새 패러다임

의 미술

일 | 초판 1쇄 발행
일 | 초판 3쇄 발행

애

주

강혜진

| 조용호

주)시공사
| 1989년 5월 10일(제3-248호)

울특별시 서초구 사임당로 82(우편번호 137-879)
집 (02) 2046-2844 · 영업 (02) 2046-2800
집 (02) 585-1755 · 영업 (02) 588-0835
| www.sigongart.com

실린 Marc Chagall, Pablo Picasso의 작품은
을 통해 ADAGP, Succession Picasso와 저작권 계약을 맺은 것입니다.
일부 작품들은 작가에게 수록 허가를 받은 것입니다.
법에 의하여 한국 내에서 보호를 받는 저작물이므로 무단 전재 및 복제를 금합니다.

978-89-527-5197-3 93600

미술교육을 우

의미 만들

미술교육을 위한
의미 만들

2008년 6월 2
2015년 2월 1

지은이 | 박정
발행인 | 이

책임편집 |
책임마케팅

발행처 | (
출판등록

주소 | 서
전화 | 편
팩스 | 편
홈페이지

이 책어
SACK
또한,
저작

ISB

본사
파

미술교육을 위한 새 패러다임

의미 만들기의 미술

박정애 지음

SIGONGART

차례

머리말

미술사 학도였던 저자가 미술교육에 입문하였을 때 느꼈던 혼란은 학문에서 필수적이어야 할 구조와 논리를 미술교육에서는 쉽게 파악하지 못한 데에서 기인한 것이었다. 미술사와 달리 응용 학문인 미술교육에서는 반드시 배워야 할 학문적 구조를 발견하기가 쉽지 않았다. 미술사에는 기존에 확립된 "사실들"로 이루어진 내러티브가 있으며 그 안에서 새로운 사실들을 체계적으로 밝혀내야 하므로, 과학에서 흔히 말하는 논리와 실증적 증거가 있었다. 이에 비해 미술교육에서는 꼭 익혀야 할 필수 지식들 간의 일관성이 무엇인지 쉽게 파악되지 않았다. 그래서 많은 미술교육자들이 주장하는 지식의 편린들 사이에는 일정한 내러티브로 엮을 만한 논리가 없어 보였고, 이 때문에 미술교육이 표방하는 지식은 각양각색의 목소리처럼 들렸다. 역으로 말하자면 미술교육은 모든 사람들이 저마다의 목소리를 낼 수 있는 학문처럼 여겨졌다. 이처럼 내러티브를 논리로 엮을 수도, 무엇인가를 증명해 보일 수도 없었던 탓에 미술교육의 학문적 특성은 곧 일관성의 결여로 비쳐졌다. 때문에 저자는 이러한 학문을 과연 평생에 걸쳐 추구할 수 있을까 하는 의구심 때문에 미술교육을 전공으로 선택하는 데 여간 주저하지 않았다.

저자가 미술교육에 입문하면서 가졌던 이 같은 염려는 한국의 경우에 현실로 나타났다. 한국의 일반 교육학계와 미술교육학계에서는 서로 대치되는 지식들을 한꺼번에 나열하여 학습자에게 모자이크식으로 주입하기 때문이다. 예를 들어 20세기 중반에 구체화된 피아제의 인지발달단계론의 영향을 받아 표현의 발달과정을 나이에 따라 선형적 단계로 설명한 로웬펠드의 이론과, 21세기에 새롭게 조명된 비고츠키의 근접발달영역 및 비계 설정은 그 이론적 틀이 확연히 다르다. 그럼에도 불구하고 미술교육에서 두 이론은 함께 배워야 할 지식에 포함된다. 다시 말하면 발달단계론을 포함한 교육학 이론, 미술사 지식, 미술의 역사, 실기에 대한 기초 지식의 편린들이 뚜렷한 체계 없이 엮여 미술교육의 필수 지식을 구성하는 것이다. 한국 미술교육과정의 앞뒤가 명쾌하게 이해되지 않는 것은 이처럼 다양한 이념의 편린들이 명확한 구분 없이 뒤섞여 일관된 논리를 찾기 어렵기 때문이다.

저자가 미술교육에서 학문적 구조, 또는 일관된 논리가 중재하는 내러티브를 파악하게 된 것은 모더니즘과 포스트모더니즘 이론을 연구하면서부터이다. 현재 미술교육의 이론적 틀에 해당하는 인문학과 사회학을 포함하여 자연과학의 근간을 바꾼 패러다임의 변화는 바로 세계를 정의하는 철학에서 비롯된다. 우주를 바라보는 사고의 변화, 즉 뉴턴의 절대성에서 아인슈타인의 상대성으로의 변화가 과학은 물론 인문학과 사회학의 근본을 바꾸었으며, 이러한 변화를 토대로 모든 학문 영역들이 재정립되고 있다.

피아제의 인지발달단계론과 로웬펠드의 표현발달단계론은 뉴턴의 우주관이 제시한 절대성과 보편성의 지식 개념, 즉 지식을 절대적이며 보편적인 것으로 설명할 수 있다는 모더니즘 철학에 의해 구조화되었다. 반면, 비고츠키의 근접발달영역 및 비계 설정은 아인슈타인의 상대성 이론이 우리에게 열린 사고를 제시한 결과 구체화된 이론들이다. 모든 문화권에서 어린이의

발달은 그들이 사회화되기 이전에는 어느 정도 보편적 양상을 보이지만, 학령기 이후로 넘어가면 절대성과 보편성의 법칙만으로는 설명되기 어렵다. 러시아의 심리학자 레프 비고츠키는 환경 또는 문화와 "상호작용"한 결과 각기 다르게 나타나는 발달, 즉 지극히 개별적이며 개인적인 발달을 설명하고 있다. 비고츠키의 이론이 21세기에 새롭게 재조명받는 것은 바로 포스트모더니즘 철학과 같은 궤도에 있기 때문이다. 이처럼 로웬필드의 이론과 비고츠키의 이론은 모더니즘과 포스트모더니즘이라는 각기 다른 패러다임의 작용으로 나타났기 때문에 나란히 나열될 수 없다.

저자는 그 동안 미술교육을 공부해 오면서 "모든 학문 영역에는 그 학문 영역에서만 발견할 수 있는 지식의 구조가 존재한다"는 교육학자 제롬 브루너의 가설, 즉 하나의 학문 영역인 학과 안에는 그것만의 독립적이고 고유한 지식이 존재한다는 주장이 허구임을 실감하였다. 미술교육의 지식을 구하기 위해서는 오히려 21세기에 부상한 심리학·인류학·문화 학습·교육학·박물관학 등과 같은 인문학과 사회학 분야의 문헌을 폭넓게 탐독하면서, 그 안에서 발견되는 공통된 의미와 담론을 찾아야 했다.

현대 인문학과 사회학은 이른바 다원론 현상이 초래한 상대성의 세계를 설명하는 포스트모더니즘에 입각해 있다. 때문에 이 학문 영역들에서 강조되는 담론에는 "경험", "환경과의 상호작용", "정체성", "현실 구축" 등의 단어가 주제어로 포함된다. 이러한 개념들은 문화가 중재 역할을 하는 인간 활동이 궁극적으로 "의미를 추구한다"는 점을 전제로 한다. 인간 스스로 의미를 만든다는 현대 심리학의 인지 이론은 이 점을 지지한다.

교육학 이론은 교육목적의 담론과 동의어이다. 교육목적에 대한 담론은 교육자들이 추구하는, 또는 바라는 것으로 가정되는 가치들을 검토한다. 교육학의 담론은 인문학과 사회학의 담론과 일치하기 마련이다. 한 시대의 교육학과 인문학·사회학 담론들은 결국 그 시대가 지닌 문화적 이념의 틀

안에서 구조화된 것이기 때문이다. 그러나 과학 이론과 달리 인문학과 사회학에서 주장되는 가치들은 진실 또는 거짓으로 명확하게 증명될 수 없다. 하지만 그 가치는 합리적 주장에 의해 지지되기도 하고 거부되기도 한다. 이처럼 가치를 지지하기도 하고 거부하기도 하는 합리적 주장은 인문학과 사회학 문헌들에서 폭넓게 이루어진 의미를 연결해 구체화시킨 것이므로 과학의 논리와 구별되는 인문학의 논리로 작용한다.

이 저술은 현대의 시각 이론과 교육학 이론의 풍요로운 열매들을 어떻게 미술교육에 적용할 것인가에 대한 서술이다. 인간의 인지 활동이 의미 만들기로 정의되고 있는 맥락에서 볼 때, 바로 그 인간의 인지 활동임에 틀림없는 미술 실기와 작품의 이해 또한 의미 만들기의 한 형태라고 말할 수 있다. 따라서 이 저술은 포스트모던 시대의 미술교육 또한 일종의 의미 만들기임을 전제로 한다.

이 책의 제1장에서는 21세기의 전반기에 구체화되고 있는 시각 이미지를 둘러싼 미술계 현상을 토대로 하여 미술 이론을 구체화하였다. 하나의 학문 이론은 해당 이론의 내용을 구체화해 주는 제반 현상들을 묘사하고 설명한다. 미술계 현상을 토대로 미술을 이론화한 이 장은 특히 대학에서 현대 미술의 실제를 지도하는 데 유익하리라 여겨진다.

제2장에서는 미술계 현상이 이론화된 배경을 교육학의 경향과 관련지어 검토하면서 현대 학문이 지향하는 공통된 인식론적 견해와 담론들을 도출해 내고자 하였다. 인간의 인지 탐구에 근간을 둔 교육학은 인간 근본에 대한 이해를 도우면서 미술 활동을 같은 맥락에서 파악하게 해 준다. 따라서 미술 활동을 인간 활동이라는 포괄적 맥락에서 이해하는 인식론적 견해와 담론들은 효율적인 미술교육의 실제를 이끌어 낸다.

제3장에서는 제1장과 제2장을 토대로 미술교육이 지향해야 할 포괄적 목표와 세부 목표들을 정하면서 동시에 의미 만들기를 위한 교수법의 개념을 살펴보았다.

제4장에서는 제3장에서 파악한 미술교육의 목표와 교수법을 구체화하여 서술하였다. 여기서는 실제 예를 들어 시각 이미지를 해석하는 과정을 설명하면서 현대 미술학계에서 정의 내린 해석의 개념을 소개하고, 그에 따른 교수법의 예를 설명하였다.

그리고 제5장에서는 실제로 시각 이미지를 해석하기 위한 조형적 · 형식적 분석 방법과 이에 필요한 지식을 안내하였다. 시각 이미지의 조형적 요소는 매체 안에서 표현되므로 이 장에서는 매체와 표현의 관계를 파악하기 위해 매체가 지니는 다양한 표현적 특성을 함께 살펴보았다.

제6장에서는 관습적 의미와 상징을 해석하는 데 도움을 주기 위해 도상학 학습을 이용한 교수법을 제시하였으며, 제7장에서는 시각 이미지의 전후 관계를 읽기 위해 감상자에게 필요한 여러 지식과 문화 교수법을 도출하였다. 그리고 마지막 제8장에서는 시각 이미지를 기호로 간주하면서 그것이 의미를 만드는 방법에 집중하는 기호학적 방법의 이론적 배경과 교수법에 대해 설명하였다.

이상에서 살펴본 바와 같이 제1장과 제2장에서는 현대 미술 이론과 인지학 이론을 서술하였으며, 제3장부터는 교수법의 실제 예를 수록하였다. 이 저술에 실린 예들은 저자가 1998년부터 미술교육을 가르쳤던 공주교육대학교 학생들을 통해 실험한 것이다. 특히 김민혜, 고경연, 왕혜민, 황사비나, 정윤미, 백광희, 송명선, 유현정, 신상은, 서보경, 민동주, 유연서, 김현광, 이은정, 지미연, 조영효, 정진경, 임지은, 노승희 등은 당시 저자의 강의를 들었던 공주교육대학교 학생들로서 현재는 대부분 초등학교 교원으로 재직하고

있다. 교수법과 그 실제의 무한한 가능성을 보여 주면서 저자에게 가르치는 기쁨과 보람을 느끼게 해 준 이들에게 늦게나마 고마운 마음을 전한다. 그 밖에도 많은 분들이 이 책의 출판을 위해 아낌없는 도움을 주었다. 원고를 읽고 유익한 의견을 내놓은 백윤소, 송민아, 문은주 등 공주교육대학교 교육대학원 학생들에게 감사의 뜻을 전한다.

제3장에서 소개한 4단계의 비평적 교수법은 미국의 미술교육학자인 브렌트 윌슨Brent Wilson 박사가 현장 교수법과 관련하여 상호텍스트성intertextuality 개념을 이메일로 설명해 준 것을 저자가 비평적 교수법에 응용한 것임을 밝혀 둔다. 저자가 이 책을 집필하면서 생긴 여러 의문점에 대해 자문을 구할 때마다 친절하게 설명해 주는 동시에 미술교육에 대해 더 넓은 시각을 가질 수 있도록 도와준 윌슨 박사에게 이 기회를 빌려 특별히 감사의 뜻을 전한다. 제2장의 원고를 읽으면서 영어권 교육학 용어의 한국어 번역을 도와주신 공주교육대학교 교육학과 한승희 교수님께도 감사의 뜻을 전한다. 또한, 이 저술에 실린 프리즘에 의해 분리된 색과 색환의 도판을 비롯하여 얕은 포커스와 깊은 포커스의 영상 사진을 만들어 준 박아란에게도 고마움을 전한다.

어려운 여러 여건 속에서도 이 책의 출판을 기꺼이 맡아 준 시공사의 전우석 차장, 날카로운 지적과 함께 원고 교정을 위해 힘든 작업을 감내하면서 여러모로 애쓴 강혜진 씨에 대한 고마움도 잊을 수 없다.

저자는 출판의 기쁨을 가족과 함께 나누면서, 부족한 저자를 학문에 대한 사랑의 길로 이끌어 주고 어려움이 있을 때마다 학자의 자세를 견지하도록 항상 독려해 주신 어머님께 이 저서를 드린다.

제1장

현대 미술 이론과 미술교육

교육 현장에서 미술을 가르치는 교사들은 학교에서 정규 과목으로 가르치는 미술(이하 "학교 미술")에 대해 일정한 개념을 가지고 있으며 그것을 정형화시키려는 경향이 있다. 교사들 간에는 학교 미술이 창의성을 계발시키고 전인교육을 위한 것이어야 한다는 이념이 팽배해 있다. 이들의 견해인즉, 학교 미술은 쉽고 놀이와 같은 즐거움을 제공하면서 학생들의 사기를 높이는 데 일조해야 한다는 것이다. 이러한 기능을 위한 교육과정의 세부 내용으로는 상상화·경험화·정물화·풍경화·만들기·꾸미기 등이 있으며, 고학년에서는 데생과 정밀 묘사가 포함되기도 한다. 교사들이 생각하는 "학교 미술의 기능"에 부합하려면 단연코 독창성과 창의성이 중시되어야 한다. 그럼에도 불구하고—역설적이게도—대부분의 교사들이 수업시간에 강조하고 평가기준으로 삼고 있는 것은 표현의 기법이다. 미국의 미술교육학자 아서 에플랜드 (Efland, 1976)는 이처럼 일반 어린이들의 미술과 구분되어 학교 안에는 "학교 미술 양식"이 존재한다는 사실을 확인하였다. 어린이 미술과 성인 미술 그리고 학교 미술의 차이점은 무엇인가? 학교 미술의 기능이 거의 배타적으로 전인교육을 위한 것인가? 그렇다면 학교 미술의 양식이 뚜렷한 변화 없이 정형

화되어 지속되는 이유는 무엇인가?

　　미술의 의미와 가치는 시대에 따라 끊임없이 변하고 있다. 여성 문제 · 정체성 · 에너지 문제 · 환경 파괴 등은 과거 미술에서는 다루지 않았던 현대 사회의 이슈들이다. 미술가들은 현 시대의 새로운 이슈들을 한층 더 효과적으로 전달하기 위해 첨단 매체를 사용하며 새로운 표현들을 실험하고 있다. 따라서 과거 미술에서 중요시했던 장인 정신은 오늘날의 개념 미술이나 해프닝 같은 새로운 미술 양식에서는 더 이상 중요하게 여겨지지 않는다. 이 점은 현대를 사는 학생들이 자신들의 삶을 이해할 수 있도록, 미술교육과정이 시대와 가치의 변화를 수용해야 한다는 점을 시사한다. 왜냐하면 학교에서 가르치는 다른 과목들과 마찬가지로 미술 또한 학생들의 사회화에 이바지하면서 문화교육으로서의 역할을 담당해야 하기 때문이다(박정애, 2001). 이 책은 미술교육의 기능이 학생들로 하여금 사회적 이슈를 확인하고 자신들의 정체성을 형성하도록 돕는 것이라는 점을 전제로 한다. 따라서 이 책에서는 다원화를 특징으로 하는 포스트모던 사회에서 학생들의 사회적 · 비평적 이해를 발전시키는 것이 미술교육의 주요 기능 가운데 하나임을 역설하고자 한다. 오늘날의 학교 미술은 사회적 · 비평적 실제의 형태로서, 교수법과 실제적 측면에서 과거와 완전히 다른 접근을 요구한다.

　　이 장에서는 학교 미술의 실제가 어떻게 개념화하고 있는지를 파악하기로 한다. 이를 위해 우선 지난 20세기에 형성된 미술 이론과 미술교육과정의 관계를 검토한 다음, 21세기 미술가의 실제 작업에 내재된 미술의 특성을 살펴본다. 그 다음에 이어지는 미술, 특히 현대 미술에 대한 탐구는 미술 전반에 걸친 이해의 폭을 넓혀 줄 것이다. 미술을 한정시켜 이해하는 태도는 효율적인 교수법의 가능성을 가로막는 장애가 될 수 있다. 따라서 현대 미술에 대한 폭넓은 이해는 시의적절하고 효율적인 교수법을 생각하게 하면서, 미술

의 실제가 어떻게 사회적 · 비평적 탐구의 가치 있는 형태를 생산할 수 있는 지를 파악하게 해 줄 것이다.

1 미술교육의 이론과 실제

문화교육으로서의 미술교육

미술교육을 담당한 교사들은 수업 현장에서 흔히 미술이란 "아름답게 그리거나 꾸미는 것"임을 강조한다. 또한 그들은 학생들에게 한 개인 또는 개인의 개성을 표현하는 것이 미술이라고 주입하기도 한다. 전자는 한자어 "美術"에 대한 풀이이며, 후자는 서양의 표현주의 미학에서 정의하는 미술, 즉 "표현으로서의 미술"에 대한 설명이다.

　　"미술"이라는 용어가 통용되기 전에 우리나라에서 그림은 "화畵"로서 특별히 서화일치書畵一致 사상에 입각하여 서화書畵라는 한 단어로 불렸다. 서화의 이론서격인 화론畵論에서는 문인화 이론에 지나치게 치중했는데, 이 점은 문인화 이론이 생성 · 전개되었던 고대 중국과 이를 도입한 조선 사회가 같은 유교문화권에 속했다는 사실을 염두에 둘 때 이해할 수 있다. 문인화에서 "문기文氣" 또는 "서권기書卷氣"가 작품을 판단하는 배타적 가치 내지는 기준으로 작용한 점도 학문과 교육을 중시한 유교 체제라는 사회적 배경에서 비롯되었다. 문인화 가운데 가장 뛰어난 그림인 "신품神品"은 속기俗氣가 완전히 배제되어 고상한 인격이 배어 나오는 것이어야 했는데, 이는 문인화론에서 그림이 개인의 인격 수련을 위한 도구로 사용(기능)되었음을 짐작하게 한다. 중국 문인화 이론의 충실한 추종자이자 조선 말기의 정치가이면서 예술가였던 추사 김정희金正喜, 1786-1856는 회화 작품을 평가할 때 형태의 모방을 별

반 중요시하지 않았다. 그는 문하생들에게 마음의 속기를 없애기 위해 만 권의 책을 읽고 천릿길을 여행하여 가슴속에 문자향文字香이 피어나도록 노력하여 그림의 품격을 높이라고 역설하였다. 이 역시 학문을 중시하였던 유교 문화에 대한 배경 지식이 있을 때 이해할 수 있는 대목이다. 이와 같은 사실을 통해 우리는 과거 중국과 한국 사회에서 문인화 이론 및 실제가 문화교육의 수단으로 이용되었음을 알 수 있다.

"art"가 아름다움을 추구한다는 미학의 근원은 고대 그리스로 거슬러 올라간다. 고대 그리스인들은 아름다움을 삶의 가치로 추구하였다. 아서 단토(Danto, 1986)에 의하면 그리스인들은 그림을 아름다운 것의 모방으로 철저하게 제한하였으므로 그리스 미술가들은 아름답지 않은 것은 결코 그리지 않았다. "그림처럼 아름답다"는 말은 이러한 배경에서 나온 것으로 추측된다. 조각도 오로지 아름다운 것을 모방하는 데 그쳤다. 고대 그리스인들은 인간의 일생 가운데 18-20세 사이의 외모가 가장 아름답다고 생각하였다. 때문에 그들은 이때 모습을 조각으로 본떠 두었다가 사후에 무덤 앞에다 비석처럼 세우는 관습을 갖고 있었다. 이는 무덤 앞 조각상을 통해 산 자들에게 죽은 자의 가장 아름다운 생전 모습을 기억하게 만들려는 의도였던 것으로 보인다. 이러한 맥락에서 단토는 그리스인들이 아름다운 물체만 골라 모방하면서 이를 시각 이미지로 보전하였다고 지적한다. 이처럼 그리스 미술은 곧 아름다움이었으며 아름다움에 대한 모방이었다. 따라서 우리는 모방으로서의 미술을 구체화한 고대 그리스 미술 이론이 그리스 미술계의 실제에서 비롯되었음을 파악할 수 있다.

이후에 생성된 여러 미술 이론 또한 당시 미술계의 경향과 무관하지 않았다. 미술계의 실제는 학교에서 가르치는 미술교육과정과 유기적 관계를 맺는다. 17-19세기 유럽 미술계에서 미술가가 되기 위해서는 기존에 형성된

의미 만들기의 미술

기술과 법칙을 따라야 했다. 이와 같은 미술계의 경향을 이론화한 사실주의 미학에서는 자연과 자연의 실체를 재현하는 데 미의 가치를 두었다. 따라서 학교에서 가르치는 미술교육도 자연히 사실주의에 입각하였다. 사실주의 미술교육의 방법은 성인 미술가가 만든 이미지의 양식을 본받기 위해 주로 단계적 수업 방식과 옛 대가나 스승의 작품을 "모사(임화)"하는 방법으로 이루어졌다. 이러한 학습은 당시 미술가의 교육방법이었던 아카데미즘을 학교 미술의 실제에 응용시킨 것이다.

그러나 19세기에 활약하였던 영국의 미술 비평가 존 러스킨John Ruskin, 1819-1900은 교실에서 타인의 작품을 모방하거나 모사하는 것을 중요시한 사실주의 방법이 학교 교육으로 활용되기에는 교육적 효과가 부족하다고 생각하였다. 러스킨은 미술이란 본질적으로 자연을 이해하고 소통하는 데 관여해야하고, 진정한 미술가는 자연을 직접 관찰해야 한다고 주장하였다. 더 나아가 색채와 형태의 효과를 감상하고 학습하려면 관습적인 학교 수업을 부정해야한다고 생각한 그는 학생들을 자연으로 직접 데리고 나가서 감상하게 하는 "자연미 감상"을 학교 수업의 실제에 도입하였다. 당시 영국을 풍미하고 있던 윌리엄 워즈워스William Wordsworth, 1770-1850를 비롯한 낭만주의자의 사상에 영향을 받은 러스킨은 자연 어디에나 신의 모습이 내재한다고 믿었으며, 미술이 신의 섭리를 깨닫게 하는 수단이라고 여겼다. 또한 러스킨은 위대한 미술 작품에는 예외 없이 도덕성이 내재되어 있다고 믿었다. 따라서 그에게 위대한 작품을 감상하는 것은 도덕심을 기르기 위해 필요한 수단이었다. 그가 주장한 "자연미와 미술 작품의 감상"에 내재된 미의 가치는 사람들에게 영원한 진리나 도덕심을 깨닫도록 하는 데 있었다. 러스킨의 미술교육 이론과 실제는 당시 문화계를 풍미하였던 낭만주의의 영향을 받은 것이다. 미술을 통해 도덕과 진실의 소통을 원했던 러스킨의 미 개념은 미학에서의 "도구주의"와

맥을 같이한다.

도구주의에서 미술은 목적에 대한 수단으로 간주되었다. 도구주의의 대가 존 듀이John Dewey, 1859-1952는 미적 경험의 목적이 삶의 경험을 통합하는 것이라고 역설하면서, 인간 경험의 모든 양상에서 통합의 중요성을 강조하였다. 듀이에게 경험은 인간과 환경의 상호작용을 의미한다. 때문에 경험은 유기체와 환경 그리고 문화와의 관계를 암시하는 용어이기도 하다. 특히 듀이(Dewey, 1934)는 『경험으로서의 미술Art as Experience』에서 미술의 사회적 함축성을 주장하였다. 그는 문화적 생산인 미술이 한 문화권 안에 사는 사람들에게 그들의 삶의 중요성과 희망과 이상을 표현하는 도구가 되어야 한다고 주장하였다. 듀이가 발전시킨 도구주의 미학은 1930년대에 미술을 생활에 응용하며 한 공동체 안에서 취향의 질을 높이고자 하였던 미국 실용주의 미술교육의 이론적 배경이 되었다. 이 실용주의 미술교육을 구체화한 프로그램의 한 예가 "일상생활에서의 미술"이다. 1930년대 미국의 미술교육계에 도구주의적 경향을 띤 일상생활에서의 미술이 성행하였던 것과 같은 맥락에서 당시 교육계의 지배적인 경향 또한 실용주의였다. 이렇듯 학교 미술이 일반 교육계 경향과 맥을 같이하였다는 사실은 일반 교육과 미술교육 이론이 한 시대의 문화에서 유래한다는 점을 입증한다.

20세기 초에 접어들면서 종교 시대가 무너지자 미술계에서는 미술이 국가나 정치, 또는 종교적 문제에서 독립하여 "순수하게" 미술을 구성하는 근본 문제만 다룰 수 있다는 견해가 만연하였다. 미술가들은 이러한 태도를 견지하는 것이 산업화가 가속화되어 타락한 물질문명에서 자신들의 "순수성"을 지키는 방법이라고 강변하였다. 이후 미술에서는 "무엇을" 표현하는가보다는 "어떻게" 만드는가가 중요한 이슈가 되었다. 그 결과, "형태"가 미술에서 가장 중요한 관심사가 되었고, "형식주의"가 부상하게 되었다. 러시아의 아방

의미 만들기의 미술

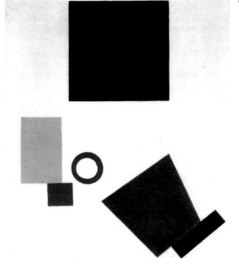

1 카지미르 말레비치, 〈절대주의-2차원의
자화상〉, 1915, 캔버스에 유채,
80×62cm, 암스테르담 시립미술관Stedelijk
Museum, 암스테르담

가르드 미술가이면서 미술 이론가였던 말레비치Kazimir Malevich, 1878-1935는 하늘에 별이 먼저 빛나고 있듯이 미술은 인간을 먼저 의식할 필요가 없다고 하였다. 더구나 그는 미술이 주는 쾌락과 관계없이 그것은 스스로를 위해 존재해야 한다고 주장하였다. 그의 작품 〈절대주의-2차원의 자화상 *Suprematism-self-Portrait in Two Dimensions*〉도1은 이러한 경향을 잘 보여 주는 좋은 예이다.

　　미술 작품은 문화적 산물이다. 미술가들의 작업은 시대적 상황과 긴밀하게 관련되므로 미술 이론 또한 시대와 문화에 따라 각기 다르게 정의되었다. 임마누엘 칸트Immanuel Kant, 1724-1804가 형태의 상호작용이라고 주장하면서 미술 작품에 대한 태도를 "초연함disinterest" 또는 "무관심"으로 설명한 것도 모더니즘의 근간이 되었던 보편성 법칙과 유기적으로 관련된다. 미술이 초연한 즐거움을 주어야 한다는 칸트의 이념은 모더니즘 철학을 통해 구조화되었

다. 은근한 만족은 실제적인 욕구나 목표의 성취와 관련되지 않는 "순수함"이라고 간주되었으며, 미술가들에게 요구되었던 것도 바로 이 순수함이었다.

칸트의 이 같은 논리는 20세기 초의 형식주의 미학의 창시자였던 클라이브 벨Arthur Clive Heward Bell, 1881-1964과 로저 프라이Roger Eliot Fry, 1866-1934로 하여금 미술에서 형태의 중요성을 강조하도록 이끌었다. 작품을 감상할 때 양식의 분석에 우선권을 부여하였던 것은 이러한 이유 때문이며, 이는 미술의 보편성에 대한 담론을 형성하였다. 아프리카 미술이든, 이집트 미술이든 간에 세계의 모든 미술 작품은 조형적 요소와 원리에 의한 형태 분석을 통해 감상되었다. 따라서 형식주의는 모더니즘의 보편성 법칙과 긴밀한 관계를 맺고 있다. 이렇듯 하나의 미술 이론은 당대의 사상적 경향과 유기적으로 연결된다. 이것은 미술 이론이 당대의 문화적 현상을 배경으로 한 미술가의 실제를 이론화하였기 때문이다.

결국 미술계의 이러한 경향은 미국의 미술교육가인 아서 웨슬리 다우Arthur Wesley Dow, 1857-1922로 하여금 실제 미술 수업에서 "디자인 요소와 원리(조형적 요소와 원리)"를 구체화하도록 하였다. 또한 같은 시기에 독일의 바우하우스에서도 전통적 아카데미즘에 반대하면서, 물체와 매체의 물성을 실험하고 디자인에서 장식적 요소를 제거하며 기능성을 강조한 미술교육의 이론과 실제를 제창하였다. 미국의 다우와 마찬가지로 구성과 배치 그리고 배합을 통해 화면의 아름다운 조화를 기획하였던 바우하우스 미학에 내재된 미의 가치역시 형식주의에 있었다. 따라서 바우하우스 교육도 당시 미술계의 흐름에 영향을 받아 형성되었던 것으로 해석할 수 있다. 이렇듯 형식주의에서는 미술의 조형적 요소와 원리로 화면을 구성하는 것이 미의 본질로 간주되었다. 이러한 관점에서 살펴볼 때 일본에서 사용한 "美術"은 서양의 형식주의에 내재한 미의 개념을 해석한 용어라고 추측된다. 심광현(2003)에 의하면 "아름

답게 꾸미는 기술"로서의 美術이라는 용어는 18세기 후반 서구에서 형성되어 20세기 중반까지 제도화 과정을 거친 "fine art"의 일본식 번역어이다.

한편, 20세기 초에 등장한 카메라가 자연과 자연의 사건을 더욱 정확하고 신속하게 묘사해 내자 지금까지의 미술의 역할에 대한 의문이 제기되었다. 아울러 당시 활발하게 전개되었던 인본주의Humanism는 미술계의 경향을 바꾸는 이론적 배경으로 작용하였다. 인본주의는 "모든 사람들이 각자 '태어날 때부터' 저마다의 개성이나 능력을 가지고 태어난다"는 모더니즘의 근간을 이루는 사상이다. 인간의 타고난 잠재적 개성과 능력에 대한 믿음은 개인주의를 크게 진작시켰다. 이러한 상황에서 일단의 미술가들은 사실주의를 포기하고 표현주의로 선회하게 되었다. 이제 미술가들의 최우선적 임무는 자신만의 "개성"을 "안에서부터 드러내어 밖으로 나타낸다"는 의미의 "표현表現"이 되었다. 이러한 맥락에서 타인에게서 받은 영향은 금기가 될 수밖에 없었다. 미술은 사실성의 정도에 따라 우위가 정해지는 것도 아니고, 무엇이 진리이고 어떤 것이 질적인 삶인지 비전을 제시하는 것도 아니었으며, 조형적 요소와 원리가 잘 조화된 형태에 있는 것도 아니었다. 오히려 각자 타고난 개인의 개성·느낌·생각을 표현하는 것으로 간주되었다. 표현주의에서 미술은 다름 아닌 "자아 표현"이었다. 더 구체적으로 말하자면 한 개인의 개성과 정서 그리고 사상의 표현이었다.

1940년대 이후로 가장 지배적이었던 미술의 담론이 정서와 개성을 전하는 자아 표현이 되자, 인간의 내면을 표현하는 것이 많은 미술가들의 예술적 주제가 되었으므로 이들의 관심은 자연히 무의식으로 향하게 되었다. 즉 가장 근원적인 자아 표현은 의식 세계가 아니라 오히려 무의식에서 표출되는 것이라고 믿어졌다. 20세기 중반에 미국 미술계에서 활약하였던 잭슨 폴록 Paul Jackson Pollock, 윌렘 데 쿠닝Willem de Kooning, 그리고 카렐 아펠Karel Appel, 코르

넬리스 반 베베를루 Cornelis van Beverloo, 아스게르 요른 Asger Jorn을 포함하는 코브라 CorbrA 그룹이 구사한 독일 신표현주의자의 작품들은 이러한 경향을 극명하게 보여 준다.

　미술이 자아 표현의 "창작" 활동으로 간주되자 미술은 조형 요소와 원리만으로 충분히 감상할 수 있다고 믿어지면서 처음으로 보편성을 인증받게 되었다. 나아가 직감력 작용으로 모든 사람들이 이해할 수 있는 "보편적 언어"로서 입지를 더욱더 굳힐 수 있었다. 즉 세계인들이 서로 다른 언어를 사용하지만 미술은 보편성을 가진 시각 언어라는 생각이 설득력을 얻었다. 미술은 무엇보다 소통을 위한 것이며 명작에는 국경이 없기 때문에 작품을 감상하기 위해 일일이 말로 설명하는 것은 오히려 직감력을 통한 미술의 이해를 저해하는 것으로 생각되었다. 미술 작품 자체가 바로 보편적으로 이해할 수 있는 "소통을 위한 미술"로 간주되었기 때문이다. 해럴드 오스본(Osborne, 1968)은 표현으로서의 미술에 내재된 세 가지 전제를 다음과 같이 설명하였다: "(1) 미술은 미술가의 자아 표현이다; (2) 미술은 그 작품을 만든 미술가의 정서를 대중에게 전달하는 것이다; (3) 미술은 정서를 구현한 것이다"(p. 155). 이 세 가지 전제가 미술을 표현적인 대화 수단으로 정의하게 하였으므로 "미술 작품은 스스로 느끼기 위한 것"이라고 믿게 되었다. 즉 미술 작품을 거듭 접하다 보면 자신도 모르는 사이에 자연스럽게 터득하게 된다는 생각이 만연하였다. 이러한 맥락에서 교육적 급선무는 학생들을 미술관에 가능하면 자주 데려가서 작품을 접하게 하는 것이라고 여겨졌다. 이렇듯 형식주의와 마찬가지로 표현주의의 이론적 틀 또한 궁극적으로는 모더니즘 철학인 보편주의였다.

　미술계에서의 "표현적" 경향은 곧바로 학교 미술에 영향을 미치게 되었다. 모든 어린이들을 자유롭게 표현하도록 내버려 둔다면 그들 또한 미술

가가 될 수 있다는 이념이 팽배해졌다. 그래서 "창조적 자아 표현"을 고무시키기 위해 학생들에게 다양한 종류의 매체와 기술을 제공하는 것이 미술교육의 중요한 실제가 되었다. 20세기 중반 이후로 "다양한 매체를 활용하여 학생들의 표현력을 신장하는 방법에 관한 연구", "다양한 표현을 위한 교수법" 등이 이 시대 미술교육에서 다루어야 할 중요한 연구 주제에 포함되었던 것은 이러한 맥락에서이다. 실로 "다양하게", "재미있게", "아름답게"는 표현주의 미술교육에서 빠질 수 없는 형용사가 되었다.

그렇다면 학생들의 자유로운 표현을 위해 교사들은 수업에서 어떤 교수법을 사용하였는가? 학생들의 자아 표현을 위해 교사는 얼마나 많은 자유를 학생들에게 제공하였는가? 교사가 제공한 자유가 학생들로 하여금 정말로 자유롭게 자신들을 표현하게 하였는가? 또한 학생들이 생산해 낸 이미지에 그들만의 "다양하고" 창의적 표현이 정말로 이루어졌는가? 모든 미사어구의 사용에도 불구하고 창조적 자아 표현은 결국 허구로 증명되었다. 교육목표가 창조성이었기 때문에 학생들에게 자유를 허용해야 했지만, 교사들이 수업에서 실제로 집중하였던 것은 역설적으로 "기법technic"이었다. 교수법의 근거가 결과물로 설명되어야 하고 이를 위해 명료한 "표현의 과정"이 필요해지자 자연히 기법이 강조되었던 것이다. 이렇듯 표현주의 미술교육의 이론과 실제 사이에는 처음부터 괴리가 존재하였다. 창조적 자아 표현은 실기 위주의 형식적인 수업, 즉 기법에 초점을 맞추는 학습방법으로 전락하였던 것이다. 표현주의 미술교육의 유산이 정형화된 것이 바로 1976년 에플랜드가 확인한 "학교 미술 양식"이다. 전인교육을 위한 학교 미술이 학교 미술만의 독특한 성격이라는 생각은 한국 교사들 사이에서 아직도 지배적 이념으로 자리 잡고 있다.

표현주의 미학 이론에 기초한 표현주의 미술교육은 모더니즘의 인본

주의 사상을 전파하였다는 점에서 모더니즘이 성행하였던 1920년대와 1950년대 문화교육의 일익을 충분히 담당하였다고 말할 수 있다. 이와 마찬가지로 형식주의에 기초한 디자인 교육 또한 모더니스트의 이념인 보편주의를 학교 교실에 전달하였다는 점에서 당시 디자인 교육을 통한 문화교육의 역할을 수행하였다고 볼 수 있다.

20세기 중반 이후로 미술이 미술가의 자아 표현이며 정서 구현이라는 표현주의가 쇠퇴하자 미술계에서는 팝 아트와 미니멀리즘 등 표현주의와 상반되는 미술 양식이 뒤를 이었고 개념미술이 등장하게 되었다. 미술계에서 표현주의가 쇠퇴하자 어린이들 모두가 표현적인 미술가가 될 수 있다는 이념 또한 퇴색되어 갔다. 아울러 자아 표현으로서의 미술과 미술을 통해 정서를 순화시킬 수 있다는 이념 또한 설득력을 잃게 되었다. 그렇다면 이러한 상황에서 학교 미술은 어떻게 방향을 설정해야 하는가? 동기를 유발하여 표현을 아무리 고무시켜도 미술가가 될 수 없는 어린이들에게는 분명히 종전과 다른 교수법이 필요하였다.

미국에서 부상한 DBAEDiscipline-Based Art Education는 표현주의 미술교육을 각성한 결과 만들어진 대안이었다. 1920년대 일상생활에서의 미술과 마찬가지로, 1960년대에 인지혁명과 유기적 관계를 맺으며 전개되었던 DBAE는 학교 미술교육이 교육학계의 경향에 반응한 예에 해당된다. 인지혁명이 교육계에 소개된 것은 제롬 브루너Jerome Bruner의 지도를 받은 일련의 과학자·학자·교육자들이 미국의 과학교육을 향상시키기 위해 소련의 스프튜닉 발사에 반응하였던 우즈 홀 협회를 통해서이다. 피아제Jean Piaget, 1896-1980가 설명한 "스키마schema" 개념은 모든 학문 영역이 그 학문 영역만의 구조를 가진 "학과들"로 나누어질 수 있다는 믿음을 고조시켰다(Davis & Gardner, 1992). 결과적으로 이러한 믿음은 교육 개혁자들에게 학과의 구조를 찾는 것을 최우

의미 만들기의 미술

선 과제로 삼도록 만들었다. 이전의 감상적인 "자유로운 자아 표현"으로서의 미술이 이제는 미적 지식을 필요로 하는 것으로 변했으며, 그 미적 사고는 인지 작용으로 이해되었다.

인지로서의 미술을 주장한 DBAE의 교수법은 어떻게 만드는지에 대한 미술 실기 외에 미술 작품을 알기 위한 미술사적 지식, 미술 작품이 왜 중요한지에 대한 미술비평 그리고 미술 자체의 성격에 대한 철학적 지식의 함양을 포함하였다. 창조적 자아 표현을 추구한 교수법이 창의력과 통합된 인격을 위한 "도구주의"를 택하였던 반면, 미술 지식에 기초한 교수법은 미술 개념과 지식을 가르치는 미의 "본질주의"에 가치를 두었다.

이상에서 살펴본 바와 같이 미술교육의 이론과 실제는 미술계와 교육계의 이론적 틀과 같은 궤도에 있다. 이 점은 〈도표 1〉이 설명하듯이 미술교육의 목적과 본질이 어느 한 시대의 문화를 가르치는 문화교육에 있음을 알려 주는 것이다.

〈도표 1〉 문화교육으로서의 미술교육

문화교육을 위한 미술교육의 실제

문화교육으로서의 미술교육은 무엇보다도 미술가의 실제를 토대로 교육을 진행해야 한다는 사실을 시사한다. 표현주의 미술교육은 미술계에서 성행하였던 "표현으로서의 미술"을 학교 교육에 도입한 것으로, 역사상 미술계에서 가장 오래 지속되었던 사실주의 미술에서 나온 사실주의 미술교육 다음으로 수명이 길었다.

이에 비해 1960년대 미국의 교육학자 제롬 브루너의 가설인 "모든 학문 영역에는 그 학문 영역에서만 발견할 수 있는 지식의 구조가 있다"는 학과 이념에 자극을 받아 미술이 하나의 체계적인 학문 영역을 기획하게 된 것은 앞에서 설명하였듯이 미술교육이 교육계의 경향을 따른 결과이다. 그러나 미학·미술사·미술비평·미술 실기를 중심으로 한 "미술학"에서 교수법을 기획한다는 것은 쉬운 일이 아니었다. 실로 미술이 네 가지 영역으로 구조화될 수 없었던 이유는 이것들이 미술에 꼭 필요한 학문 영역임에는 틀림없지만, 미술가가 작품을 제작하는 실제와는 관련이 거의 없기 때문이다. 윌슨(Wilson, 2001)은 DBAE 교육을 하는 가운데 순수한 미술사와 비평 그리고 미학이나 미술가 이야기가 아닌 해석이라는 형태가 나타났음을 확인한 바 있다. 그에 의하면 그것은 새로운 이론을 요구하는 것이었다. 다시 말해 이러한 현상은 해석 과정을 분절시켜 놓은 DBAE 이론가들에게 이를 재고할 것을 요구하였다(Wilson, 2001). 이처럼 미술가들의 실기 작업은 미학·미술사·미술비평을 토대로 이루어지는 것이 아니다. 지식이 각각의 학문 영역인 학과에서 구조화된다는 모더니스트들의 주장과는 달리 그것은 현실적 삶과 경험을 토대로 형성되기 때문에 DBAE 교육은 삶의 현장에서 유래한 미술 지식을 배경에 따라 파악하는 데 어려움을 겪었다. 즉 DBAE 교육이 미술을 문화적 현상으로 파악하지 못하였던 것이다. 그 이유는—앞서 설명하였듯이—

DBAE 교육이 미술가의 실제를 교수법의 바탕으로 삼지 않았기 때문이다. 따라서 인지로서의 미술은 미학·미술사·미술비평·미술 실기 외에 삶의 영역에 근거한 여러 지식을 필요로 한다. 이 점은 미술교육과정이 미술계의 실제에서 유래한 것이었을 때, 다시 말하면 문화적 현상을 따를 때 효율적 교수법을 제공할 수 있다는 사실을 반증한다. 이 점은 우리로 하여금 문화교육으로서 미술교육의 중요성을 다시 한 번 확인하게 한다.

문화교육으로서의 미술교육이라는 명제는 미술교육과정이 특별히 미술계의 경향에 민감해야 한다는 사실을 알려 준다. 미술교육이 문화의 최첨단 영역에 있는 미술계의 경향에 가까우면 가까울수록 한 시대의 문화를 반영하면서 문화교육으로서의 역할을 다할 수 있기 때문이다(박정애, 2001).

2 21세기 미술의 실제

컴퓨터와 인터넷 그리고 교통망과 같은 새로운 기술은 세계를 기술적으로 점점 더 가깝게 만들면서 다원화된 사회로 변모시키고 있다. 21세기 사회는 작은 공동체와 전통을 보호하고 있던 틀을 깨면서 모든 것이 함께 공존한다는 뜻을 지닌 "다원화"된 사회로 급속히 변하고 있다. 이러한 변화는 과거 사회로 회귀하고자 하는 심리적 불안과, 변화된 사회에 적응하고자 하는 심리를 동시에 제공한다. 또한 다원화된 사회는 타인에 대한 물음을 끊임없이 제시하고, 그 물음을 자신에 대한 물음으로 이어 나가는 문답적 대화를 제공하는 변증법적 현상을 초래한다(Best, 1986). 이것은 세계를 이해하고자 하는 열린 마음과 내가 누구인지에 대한 정체성의 추구로 이어진다. 정체성은 외적 요소와 내적 요소 사이에서, 개인과 사회 사이에서 중심을 잡고자 하는 심리 작

용이다. 또한 매던 새럽(Sarup, 1996)에 따르면, 정체성은 삶에서 일어나는 많은 개인적 · 철학적 · 정치적 양상을 이해하기 위한 편리한 "도구"이며, 정체성의 구축은 과거와 현재의 관계 및 그것들의 조화와 상관하므로 항상 변화하는 "과정"이다.

많은 현대 미술가들의 탐구에는 정체성과 인간이 상호작용하는 과정에 대한 물음이 포함된다. 이들은 드로잉이나 회화와 같은 전통 매체뿐 아니라 비디오 · 설치 · 퍼포먼스 · 인터넷 · 전자 디지털 기술 등을 포함한 다양한 매체를 실험하면서 사회적 · 문화적 정체성 문제를 다루고 있다. 이들의 작업은 인종 · 성적 역할 · 성적 특징 · 이념 갈등 · 생태 현상 · 환경 변화 · 전쟁 또는 민족 투쟁으로 발생한 인구 이동 같은 이슈를 다루면서 어떻게 사회적 관계가 구축되고 주관성이 형성되는지에 대한 우리의 고정관념을 향해 끊임없이 질문을 던진다. 이들은 아름다움 자체를 위해 아름다움을 만들지 않는다. 따라서 현대 미술가들에게 미는 이념적 · 정치적 · 개념적 내용으로 삶의 의미를 확인하는 것이다(Sollins, 2001). 왜냐하면 미는 삶에 내재된 것이기 때문이다. 현대 미술가들은 어떤 현실이나 상황을 이해하기 위해 시각 이미지를 만드는 경우가 많다. 결과적으로 이러한 현상은 미술의 실제뿐 아니라 우리가 생각하는 미술과 미술가들에 대한 고정관념을 끊임없이 무너뜨린다.

예를 들어 가장 다원화된 미국 사회에서 자메이카 이민자로 살고 있는 앨버트 청Albert Chong은 카리브 해 제도에서 노예와 기한부 도제 생활을 암시하는 일상적 물건과 재료를 이용하여 조각품을 제작하고 있다(Lowe, 2003). 또한 미국에서 활동하고 있는 서도호는 개성 없이 획일적인 인간 교육의 장이 되어 버린 학교 교육을 풍자하기 위해 머리가 없는 학생들이 교복을 입고 일렬로 일사분란하게 서 있는 설치작품도2을 선보였다. 따라서 이 작품은 권위주의 사회에서 비판적 사고 없이 복종적인 삶을 사는 인간의 모습에

2 서도호, 〈고등학교 교복〉, 1996, 천, 플라스틱, 스테인리스 스틸, 파이프, 다리 바퀴, 149.9×215.9×365.8cm,
3번째 에디션, 작가와 레만 모핀 갤러리Lehmann Maupin Gallery의 허가로 수록, 뉴욕

대한 은유이다. 미국으로 이주한 아시아인들에게 미술은 정체성의 이슈를 언
급하면서 미국의 인종 정책과 희생의 수사와 복잡하게 뒤얽힌 문제를 다루는
수단이 되는 경우가 많다. 이처럼 많은 전시회에서 선보이는, 아름답고 인상
적이며 경우에 따라서는 마음을 교란시키기도 하고 영감을 주기도 하는 현대
작품들의 대다수는 지난 역사와 현대 사회의 인간 조건 등에 대한 통찰력을
제시하고 있다.

　　한국의 현대 미술가들 또한 다양한 복합 매체를 이용하여 문화적 혼
성, 국가를 초월한 환경, 의미의 근본적 이슈와 문화 해석 등 다원화된 현대
사회가 초래하고 있는 제반 현상에 대해 의문을 제기한다. 이와 같은 현대 미
술가들의 시각 이미지는 대부분 개념미술 또는 아이디어를 담은 것이다. 즉
현대 사회를 경험하면서 부상한 담론들을 그대로 받아들이기보다는 의문을

던지면서 더 많은 대중들에게 정보를 제공하기 위한 목적을 담고 있다. 게다가 이러한 이미지들은 현대 사회에 반응하거나 도전하기 위한 성격을 띠고 있다. 따라서 이와 같은 현대 미술가들의 작업은 우리 자신뿐 아니라 다른 사람들을 어떻게 이해해야 하는지, 새로운 미술의 실제를 어떻게 이해해야 하는지에 대한 새로운 가능성을 열어 놓는다. 이처럼 우리의 삶과 변화해 가는 미술가 자신들의 정체성을 표현하는 미술 작품은 현대 사회의 거울이자 현실을 가감 없이 이해할 수 있는 창과 같다.

미술 이론가들은 현대 미술의 실제와 미술 작품 그리고 미술가를 끊임없이 재정의하려고 시도한다. 단토(Danto, 1981)는 미술가들이 만든 미술 작품이 무엇에 관한 것이고 그 주제가 무엇인지를 알기 위해 작품을 해석할 때, 미술 이론이 구체화된다고 말한다. 그리고 미술은 이론에 의존하는 특성이 있기 때문에 미술 이론이 없다면 미술 작품도 존재하지 않으며, 미술계 또한 논리적으로 미술 이론에 의존하기 때문에 미술 이론이 없다면 미술계 역시 존재할 수 없다고 지적한다. 그러므로 우리는 미술 이론으로 해석된 사물의 세계인 미술계의 일부로서 오브제를 실제 세계에서 분리시킨다는 것이다. 단토는 이것이 시사하는 바는 미술 작품의 상태와 미술 작품을 확인하는 언어가 내적으로 연결된다는 사실이라고 설명하였다. 따라서 우리는 현대 미술계를 이해하기 위해서 현대 미술 이론을 이해할 필요가 있다.

3 21세기 미술의 다양한 정의들

의미 만들기로서의 미술

큰 개념 앞에서 살펴본 바와 같이 미술가들이 시각 이미지를 만드는 목적은

주로 자신이 처한 사회나 환경에 대한 해석이나 반응을 나타내기 위해서이다. 이러한 이유 때문에 현대의 시각 이미지는 의미를 담고 있는 "비평적 탐구"의 성격을 띤다.

미술가들은 시각 이미지를 만들기 위해 먼저 주요 아이디어로서 "큰 개념big idea"을 구상한다. 미술가들은 자신들이 살고 있는 생활 주변, 즉 자연과 인간이 만든 환경에서 큰 개념을 얻을 수 있다. 또는 고독 · 소외감 · 병 · 죽음 · 정체성 · 인간의 정서 등 개인적 관심사뿐 아니라 권력 · 환경 오염 · 자연 파괴 등 사회적 관심사에서 큰 개념을 얻기도 한다. 말하자면 큰 개념은 인간의 모든 활동 영역에서 만들어진다. 이것은 미술가가 삶을 통해 경험한 내용으로서 삶의 중요한 양상을 나타내기 위해 개념화된다(Burns, 1995; Jacob, 1989). 이와 같은 큰 개념은 삶의 중요한 이슈로서 여러 학문 영역을 거쳐 포괄적으로 형성된 것이다. 그러므로 미술가들이 삶의 일정한 기간에 형성해 내는 포괄적인 큰 개념은 "미술"이라는 영역을 초월하며 삶과 경험을 통해 형성된다.

워커(Walker, 2001)는 미술가들이 오랫동안 큰 개념을 다루는 기간은 지식의 확고한 기초를 구축하는 기간이라고 지적하였다. 그리고 지식은 일상생활에 대한 관찰, 과거 사건에 대한 역사적 지식, 자기 자신의 지식, 미술사적 지식, 매체와 기술에 대한 예술적 지식, 특별한 주제에 대한 일반적 지식, 여행과 같은 개인적 경험을 통한 지식, 현대 미술가에 대한 지식, 영화나 텔레비전 같은 대중문화에 대한 지식, 현대 사회의 이슈에 대한 지식 등을 폭넓게 포함한다고 하였다.

워커는 미술가의 주제와 큰 개념은 경우에 따라 같을 수도, 다를 수도 있다고 설명하였다. 만약 미술가의 작품 전체를 통해 주제가 지속된다면 이때 주제는 큰 개념과 동일하다. 말하자면 큰 개념은 미술가가 일정한 기간에

작품 제작에 사용하는 포괄적 주제이다. 예를 들어 미국의 대공황기였던 1930년대에 활약하였던 미술가 벤 샨Ben Shahn, 1898-1969의 많은 작품에서는 도시 공간에서 인간이 느끼는 소외감이 반복되는 주제였는데, 이 주제는 포괄적인 큰 개념에 해당된다. 벤 샨의 〈핸드볼〉에서 소재는 핸드볼을 하고 있는 청년들이지만, 주된 아이디어로서 포괄적 개념은 대공황 이후의 1930년대 미국의 젊은이들이 직업을 구할 수 없어서 핸드볼을 하며 시간을 보내야 했던 암담한 사회 현실이다. 판 고흐가 그린 〈감자 먹는 사람들〉의 주제는 19세기 말 농민들의 빈곤인 반면, 〈자화상〉이나 〈사이프러스 나무가 있는 풍경〉 등 인생 후반부에 그린 그림들의 주제는 인간의 정서를 묘사하는 데 있다. 때문에 〈감자 먹는 사람들〉의 주제는 판 고흐의 포괄적 주제인 큰 개념에 부합되지 않는다.

미술가들은 개념을 개인적 관심사에 연결시키면서 점차 구체화시킨다. 미술가들이 작품을 만드는 과정은 삶의 양상인 포괄적 개념에서 시작하여 개념적 · 기술적 · 시각적 · 실제적 문제를 해결한 다음, 일반적 · 예술적 · 기술적 지식의 기초에 이어, 과거 경험 · 개인적 관심 · 사회적 개념 · 유산 등을 통해 개념을 개인적인 것에 연결시킨다(Walker, 2001). 이러한 개인적 관심은 소재를 선택하는 데 관여한다. 포괄적 주제, 즉 큰 개념을 나타내는 소재의 선택은 개인적 관심에 따른다. 미술가의 작품이 무엇을 그렸는가는 소재에 대한 것이나, 그것이 무엇을 표현한 것인가는 큰 개념 또는 주제에 포함된다.

큰 개념은 과거 미술과 현대 미술을 분석하고 과거와 현재의 차이점과 유사성 그리고 미래의 가능성에 대한 이해를 제공한다. 그러므로 큰 개념은 "의미 만들기"를 지향한다. 일찍이 존 듀이는 미술을 다음과 같이 정의하였다.

미술은 마음의 상태이며 정신적 태도이다. 미술은 새롭고 좀더 의미 깊은 형

태를 만들려는 욕구와 그에 따른 만족을 수반한다. 작업하고 있는 행위의 의미를 찾기 위해서, 그 의미를 기뻐하기 위해서 그리고 작업할 때 동시에 발생하는 사실과 작업자를 연관시키기 위해서 내면생활과 물질적 조건의 질서정연한 발달을 전개시키는 것, 그것이 바로 미술이다.(Mayhew & Edwards, 1936/1966, p. 34)

넬슨 굿맨(Goodman, 1978)에 의하면 "지각이 없는 개념은 그저 공허한 것이며, 개념이 없는 지각은 눈먼 것이다"(Sullivan, 2005, p. 21에서 재인용). 이것을 미술 작품에 응용시켜 말하면 지각이 없는 작품은 그저 공허한 것이며, 개념이 없는 작품은 눈먼 것이다.

미술가들이 만든 의미는 시각 이미지를 통해 드러난다. 시각 이미지 안에 표현된 의미는 실제로 존재하거나, 혹은 존재하지 않더라도 미래의 대안으로 상상한 세계를 재현한다. 표현은 의미를 생산하기 위해 언어를 사용하는 문화권 일원들에 의해 만들어지는 과정이다(Hall, 1997). 그러므로 표현은 시각 이미지를 통해 의미를 생산하는 것이라고 할 수 있다. 이러한 관점에서 파악하면 시각 이미지는 의미를 만드는 매체이다.

의미 만들기는 현실과 접촉할 때 가능해진다. 의미는 개인적 · 사회적 상호작용을 통해 지속적으로 생산되고 교환된다. 그것은 우리가 지각한 세계에 대한 해석이라고 할 수 있다. 의미는 우리가 누구이고, 어디에 속해 있으며, 크게는 무엇에 가치를 두고 살아야 하는지, 또 우리의 일상적 행위가 어떤 결과와 의의를 지니고 있는지를 생각하게 한다. 결국 의미는 우리 자신에 대한 정체성의 의식을 부여한다. 우리가 스스로를 표현하면서 적절한 문화적 "사물"을 사용할 때 의미는 만들어진다(Hall, 1997; Woodward, 1997). 우리가 문화적 사물들을 일상생활의 의례나 관습과 다른 방법으로 통합할 때 가치

또는 중요성이 부여된다. 이 방법에는 은유와 상징이 포함된다.

은유와 상징 시각 이미지로 의미를 전하기 위해 큰 개념을 만들고자 할 때 미술가들은 삶의 영역에서 유래한 지식을 사용함으로써 이해를 도와주려고 한다. 미술가는 의미를 만들기 위해 많은 출처에서 유래한 지식들을 연결시켜야 하는데, 이러한 인지 작용에 관여하는 것이 은유와 상징의 사용이다. 레이크오프와 존슨(Lakeoff & Johnson, 1980)에 따르면 은유는 다른 대상을 사용하여 특정한 점을 이해하고 경험하는 것이다. 우리는 생각을 효율적으로 전달하기 위해 하나의 단어나 물체를 다른 의미로 대체될 수 있도록 사용하면서, 둘 사이의 유사성을 시사하고자 한다. 따라서 은유는 의미 만들기를 위해 실체를 내적으로 구축한 버전이라고 할 수 있다. 최미원(Choe, 2008)은 은유의 핵심이 한 개인의 경험과 반성 사이의 지속적인 상호작용을 통해 이루어진다고 하였다.

수전 랭거(Langer, 1957)는 사고 과정인 예술 자체가 본질적으로 은유의 작용이라고 설명하였다. 조선 말기에 활약하였던 민영익(閔泳翊, 1860-1914)이 묘사한 "뿌리 뽑힌 난초"는 한국에 대한 일본의 무력 강점을 은유적으로 표현한 것이다. 현대 미술가 김정헌이 한국인의 끈질긴 저항 정신과 생명력을 표현하기 위해 아무리 밟아도 살아남는 민들레를 소재로 작품을 만들었던 것도 시각적 은유에 해당한다. 이숙자의 〈보리밭〉에서 보리 또한 한국인의 끈질긴 생명력에 대한 은유이다.

시각 이미지에서는 양식 자체가 은유를 나타내기도 한다. 파슨스(Parsons, 2007b)에 의하면 〈그랑드 자트 섬의 일요일 오후〉에서 인물들의 얼어붙은 자세, 쓸쓸한 표현, 배경에서 장식적으로 잘려 있는 나무, 사슬에 묶인 원숭이 등은 사회가 점점 더 산업화되면서 기계문명이 자연을 통제하는

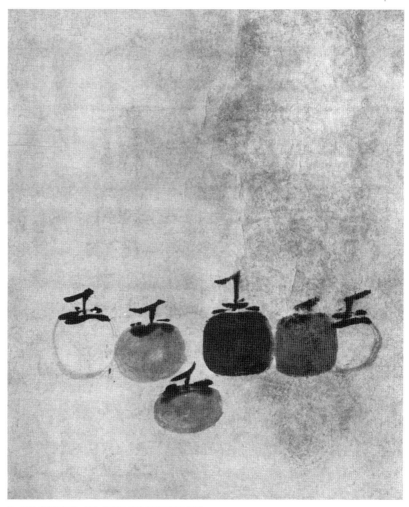

3 목계, 〈6개의 감〉, 송대, 종이에 수묵, 다이도쿠지, 일본

상황을 나타내는 은유적 표현이다. 일본 교토의 다이도쿠지大德寺에 소장된 〈6개의 감六柿圖〉도3은 중국 남송대南宋代에 활약하였던 선종화가禪宗畵家 목계牧谿, 13세기 초-1279 이후가 그린 것으로, 고도의 은유적인 수법으로 선종의 철학을

전하고 있다. 즉흥적인 필법으로 각기 다른 묵색墨色에 의해 구사된 여섯 개의 감들은 직관적이고 퉁명스러운 듯하면서도 수수께끼가 숨겨져 있는 듯 난해한 느낌을 전한다(Lee, 1982). 가장 진한 먹색으로 된 타원형의 감은 가장 무겁게 느껴지며, 길고 얇은 느낌의 미묘한 필법으로 그려진 감들은 무겁고 어두운 감과 대조를 이루면서 공중에 떠 있는 듯한 느낌을 자아낸다(Lee, 1982). 또한 여섯 개의 감들은 각기 다른 간격으로 떨어져 있거나, 겹쳐져 있거나, 아예 앞으로 나오는 등 구성의 묘미를 보여 준다. 형태의 날카로움과 부드러움의 조화 또한 미묘하다. 작품에 나타난 모든 조화와 신비스럽고 서정적인 분위기를 전해 주는 이러한 은유적 화법은 합리적으로는 이해하기 어렵지만 직관으로는 접근할 수 있는 선불교 지식에 대해 대화하거나 질문하는 선불교식 공안公案을 상기시킨다.

팔대산인八大山人이라는 법호로 더 유명한 중국의 주답朱耷, 1626-1705 역시 은유를 즐겨 사용하였다. 그가 그린 대부분의 새들은 다리 하나로 불안정한 균형을 취하고 있는데, 이것들은 제각각 표정을 지니고 있어 묘한 분위기를 자아내고 있다도4. 이러한 일련의 표현들은 명대明代의 귀족이었던 주답이 청조淸朝에 나라를 빼앗긴 슬픔과 청조에 대한 감정을 은유적으로 표현한 것으로 보인다. 이처럼 은유의 미적 양상은 사고에 감동하는 힘을 제공하는 수사적 장식 그 이상을 포함한다(Efland, 2002b).

그렇다면 시각 이미지는 왜 수사적 방법으로 은유를 사용하는가? 무엇인가에 빗대어 표현하는 은유의 방법은 직설적 표현보다 많은 것을 함축하면서 감상자에게 해석의 폭을 넓혀 준다. 그러므로 예술성이 높은 작품에는 은유적 표현을 사용하는 예가 많다. 은유는 개념적 성격을 가지고 있으며 그 자체가 사고의 과정을 제공한다. 따라서 은유는 상징과 함께 의미 만들기가 인지적 과정이라는 점을 확인시켜 주면서 단순한 사물의 묘사와 차별화된다.

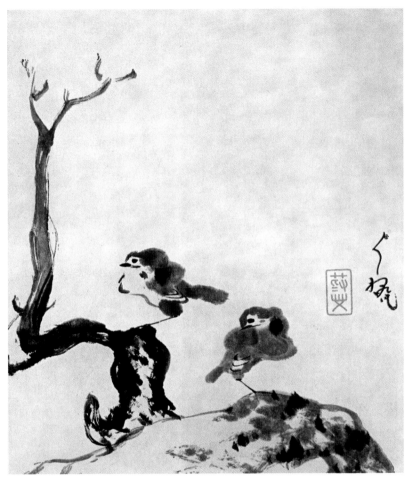

4 주답, 〈두 마리의 새〉, 청대, 종이에 수묵, 31.75×26.3cm, 일본

 모든 사회는 구성원들의 믿음 그리고 원인과 사회적 이상을 표현하기 위해 시각적 상징을 만들어 낸다. 가령 국가의 상징인 국기 · 문장 · 화폐 · 공공 건물 · 기념비 등은 한 국가나 사회에서 통용되는 믿음을 토대로 만들어진다. 도로 교통에서의 각종 표지(예를 들어 주차금지 표지, 진입금지 표지 등)들도

상징의 한 예에 속한다. 미술은 근본적으로 소통을 목적으로 한 것이기 때문에 여러 가지 상징을 사용한다. 경험을 형태로 변형시키는 직접적인 무엇인가가 없기 때문에 우리는 소통을 해야 할 때 상징을 사용한다. 오랜 경험을 통해 소나무·대나무·매화나무가 겨울에도 푸름을 잃지 않고 오히려 추위 속에서 꽃을 피운다는 사실을 알고 있다. 문인화文人畵의 한 유형인 〈세한삼우도歲寒三友圖〉의 소나무·대나무·매화나무는 시각적 상징으로서 변하지 않는 우정을 나타낸다.

굿맨(Goodman, 1968)은 상징 체계로서의 미술 형태를 설명하였다. 굿맨에 의하면 상징이란 사물의 유형이 아니라 사물의 사용이므로 일정한 방법에서 상징으로 기능한다는 것은 오브제가 미술 작품이 될 수 있음을 뜻한다. 그는 상징으로서의 미술 작품은 다른 유형의 상징과 구별되는 특성을 소유한다고 주장하였다.

데이비스(Davis, 1991)는 미술 작품이 상징의 역할을 하지만 단지 상징에 그치는 것은 아니라고 하였다. 그에 따르면 만약 미술이 역할을 가지고 있다면 그것은 미술이 상징하는 것에 부합하기 마련이다. 즉 〈세한삼우도〉는 우정의 상징이 아니라, 우정을 나눈 사람들이 우정의 소중함을 간직하도록 하기 위해 그려진 것이다. 이렇듯 어려움 속에도 변하지 않는 우정을 간직하고자 하는 가치와 사고방식은 유교문화권에서 생성된 것이다. 이 점은 미술이 이해를 위한 상징 체계의 언어임을 실감하게 해 준다. 〈세한삼우도〉에서 파악할 수 있듯이 미술 작품은 정서를 소통하는 것이 아니라 상징을 통해 생각이나 정서를 담는 것이다. 이러한 관점에 따라 현대 미술계는 미술이 더 이상 미술가의 정서를 담아 감상자에게 전달하는 것에 그쳐서는 안 된다고 주장한다. 오히려 미술은 은유와 상징을 이용한 의미 만들기이다. 철학자 이스라엘 셰플러(Scheffler, 1986)는 "인지 없는 정서는 맹목적으로 눈먼 것이며,

정서 없는 인지는 공허한 것이다"(P. 348)라고 주장하였다. 따라서 미술은 일찍이 표현주의 미술에서 주장한 바와 같이 그저 감정의 언어가 아니라 해석을 위한 인지와 감정의 언어이다.

상징은 문화적 · 역사적 배경에서 만들어진다. 〈세한삼우도〉에서 벗이 둘이 아니고 셋이 된 까닭은 공자의 고사古事에서 유래하였다. 공자는 친구 가운데 유익한 친구가 셋이 있고, 해가 되는 친구가 셋이 있다고 하였다. 도움이 되는 좋은 친구는 마음이 바르고 곧은 친구, 이해심이 많아 아량이 넓은 친구, 보고 들은 것이 많아 아는 것이 많은 친구이다. 반면, 성격이 좁아 마음을 너그럽게 쓰지 못하거나 넓게 보지 못하는 친구, 남의 비위를 맞추기만 좋아하는 친구, 사람이 너무 좋기만 하고 마음의 중심이 없는 친구는 모두 해로운 친구로 배울 것이 없다고 하였다.

이렇듯 우리의 가치와 사고방식에 따라 의미를 구현시키기 위해 은유와 상징을 사용하는 과정에는 "문화"가 관여한다. 맥피(McFee, 1988)에 의하면 상징 · 미술 · 언어 · 사회구조 등 인간이 만드는 것들은 모두 자신들이 배운 것의 결과로서 생긴다. 미술가들은 시각 이미지에 담을 상징적 형태를 자신들의 문화에서 배우고 찾기 마련이다. 따라서 한 집단의 "공유된 의미"는 문화와 깊은 관련성을 지닌다(Hall, 1997).

문화 레이먼드 윌리엄스(Williams, 1976)에 의하면 영어 단어에서 가장 복잡한 뜻을 가진 단어 가운데 하나가 바로 "culture"이다. 마찬가지로 "문화"도 한국의 미술계 · 교육계 · 문화계에서 많은 논쟁을 불러일으키는 복잡한 의미를 가진 단어이다. 윌리엄스에 의하면 영어 단어 culture의 가장 오래된 개념은 동물이나 농작물 같은 것을 돌보고 경작하는 과정을 뜻한다. 무엇인가를 기른다는 뜻이 점차 은유적으로 사용되면서 의미가 확장되었고, 문화는 "인

간의 마음의 발달"을 함의하게 되었다. 따라서 문화의 첫 번째 개념은 인간의 마음이나 정신이 세련된 상태를 뜻하게 되었다. 즉 문화의 의미가 인간의 수양과 일반적 성장에 대한 "특별한 과정"으로 확대된 것이다.

 윌리엄스에 의하면 문화라는 독립 명사가 복잡한 역사를 지니게 된 것은 바로 그 특별한 과정과 유기적으로 관련되면서부터이다. 결과적으로 문화는 추상적인 과정 또는 그 과정에서 생산된 것을 뜻하게 되었다. 문화가 사람의 능력과 관련되었기 때문에 이후에 문화는 물질적인 것보다는 주로 정신적으로 습득되는 것으로 이해되었다. 윌리엄스에 의하면 문화의 의미는 사람에 따라 각기 다르게 "차별적으로" 습득된다. 때문에 누구나 "문화인cultured person"이 될 수 있는 것은 아니다. 문화인이 되려면 학문과 예술을 익혀 소양을 갖춰야 가능하므로, 문화는 교육과 불가분의 관계를 맺게 되었다. 그러므로 문화인은 "글을 읽고 쓸 줄 아는 식자"를 뜻하게 되었다. 文化도 글자 그대로 해석하면 "글을 읽게 되었음"을 의미하는데, 여기에는 마음을 갈고 닦는 일도 함축되어 있다. 文化라는 한자가 생겨난 배경은 알려져 있지 않다. 다만 유교문화권에서 학문과 교육을 중시하였던 사상이 배경으로 작용하지 않았을까 짐작할 수 있다.

 이렇듯 문화가 정신적 · 지적 발달을 의미하자, 정신적 · 지적 · 예술적 활동의 산물 또한 문화의 개념에 포함되었다. 이것이 문화의 두 번째 개념이다. 즉 문화는 회화 · 오페라 · 문학 그리고 드라마 등과 연관된 실제들로 구성되었다. 후퍼그린힐(Hooper-Greenhill, 2000)에 의하면 이러한 개념의 문화는 미 · 가치 · 판단에 보편적 기준을 제공하게 되었다. 따라서 문화의 영역은 경제적 · 정치적 · 사회적 배경에서 분리될 수 있었다. 그 결과 정신적 · 미적 활동의 생산품을 뜻하는 문화는 "기층문화", "대중문화"와 분리될 수 있는 "상층 문화", "엘리트 문화"로 개념화되었다(박정애, 1999). 문화가 정신적 · 지

적 우수성이 낳은 산물로 이해된 것은 이러한 배경 때문이다.

　　문화가 물질적 실제 또는 생산품으로 간주되었으므로 한국의 문화적 정체성을 찾는 일은 한국 문화의 우수성을 이해하고 이를 널리 활용하는 것을 의미하게 되었다. 미술가들은 역사적·물질적 미술 형태, 예를 들어 단청이나 오방색 등을 사용하면서 한국 문화의 정체성을 추구하고자 한다(박정애, 2001). 한국의 미술교육자들은 서양 문화에서 만들어진 미술교육과정과는 다른 "한국적인 미술교육"을 추구하고자 한다. 그 결과 한국의 미술교육과정은 "한국 문화의 우수성", "전통 문화" 그리고 "미술 문화"를 극도로 강조하면서, 문화가 우수한 정신이 만들어 낸 산물임을 주입시키고 있다. 이러한 경향은 한국의 미술교육과정에 "자기민족중심주의ethnocentrism"를 심고 있다. 그러나 자기민족중심주의는 한국 문화조차 진정으로 이해시키지 못하고 미술을 통해 문화를 이해하는 데 난관이 된다. 왜냐하면 한 문화권에 대한 이해는 유사성이나 차이점이 있는 다른 문화권과 함께 비교할 때 비로소 특징을 파악할 수 있는 변증법적 성격을 띠기 때문이다.

　　문화의 세 번째 개념은 좀더 포괄적인 것으로 사회적 그룹의 삶의 방법을 의미하며, 인류학적 측면을 함축한다. 거시 문화로서 한국 문화는 나이·직업·성·성적 역할·지형적 위치·계급·언어·종교 등에 따라 수많은 극소micro 또는 하위문화들로 나누어진다. 즉 나이에 따라 "노인 문화", "신세대 문화", "중년 문화"로, 직업에 따라 "교사 문화", "노동자 문화", "재벌 문화"로, 성적 역할에 따라 "여성 문화", "남성 문화"로, 지형적 위치에 따라 "경상도 문화", "전라도 문화", "충청도 문화"로, 계급에 따라 "상류층 문화", "중상류층 문화", "중하류층 문화" 등 수많은 하위문화들로 구분된다. 많은 사람들은 개인적 차이·경험·역사에 따라 복잡한 그룹들과 관련되므로 세 번째 문화 개념은 한 가족에서도 "동종 문화"를 인정하지 않는다. 왜냐하면 한 가

족의 구성원들도 나이 · 성 · 교육의 정도 등에 따라 각기 다른 하위문화 그룹들에 속하기 때문이다. 이러한 문화 개념은 차별성과 다양성의 개념을 고무시키므로 문화가 본질적으로 "다문화"임을 강조한다. 그러므로 문화가 다양하고 각각의 차별성을 인정받아야 한다고 말할 때 우리는 인류학적 개념의 문화를 사용하고 있는 것이다.

인류학적 개념의 문화는 앞서 살펴본 두 번째 개념, 즉 문화란 정신적 · 지적 우수성의 결과물이라는 관점과는 달리 특별한 배경에서 그 자체의 역사를 지니고 있으므로 "상층 문화" 또는 "기층 문화"를 나누는 보편적 기준이나 계급구조를 인정하지 않는다. 이 개념은 필연적으로 모든 문화가 상대적이라는 입장에서 "문화의 상대주의"를 지지한다. 그 결과 모든 문화는 똑같은 중요성을 지닌다. 이와 같은 관점에서 한국의 미술 작품은 한국의 문화적 잣대로만 이해할 수 있으며, 미국의 미술 작품은 미국 사회가 낳은 필연적 산물이므로 미국의 문화적 기준으로만 이해할 수 있다. 따라서 모든 기준은 단지 "문화 중심"을 뜻하는 자신의 "문화들" 안에 존재한다. 이러한 맥락에서 문화중심주의에 입각하여 인간을 파악하면 인간의 정체성은 많은 문화에 영향을 받아 형성된 것이 된다. 그러므로 문화중심주의는 문화란 다양하고 인간의 정체성이 많은 하위문화들에 의해 영향을 받는다는 점을 전제로 한다 (McLaren, 2003).

레이먼드 윌리엄스는 지금까지 통용되는 문화의 세 가지 의미 외에 또 다른 네 번째 문화 개념을 내세웠다. 그것은 삶의 방법, 생각하는 방식으로서의 인류학적 문화 개념을 확장시킨 것으로, 사회적 질서가 의사소통되고 경험이 탐험되는 의미 체계이다. 윌리엄스에 의하면 이 문화는 의미 · 가치 · 주관성 등을 구축하는 일련의 물질적 실제까지 포함한다. 윌리엄스는 문화란 사회적 질서가 의사소통되고 재생됨으로써 경험하고 탐험할 수 있는 "실현

된 의미 체계realized signifying system"라고 정의하였다. 실현된 의미 체계로서의 문화는 의사소통 체계로서의 문화를 함축한다. 왜냐하면 인간은 의사소통을 통해서 또는 의사소통을 위해서 의미를 만들기 때문이다.

의미는 우리가 일부분으로 참여하는 개인적 · 사회적 상호작용을 통해 지속적으로 생산되고 교환된다. 따라서 문화는 생산과 의미의 교환과 관계된 의식의 사회적 생산이며 재생산이다(Williams, 1976). 이러한 맥락에서 문화 자체가 해석적 특성을 가지고 있다고 할 수 있다. 또한 문화의 해석적 특성이 바로 의미 만들기에 관여한다.

텍스트로서의 미술

미술가들은 주로 은유와 상징의 방법을 사용하여 의미를 만든다. 그렇다면 은유와 상징은 어떠한 방법으로 만들어지는가? 미술가가 시각 이미지를 만들 때는 처음부터 끝까지 자신의 마음속에 있는 의미를 시각 형태에 의해 구현하는 것은 아니다. 오히려 미술가는 자신이 속한 사회에서 좋은 표현 기법으로 알려진 것을 포함하여 자신이 활동하는 미술계에서 받아들이고 있는 관습과 전통을 일정 부분 따르기 마련이다. 맥피(McFee, 1980)에 의하면 대대로 이어져 내려온 미의 가치는 새로운 미술 형태가 만들어지는 데 영향을 준다. 〈세한삼우도〉에서 파악할 수 있듯이 한 문화권에서 사용하는 상징은 전통과 관습의 조직적인 망 안에서 만들어진다. 따라서 상징의 사용은 전통을 고수한다는 점을 함의한다. 이러한 의미에서 미술가들이 의미를 만드는 방법은 텍스트로서의 미술을 이해하게 해 준다.

미술이 의미 만들기이고 그 의미가 문화를 통해 구축되기 때문에 미술은 텍스트이다. 여기에서 텍스트는 "문화적 합성물"을 뜻한다. 문학 이론에서 유래한 "짜여진 망network"을 뜻하는 텍스트는 다양한 관습들이 무의식

적으로 만나지는 상황을 은유적으로 표현한 단어이다. 텍스트로서의 미술 작품은 그것을 만든 제작자가 살고 있는 사회와 문화와 상호작용함으로써 만들어 낸 산물이라고 할 수 있다. 텍스트로서의 미술은 한 개인의 독창성이 발현되는 것을 뜻하는 "창작"과 "자아 표현"으로서의 미술과 상반된다. 따라서 텍스트로서의 미술은 미술가가 일관된 의미를 구현하는 대상으로 간주되는 미술과 갈등을 일으킨다. 텍스트로서의 미술은 미술가보다 먼저 존재해 온 여러 관습의 목록을 섭렵하는 각인 행위이므로 사회적 생산으로서의 미술을 확인시켜 준다.

상호텍스트성 줄리아 크리스테바(Kristeva, 1984)는 다양한 의미가 중첩되어 공존하는 특별한 해석의 상황에서 "상호텍스트성intertextuality"을 확인하였다. 상호텍스트성의 개념 또한 텍스트 이론과 함께 문학 이론에서 유래한 것으로, 텍스트의 한 의미가 다른 텍스트들과의 의미를 부분적으로 공유하는 관계를 말한다. 하나의 텍스트를 읽는 독자는 그 텍스트를 과거에 읽었던 다양한 텍스트들과 관련짓기 마련이다. 크리스테바에 의하면 "어떤 텍스트든지 여러 인용의 모자이크이다. 어떤 텍스트든지 다른 텍스트를 흡수하거나 변형한 것이다"(Kristeva, 1980, p. 66; Wilson, 2004, p. 32에서 재인용). 실제로 하나의 텍스트는 다른 텍스트들을 참조하며 상징 체계 및 언어들의 구성 방식을 만들어 낸다(Wilson, 2004). 따라서 상호텍스트성은 한 가지 이상의 기호 체계가 많은 의미 체계로 변화하는 것을 의미한다. 이 점은 의미가 시각 이미지 안에서 고정되어 존재하는 것이 아니라 사회적 관계와 담론의 네트워크 안에 존재한다는 점을 시사한다(Kristeva, 1984). 만약 우리가 하나의 텍스트를 다른 텍스트들과 연결시킬 수 없다면 이미 읽은 텍스트의 의미를 삶의 현실에서도 파악할 수 없을 것이다. 이처럼 텍스트의 의미를 다른 텍스트 또는 삶

속에서 파악한다는 것은 상호텍스트성이 결국 인지 행위인 유추와 추론에 해당하는 정신 작용임을 깨닫게 한다.

인간의 인지 작용의 하나로서의 상호텍스트성은 시각 이미지의 제작 행위에서도 똑같이 나타난다. 미술가가 하나의 시각 이미지를 만들 때는 이미 시각적으로 체험한 다양한 이미지들을 마음속에 떠올리면서 그 이미지들과 관련된 의미들을 회상하고 서로 혼합하게 된다. 또는 다양한 삶의 영역에서 직접 체험한 것이나 문학과 역사 등을 통해 간접 체험한 것들을 만들고자 하는 이미지 안에 뒤섞게 된다. 심지어 그 안에 담긴 의미가 시각 형태와 일관되지 않고 부딪칠 때 그것들을 소위 "조형적 요소와 원리"의 시각에서 의도적으로 배합하기를 시도하는 경우도 있다.

되풀이하면, 우리가 작품을 제작할 때 물리적인 삶의 공간에서 부딪친 여러 텍스트의 조각들은 작품 제작이라는 개념적 공간에서 서로 관련되기 마련이다. 이 점은 미술 교수법을 행할 때 학생들이 학교 안팎의 삶에서 마주치는 시각 이미지와 문학 · 음악 · 무용 · 연극 · 역사 · 과학 · 사회학 · 수학 등 다른 텍스트들 사이의 의미 있는 관계를 파악하도록 지도해야 한다는 점을 시사한다. 이처럼 미술은 서로 다른 텍스트들을 엮는 상호텍스트성의 특성을 극명하게 보여 준다. 경험과 행동이 사회적으로 중재된 것이고 인간은 반영적 존재이기 때문에 우리가 언어적 · 시각적 코드를 해석하는 방법은 말하고, 쓰고, 이미지를 구성하는 것에서 실제적 영향을 받아 변화한다. 따라서 상호텍스트성은 현실에 대해 유일하고 고정되며 논쟁이 없는 견해는 존재하지 않으며, 개인적 경험과 사회적 · 경제적 · 문화적 결속에 의해 중재되는 견해가 많이 있다는 점을 반증한다.

해석으로서의 미술

철학자 아서 단토(Danto, 1986)는 다음과 같이 선언하였다. "내 생각으로는 해석은 변형적인 것이다. 그것은 오브제를 미술 작품으로 바꾸는데, '이다'라는 예술적 해석에 달려 있다"(p. 44). 단토(Danto, 1981)는 또다시 다음과 같이 설명하였다.

> 해석의 제정적constitutive 성격에 의해, 해석이 내려지기 전까지 오브제는 작품이 아니다. 변형적 절차로서의 해석은 이름이 아니라 새로운 정체성을 부여하고 특권계급의 공동체에 참여한다는 의미에서 세례와 같다.(pp. 125–126)

단토(Danto, 1986)는 해석을 "예술적 확인"으로 설명하였다. 언어적 표현은 분명히 "이다"라는 용어를 사용하면서 예술적 확인을 하게 된다. 또한 단토(Danto, 1981)는 오브제를 바라보는 것과 해석을 통해 작품으로 변형되는 오브제를 보는 것은 분명히 다르다고 주장하였다. 왜냐하면 후자에는 인지적 과정이 관여하고 미술은 상징을 사용한 의미 만들기이므로 미적 사고는 다른 인지적 작용과 같기 때문이라는 것이다.

설리번(Sullivan, 2005)에 의하면 해석을 통한 의미 만들기는 감상자가 텍스트 또는 미술 작품에 내재된 의미를 필요한 지식으로 얻을 때 드러낼 수 있다는 견해, 즉 설명적 과정으로서의 해석이라는 모더니스트의 견해와는 현저히 다르다. 의미 자체가 사회적으로 구축되기 때문에 텍스트로서의 미술은 해석을 통해 이해된다. 해석은 텍스트들 간의 관계를 찾는 행위로서 문제의 텍스트 안에서 다른 텍스트들의 자취를 파악하는 행위이다(Wilson, 2001). 또한 바르트(Barthes, 1977)에게 텍스트 읽기는 독자가 발견한 의미를 자신의 삶

의미 만들기의 미술

과 관련하여 다시 써 나가는 끊임없는 해석 행위이다. 이렇듯 해석이 역동적이라는 견해는 의미가 만들어지는 방법에 영향을 주는 배경이 미술 작품을 지정된 시간이나 장소 또는 시각에 자리매김하는, 즉 수동적이고 대등한 일련의 상황이 아니라는 가정에 기초한다(Sullivan, 2005). 이 점은 의미가 발견되는 것이 아니라 만들어진다는 사실을 실감하게 한다.

다른 미술가가 만든 시각 이미지를 해석하는 과정에는 다양한 맥락이 작용한다. 앞에서 살펴본 상호텍스트성은 우리가 미술 작품을 해석하는 개념적 공간에서도 일어나므로 해석 과정은 일직선 위에서 일어나지 않는다. 따라서 해석의 시작 자체가 다양한 출발점에서 나온다는 점은 해석 과정이 "복수적"이라는 것을 시사한다.

스튜어트 홀(Hall, 1997)에 의하면 해석은 한 개인이 속한 공동체를 구성하는 다른 사람들—가족ㆍ동료ㆍ친구들—의 영향을 받기 때문에 사회적ㆍ문화적 성격을 띤다. 개인적ㆍ사회적ㆍ정치적 생각이 떠오른다는 것은 계급ㆍ성ㆍ민족성의 결과이다(Hall, 1997). 이것은 해석이 코드를 사용하면서 이루어진다는 점을 시사한다.

열린 개념으로서의 미술

지금까지 우리는 현대 사회를 비평적으로 탐구하는 한 형태로서의 미술이 의미 만들기의 특성을 지니고 있음을 파악하였다. 미술가들은 큰 개념을 만들면서, 그리고 은유와 상징을 사용하면서 의미를 만들기 때문에 미술은 사회적 생산이며 텍스트로 정의되었다. 의미 만들기, 사회적 생산으로서의 미술, 텍스트로서의 미술은 해석될 때 비로소 미술의 특성을 부여받을 수 있다. 따라서 미술은 본질적으로 해석으로서의 미술이다. 이와 같은 미술의 특성은 인지 행위로서의 미술을 확인하게 하였다.

미술의 한 특성은 또 다른 특성과 유기적으로 연결된다. 이렇듯 미술은 서로 상반되고 규정적인 성격을 지니기 때문에 미술이 "아름다움을 추구한다", "자연을 모방한 것이다", "감정과 정서의 표현이다", "삶의 질을 높이기 위한 수단이다", 또는 "미술의 중요성은 형태에 있다" 등과 같이 단편적으로 정의될 수 없다.

단토(Danto, 1986)는 해석의 변형적 성격 때문에 또 다른 해석 행위인 실기 또한 변형적인 것이라고 하였다. 미술가는 기존 미술의 정의에 도전하며 끊임없이 재창조에 관여한다. 미래에는 현대와는 또 다른 역사와 문화를 배경으로 지금과는 성격이 다른 미술이, 그 시대만이 생산해 낼 수 있는 "독특한" 미술이 구체화될 것이다.

따라서 한 시대의 미술 이론은 "역사의 특수주의"를 통해 설명된다. 즉 모든 미술 이론은 그 시대의 미술계와 관련되어 있으며, 필연적인 문화와 역사 상황을 고려할 때 이해할 수 있다. 때문에 모든 시대를 통틀어 통용될 수 있는 보편성을 지닌 미술 이론은 존재하지 않는다. 역사의 특수주의의 맥락에서 파악할 수 있는 것이 미술에 대한 각각의 정의이므로, 미술이란 무엇인가에 대한 "근본적" 본질을 추구하는 일 자체가 무모하며 불가능한 것이다.

미학자 모리스 와이츠(Weitz, 1970)는 미술에 대해 본질적인 정의를 내리는 것 자체가 무모하다고 하였다. 나아가 그는 미술이 되기 위해 필요한 어떤 조건도 부정하였다. 그는 미술이 되기 위한 필요조건과 충분조건이 존재하지 않으므로 미술은 미술가의 새로운 실험정신에 의해 끊임없이 새로운 개념을 시도하고 있는 "열린 개념"이라고 주장하였다. 와이츠는 다음과 같이 서술하였다.

"미술" 그 자체는 열린 개념이다. 새로운 조건들이 계속해서 생겨나고 있으

며 의심할 여지 없이 앞으로도 지속적으로 생겨날 것이다. 새로운 미술 형태, 새로운 운동이 등장할 것이며 이 개념이 확대되어야 하는지 또는 그렇게 해서는 안 되는지는 대개 관심 있는 전문 비평가들이 결정할 것이다. 미학자들이 비슷한 조건을 정할 수 있으나 결코 그 개념의 정확한 적용을 위한 충분조건을 달 수는 없다. ……그렇다면 변화와 신기한 창조가 일어나고 있으므로 미술은 확산적·확대적 성격을 가지게 된다. 바로 이러한 특성 때문에 나는 미술에 일정하게 정의된 특성을 부여하는 일이 논리적으로 불가능하다고 주장한다.(p. 176)

미술이 열린 개념이라면 교육과정을 위한 미술의 정의 또한 열린 개념으로서 다음처럼 좀더 포괄적인 것이 되어야 한다.

의미 만들기로서의 미술은 과거의 진실과 현재의 문화를 이해하게 하면서 인류의 역사를 통해 영원히 지속된다. 미술은 과거와 현실 그리고 미래를 상상할 수 있도록 함으로써 다양한 삶의 배경을 바라볼 수 있도록 해 주어 우리의 통찰력과 이해력을 높여 준다. 미술은 "나는 누구인가?"라는 피할 수 없는 정체성에 대한 질문을 던지면서 우리 자신을 새롭게 관찰하게 한다. 미술 그 자체는 사회가 낳은 산물이다. 기존의 시각에 도전하거나 기존의 익숙한 개념에 대해 또 다른 해석을 제공하면서 미술은 지속적으로 변형을 거듭하고 있다. 이런 과정을 통해 미술은 우리에게 특별한 방법의 열린 사고를 제공한다. 미술은 우리 자신들뿐 아니라 그 너머의 심원한 현실을 바라보면서 끊임없이 의미를 만들게 하므로 중요하다.

미술은 우리의 삶에서 야기되는 생존과 실존에 대한 문제를 다루기

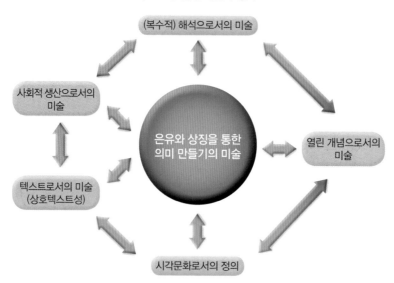

〈도표 2〉현대 미술의 정의

(복수적) 해석으로서의 미술

사회적 생산으로서의
미술

은유와 상징을 통한
의미 만들기의 미술

열린 개념으로서의
미술

텍스트로서의 미술
(상호텍스트성)

시각문화로서의 정의

때문에 단순하거나 규정적으로 정의할 수 없는 복합적인 개념이다. 단토(Danto, 1981)는 미술가에게 주어진 하나의 세상을 표현한 것이 미술이라고 지적하였다. 그리고 미술 작품이란 미술가의 의식을 구체화한 것이므로 감상자는 단지 미술가가 바라본 세상을 보는 것이 아니라 그 미술가가 세상을 보는 방법을 바라보게 된다고 언급하였다(Danto, 1981). 쇼펜하우어에 따르면 미술은 우리가 심오한 현실을 볼 수 있도록 인지적이며 형이상학적인 "창"의 역할을 한다(Danto, 1981). 이와 함께 미술은 "예언적 현실prophetic reality"을 구축하는 것이다(Kreitler & Kreitler, 1972). 각기 다른 해석이 가능한 미술은 지식을 전해 주는 학문 영역이다. 이러한 성격의 미술은 한 개인의 감정과 정서의 표현이 아니라 사회가 주는 선물, 즉 한 사회와 문화를 단위로 만들어지는 "사회적 생산"이다. 그리고 이토록 한 세대와 다른 세대를 면면히 이어 주는 심연의 강과 같은 미술이 중요한 이유는 그것이 바로 하나의 사회와 문화를

단위로 생산되는 "의미 만들기"로서 우리 자신과 세계를 파악할 수 있도록 해 주기 때문이다. 따라서 이것은 우리에게 통찰력과 상상력을 불러일으키는 중요한 출처가 되고 있다.

　　지금까지 파악한 바와 같이 미술은 근본적으로 의미 만들기로서 한 사회와 문화를 단위로 만들어지는 사회적 생산이며 텍스트이다. 미술은 해석을 통해 이해될 수 있으므로 본질적으로 해석으로서의 미술이며, 해석 자체의 복수적·변형적 특성은 미술이 열린 개념임을 확인시켜 준다. 이러한 미술의 성격은 미술을 다시 시각문화로 정의하고 있다. 〈도표 2〉가 잘 설명해 주듯이 위에서 설명한 각각의 미술의 개념들은 서로 독립되어 정의되지 않고 상호 유기적인 관련성을 지니면서 또 다른 개념을 만들어 낸다. 이 점은 미술이 한마디로 단순하게 정의될 수 없을 만큼 지극히 복합적 개념임을 알려 준다.

시각문화로서의 미술

미술 자체가 열린 개념으로 정의되기 때문에 현대 미술계는 미술을 시각문화로서 재개념화하고 있다. 앞에서 살펴보았듯이 미술의 정의에는 아름다운 것에 대한 모방이자 삶과 지식의 질을 향상시키는 수단 그리고 한 개인의 감정과 정서의 표현 등이 모두 포함되어 있었다. 또한 동양의 유교 체제에서 생성된 문인화론에서 미술은 다름 아닌 인격을 수련하기 위한 도구였다. 이렇듯 미술에 대한 많은 정의들은 특정한 시대적 상황에서 구체화된 것임을 확인할 수 있었다. 예를 들어 미술이 감정과 정서의 표현이 되었던 배경으로는 카메라의 발명으로 사실적 묘사의 필요성이 감소되고 동시에 사상계에서 각자 타고난 개성과 기질의 구현을 주장하는 인본주의가 태동한 사실을 들 수 있다. 미술 자체를 위한 형식주의의 등장은 19세기 말과 20세기 초에 종교가 인간의 정신세계에서 배제되기 시작하였던 서구의 사회적 배경을 통해 설명될 수 있다.

이렇듯 미술에 대한 정의가 각 시대적 상황에서 구체화된 것처럼 21세기에 또 다시 부상한 새로운 미술 개념이 바로 "시각문화"이다. 즉 미술에 대한 본질적 정의가 부정되면서 미술 자체가 열린 개념이 될 때 시각문화는 21세기를 배경으로 한 미술에 대한 또 다른 정의의 한 예가 된다. 현대 미술에서 대지미술 · 퍼포먼스 · 설치 · 시각문화적 실천 등으로 변모한 것은 21세기 말부터 이미지의 폭발과 기술이 시각화되고 있는 현대 사회에 반응하는 미술의 또 다른 모습이다.

로즈(Rose, 2001)는 시각문화라는 용어가 17세기 네덜란드 사회에서 제작된 모든 종류의 시각적 이미지의 중요성을 강조하기 위해 스베틀라나 앨퍼스Svetlana Alpers가 1983년에 출판한 저서에서 처음 사용하였다고 설명하였다. 그리고 1994년에 캐럴 앤 말링Karal Ann Marling이 저서에서 1950년대 북아메리카에서 보는 것과 관련하여 TV의 영향을 설명하면서 이 용어를 자신의 저술에서 사용하였다고 밝혔다.

시각 이미지를 제작할 때 특히 경제적 요인이 중요한 동인으로 작용한다. 데이비드 하비(Harvey, 1990)에 의하면 21세기 문화 자체가 시각문화로 된 배경에는 패션 유통 · 팝 아트 · 텔레비전 등과 다른 형태의 매체 이미지 그리고 자본주의의 일상생활과 다양한 도시 생활 양식이 자리 잡고 있었다. 즉 미술이 시각문화로 재개념화된 21세기의 사회적 상황에서 "시각적visual"이라는 단어는 문화적 측면에서 핵심 역할을 담당하는 것이다. 노호라스 미르조에프(Mirzoeff, 1999)는 우리가 시각적 경험을 통해 더욱더 큰 영향을 받기 때문에 포스트모던 세계 자체가 시각문화라고 주장하였다. 이미 20세기 말부터 이미지 폭발과 기술의 시각화(디지털화, 위성 이미지화, 새로운 형태의 의학적 이미지, 실제 세계 등)로 날마다의 일상생활이 시각문화가 되고 있다(Lister & Wells, 2001). 영화와 텔레비전, 광고와 포스터, 레코드 앨범과 잡지 등 대중

미술은 지구상의 수많은 사람들에게 날마다 시각 이미지를 전달하고 있다. 사람들의 삶에 영향을 주기 위해 로고·상표·광고 게시판·기호 등을 디자인하고 제작하는 데 수천억 원의 돈이 사용되고 있다. 이러한 요소들은 여지없이 우리의 믿음과 가치, 행동에 영향을 끼친다. 따라서 교육계에는 이와 같은 시각문화와 삶의 관계를 더 이상 간과할 수 없다는 의식이 팽배해 있다. 이러한 배경 아래 21세기에 들어서자 미술사를 비롯한 미술학계에서는 "인간이 시각적으로 생산하거나 해석한, 또는 창조한 기능적·의사소통적 그리고/또는 미적 의도를 가진 모든 것"(Barnard, 1998, p. 18)으로 정의되는 시각문화를 포용하면서 기존 미술을 시각문화의 하위범주로 축소시키고 있다.

시각문화는 문화 학습에서 구체화된 학문 영역으로 이미지와 시각적 기술이 조정하는 현실의 구축에 연구의 초점을 두고 있다. 문화의 새로운 이미지는 유화부터 인터넷까지 시각적 기술에 대한 학습을 포함하여 모든 종류의 시각적 정보·의미·쾌락·소비 등과 관련된 일련의 시각문화에 대한 학습이다(Mirzoeff, 1999).

로즈(Rose, 2001)에 의하면 물질적 대상·빌딩·이미지·TV 등을 비롯하여 시각적 대상을 포함하는 것을 시각문화로 간주하는 것은, 즉 인간이 만든 모든 시각 이미지가 시각문화라고 주장하는 것은 시각문화를 바라보는 방법에 대한 시각을 연구하는 데 방해가 되었다. 우리는 시각 이미지를 진공 상태에서 바라보는 것이 아니며, 영향력을 중재하는 사회적 배경 속에서 보는 것이다. 로즈는 시각 이미지가 특별한 관습을 가진 특별한 장소에서 만들어진다고 지적하였다. 각각의 다양한 문화는 인간이 만들어 놓은 물체로 구성되어서 고정된 의미를 가지는 것이 아니라 시각 이미지를 둘러싼 여러 관습의 과정으로 이해해야 한다. 로즈는 시각 이미지가 각기 다른 이유에서 각기 다른 사람들에 의해 만들어지고, 움직여지고, 전시되고, 팔리고, 보호되

고, 숭배되고, 버려지고, 재순환되고, 파괴된다고 생각하였다. 시각 이미지는 특별한 문화적 배경에서 각자 다른 목적으로 만들어져 사용되므로 그것이 전하는 의미 또한 각각 다를 수밖에 없다. 따라서 시각문화 연구는 전시와 보는 장소, 감상자와 시각 이미지가 보이는 장소 등을 탐구한다. 후퍼그린힐(Hooper-Greenhill, 2000)은 시각문화가 보이는 것과 보는 사람, 즉 대상과 주체의 관계를 조명한다고 주장하였다. 시각문화 연구는 역동적 삶이 진행되는 생생한 배경 속에서 이루어지는 것으로서 어느 하나의 물체에 초점을 맞추어 연구하는 것이 아니다. 이러한 맥락에서 이언 헤이우드와 배리 샌디웰(Heywood & Sandywell, 1999)도 "해석적 관습의 사회적 · 역사적 영역"으로서 시각문화를 설명하였다.

따라서 시각문화와 시각문화교육이 의미하는 바를 이해하기 위해서는 앞서 논한 문화의 개념을 먼저 이해해야 한다. 문화는 소설 · 회화 · TV 프로그램 · 코미디 등과 같은 일련의 사물이 아니며, 오히려 일련의 관습이며 하나의 과정이다(Hall, 1997). 스튜어트 홀에 의하면 문화는 한 사회 또는 그룹 간의 의미 생산이나 교환과 관련된 것이다. 즉, 여기에서 문화는 실현된 의미 체계로서의 문화이다. 실현된 의미 체계로서의 문화는 지배적 가치의 전수이면서도 저항의 자리로 간주된다. 시각문화의 개념을 파악하기 위해 핵심어가 되고 있는 실현된 의미 체계로서의 문화의 정의를 받아들인다면, 낸시 컨디(Condee, 1995)가 정의하였듯이 시각문화는 시각 이미지의 영향이 숨겨져 있는 의미 깊은 시각적 관습의 범주로 간주되어야 한다(Rose, 2001). 따라서 시각문화는 무엇이 보이고, 누가 무엇을 보며, 어떻게 보이고 권력이 어떻게 상호작용하는지에 대한 시각성의 사회적 이론이라고 할 수 있다(Hooper-Greenhill, 2001). 누가 시각 이미지를 생산하고, 의미와 가치를 만드는 데 권력을 가지고 있는가? 시각문화는 외적 이미지 또는 대상과 내적 사

고 과정 사이의 관계에 대한 연구이다. 그렇기 때문에 시각문화학의 사고는 시각이 자율적이라는 모더니즘의 사고와 배치된다. 대상과 감상자 사이의 시각적 관계로서 시각문화를 바라보는 것은 시각 이미지를 통해 문화를 이해하게 한다. 시각문화학은 지각된 특별한 물체가 아니라 대상을 지각하는 특별한 방법 그리고 문화의 형태와 실제 권력의 관계에 집중한다. 즉 텍스트와 미술 작품뿐 아니라 그것들이 문화의 형태로 구축되고 중재되므로 문화적 생산·소비·믿음·의미 등이 사회적으로 어떻게 구축되었는가에 관심을 갖는다.

4 요약과 결론

이 장에서는 미술계의 경향과 미술교육 이론, 미술교육의 실제의 형성 과정에서 나타나는 유기적 관련성을 파악하였다. 20세기 초반과 중반에 미술이 자아 표현으로 간주되었을 때, 표현주의 미술교육에서는 창조적 자아 표현을 위해 실기와 기법에 대한 교수법을 강조하였다. 이에 반응하며 미술을 체계적인 학문 영역으로서의 미술학으로 구조화시킨 DBAE에서는 미학과 미술 비평 그리고 미술사와 미술 실기를 연계한 지식 지향적인 교수법을 기획하였다. 그러나 DBAE는 미술을 문화적 현상으로 파악하지 못하였으므로 교실에서 활용할 수 있는 효율적 실제를 제공할 수 없었다.

　　학교 교육에서 미술의 기능이 다른 학과들과 마찬가지로 학생들의 사회화를 돕기 위한 것일 때, 가장 이상적인 미술교육은 당시 미술계의 경향과 맥을 같이하면서 문화교육의 역할을 담당하는 것이다. 따라서 21세기 미술교육의 이론과 실제는 현대 미술계의 실제를 토대로 형성되어야 한다는 논리로 귀결되었다.

현대 사회에 대한 비평적 탐구의 형태를 띠고 있는 현대 미술가들의 시각 이미지는 큰 개념을 주축으로 한 의미 만들기로서의 개념 미술로 정의될 수 있다. 미술가가 큰 개념을 사용하여 시각 이미지를 만들 때, 자신의 삶과 관련된 중요한 이슈나 생각을 나타내려면 다른 영역에서 유래한 지식을 사용해야 하므로 은유나 상징의 방법을 활용하게 된다.

의미 만들기는 많은 출처의 지식을 함께 연결시키는 인지 작용이다. 해석으로서의 미술을 전제로 한 의미 만들기는 하나의 문화권을 중심으로 형성되는 사회적 생산으로 간주되며, 텍스트로서의 미술을 함축한다. 상호텍스트성의 경향을 띠는 텍스트로서의 미술은 해석을 전제로 한다. 해석의 복수적·변형적 성격은 열린 개념으로서의 미술을 지향한다. 이처럼 의미 만들기로서의 미술, 텍스트로서의 미술, 열린 개념으로서의 미술로 현대 미술이 정의될 수 있는 것은 해석으로서의 미술을 전제로 하기 때문이다. 해석과 의미 만들기 자체가 문화적 특성으로 확인되었다. 따라서 문화가 중재하는 해석은 본질적으로 복수적 의미를 담고 있다.

해석을 통한 미술의 변형적 성격은 미술을 시각문화로 재정의하고 있다. 시각화된 21세기의 사회적 현상은 미술 자체를 시각문화로 개념화하고 있다. 이와 같이 시각문화를 포함한 모든 미술의 정의는 한 시대와 사회라는 배경을 통해 구체화되므로 역사의 특수주의에 귀속된다.

시각문화학에는 실현된 의미 체계라는 문화의 정의가 내재되어 있다. 따라서 시각문화학은 우리 생활에서 생산되고 소비되는 시각 이미지의 역할과 함께 그 시각 이미지를 제작하고 제시하고 해석하고 즐기는 역사적·사회적 배경을 이해하고자 하는 학문 영역이다.

지금까지 기술한 현대 미술의 정의와 관련하여 미술교육과정을 기획하기 위해서는 먼저 의미 만들기와 해석으로서의 미술이 기원한 사상적 배경

을 이해해야 한다. 의미 만들기로서의 미술이 해석을 통해 비로소 미술이 된다는 이론적 근거는 결국 인지심리학에서 인간의 인지에 대한 정의와 관련된다. 왜냐하면 미술 활동이란 바로 인간 활동이므로 심리학에서 인간과 인지에 대한 정의는 미술의 정의와 유기적 관계를 맺기 때문이다. 따라서 미술이 의미 만들기와 해석으로 정의될 때 인지학에서는 인간의 마음을 어떻게 정의하는지를 파악하면서 미술과 교육의 관계를 좀더 포괄적으로 이해하기로 한다.

제2장

인지 이론과 현실 구축을 위한 교육 이론

이 장에서는 현대 인지 이론에서 인간의 인지를 어떻게 정의하고 있는가를 알아보기로 한다. 인간의 인지에 대한 이해는 의미 만들기의 미술, 해석으로서의 미술이 왜 현대 미술의 담론을 형성하고 있는가를 이해하는 데 도움을 준다. 인지에 대한 이해는 동시에 현대 교육학에서 지향하고 있는 교육목표가 무엇인지를 파악할 수 있게 해 준다. 아울러 미술 이론과 인지학 및 교육학에서 공통된 담론을 도출해 내는 것은 현대 인문학과 사회학의 경향을 포괄적으로 파악할 수 있는 통찰력을 제공한다. 이것은 결국 우리에게 미술교육의 목표와 방향에 대한 일정한 개념을 자연스럽게 그릴 수 있도록 해 주기 때문에 중요하다.

1 인지의 정의와 교육 이론

인지혁명 이전의 인지 개념과 교육방법

1960년대에 일어난 인지혁명을 파악하기 위해서는 1920년대와 1930년대에

소위 "행동주의Behaviorism"에서 형성된 인지 개념을 이해해야 한다. 행동주의는 모든 인간의 행동, 즉 사고와 느낌을 "행동"으로 간주할 수 있다는 전제 아래 형성된 심리학의 한 경향이다. 행동주의는 모든 이론들이 관찰할 수 있는 상관물을 가지고 있다는 가설 아래 전개되었다. 행동주의자는 무엇을 알게 되는 것이란 특별한 자극에 노출될 때 정확하게 반응하는 것이라고 이해하였다. 그리고 자극에 따라 학습자의 반응으로 나타나는 행동은 "발달단계론"으로 설명할 수 있다고 생각되었다. 따라서 행동주의자들은 심리적 사건 또는 인지와 같은 가설적 구축과는 무관하게 행동은 단지 정확한 반응에 의해 과학적으로 설명될 수 있다고 믿었다.

행동주의 이론에서는 암기와 주입식이 주요한 학습방법이었다. 행동주의자들은 지식을 사실적이며 객관적인 것으로 이해하였다. 이때 지식에서 배제된 것이 "가치"였으므로 지식은 그것을 가진 자가 가지지 못한 자에게 전수할 수 있는 성질의 것이었다. 암기와 주입식 방법 또한 지식을 양적으로 측정할 수 있다는 개념을 형성하였다. 결과적으로 훈련을 의미하는 학습은 행동의 습득과 동의어로 이해되었다. 따라서 학습자가 부정확한 행동을 하였을 때는 이를 없애기 위해 벌을 줄 수 있었다.

행동주의는 자극에 따라 반응하면서 학습이 이루어진다는 단순한 전제를 이론적 근거로 삼았다. 이처럼 단순한 학습 모델에서 교육효과는 특별한 자극이 특별한 반응으로 뒤따르는 것이어서 무엇을 가르치고 배울 것인지를 미리 계획할 수 있었다. 즉 가르치는 것에 대한 학습효과를 미리 계산할 수 있었다. "잠재적 교육효과"가 교육계의 담론으로 부상하게 되었던 것은 바로 이 때문이다. 행동주의자들은 기본적인 기술과 핵심 과목의 지식을 통해 수업을 "경영"함으로써 학습효과를 곧바로 높일 수 있다고 믿었다. 따라서 교사는 권위 있는 전문가이며, 교사의 역할은 학습자가 숙달해야 할 내용

을 받아들이기 쉽도록 체계화하는 것이었다.

이와 같은 행동주의는 어떻게 그리고 왜 지식이 습득되는지를 설명할 수 없었다. 아울러 공적으로 관찰해야 할 과정과 사고나 감정처럼 개인적으로 관찰해야 할 과정의 차이가 무엇인지도 제대로 설명하지 못하였다. 또한 인지가 사람들 사이에서 지극히 복잡한 관계를 통해 형성된다는 사실도 설명할 수 없었으므로 인지의 사회적 · 문화적 양상을 간과하게 되었다. 결국 행동주의는 의미를 만드는 데 사용되는 적극적인 해석적 방법의 성격을 설명하지 못하였다.

행동주의에서 설명하는 인지 과정은 복잡하고 애매하고 다차원적이며 유동적인 것이 아니라 하나의 한정된 정보를 수송하는 기능을 가진, 즉 단순하고 일방적이며 선적인 인지 궤도로 환원되었다. 결과적으로 행동주의는 우리에게 인지란 수동적인 것이라고 주입시켰다. 이러한 행동주의의 교육방법을 프레이리(Freire, 2002)는 "은행 저금식 교육"으로 정의하면서 다음과 같이 그 특징을 서술하였다.

1. 교사는 가르치고, 학생들은 배운다.
2. 교사는 모든 것을 알고, 학생들은 아무것도 모른다.
3. 교사는 행동의 주체이고, 학생들은 생각의 대상이다.
4. 교사는 말하고, 학생들은 얌전히 듣는다.
5. 교사는 훈련을 시키고, 학생들은 훈련을 받는다.
6. 교사는 자기 마음대로[자의적으로] 선택하고 실행하며, 학생들은 그에 순응한다.
7. 교사는 행동하고, 학생들은 교사의 행동을 통해 행동한다(는 환상을 갖는다).

8. 교사는 교육 내용을 선택하고, 학생들은 (상담도 받지 못한 채) 거기에 따른다.

9. 교사는 지식의 권위를 자신의 직업상 권위와 혼동하면서, 학생들의 자유에 맞서고자 한다.

10. 교사는 학습과정의 주체이고 학생들은 단지 객체일 뿐이다.(pp. 91-92)

프레이리는 은행 저금식 교육이 인간과 세계를 이분법으로 나누었다고 주장하였다. 프레이리에 의하면 이 교육에서 인간은 바깥 세계로부터 현실의 저축물을 수동적으로 받아들이는 공허한 정신에 불과하였다. 프레이리는 은행 저금식 교육을 통해 학생들이 지식의 양을 더 많이 저축할수록 비판의식은 그만큼 약해진다고 지적하였다. 학생들이 자신에게 부과된 수동적 역할을 완벽하게 수행할수록 세계를 점점 더 있는 그대로 아주 당연한 것으로 받아들이게 되며, 자신에게 저금된 단편적 현실관에 순응하기 때문이다. 그 결과 은행 저금식 교육은 학교에서 배운 지식을 사회에서 유용하게 활용할 수 없게 만들어 세계와 학교를 별개의 것으로 분리시키는 결과를 초래한다. 학교에서의 모범생은 단지 체제에 순응하는 인간일 뿐이다.

인지혁명 이후의 새로운 인지 개념

인지혁명은 위에서 설명한 행동주의에 반발하면서 등장하였다. 데이비스와 가드너(Davis & Gardner, 1992)에 의하면 행동주의 교육의 가장 큰 단점은 언어 자체와 그것을 사용하는 관점에 주목하지 못한다는 것이다. 행동주의가 다른 동물들과 구별되는 언어 패턴과 같은 상징 · 문제 해결력 · 상상력 등 인간의 특성을 조명하지 못하였다는 지적이 제기되면서 행동주의에서 견지한 인지의 견해에도 문제가 제기되었다. 그 결과 1940년대에 이르자 행동주의

자의 접근이 중요한 행동과 정신적 현상을 포함시키지 못하고 있다는 비난을 받게 되었다고 데이비스와 가드너는 밝혔다. 그리고 행동주의자들의 초점이 궁극적으로 행동 그 자체로 한정되었기 때문에 어떤 일을 계획하고 문제를 풀거나 상징을 사용하는 내적 활동을 간과할 수밖에 없는 한계를 스스로 드러냈다고 지적하였다.

행동주의에 대한 인지학의 대안이 구체화된 것은 컴퓨터의 영향을 받으면서부터이다. 20세기 중반 이후부터 앨런 뉴웰과 허버트 사이먼(Newell & Simon, 1972)의 주장이 설득력을 얻게 되었는데, 이들은 문제 해결력과 논리적 추리력 같은 지적 기능을 위한 모델과 실험의 기초로서 컴퓨터의 유추를 서술하였다. 이들의 주장은 행동주의와 구별되는 인지 개념을 구체화시키는 촉매제 역할을 하였다.

행동주의자가 눈에 보이는 반응과 자극에만 관심을 두었던 데 반해 인지학자들은 눈에 보이지는 않지만 개인의 머리와 컴퓨터의 내적 메커니즘에 있는 수락 · 저장 · 조정 · 문제 제기 등과 같은 정보처리 효과 등에 관심을 가졌다. 이러한 배경에서 인지심리학자들의 관심은 피아제의 인지 개념을 중심으로 하여 지식을 습득하는 성격과 특성에 대한 것으로 점차 이동하였다(Davis & Gardner, 1992). 당시 피아제는 행동에서 사물에 대한 추상적 이해라고 할 수 있는 정신적 재현으로 인지의 관심을 바꾸었다.

정보처리 또는 상징 체계로서의 인지　데이비스와 가드너(Davis & Gardner, 1992)는 인지혁명에 내재된 두 가지 핵심 전제를 다음과 같이 설명하였다. 첫 번째는 컴퓨터가 인간 사고의 적절한 모델로 이용될 수 있다는 것이다. 이것은 컴퓨터가 인간의 내적 사고 과정을 이해하는 데 사용될 수 있다는 뜻이다. 두 번째는 과학적 목적을 위해 인간의 인지 활동이 상징 · 스키마 · 이미지 ·

개념 그리고 다른 형태의 정신적 표상으로 묘사되어야 한다는 것이다. 제롬 브루너에게 재현은 특별히 "객관적인" 것으로서 "매체를 이용하는" 것과는 구별되는 행위였다. 예를 들어 어린이들이 묘사한 드로잉은 재현의 한 형태이면서도 종이라는 매체를 이용한 한 예에 해당된다고 데이비스와 가드너는 설명한다.

피아제는 불변하는 네 단계를 이용하여 인지의 구조적 발달을 설명하였다. 첫 번째 단계는 사물에 대한 행동을 통해 경험이 통제되는 감각 운동기 sensorimotor이다. 두 번째 단계는 사물이 부재할 때도 재현되는 상징적 또는 기호학적 시기이다. 세 번째 단계는 이성이 외형적 물체에 의해 조정되는 구체적 조작기이다. 마지막으로 네 번째 단계는 형식적 조작기로, 이 단계에서는 지적 작동이 실행될 수 있는 추상을 통해 경험을 중재한다. 그러나 신新피아제주의자들은 피아제의 발달단계를 거시macro 단계와 미세micro 단계로 재정립하였다.

정보처리 이론은 컴퓨터 시뮬레이션 개념을 통해 발전하였다. 이 이론에서는 습득·재현의 비유와 함께 정보 사용을 설명하면서, 인지가 과정에 있는 정보를 구조적으로 사용·평가·수정하는 실행적 기능을 가졌다고 주장하였다(Davis & Gardner, 1992). 에플랜드(Efland, 2002a)에 의하면 인지의 정보처리 이론이 형성된 이후로 학습자의 행동에서 지식의 구조·도식·이미지·개념 등은 실체를 나타내기 위해 마음에 의해 창조되는 상징적 존재이며, 학습 자체가 이러한 구조들의 축적이라는 생각이 교육학의 주요 가설로 등장하였다. 에플랜드는 정보처리로서의 인지를 상징처리로 설명하면서 그것이 "정보처리화", "상징 평가" 그리고 "상징 법칙의 기초 과정"과도 연관된다고 주장하였다. 이러한 용어들은 상징을 형성하고 조정하는 두뇌 또는 컴퓨터 같은 장치에서 일어나는 과정을 함축하고 있다. 데이비스와 가드너

(Davis & Gardner, 1992)에 의하면 드로잉이 2차원 공간에 3차원 시각을 재생산하는 활동으로 간주되면서 정보처리 이론가들은 계획성·연속성 문제라는 시각에서 정보처리 이론을 어린이의 드로잉에 응용하였다. 피아제 역시 드로잉을 정신적 표상을 위한 상징적 기능으로 간주하였다. 따라서 피아제에게 드로잉은 어린이가 현실에 대해 내적으로 구축한 것을 표시해 주는 것이다.

　　이와 같이 정보처리 이론에서는 존재를 표시하거나 언급할 때 의미를 구축하고 소통하기 위해서 상징을 사용한다는 점을 지적하였다. 상징은 수학에서처럼 또는 문화적 가치가 구현된 국기와 십자가 등처럼 추상적 생각을 표현한 것이다(Dewey, 1934). 이러한 상징은 그것이 표시하는 물체 이상의 의미를 담고 있다. 데이비스와 가드너에 의하면 상징은 표시하거나 나타내는 것 이상의 기능, 즉 언급하는 기능이 있다. 이것은 감정뿐 아니라 의미를 은유적으로 표현한다. 데이비스와 가드너(Davis & Gardner, 1992)는 인지의 상징 체계적 접근을 다음과 같이 설명하였다.

　　인지의 상징 체계적 접근은 다른 실체를 나타내거나 언급하는 (물질적 또는 추상적) 실체로서 상징의 견해로 시작된다. 숫자·단어·음악의 기록은 현실을 표시하기 위한 담론이라 할 수 있다. 즉 그것들 자체가 특별한 실체 또는 개념을 위해 임의적으로 표시된 것이다. 드로잉 또는 음악에서 몸동작처럼 중요한 다른 상징들은 그것들이 표시하는 물체 또는 개념 너머의 의미를 지닌다. 이것들은 비담론적이거나 도상적 상징이며, 그 자체가 구성의 양상 (예: 드로잉에서의 형태나 선의 방향)이고 의미를 소통한다.(p. 101)

　　데이비스와 가드너에 의하면 상징은 자체 기능을 발휘할 때 다른 상징들과 제휴하여 좀더 복잡한 상징 체계를 구축하기도 한다. 미술은 소통을

목적으로 상징을 사용하여 의미를 전달하므로 언어처럼 의미를 만드는 매체이다.

에플랜드(Efland, 2002a)에 의하면 가드너의 다중지능multiple intelligence, ML 이론의 근거도 상징 체계에 놓여 있다. 일곱 개의 각기 다른 지능은 각기 다른 상징 영역(문제-공간)에서 하나의 방법(발견하기, 창조하기, 문제 해결하기)을 협상하기 위한 잠재적 인지 수단인 "정신의 틀"을 설치한다(Gardner, 1983). 이러한 지성들은 일곱 가지 지능을 구성한다. (1) 언어적 지능, (2) 논리적-수학적 지능, (3) 공간적 지능, (4) 신체-운동감각적 지능, (5) 음악적 지능, (6) 자기 성찰 지능intrapersonal, (7) 인간 상호간 지능interpersonal이 그것이다.

가드너는 다중지능 이론을 통해 서로 구별되는 지능을 나타내는 각각의 상징 체계가 존재함을 확인하였다. 또한 다양한 인간 경험은 인지에서 분리될 수 없으며 오히려 각기 다른 인지적 형태라고 주장하였다. 그는 드로잉을 포함한 미술 제작이 다중지능을 구성하는 또 하나의 인지 과정이라고 말하였다. 듀이(Dewey, 1934) 역시 정신이 감각을 통해서 결실을 맺고, 환경과 접촉하면서 의미와 가치를 만든다고 하였다. 즉 감성적 요소를 인지적 요소로 파악한 것이다. 데이비스와 가드너는 특히 드로잉이 공간과 신체적 지능을 사용하는 활동이라고 언급하였다. 그리고 어떤 지능도 본래는 미적이거나 반미적 특징을 가지고 있지는 않지만, 언어적 지능과 같은 지능은 비유 등을 고안해 많은 부분에서 표현적 의미로 사용된다고 설명하였다. 따라서 데이비스와 가드너에게는 미술에서의 표현이 더 이상 마법을 통해 인간의 감정을 전달하는 매체가 아니었다. 감상자에게 감정을 전달하려면 먼저 한 문화권에서 통용되는 회화적 은유와 상징을 사용해야 하는데, 이러한 은유와 상징을 이해하는 것이 바로 인지 작용이다. 따라서 미술의 표현은 단순히 정서를 전달하는 것이 아니라 인지를 이용해 정서를 전달하는 것이라는 이들의 주장이

의미 만들기의 미술

한층 더 설득력을 얻는다.

인지적 접근은 회화적 은유와 상징의 영역을 넓힌다. 데이비스와 가드너에 의하면 이것은 (드로잉을 구축하는 과정에서) 제작자와 감상자라는 두 명의 적극적인 의미 구축자들 사이에서 협상된 이해이다. 즉 미술 작품을 만들면서 그리고 해석을 통한 미적 상징을 읽으면서 제작자와 감상자는 의미 만들기에 관여한다. 지각이 적극적인 의미 구축이라는 견해는 중요한 교육적 함의를 띤다. 상징 체계의 인지는 모든 어린이들이 해석을 통해 언어를 시각적 상징으로 만들 수 있다는 점을 시사한다. 이 점을 지지하기 위해 일찍이 넬슨 굿맨(Goodman, 1968)은 과학의 상징 체계와는 달리 미술의 상징 체계는 세계에 대한 다른 해석을 만드는 데 사용되며, 또 다른 인지 행위라고 주장한 바 있다. 그는 인지와 정서의 차이를 중심으로 과학과 미술을 구별한 인식론자들과는 달리 정서 자체가 인지적 요소를 지녔다고 주장하였다.

에플랜드(Efland, 2002a)에 의하면 엘리엇 아이스너(Eisner, 1982)는 인지의 상징처리 관점에서 마음의 본질을 한 사람이 자신의 존재를 표현하는 과정으로 규정하였다. 그리고 아이스너는 상징이 표현의 목적으로 만들어지므로 마음이 본질적으로 상징 체계에 속한다고 간주하였다. 에플랜드는 상징처리로서의 인지가 교육과정의 발달단계에서 동화될 수 있는 상징적 형태로 제시될 수 있다고 설명하였다. 이뿐 아니라 상징처리로서의 인지는 아주 어린 나이의 어린이들에게 주요 개념을 소개할 수 있다고 설명한 브루너의 "나선형 교육과정"과도 관련이 있다고 지적하였다. 에플랜드에 의하면 상징처리로서의 인지 개념에서 두뇌를 컴퓨터에 비유한 것은 상징이 만들어지는 방법과 의미를 얻게 되는 방법을 설명하는 데 분명한 한계를 드러내었다. 또한 그것은 이원론에 입각하여 개인과 환경을 묘사하는 특수한 방법을 사용하였다(Bredo, 1994). 그뿐 아니라 인지의 정서적 측면을 지나치게 간과하는 문제

도 드러났다(Efland, 2002a).

사회적 · 문화적으로 편재된 인지 인지에 대한 두 번째 정의는 위에서 설명한 상징처리 견해에 대한 대안으로 등장하였는데, 이것은 바로 1970년대 이후에 발전한 사회적 · 문화적 인지 또는 편재된 인지situated cognition이다. 존 브라운, 앨런 콜린스, 폴 두기드(Brown et al., 1989)는 "편재된 인지"라는 용어를 만들면서 "지식은 부분적으로 활동과 배경 그리고 그것이 발전되고 사용된 문화에서 생겨난 것으로 편재되어 있다"(p. 32)고 주장하였다. 에플랜드(Efland, 2002a)에 의하면 이후 폴 코브(Cobb, 1994a)와 칼 버레이터(Bereiter, 1994)는 "사회적 · 문화적 인지"라는 용어를 만들었다. 이 개념은 인지가 사회적 상황에 근거한 것으로서, 높은 단계의 정신과 의식은 그 기원부터 사회적 배경을 가진다는 점을 설명하고 있다.

　　사회 · 문화 이론가들은 인지 과정이 아예 처음부터 사회적 · 문화적 과정을 포함한다고 가정한다. 이들에게 인지는 주관적 심리 과정으로 환원될 수 없는 것이다. 데이비도브(Davydov, 1988)에게 생각은 유기체와 외부 세계 사이의 경계선 어딘가에 있는 것으로서 사회적으로 편재된 것이다. 따라서 의미는 환경 안에서 구축된다. 이는 인지가 사회화 또는 문화화라는 중재적 과정을 통해 습득된다는 레프 비고츠키의 견해가 발전하여 구체화된 것이다(Efland, 2002a). 피아제가 인지를 환경과 연결하여 개념화시키지 못한 것과는 대조적으로 비고츠키는 인지가 형성되는 과정에서 사회적 배경과 역할을 강조하였다. 비고츠키에게 사회적 배경은 어린이들이 다른 사람들과 소통할 때 나타나는 정신적 재현에 공적 형태를 부여하고, 다른 사람들의 세계가 어린이들에게 제시하는 문화적 도구를 내면화하는 환경을 제공한다(Davis & Gardner, 1992). 비고츠키에 의하면 "의식의 사회적 차원은 근본적인 것이다.

〔이에 비해〕 의식의 개인적 차원은 파생적이며 부수적인 것이다"(Vygotsky, 1979, p. 30). 그는 다음과 같이 주장하였다.

> 고등의 정신적 기능은 모두 내적이기에 앞서 외적이며 사회적이다. 그것은 일단 두 사람 사이의 사회적 관계이다. …… 우리는 다음과 같이 문화 발달의 일반적인 발생 법칙genetic law을 공식화할 수 있다. 모든 기능은 두 번 또는 두 단계로 나타난다. …… 그것은 처음에는 정신 사이의 범주로서 사람들 사이에서 나타나며, 그 다음은 정신 안의 범주로서 어린이들 사이에서 나타난다.(Vygotsky, 1960, pp. 197-198; Cobb, 1994b, p. 16에서 재인용)

비고츠키는 사람들이 도구와 기호의 도움으로 관심을 쏟으며 행위를 조절하기 위해 어떻게 의식적인 기억을 만드는지를 이해하려고 노력하였다. 인간이 사는 사회계는 "기호"로 구성되어 있다. 그러므로 행위는 물체 자체에 의해서가 아니라 물체에 부가된 기호에 의해 결정된다(Efland, 2002a). 비고츠키는 우리 주변을 둘러싸고 있는 물체에 의미를 부여하면서, 우리가 이러한 의미들을 따라 행동할 뿐 아니라 이와 같은 기호의 내면화와 함께 의식 자체를 재구축한다고 주장하였다. 그러므로 언어와 다른 문화적 상징이 사고를 조직하고 개념화하는 데 핵심적 중재자가 된다. 우리는 무엇인가를 나타내려면 어떤 단어를 사용해야 하는가를 생각하게 된다. 언어와 언어의 사용은 사회적으로 구축된다.

비고츠키에게 드로잉은 사고와 행동 그리고 말 사이의 중재적 과정으로서 언어와 상호작용하는 것이었다. 그는 말한 뒤에 행동으로 이어지는 예를 들었는데, 이것은 그림을 그린 뒤에 명명命名하는 행동에 주목한 것이었다. 그는 어린이의 드로잉이 "일차적 상징first-order symbols", 즉 사물 또는 행동

을 직접 표시하는 상징이라고 생각하였다(Davis & Gardner, 1992). 데이비스와 가드너에 의하면 일차적 상징은 이차적 상징에 대한 이해로 연결된다. 이들은 어린이들이 사물뿐 아니라 말을 "그릴 수 있다"고 주장하였다.

에플랜드는 레이브와 웬거(Lave & Wenger, 1991)의 글을 인용하면서 상징 체계 이론은 정신적 추상을 위한 우리의 능력이 어디에서 유래하는가를 설명할 수 없다고 지적하였다. 그리고 하나의 상황 안에서 이루어지는 학습이 다른 상황에 적용되는 학습의 전이 또한 제대로 설명하지 못했다고 지적하였다(Efland, 2002a). 반면, 사회적·문화적 인지는 지식을 구성하는 배경과 밀접하게 연관되었으므로 개인과 환경을 나누는 상징 체계의 이원론을 피하는 데 성공했다고 주장하였다.

적극적 의미 만들기로서의 인지　스위스 학자로서 구성주의의 영향력 있는 주창자인 피아제(Piaget, 1952)는 인간의 마음은 지각한 것의 이해를 돕는 역동적 인지 구조라고 말하였다. 그는 지식이 어린이에 의해 적극적으로 구성되며, 내적 구조 또는 스키마(복수는 스키마타schemata)로 알려진 외적 현실의 버전으로 조직된다고 주장하였다. 인지에 대한 피아제의 견해는 개인마다 지식 추구라는 목적을 위해 시각 너머 어딘가에 위치해 있는 지각의 실체를 적극적으로 구성한다는 것이다. 다시 말하면 인간 스스로 의미 만들기를 구축한다는 것이다. 그 결과 심리학자들의 연구 초점이 지각·개념화·복잡한 문제 해결·언어 습득 등으로 이동하였다.

이상에서 살펴본 바와 같이 인지혁명 이후 구체화된 인지에 대한 세 가지 경향을 요약하면 다음과 같다. 인지에 대한 첫 번째 정의는 1960년대에 피아제가 점차 영향을 끼치면서 마음과 학습 자체를 상징처리 작용으로 바라본 것과 관련된다. 두 번째 정의는 인지가 사회적 배경을 토대로 구축된다는

것이다. 세 번째 정의는 각 개인들의 인지는 지식 추구라는 목적을 위해 시각 너머 어딘가에 위치해 있는 지각을 스스로 구성한다는 것이다. 이것은 인간 스스로 의미 만들기에 능동적으로 개입한다는 뜻이다. 지극히 당연한 말이지만 의미는 인간 안에 존재한다. 인간 없이는 어떤 의미도 존재하지 않는다. 일찍이 포스트맨과 와인가트너(Postman & Weingartner, 1969)는 "우리는 '사물'에서부터 지각하는 것이 아니다. 우리의 지각은 우리 자신에게서 유래한다"(p. 90)고 선언하였다. 때문에 사람들은 자신의 경험에서 더 많은 의미를 얻으면 얻을수록 새로운 의미들을 더 많이 만들 수 있다.

인지에 대한 통합적 접근 앞에서 살펴본 인지에 대한 세 가지 정의 가운데 첫 번째, 즉 인지가 상징처리라는 견해와 두 번째, 사회적 근원을 가지고 있다는 견해는 1960년대 이후 심리학의 인지 이론에서 첨예하게 대립하였다. 그런데 1990년대 이후부터는 두 가지 인지 개념이 각각 독립된 것이 아니라 양립해 존재할 수 있다는 가능성이 논의되기 시작하였다. 1990년대에 들어 수학교육학자인 폴 코브(Cobb, 1994a; 1994b)는 이 가운데 어느 하나를 선택할 수 없으며, 두 가지 모두 인간의 근본적 인지 작용이라고 주장하였다.

에플랜드(Efland, 2002a)는 상징처리로서의 인지와 사회적·문화적 인지라는 양립된 심리학 이론을 통합한 폴 코브의 주장을 받아들이면서 인지의 세 번째 정의, 즉 능동적 의미 만들기를 첨가하여 인지에 대한 통합적 접근을 시도하였다. 그에 의하면 지식은 어떤 한 사람이 스스로 만드는 것으로서 사회적 경험과 상황에서부터 마음의 상징적 구조를 이용하여 만드는 것이다. 에플랜드는 이와 같은 인지의 통합을 주장하면서 상징 체계로서의 인지와 사회적·문화적으로 편재된 인지, 이 두 가지 인지가 구성주의의 근간이 된다고 주장하였다. 그러나 인지의 세 가지 정의 가운데 구성주의의 대명제는 무

엇보다도 적극적 의미 만들기로서의 인지에 있다. 따라서 우리는 심리학계의 경향과는 무관하게 인지에 대한 세 가지 정의가 구성주의에서 이미 통합되었음을 파악할 수 있다.

2 구성주의

구성주의자들은 세계가 정확하게 구조화되어 지각될 수 있다는 객관주의 전통에 대안적 인식론의 기초를 제공하면서 세계가 인간과 독립되어 존재하기보다는 오히려 인간이 세계에 대한 의미를 만든다고 주장한다(Duffy & Jonassen, 1992).

앞에서 파악하였듯이 전통적 행동주의자들의 학습 개념은 학생들이 반복적 모방을 통해 배울 수 있는 것이었다. 반면, 구성주의의 학습 개념은 학생들이 지식을 사용할 때 이미 알고 있는 것과 관련시켜 지식을 재구성함으로써 배운다는 것이다. 즉 구성주의에서 말하는 발달은 학생들이 학습할 때 지식을 재구성하는 것을 말한다. 이와 같은 재구성은 실제로 더 진전된 지식을 배우기 위해 지식을 사용하는 과정에 영향을 끼친다. 만약 이 지식이 이전 지식과 일맥상통하는 것이라면, 그것은 동화된다. 만약 일맥상통하지 않는다면 이미 알고 있는 것에 맞추기 위해 그것을 거부하거나 새롭게 변모시킨다. 피아제는 삶 속에서 일어나는 대부분의 학습이 이전 지식과 통합되는 것을 "동화작용assimilation"으로, 이전 지식을 수정하는 것을 "적응accommodation" 개념으로 설명하였다. 또한 그는 동화와 적응의 균형을 초래하는 임시적인 인지적 안정을 "평형equilibrium"으로 개념화하였다. 피아제는 지각과 현실이 갈등할 때 내면에서 구축되는 모순에 직면하고, 평형을 이룰 때 새로운 인지

의미 만들기의 미술

구조가 만들어진다고 주장하였다.

구성주의에서는 사회적 삶과 지식 관계를 "경험"을 통해 설명하고 있다. 우리의 이해는 새로운 경험이 확장될 때 심화된다(Fosnot, 1992). 구성주의에서 학습은 학습자가 지식의 내적 재현과 경험을 개인적으로 해석한 것을 구축한 것이다. 이 표상은 끊임없이 변화하며, 구조와 결합은 다른 지식의 구조를 덧붙이는 기초가 된다(Bednar et al., 1992). 따라서 베드나와 같은 학자들에게 학습은 경험을 토대로 의미를 발전시키는 활동 과정이다.

세계에 대한 우리의 이해는 공허한 상태에서 이루어지는 것이 아니다. 그것은 이전에 이해한 내용에 새로운 이해를 종합하면서 이루어진다(Brooks & Brooks, 1999). 우리는 종종 이해되지 않는 대상·개념·관계 또는 현상과 직면하게 되는데, 이때 관여하는 것이 "해석"의 과정이다. 우리가 얻은 경험과 지식은 해석을 위해 사용된다. 우리는 경험을 쌓으며 알게 되는 세계와 상호작용하면서 지적으로 성숙해진다(Brooks & Brooks, 1999).

이해는 많은 의미와 시각을 통해 이루어지므로 구성주의자들은 현실에 대한 "복수적" 시각을 강조한다. 학습자는 세계에 대해 저마다 다른 시각을 구축한다. 학습자는 하나의 이슈를 각기 다른 시각에서 해석할 수 있다. 즉 복수적 해석이 가능하다. 따라서 학습은 객관적 사실의 습득이 아니라 해석 행위이다. 구성주의 교수법은 이와 같은 복수적 해석과 풍부한 이해를 얻기 위해 실례를 사용해야 한다(Bednar et al., 1992).

지금까지 설명한 내용을 토대로 파악해 보면, 구성주의는 개별적인 해석 활동과 교실에서 이루어지는 학습자들 사이의 사회적 상호작용을 통한 의미 구성에 초점을 맞추었다. 따라서 구성주의는 인지학에서 연합주의자의 접근(Rummelhart & McClelland, 1986)과 상호텍스트성(Morgan, 1985) 그리고 경험주의(Dewey, 1933; 1938; 1944; 1958; 1990) 같은 이론들과 견해를 같이한

다. 이 점이 교수법에 시사하는 바는 관련성·의미·관심 등이 학습자에게서 부상하기 때문에 교사들은 이와 같이 부상한 것들의 관련성 문제를 상정해야 한다는 것이다. 상징 체계로서의 인지, 사회적·문화적으로 편재한 인지, 능동적 의미 만들기로서의 인지라는 세 이론이 실제로 통합되었으므로 학생들의 지식은 재구성될 수 있었다. 아울러 상징 체계로서의 인지 이론은 해석학을, 사회적·문화적으로 편재한 인지 이론은 상대주의(Perry, 1970)를 전제로 하였다는 사실을 알 수 있다. 윌리엄 페리(Perry, 1970)는 우리가 "학자 공동체"의 참여자 의식을 자극할 때 학생들을 성장시킬 수 있다고 설명하였다. 이러한 공동체에서 학생들은 비평적 분석, 감정이 이입된 토론, 아이디어 그리고 지식과 선택에 대한 반성적 사고를 가능하게 해 주는 다양한 배경 속에서 관찰하고 참여할 수 있다. 페리는 적절한 조건이 주어진다면 학생들은 어렴풋한 지식을 자신만의 분명한 개념으로 재구성할 수 있다고 주장하였다.

능동적 의미 만들기로서의 구성주의

구성주의에서 교육의 실제는 학습자들이 이해를 통해 새로운 지식을 내면화하면서 재형성시키거나 변형시키는 가운데 이루어진다고 간주되었다. 깊은 이해는 새로운 지식이 이전 지식을 재고하도록 인지 구조를 등장 또는 향상시킬 때 일어난다. 이때 이해는 의미 구축을 포함한다. 스피로 등(Spiro et al., 1992a)에 의하면 이해는 주어진 지식을 발전시키기 위해 이전 지식을 이용하면서 구성되고, 마음에 간직한 이전 지식은 기억에서 그대로 상기되는 게 아니라 각기 다른 경우에 기초하여 그 자체로 구축된다. 텍스트에 포함된 지식은 텍스트의 의미를 완전하고 적절하게 표현하기 위해, 학습자의 이전 지식을 포함하여 텍스트 밖의 지식을 혼합하여야 한다(Spiro et al., 1992b). 스피로 등에 의하면 이해는 제시된 지식을 능가하여 의미를 구축하는 것을 포함한

의미 만들기의 미술

다. 구성주의에서는 의미가 유사 집단family resemblance이 사용하는 큰 패턴에 의해 그리고 패턴의 상호작용에 의해 결정된다고 간주한다(Wittenstein, 1953). 그리고 의미는 경험에 뿌리를 두고 있으며, 그 경험에 각인되어 있다(Brown, et al. 1989).

우리는 일치하지 않는 데이터나 지각에 직면할 때 세상을 설명하고 질서를 잡기 위해 현재 규칙을 확인하거나, 발전된 지각을 더 잘 설명할 수 있는 새로운 규칙을 만든다(Brooks & Brooks, 1999). 그러므로 학습은 다른 체계 또는 구조를 통한 해석에서 일어난다고 할 수 있는데, 의미를 구성해 주는 것이 "해석"이다. 이때 학습자는 복종적·수동적 강의 청취자가 아니라 교사와의 대화 속에서 비평적 공동 탐구자가 된다.

피아제(Piaget, 1950)는 인지 발달이 일어나는 과정은 인생 전체를 통해 일어나는 지적 재구성과 함께 주로 개인적인 일이라고 말한 바 있다. 또한 그는 한 개인이 현실을 이해한다는 것은 능동적이며 정신이 관여하는 과정이라고 부연하였다. 결국 개인적 의미 만들기 이론에는 지식이 학습자에 의해 수동적으로 받아들여지는 것이 아니라 능동적으로 구축된다는, 즉 인지란 능동적 의미 만들기라는 명제가 깔려 있다. 인간은 일상적 경험에서부터 스스로 의미를 구축한다. 듀이(Dewey, 1934)에게 모든 경험은 의미로 덮여 있으며, 새롭고 오래된 경험과의 결합은 의미 만들기를 위한 재창조였다.

인간이 의미 만들기의 주체라는 가정은 교육이 "고정된" 지식을 전수받는 것이 아니라는 사실을 증명한다. 따라서 구성주의에서 학습자는 지식에 대한 수동적 수령자가 아니라 학습 동기와 목표를 지닌 능동적 행위자로 설명된다. 학습과 이해는 교사가 학습자에게 수직적으로 전수하는 것이 아니라 학습자가 자주적으로 "구성하는" 과정으로 간주되므로 구성주의 학습과정은 자연히 "학습자 중심"을 지향한다. 다시 말하면 구성주의에서는 학습 주도권

을 교사가 아니라 학습자가 가지도록 하므로 학습자가 주도적 학습을 하도록 돕는다. 즉 교사는 학습자가 교실에서 보여 주는 선입견과 오해를 밝혀내고, 그들의 경험 · 수준 · 관심 · 배경 등을 연결하는 학습을 실시하면서 학습자들의 의미 구성을 도우려고 한다.

인지 과정 자체를 적극적 의미 만들기라고 보는 심리학에서 인지에 대한 이 같은 정의는 인간의 활동 영역 가운데 하나인 시각 이미지의 제작과 해석 또한 본질적으로 의미 만들기라는 사실을 일깨워 준다. 인간의 자연적 · 물질적 세계의 일부인 시각 이미지 · 소리 · 말 · 의상 등은 무엇인가를 나타내기 위해 의미를 구축하고 이를 전하기 위한 것이다.

상징처리 이론과 구성주의

크게 인지적 구성주의와 사회적 구성주의로 대별되는 구성주의에는 앞에서 파악한 바와 같이 스스로의 의미 만들기라는 인지 이론이 대명제로 깔려 있다. 그런데 특별히 앎의 방법에 초점을 맞춘 인지적 구성주의는 상징 체계로서의 인지 이론을 이론적 배경으로 삼는다. 구성주의자들에게 인지는 개인에게 위치한 개념적 과정이다. 다소 모순적이지만 스스로 알게 된다는 것을 설명하고 있는 구성주의에서는 어떻게 알게 되는가에 대한 연구가 상대적으로 부족하다.

우리는 어떠한 방법을 통해 알게 되는가? 인간 스스로 의미를 만든다는 견해는 사물에게서 의미를 얻는 것이 아니라 인간이 의미를 정한다고 가정한다. 그렇다면 우리는 어떻게 의미를 만드는가? 의미 만들기는 상징 체계 또는 패턴의 기능을 한다(Postman & Weingatner, 1969). 그것은 지식이나 실체를 나타내기 위해 두뇌에서 창조되는 상징 만들기와 그 과정이다.

구성주의자들은 인지가 객관적 실체로서 정신에 자리 잡고 있으며,

마음에 의해 형성되고 조정되며 상징에 의해 재현된다고 주장한다. 이러한 상징들은 외적·독립적 실체가 세계와의 상호작용을 통해 묘사될 때 획득된 다(Bednar et al., 1992). 따라서 지식은 "정신 속으로" 옮겨지는 것으로 마음과 독립되어 존재한다(Bednar et al., 1992). 상징은 은유와 추상화를 통해 이루어진다. 의미 구축은 지식을 추구하는 과정에서 자신들의 노력을 통해 일어나는 것으로 설명된다. 의미는 표현 체제를 통해 구축된다(Hall, 1997). 이것을 아이스너(Eisner, 1982)는 다음과 같이 설명하였다.

> 표현의 형태는 개인적으로 가진 개념을 알리기 위해 인간이 사용하는 고안품이다. 즉 표현의 형태는 시각적·청각적·운동 감각적·후각적·미각적·촉각적 개념들을 공적 상태로 만드는 전달 수단이다. 공적 상태는 말·그림·음악·수학·댄스 등의 형태를 취한다.(p. 47)

아이스너의 모델에서 학습은 감각적 지각에서 개념으로 이동한 다음, 공적으로 공유할 수 있는 형태에서 표현으로 움직인다(Efland, 2002a). 에플랜드는 상징처리 견해가 상징적 형태에서 지식의 구조를 나타내며, 상징적 형태들은 해석을 통해 조정·수정되면서 지식을 구성한다고 주장하였다. 이러한 이유 때문에 에플랜드에게 상징처리 이론은 근본적으로 구성주의 입장을 취한다.

사회적·문화적 이론과 구성주의

그렇다면 의미는 어디에서 오는가? 안에서 밖으로 향하는가? 밖에서 안으로 향하는가? 상호작용하는 개인들 사이에서 인지가 사회적·문화적 관습이라는 개념은 의미 만들기가 밖에서 안으로 만들어지는 것임을 함축한다.

사회적·문화적 견해에서 지식은 사회 안에서, 더 나아가 이것을 통해 구축된다고 여겨진다. 여기서 중요한 초점은 개인적 경험이 한 사회와 문화에 기초한다는 것이며, 또 다른 초점은 적극적으로 해석하는 개인에 의해 사회적·문화적 구성이 가능하다는 것이다. 사회적·문화적 조건에서는 지식이 구성적으로 처리된다고 간주되므로 사회적 구성주의 이론과 유기적 관계를 맺는다.

　　비고츠키는 사고를 위해 심리적·문화적으로 발전된 기호 체계의 역할을 강조하면서 기구instrument와 도구tool의 개념을 설명하였다. 즉 인간이 주변 조건을 통제하고 자신들의 행동을 조절하기 위해 자극을 수정하는 등 높은 정신적 과정을 중재하면서 지식을 습득한다는 것이다. 비고츠키가 설명한 도구의 하나인 언어는 사고를 조직하는 핵심이다. 인간은 일반적으로 언어를 통해 의미를 만들기 때문이다. 언어는 생각하고 믿고 행동하는 방법으로서의 문화를 구성하는 요소 가운데 하나이다. 각각의 언어는 현실을 지각하는 각기 다른 방법을 가지고 있다. 이러한 이유 때문에 언어가 의미 만들기에 관여하면서 문화적 가치와 의미에서 핵심적 보고로 간주된다(Hall, 1997).

　　브루너와 헤이스트(Bruner & Haste, 1987)는 사회적·문화적 시각에서 구성주의에 내재된 중요한 세 가지 주제를 요약하였다. 첫 번째 주제는 비계 설정scaffolding 개념이다. 이것은 어린이들이 세계에 대한 이해를 구축할 수 있도록 어른이 어린이들을 보조하는 방법이다. 두 번째 주제는 첫 번째 주제에서 비롯된 것으로서, 어린이들이 내면화 과정을 통해 세계를 이해하고 공개적으로 이용할 수 있는 이해를 만들어 내는 등 "의미를 구축하는 방법"에 관심을 갖는다는 것이다. 세 번째 주제는 문화적 재현의 전이에 대한 것이다. 여기에서 재현이란 상징적이다. 즉 일정한 자극이 의미와 함께 이루어지고 명상을 위해 선정되는 것을 보증하면서 비계와 대화 활동을 실증하는 형태로

문화에 내재되어 있다는 것이다. 다시 말하면 문화적 재현들은 삶이라는 주어진 형태에 스며들어 있다는 것이다.

사회적 구성주의에서 또 한 가지 간과할 수 없는 중요한 교육적 개념이 비고츠키의 "근접발달영역the Zone of Proximal Development, ZPD"이다. 근접발달영역은 다른 이들과 나누는 지식의 상호작용을 중요시하는 개념으로서 어린이의 학습과 발달이 생물학적 중요성을 넘어 사회적이라는 것을 시사한다. 비고츠키는 근접발달영역을 다음과 같이 설명하고 있다.

〔어린이는〕 흉내를 내도록 혼자 내버려 두었을 때보다 어른이 인도하거나 어른과 함께 할 때 임무를 훨씬 더 잘 이해할 수 있고, 독립적으로 더 잘 실행할 수 있다. 어른의 인도와 도움을 받아 실행하고 해결한 임무 수준과 독립적으로 해결한 임무 수준의 차이가 바로 근접발달영역이다.(Vygotsky, 1982, p. 117; Hedegaard, 1992, p. 349에서 재인용·)

비고츠키의 근접발달영역은 어린이 발달에 대한 심리학적 시각과 교육에서의 교수법적 시각을 연결시켜 준다(Hedegaard, 1992). 여기에 내재된 명제는 심리학적 발달이 사회적 환경과 관련된다는 것이다. 사회적 공간으로서의 근접발달영역은 예술의 발달이 상호작용하고 있는 사회 환경에서 일어나며, 예술 학습이 사회적 요소를 포함한다는 뜻을 함축한다. 즉 한 개인의 예술적 발달에서 성인과의 상호작용이 긍정적으로 작용한다는 점을 인정하는 것이다. 따라서 비고츠키의 근접발달영역은 어린이들이 나이에 따라 보편적 표현의 발달단계를 거치며 어른의 간섭이 어린이의 창의력 발전을 저해한다는 로웬펠드의 교수법 개념과는 다른 패러다임 아래 있다. 근접발달영역은 어린이의 심리와 학교 교육을 적절히 조화시켜야 한다는 점을 시사한다. 그

러므로 미술을 가르치는 교사는 학생의 개인적 의미와 좀더 포괄적인 사회에서 통용되는, 즉 문화적으로 확립된 기존 미술의 의미 사이에서 중재자 역할을 해야 한다(Efland, 2002a). 이와 같이 사회적 구성주의에서는 학생들이 습득한 경험 또는 문화적 지식을 바탕으로 환경과 상호작용하는 동안에 지식을 지속적으로 구성하거나 재구성한다고 간주한다. 그러므로 미술 학습은 어린이들이 미술 수업에 참여해 다른 학생들과 상호작용을 하는 등 적극적인 구성 과정을 통해 이루어질 수 있다.

현실 구축과 구성주의

피아제(Piaget, 1970)에 의하면 구성주의는 결국 사람들이 어떻게 자신의 세계를 알게 되는가를 설명하는 방식이다. 재현에 대한 구성주의자의 견해는 현실에 대해 내적으로 구축된 버전이라는 것이다(Davis & Gardner, 1992). 스스로 의미를 구축하는 인간은 결국 우리가 살고 있는 세계를 이해하려고 시도하기 마련이다. 이것은 적극적이며 마음이 관여하는 과정이다. 학생들이 아는 것은 어떻게 자신들의 세계가 기능하는가에 대한 이해를 내적으로 구성된 것이다(Brooks & Brooks, 1999). 이에 대한 구체적 연구는 구성주의에서는 밝히지 못하는 것들, 즉 상징이 어떻게 만들어지고 이것들이 어떻게 의미를 얻는지 그리고 지식을 어떻게 알게 되며 그 과정은 어떤지를 밝힐 수 있는 효율적 방법이다.

　　구성주의자들에게 경험은 세계를 구축하는 데 중요한 역할을 담당한다. 결과적으로 구성주의자들은 학생들 스스로 이해와 의미 만들기에 적극적으로 참여할 수 있다고 주장하므로 그들의 교육목표는 학생들에게 삶의 총체성을 "이해"시키는 데 있다. 실제로 삶과 현실에 대한 이해는 구성주의가 지향하는 궁극적 교육목표이다. 구성주의의 교육 개념은 학생들이 단지 암기나

회상 또는 관례화된 적용에 의해 지식을 재생하지 않는다는 점을 강조한다. 교사들은 자신의 세계를 조직하고 이해하고자 노력하는 학습자의 능력을 발전시키기 위해 학생들 스스로 문제를 발견할 수 있도록 도와야 한다. 그러면서 학생들이 자신들의 질문을 상정할 수 있도록 이끌어야 한다.

3 통합 학문

영미권에서 "interdisciplinary", "integrated", "related", "correlated" 등으로 설명되는 21세기 통합 학문의 이론적 배경 또한 스스로 의미 만들기라는 인지학이다. 인간의 인지가 능동적 의미 만들기라고 보았을 때, 학문의 방법은 여러 학과의 지식을 분석하고 통합하는 등 삶에 응용할 수 있는 포괄적 지식을 추구해야 한다. 제롬 브루너는 지식이 하나의 체계적 학문 영역인 학과 안에서 나온다는 가설을 내세우면서 나선형의 인지 구조를 주장하였다. 이와는 대조적으로 에플랜드(Efland, 1995)는 통합 학문 체제에 맞는 격자형 인지 구조를 이론화하였다. 이 구조는 파편적 지식들이 각기 다양한 상황에서 반복해 찾아오도록 하면서 더 큰 지식을 형성한다. 통합 학문이 지향하는 바는 모더니즘 이후 세분화된 각 학과의 지식들을 삶에 기초한 지식으로 통합시키는 것이자, 삶을 이해하기 위한 의미 만들기이다.

우리는 이미 알고 있는 것과 연결시킴으로써 새로운 지식을 통합한다. 퍼가티(Forgarty, 1991)에 의하면 연결은 다음과 같이 하나 또는 좀더 많은 것들의 통합을 기획한다: (1) 한 수업은 다음 수업으로 연결되므로 연속적인 시간을 통해 하나의 학문 영역 안에서 연속적인 통합을 꾀한다; (2) 연속적으로 주제를 비교하고 연결시킬 수 있는 일부 학과들을 통해 통합을 꾀한다;

(3) 개인적 경험과 학습과정 내용에 대한 견해를 연결시켜 학습자들 안에서 또는 그들을 통한 통합을 꾀한다. 따라서 통합 학문은 자연히 학문 영역 간의 연결을 통해 의미 만들기를 지향한다.

또한 통합 학문은 궁극적으로 삶의 방법을 검토하기 위한 목표를 가진다. 이를 위해 이미 살펴본 바와 같이 구성주의에서는 학생들이 가지고 있는 이전의 관심과 경험을 이해하는 방법을 이용하였다. 통합 교육과정은 핵심 주제 · 이슈 · 문제 또는 경험을 검토하기 위해 하나 이상의 학과나 학문 영역 안에 존재하는 방법과 언어를 응용하는 것이다. 학문 영역 간의 연결에 기초한 교육은 각 요소들을 다른 것들에 의해 고양시키고, 연결의 결과로서 새로운 이해를 발달시킬 수 있다.

듀이의 반성적 사고

역사적으로 살펴볼 때 통합 학문의 기원은 존 듀이의 이론으로 거슬러 올라간다. 일찍이 듀이(Dewey, 1938)는 교육과정이란 사람들의 관심과 욕구를 우리의 삶에 연결시키므로 교육은 결국 학생들에게 삶을 이해시키기 위한 것이라고 역설하였다. 또한, 모든 학습들은 하나의 세계와 연결되기 때문에 학생들의 학습은 서로 연결되어야 한다고 설명하였다. 그는 교육이란 삶의 경험이며, 학교 교육은 경험과 연결되어야 한다고 주장하였다.

듀이(Dewey, 1933)는 어린이가 상상하는 범위 안에 있는 것들이 서로 연결될 때 반성적 사고가 이루어질 수 있다고 설명하였다. 듀이에 의하면 하나의 경험에서 다른 경험으로 이해가 옮겨지는 것은 두 경험 사이에 공통 요소가 존재하는가의 여부에 달려 있다. 그에게 사고란 공통 요소를 의식적으로 이해하는 과정이며, 나아가 "전이transfer"를 가능하게 하는 것 자체이다. 듀이의 반성적 사고가 통합 교육의 이론적 배경이 되었던 것은 바로 이 때문이

다(박정애, 2003).

1930년대 미국에서는 듀이의 이론에 기초하여 경험을 강조하면서 미술과 삶을 연결시키기 위해 미술교육자들이 비슷한 과목들을 연결시키는 통합 학문을 선호하였다. 예를 들어 레온 윈슬로는 학교에서의 경험을 통합하기 위해 내용을 연결시키고자 하였다. 윈슬로는 통합 교육과정이 삶을 통합할 수 있으므로 결국 인격 통합에 중요하다고 강조하였다. 그는 미술을 역사 · 지리학 · 사회학 같은 학문 영역과 통합해 가르칠 수 있다고 설명하였다.

4 현실 구축과 비판 이론

구성주의의 포괄적 교육목표가 현실의 이해에 있는 것과 같은 맥락에서 20세기 후반부터 대두된 교육학의 주류 가운데 하나가 교육과정을 정치적 텍스트로 이해하고자 하는 경향이다(Pinar et al., 1995). 현실 인식을 목표로 하는 이와 같은 교육학계의 경향은 대략 1960년대에 이르러 부상하기 시작하였는데, 이러한 일단의 교육 이론을 포괄적으로 "비판 이론critical theory"이라고 부른다.

철학 · 교육 · 문학 · 미술 등 다양한 학문 영역에서 구체화된 이 이론의 기본 개념인 "비판성"은 1960년대 이후 두 방향으로 전개되면서 현재에 이르렀다. 첫 번째는 후기 프랑크푸르트 학파의 비판적 사회주의자 이론이 영향을 끼치면서 진행되었다. 두 번째는 브라질의 교육자였던 파울루 프레이리Paulo Freire, 1921-1997의 이론이 남아메리카를 비롯하여 미국과 아시아의 여러 국가들에 영향을 끼치면서 발전되었다.

이와 같이 교육에 급진적으로 접근하기 위해 후기 프랑크푸르트 학파

와 프레이리 교수법에서 많은 영향을 받았던 비판 이론은 페미니즘과 탈식민주의 이론들도 받아들여 이론적 틀을 넓혀 나갔다. 더욱이 1980년대에 이르러 모더니즘에서 포스트모더니즘으로 사상적 패러다임이 변화한 현상은 비판 이론이 이론적 체계의 틀을 한층 더 넓힐 수 있는 원동력으로 작용하였다. 페미니즘은 지식을 생산하는 데서, 특히 자아 재현에서 모든 사람들에게 권능을 부여하면서 계급 파괴를 통해 사회적 평등을 추구하고자 하였다. 이 점이 바로 비판 이론과 관심사를 공유하는 부분이다. 또한 다문화주의는 문화적 다양성의 복잡한 이슈를 이해하면서 개인과 그룹들에게 사회적 · 정치적 측면에서뿐 아니라 특히 교육적 측면에서도 동등한 기회를 제공하기 위한 교육 운동이다. 이처럼 비판 이론은 페미니즘을 비롯하여 지구촌과 다문화주의에 반응하면서 모더니즘에서 포스트모더니즘을 거쳐 전개된 이론과 실제이다. 말하자면 비판 이론은 지극히 포괄적이면서도 절충적인 이론과 실제이다. 그럼에도 불구하고 다양한 비판 이론이 일관되게 지향하는 교육의 궁극적 목표는 한결같이 비평적 사고력을 향상시켜 현실을 인식하고자 하는 것이다.

설리번(Sullivan, 2005)에 의하면 비판 이론이 교육의 실천 영역으로 이동하게 된 것은 이론을 토대로 사회적 변화와 변형에 대해 강조하고, 실천자 중심의 연구와 비평적 교수법에 관심을 두기 시작하면서부터이다. 애플(Apple, 1999)에게 교육과정은 투쟁적 힘이 만든 사회적 산물이다. 따라서 교육과정은 배경을 통해 간주되지 않으면 이해할 수 없다. 지루(Giroux, 1981)는 교육과정의 중요한 임무 가운데 하나가 자아비판과 자아 재생self-renewal 과정을 일관되게 증명하는 것이라고 주장하였다.

현재 비판 이론은 "새로운 교육과정의 사회학", "급진적 또는 비판적 교육과정 이론", "정치적 측면을 지향하는 교육과정 이론" 등 다양한 용어를 사용하면서 교육과정에 내재된 정치적 힘을 증명하고 있다. 그 결과, "권능

부여empowerment", "제정enactment", "실천praxis", "비평적 반성critical reflection", "변형적 투쟁transformative struggle" 등이 비판 이론의 주제어로 부각되었다. 이러한 맥락에서 페다고지pedagogy는 교육teaching과 구별되는 것이었다. 로저 사이먼 (Simon, 1987)은 페다고지를 다음과 같이 설명하였다.

> "페다고지"는 …… 특별한 교육과정의 내용과 디자인, 수업 책략과 기술, 평가 목적, 방법의 실제를 통합한 것이다. 교육과정 실제의 이 모든 양상은 수업에서 일어나는 현실과 함께 도래하였다.…… 페다고지에 대해 말하는 것은 학생들과 다른 사람들이 함께 행할 수 있는 것의 세부 내용과, 실제가 지지하는 문화적 정치에 대해서 동시에 말하는 것이다. 이러한 시각에서 우리는 정치를 말하지 않고는 실제를 가르칠 수 없다.(p. 370)

결과적으로 비판 이론가들은 일반적으로 학교, 특히 교육과정이 정치적으로 중립적일 수 없음을 증명하고 있다. 따라서 학교는 교사 중심이 될 수 없는, 필연적으로 체제 중심적임을 확인하게 된다.

비판 이론에서 언급하는 비평적 사고력은 비판적으로 진실을 추구하는 능력이다. 프레이리의 학맥을 잇는 미국의 교육학자 헨리 지루와 피터 맥클라렌의 비판 이론에서 비평적 사고력은 기정 사실로 취급되어 온 것들을 우리 삶과 관련시켜 문제로 인식하는 능력을 통해 계발될 수 있는 것으로 설명된다. 인간의 삶과 분리되어 존재할 수 없는 것이 지식이기 때문이다. 실제로 우리가 글을 읽고 쓰는 능력이라고 말할 때는 단지 글을 읽고 쓰는 능력만을 가리키지 않는다. 오히려 문해력은 글의 전후맥락을 파악할 수 있는 비판능력을 가리킨다. 그러므로 비판 이론에서 문해력은 단지 글을 읽고 쓰는 능력을 말하는 것이 아니라, 사람들이 개인적이며 사회적인 세계를 비판적으로

해석함으로써 자신들의 지각과 경험을 구성하는 능력을 의미한다. 따라서 문해력은 비평적 문해력을 함축한다.

앞에서 파악한 구성주의와 마찬가지로 비판 이론에서 자연히 중요시되는 것이 경험이다. 비판 이론 교육가들, 특히 헨리 지루와 같은 학자들은 교육과정이 "경험 이론theory of experience"의 관점에서 이해되어야 한다고 주장한다. 교육과정은 본질적으로 어떻게 살아야 하는지에 대한 생생한 묘사를 함축하므로 경험 이론 밖에서 이해될 수 없다는 것이 바로 비판 이론 교육가들의 한결같은 견해이다. 맥클라렌(McLaren, 1995)에 의하면 후기 구조주의자는 인본주의 심리학 영역 밖에서 주관성을 분석한다. 이 점은 경험과 주관성이 모든 행동과 행위의 근원으로서 통합된 "자아ego"라는 인본주의의 견해로 귀속되지 않는다는 것을 의미한다(McLaren, 1995).

경험 이론에서 교육과정이란 상층과 하층 상태의 범주로 지식을 조직하는 것 그리고 특별한 교수 전략의 종류를 확인하는 것처럼 사회적 배경에서 학생들의 경험을 생산하고 조직하는, 즉 역사적으로 구축된 내러티브이다(McLaren, 2003). 그러므로 비평적 교수법은 학생의 경험을 존중하며, 지배적 형태의 지식과 학생의 경험을 집합적으로 형성하는 문화적 중재를 비평하고자 한다(McLaren, 1995). 맥클라렌은 이러한 교수법이 경험과 언어와 재현의 이슈 사이의 관련성을 강조한다고 설명하였다. 또한 이 교수법은 학생들에게 자신들이 살아온 경험과 추억과 종속적 지식의 형태를 검토하는 비판적 수단을 제공한다고 설명하였다.

잘 알려진 바대로 경험 이론의 근원은 듀이로 거슬러 올라간다. 일찍이 듀이(Dewey, 1933)는 어린이의 경험과 학습과정을 구성하는 다양한 형태의 내용subject matter 사이에 일정한 격차가 존재한다는 편파적 견해를 없애야 한다고 주장하였다. 그는 어린이와 교육과정이라는 두 이질성도 결국 하나의

과정으로 정의될 수 있다고 설명하면서 경험의 개념을 교육과정의 정의에 도입하였다.

지식은 비판적으로 만들어지기 전에 이미 학생들에게 "의미 있는" 것이 되어야 한다. 따라서 비판 이론에는 교수법이란 교사와 학생들이 의미를 결정하고 생산하는 과정이라는 전제가 깔려 있다. 즉 어떻게 의미가 생산되는가? 교실에서 또는 학교 생활에서 권력이 어떻게 구축되고 강화되는가? 맥클라렌에 의하면 비판 이론의 교수법은 교사와 학생들이 교실에서 의미를 상정하고 이에 저항하며 타협하는 과정에서 언어와 문화 그리고 권력이 어떻게 영향을 끼치는지를 강조한다.

비판 이론에서의 경험과 의미 구축에 대한 관심은 결국 비판 이론이 본질적으로 문화 학습의 한 형태임을 드러낸다. 지루(Giroux, 1988)는 프레이리에게 문화란 특별한 역사적 시점의 특정 사회에서 각기 다른 그룹들이 성취한 불평등하고 변증법적 관계에서 만들어지는 삶의 경험, 물질적 미술품, 관습을 재현한 것이라고 지적한다. 지루(Giroux, 1988)가 보기에 문화란 사회적으로 긴밀한 관계, 특히 성 · 나이 · 계급과 관련해 각각 다르게 형성되어 구조화되는 생산의 형태이다. 또한 언어의 사용과 다른 물질적 자원을 통해 사회를 변형시키는 생산의 형태이기도 하다. 문화 학습에서 문화는 단순히 삶의 방법으로서가 아니라 지배적 또는 종속적 사회 관계에서 다른 그룹들이 권력과의 불평등한 관계를 파악하고, 자신들의 열망을 정의하고 실현하는 생산적 형태로서 분석된다(Giroux, 1996). 다시 말해 문화는 사회적 그룹이 생존하기 위해 "주어진" 환경과 삶의 조건을 이해하는 특별한 방법이다(McLaren, 2003). 따라서 문화 학습은 문화와 지식 그리고 권력 사이의 관계를 파악하고자 한다. 맥클라렌(McLaren, 2003)은 문화 학습에 응용되는 지배 문화와 종속 문화를 설명하였다. 지배 문화는 사회의 물질적 · 상징적 재산을 지배하는 사

회계급의 핵심적 가치 · 이익 · 관심 등을 주장하는 사회적 관습과 재현을 나타낸다. 반면, 종속 문화는 지배계급 문화에 종속되어 사회적 관계 속에 있는 그룹들의 관습과 재현을 나타낸다.

파울루 프레이리의 문해력 교육

20세기 전반기에 가장 큰 영향력을 끼친 교육 철학가가 존 듀이였다면, 브라질의 교육자 파울루 프레이리는 20세기 후반기 교육계에 커다란 영향력을 행사한 학자였다. 미국 교육학자들의 비판 이론은 부분적으로 파울루 프레이리의 이론에서 영향을 받아 형성되었다. 파이나 등(Pinar et al., 1995)에 의하면 프레이리의 저서는 미국에서 1960년대 말과 1970년대 초에 영향을 끼치다가 1990년대 이후 정치적 교육과정에 핵심적 내용으로 재등장하였다.

맥클라렌(McLaren, 2003)은 프레이리의 약력과 교수법에 대해 설명하고 있는데, 이를 요약하면 다음과 같다. 프레이리가 갖게 된 최초의 학문적 직함은 법률가였다. 그가 법률가 직업을 포기한 계기는 브라질 북동지역 노동자 계급의 학생 · 교사 · 부모 사이의 관계에 대한 연구에 몰입하면서부터였다. 이후 그는 글을 읽고 쓰는 능력인 문해력을 성인에게 가르치는 새로운 방법, 즉 프레이리 교수법을 창안하였다. 그는 실천으로서의 비평적 문해력을 통해 비평적 교수법을 고안해 낸 것이다. 이 방법은 노동자에게 소리 값 phonetic value · 음절 길이 · 사회적 의미 · 노동자와의 관련성에 따라서 단어를 생성해 내도록 하는 것이었는데, 300명이 넘는 시골 노동자들이 45일 만에 글을 읽고 쓸 줄 알게 되었다고 한다.

프레이리가 시도한 생성적 단어는 노동자들의 삶의 실체를 반영한 것으로 알려져 있다. 맥클라렌에 의하면 모든 단어들은 날마다의 실존을 위한 경제적 조건을 결정하는 사회적 요소와 삶에 대한 실존적 질문과 관련된 이

슈를 연상시키는 것들이었다. 이어서 학습자 스스로 "임금" 또는 "정부"와 같은 단어에서 주제를 도출하도록 유도되었다(McLaren, 2003). 그런 다음 "문화계cultural circles"로 알려진 그룹들에 참여한 노동자들과 교사들이 이를 성문화하고 해독하게 하였다(McLaren, 2003). 이러한 읽고 쓰기는 농부와 노동자가 살아온 "경험"에 근거한 것이었다. 맥클라렌은 이 점이 결국 이념적 투쟁과 의식 향상 운동이라는 결과를 초래하였다고 설명하였다. 따라서 프레이리 교수법은 교육과정의 핵심에서 일상생활에 대한 사회적·정치적 분석을 시도한 것에 있었다.

맥클라렌(McLaren, 2003)에 의하면 프레이리는 교육의 변화에는 교육이 실시되고 있는 사회적·정치적 구조의 변혁이 수반되어야 한다고 믿었다. 이러한 시각에서 지루(Giroux, 1988)는 프레이리의 문해력 개념이 해방적 정치 시각과 상통하는 것으로서, 인지 행위에서 사회적 관계의 힘을 완전히 밝히려는 지식 이론과 관련된 것이라고 설명하였다. 프레이리에게 문해력의 원인과 "알게 되는" 행동은 사회적 정의와 해방을 위한 탁월한 투쟁 장소를 만들기 위해 스스로 변형되어야 하는 것들이다(McLaren, 2003). 맥클라렌에 의하면 주류 교육자들은 자아에서 사회적 배경을 제외하면서 이 둘 사이의 변증법적 운동을 마비시킨다. 반면, 프레이리는 주체와 객체, 자아와 사회, 인간 작용과 사회 구조 사이의 변증법적 운동을 강조하였다. 프레이리에게 비판 이론의 실천은 우리 자신의 정체성의 중요한 양상·계급·환경 등을 인식해야만 가능해지는 것이었다.

프레이리가 발전시킨 "소외된 노동자들을 위한 문해력 프로그램"은 현재 전 세계에서 활용되고 있다. 프레이리는 역사·정치학·경제학·계급 등을 비롯해 문화와 권력 개념까지 연결시키면서, 비판 언어와 연합적·변증법적으로 작업하는 희망 언어를 발전시킬 수 있었다. 또한 경험에서 형식을

갖춘 범주들과 연결된 비판적 질문을 구체화하였다. 프레이리에게 문해력은 비판적 자아 반영reflectivity을 통한 특별한 삶의 방법에서 자아 형성에 대해 의식하도록 하는 혁명적 변증법이다(McLaren, 2003). 때문에 프레이리의 문해력은 바로 "비평적 문해력critical literacy"을 함의한다. 그에게 문해력은 특별한 삶의 방법을 안내하는 것이었으며, 그것은 자신과 다른 사람들의 삶을 함께 돌보는 방법이었다. 이러한 문해력은 대화와 상위하달의 권위적 구조에서 벗어난 것이었다.

5 요약과 결론

이 장에서는 미술계에서 부상한 의미 만들기, 해석으로서의 미술의 담론들을 인지 및 교육 이론과 관련지어 살펴보았다. 앞 장에서 살펴본 의미 만들기로서의 미술이 21세기 현대 미술계에서 지배적 담론을 형성하게 된 데는 인지학에서의 의미 만들기가 이론적 배경으로 작용하였음을 알 수 있다.

　　의미 만들기는 궁극적으로 의미를 연결시켜 학생들로 하여금 현실을 인식하도록 한다. 때문에 경험을 강조하는 구성주의와 비판 이론에서의 교육 목표는 의미 만들기를 통해 학생들이 삶을 이해하고 현실을 구축하도록 유도하는 데 있었다. 이 점 또한 인지를 적극적 의미 만들기로 정의하고 있는 인지학이 이론적 기초를 제공했으므로 가능하였다. 다시 말하면 알게 되는 방법을 설명하는 구성주의는 전개 과정부터 인지 이론과 유기적 관계를 맺으며 발전하였다. 결과적으로 20세기 중반 이후부터 전개된 인지의 세 가지 이론이 구성주의라는 포괄적 우산 속에 포함되면서 통합되었음을 파악할 수 있다.

　　구성주의에서는 상징 체계를 통해 사회·문화에서 습득한 것을 의미

만들기에 의해 지식으로 추구한다고 여기므로, 구성주의 이론에는 인지의 세 가지 개념이 내재된 채 통합되고 있다. 따라서 학습은 스스로 구성하는 과정인 동시에 다른 사람들과 상호작용하면서 문화적 관습에 참여하는 동안 일어나는 문화화의 한 과정임을 확인할 수 있었다. 이러한 조건 아래서 구성주의 교육 이론은 개인적인 학습자가 어떻게 의미와 관련성을 발견하는가를 밝혀내고, 효율적인 학습 조건을 제공하는 데 초점을 맞추었다.

학습자가 주도적으로 의미를 구성한다는 구성주의의 교육목표는 의미 만들기를 통해 삶과 현실에 대한 이해를 높이는 것이다. 현실 이해와 현실 구축은 결국 의미 만들기와 해석을 통해 이루어지는 것이므로 포스트모던 교육에서 교육의 핵심은 바로 의미 만들기와 해석에 있음을 확인하였다. 따라서 미술 또한 의미 만들기이자 해석으로 정의되었다. 21세기 미술 이론과 같은 맥락에서 구성주의의 해석 역시 복수적이라는 개념을 담고 있다. 그 이유는 의미 만들기와 해석에 문화가 관여하기 때문이다.

구성주의의 지배적 담론으로 확인된 현실 인식은 비판 이론에서도 강조되었다. 그러나 구성주의가 지식의 재구성을 통해 자연스럽게 삶의 이해를 지향하였던 반면, 비판 이론은 다양한 방법으로 삶이 변화하는 과정을 문화적 배경에서 비판적으로 인식하였다.

파울루 프레이리의 문해력 교육은 비판적 시각에서 노동자의 현실 인식을 높이는 데 있었다. 이처럼 비판 이론의 교육목표가 다름 아닌 현실 인식에 있었으므로 이 교수법은 학습자의 경험을 통해 의미를 자연스럽게 구축하는 데 초점을 두었다. 프레이리가 문해력을 위해 교육과정에 반영시킨 단어들은 노동자들의 삶과 관련된 이슈에서 유래한 것들이다. 프레이리 교수법에서 실증되었듯이 문해력은 본질적으로 현실을 구축하기 위한 비평적 문해력을 지향한다. 따라서 프레이리 교수법은 노동자 그룹들이 생존하고 경험하는

환경과 삶의 조건을 이해하기 위한 문화 학습의 형태를 취하였다.

현대 교육학의 커다란 두 줄기인 구성주의와 비판 이론은 학생들이 스스로의 삶을 이해하도록 의미 만들기와 해석을 강조한다는 공통점이 있다. 교육학에서 인지학으로 널리 알려진 통합 학문 역시 의미 만들기를 돕기 위해 의미를 쉽게 연결시켜 주는 학습방법이다. 통합 학문 역시 궁극적으로 현실 이해를 목표로 한다. 따라서 구성주의, 파울루 프레이리의 교육 이론 등을 비롯한 비판 이론과 통합 학문은 모두 의미 만들기, 해석으로서의 미술을 포함하는 현대 미술의 담론과 철학을 공유한다는 사실을 파악할 수 있다.

의미 만들기와 해석의 궁극적 교육목표와 잠재력을 도출해 내기 위해 우리는 철학자 아서 단토(Danto, 1986)의 금언을 기억해야 한다. 그는 해석을 변형이라고 하였다. 변형은 새로운 의미 만들기에 관여한다. 저자는 해석과 재창출을 통한 끊임없는 의미 만들기가 21세기 미술과 교육뿐 아니라 미술교육의 본질이라고 믿는다. 미술교육의 이러한 특성은 다음 장에서 좀더 자세하게 고찰하기로 한다.

제3장

의미 만들기의 미술교육

지금까지 우리는 한 시대의 미술 이론과 교육학 담론이 같은 궤도 안에서 형성되는 것임을 살펴보았다. 즉 의미 만들기와 해석은 미술 이론뿐 아니라 구성주의와 통합 학문 그리고 비판 이론 등 현대 교육학에서도 똑같이 강조되고 있다. 역으로 말하면 인간의 인지가 능동적 의미 만들기라는 논리는 인간의 활동 영역 중 하나인 미술 또한 의미 만들기라는 사실을 시사한다. 그리고 의미 만들기로서의 인지 개념은 그 의미 만들기를 돕기 위한 통합 학문의 이론적 배경으로 작용하였다.

구성주의 교육목표는 학생들의 적극적 의미 만들기를 통한 삶의 이해와 현실 구축이다. 그런데 의미 만들기와 해석은 실현된 의미 체계로서 문화가 가지는 특성이었다. 따라서 해석 과정에 관여하는 것이 문화이므로 특별히 "복수적 해석"이 강조된다. 미술과 교육 담론의 유기적 관계는 학교 미술교육 또한 당대 미술계의 이론적·철학적 구조를 반영하면서 교육학 목표와 일관된 흐름을 지녀야 한다는 점을 시사한다. 즉 학교 미술교육의 목표도 의미 만들기에 있다. 이 장에서는 의미 만들기를 위한 미술교육의 목표와 교수법을 개념화하고자 한다.

1 미술교육의 목표

현대의 미술 이론과 교육학 이론에서 창의성의 개념은 일관된 논리를 제공하지 못한다. 즉 창의성이 교육목표가 되려면 교육학에서 창의성 이론의 담론이 형성되어야 할 뿐 아니라 이것이 미술계의 일관된 경향이어야 한다. 또한 그 담론 자체가 창의성을 위한 구체적 교수법을 제공해야 한다. 포스트모던 시대에 미술 영재교육이 교수법을 제공할 수 없는 이유도 그것이 미술교육학계에서 일관된 담론을 형성할 수 없기 때문이다. 창의성 이론은 현재 칙센트미하이(Csikszentmihalyi, 1998)를 비롯한 소수의 심리학자들에 의해 연구가 진행되고 있다. 그러나 창의성이 개인 특유의 독창성의 발현으로 정의되고 있는 한, 일반적으로 적용 가능한 객관적 교수법을 이론화하는 것은 지극히 어렵다. 데이비드 베스트(Best, 1992)에 의하면 각 개인 특유의 독창성을 드러내는 창의성에 어떻게 도달하였는지를 이론적으로 설명할 수 있다면 그것은 더 이상 창의성 교육이 아니다. 인간의 능력에 창의성이 분명히 포함되므로 사회적 상호작용을 하는 인간 능력의 차원에서 창의성은 재정의되어야 할 것이다.

의미 만들기로서의 미술과 의미 만들기로서의 인지는 결국 미술교육의 목표 또한 해석에 있음을 시사한다. 의미 만들기로서의 인지와 미술은 시각 이미지의 해석이 그 안에 내재된 가치를 이해하면서 의미를 만드는 것이며, 이미지 만들기 또한 같은 성격의 의미 만들기임을 확인시켜 준다. 에플랜드(Efland, 2002a)는 미술교육의 목표를 개인들이 일상 세계의 삶을 이해하기 위해 미술 세계 안에서 의미를 만드는 것이라고 설정하였다. 이처럼 에플랜드가 의미 만들기의 궁극적 목적이 "현실 구축reality construction"에 있음을 주장

할 수 있었던 것은 이미 파악한 바와 같이 현대 미술 이론과 교육학 담론이 같은 철학, 즉 포스트모더니즘에 위치해 있기 때문이다. 그러므로 레이철 메이슨(Mason, 2006)에게 미술교육은 "비평적 문화 탐구"의 한 형태로 확인된다. 이 점 또한 궁극적으로 의미 만들기로서의 미술과 의미 만들기로서의 인지와 맥을 같이한다.

미술에서의 비평적 문화 탐구는 우리의 삶에서 시각 이미지가 어떠한 역할을 하고 있는지를 알아보고, 과거와 현재 한국 문화권 및 다른 문화권에서 살았거나 살고 있는 사람들이 스스로의 믿음과 신념을 어떻게 시각 이미지를 통해 표현하고 있는지를 이해하는 것이다. 이를 위해 미술교육에서는 다른 종류의 시각 이미지를 이해하면서 과거와 현대 미술을 구별하도록 하고, 미술가들이 시각 이미지를 만드는 경향이 변해 온 이유를 가르쳐야 한다. 즉 다른 문화권에서 만들어진 시각 이미지가 학생 자신이 살고 있는 문화권에서 만들어진 것과 어떻게 다르며, 어떤 점에서 유사한지 비평적으로 탐구하도록 만들어야 한다. 이것은 결국 학생 자신과 상호작용하고 있는 세계를 인식할 수 있게 한다. 비평적 탐구는 학생들 자신이 만든 이미지와 다른 미술가들이 만든 이미지의 관련성을 인식하게 한다. 학생들은 다른 사람들이 만든 이미지가 자신들의 삶에 어떤 의미를 지니는지 해석해야 한다. 그러므로 비평적 탐구 또한 궁극적으로 삶의 이해와 현실 구축을 지향한다. 포스트모던 시대의 미술교육의 세부 목표는 다음과 같다.

1. 다양한 매체를 이용하여 학생들의 사회화의 한 과정인 표현력 향상을 돕는다.
2. 일상생활에서 미술의 역할을 이해하면서 미술의 사회적 기능을 파악한다.
3. 다양하고 상충된 미의 가치를 이해한다.

4. 과거 미술 작품에 묘사된 역사와 현대 사례의 유사성 및 차이점을 분석하며, 학생들의 비평 능력을 고취시켜 현실의 질적 문제의 해결 능력을 발전시키도록 돕는다.

5. 결과적으로 학생 자신들의 문화와 다른 문화권의 가치와 태도 그리고 제도 등을 분석하며 그 변화의 잠재력에 대한 이해력을 높여 나간다. (박정애, 2001, p. 428)

2 시각적 문해력

시각적 문해력의 정의

미술교육이 현실 구축을 지향할 때 학생들에게 요구되는 능력이 시각 이미지의 의미를 읽고 표현할 수 있는 "시각적 문해력visual literacy"이다. 시각적 문해력이라는 용어는 시각 이미지를 "읽어서" 해석해야 한다는 의미에서 생성되었다. 미술을 포함한 시각 이미지는 언어처럼 해석되어야 이해할 수 있으므로 읽을 수 있는 능력을 필요로 한다. 때문에 시각적 문해력은 시각 이미지의 의미가 반드시 "해석"되어야 하는 텍스트상의 지식임을 상기시킨다. 텍스트로서의 미술에서 미술은 한 개인의 감정과 정서 표현이라는 표현주의 미학과 갈등하면서 미술을 직감적으로 이해할 수 있다는 주장을 일축한다.

　　시각적으로 읽고 쓰는 능력을 뜻하는 영어 단어 visual literacy가 영어권의 미술교육계에 통용되기 시작한 시기는 1960년대 말에 이르러서이다. 그 계기는 미술을 통해 창의력을 기를 수 있다는 주장이 퇴색하면서 미술에서 가장 기본적인 것, 즉 미술 작품의 의미를 읽고 쓸 줄 아는 능력을 길러 미술 문맹을 퇴치하는 것이 미술교육의 목표가 되어야 한다는 주장이 미술교육

자들에게 점차 설득력을 얻었던 것이다(Boughton, 1986). 미술교육자들(예: Eisner, 1992; Raney, 1999)은 시각적 문해력의 함의가 "미술 작품의 의미 읽기", "미술 작품의 해석 능력", "시각적 의사소통visual communication"이라는 사실에 동의한다.

시각적으로 읽고 쓸 수 있는 능력이라는 의미에서 만들어진 용어인 시각적 문해력은 처음에는 주로 미술 작품의 의미 읽기와 해석 능력을 뜻하였다. 그러나 현대 미술이 해석적 관습을 가능하게 하는 사회적·역사적 영역인 시각문화의 이미지를 포용하는 것과 같은 맥락에서 시각적 문해력은 눈에 보이는 것을 감상하며 그것이 만들어지고 사용되는 방법을 구별하는 능력을 시사한다. 그러므로 시각적 문해력은 일상생활에서 직면하는 모든 시각 이미지를 좀더 분석적·비판적으로 보기 위한 해석 능력으로 확대하여 정의될 수 있다. 린다 그린과 로빈 미첼(Green & Mitchell, 1997)은 시각적 문해력을 다음과 같이 설명하였다.

문해력은 언어를 사용하여 감상하는 능력을 시사하므로 시각적 문해력은 시각적 이미지를 "읽는" 능력을 함축한다. 이와 같은 "읽기" 유형은 상징·기호·도형diagram·길의 기호·지도·포스터·컴퓨터 도상icons 등과 〔같은 시각 이미지와 함께〕 미술 작품에서 의미를 찾아내는 능력을 포함한다. 또한 시각적 문해력은 제작자가 이미지를 사용하여 의사소통하는 능력을 시사한다. 그것은 자동차·의복·가정용품 등처럼 모든 사물과 미술 작품을 비평적으로 감상하는 능력을 의미한다. 더 높은 수준에서 그것은 미술 작품과 같은 문화적 상징을 이해하는 능력을 함축한다. 시각적 문해력은 보편적 욕구로 보일 수 있으나 문해력과 마찬가지로 문화적으로 결정되며, 교육은 이러한 사실을 인정하면서 이를 도모해야 할 것이다. …… 시각적 문

해력은 경험과 교육을 통해 습득된다. 교육과정에서 보는 것과 행하는 것의 조화는 우리가 처한 환경을 면밀히 관찰하고, 본 것에 대한 우리의 지각력을 높이기 위해 실제 활동의 기획을 통해 이루어진다.(p. 84)

시각적 문해력은 학생들에게 광고를 비롯한 많은 시각 메시지들이 어떻게 소비되고 우리의 자아관 · 가치관 · 세계관에 어떤 영향을 끼치는지를, 즉 일상생활에 산재해 있는 시각 이미지들의 광범위한 영향과 역할을 이해시키는 것을 포함한다. 이러한 능력은 분명히 학습을 통해 습득할 수 있다.

로즈(Rose, 2001)는 의미를 전하는 시각적 유형은 글로 서술된 유형과 다르다고 설명하였다. 그러므로 "시각적 경험" 또는 시각적 문해력은 문자 textuality로 완전하게 설명되지 않을 수 있다. 그럼에도 불구하고 로즈는 시각적 대상에는 항상 서로 다른 텍스트가 보완적으로 섞여 있으므로 문자와 이미지가 완전히 다르다는 주장은 설득력이 없다고 지적하였다.

읽고 쓰는 능력이 literacy이므로 시각적 문해력이 미술교육의 목표로 설정되었을 때 교육은 시각적으로 읽고 쓰는 능력을 계발하는 데 관여해야 한다. 즉 시각적으로 읽고 쓰는 능력이 미술 작품을 포함하는 시각 이미지의 의미를 해석하는 능력이라면 쓰는 능력은 표현력이므로, 두 가지에 같은 비중을 두어야 한다. 이 점은 읽고 쓰기처럼, 미술의 이론과 실기가 분리될 수 없는 동전의 앞뒤처럼 공존한다는 사실을 의미한다. 실기와 감상의 유기적 관계를 주장하였던 단토(Danto, 1986)의 서술은 이를 지지한다. 그에 의하면 해석은 만들고 있는 시각 이미지 밖의 무엇인가를 의미하지 않는다. 미술가는 시각 이미지를 만들면서 그것의 의미를 해석하게 된다. 따라서 시각 이미지 제작과 해석은 미적 의식과 함께 일어난다(Danto, 1986).

미술교육에서는 어린이들이 개인적 생각, 이슈와 주제를 시각적으로

표현할 수 있는 능력을 계발시키는 것과 동시에 다른 사람들이 만든 이미지에 반응할 수 있는 능력도 향상시켜야 한다. 따라서 미술에서 해석과 실기의 두 가지 능력은 유기적으로 연관된 것이므로 같은 비중으로 강조되어야 한다.

지각: 미적 반응의 단계

데이비스와 가드너(Davis & Gardner, 1992) 또한 시각적 문해력을 지각perception과 제작production의 두 가지 양상으로 설명하였다. 이 가운데 지각은 이미지의 소재, 미술가의 양식, 구성과 표현 같은 미적 양상을 구별하는 능력과 그것의 개념화를 뜻한다. 즉 지각은 시각 이미지에 포함된 것을 이해하는 동시에 가치를 판단한다고 데이비스와 가드너를 지적한다. 제작은 말 그대로 시각 이미지를 만드는 활동이다. 데이비스와 가드너는 지각과 만들기라는 두 가지 양상이 시각미술의 문해력 습득과 발달을 위한 기본적 틀을 제공할 수 있다고 주장하였다.

파슨스(Parsons, 1987)는 나이에 따라 다섯 단계를 거친다는 미적 반응의 개념을 설명하였다. 그에 의하면 제1단계(5세)는 편애로 특징되며, 다른 사람들의 견해에 대해 아무런 지각이 없다. 그림은 즐거움을 자극하는 것이며, 그림의 판단 기준은 그것을 좋아하는지 싫어하는지에 달려 있다. "나는 이 색을 좋아해", "여기에 있는 이 꽃이 예뻐" 등과 같은 개념이 언어를 통해 표현된다. 따라서 이 단계에서 어떤 시각 이미지가 좋고 나쁜지에 대한 개념은 아직 형성되지 않는다.

제2단계(10세)는 아름다움과 사실주의로 특징되며, 그림 내용을 기초로 하여 다음과 같은 서술을 통해 훌륭한 작품과 나쁜 작품을 구별한다: "이것은 거칠어!"; "이것은 정말 미워"; "이것은 마치 사진처럼 똑같아"; "실제와 똑같이 보여". 이 단계에서는 사실적 재현이 가장 중요한 미의 가치이며, 작품

을 판단하는 근거는 매력적이거나 호감이 가는 소재와 사실적 재현에 있다.

제3단계(사춘기)는 표현으로 특징된다. 파슨스에 의하면 이 단계에서는 표현과 감정이입에 대한 인식이 있으며, 경험을 내적으로 새롭게 지각한다: "이 예술가는 (작품에 묘사한) 여자를 정말로 이상한 사람처럼 생각하고 있는 것 같아"; "실제와 다르게 표현한다는 것은 이 작품을 만든 미술가의 감정을 드러내는 거야"; "우리는 이것을 모두 경험하고 있어". 이 단계의 심리학적 특징은 시각 이미지에 표현된 경험을 상당한 관심을 가지고 실제적으로 체험하는 것이다. 기법 또는 소재의 아름다움은 부차적인 가치이다.

제4단계(젊은이)에서는 양식과 형태에 대한 관심을 드러낸다. 파슨스는 이 단계에서는 양식적 전통을 중요시한다고 설명하였다. "이것은 시각적 은유이다"라는 자각이 제4단계에서 확인된다. 또한 그는 미술 작품의 중요성은 개인적 성취라기보다는 사회적 가치라는 사실을 자각하는 단계가 바로 제4단계라고 하였다. 파슨스는 이 단계의 심리학적 특징으로 미술 작품이 전통 안에 존재한다는 의식을 지적하였다.

제5단계(전문적으로 훈련된 성인)에서는 특별한 작품, 화파畵派 또는 예술적 가치를 형성해 온 비판적 여론에 대해 의문을 갖는다: "결국 그 양식은 너무 느슨하고 제멋대로야"; "나는 좀더 절제된 양상을 보고 싶어"; "나는 그게 너무 수사적이라고 생각해 왔는데 지금은 혼동이 되네". 파슨스에 의하면 이 단계에서는 학문적 전통 안에서 구축된 개념과 가치에 대해 의문을 가질 수 있으며, 자신이 이해하는 관점에 따라 이미 정해진 견해를 확신하거나 수정한다.

파슨스가 10세에서 선호되는 경향을 사실주의로 특징지었던 것과 마찬가지로 데이비스와 가드너(Davis & Gardner, 1992) 또한 초등학교 2-3학년의 어린이들은 사실적으로 묘사된 그림에 가치를 두는 단순한 기준을 가지고

의미 만들기의 미술

있다고 설명하였다.

그러나 데이비스와 가드너(Davis & Gardner, 1992)는 사춘기의 특성에 대해서는 파슨스와는 대조적으로 엄격한 기준을 부정하며, 많은 성인들이 가지고 있는 견해에 대해 "상대적 입장"을 견지한다고 말하였다. 또한 파슨스가 확인한 이 제4단계에서의 자각은 나이에 따라 나타나는 자연 현상이라기보다는 미술교육을 받은 결과 나타나는 의식으로 보아야 할 것이다. 따라서 이러한 반응을—로웬필드의 이론과 같이—나이에 따른 보편적 양상으로 간주한다는 것은 다소 무리하다. 한국의 많은 대학생들은 오히려 미술이란 특별한 개인의 개성·천재성·독창성의 발현이라는 모더니스트 의식에 세뇌되어 있는 경향이 다분하다. 이미 사회화가 시작되는 학령기에 접어들면서부터 어린이들은 미술에 대한 특별한 지식을 주입당한다. 그러므로 나이에 따라 특별한 견해를 가진다는 파슨스의 주장은 문화를 중심으로 파악하는 현대의 학문적 경향과 지극히 모순되는 입장임을 알 수 있다.

하우젠(Housen, 1992) 또한 미적 반응의 다섯 단계를 다음과 같이 개념화하였다. 하우젠에 의하면 제1단계에서 감상자는 주제와 같은 명백한 자극에 주의를 기울이게 된다. 제2단계에서는 작품이 어떻게 만들어졌고, 그 작품이 어떤 가치를 담고 있으며, 자연계를 어떻게 충실하게 옮겼는지에 대해 생각하게 된다. 제3단계에서 감상자는 작품이 양식적으로 어떤 "화파"에 속하는지를 고려한다. 제4단계에서 감상자는 자신의 정서적 경험과 관련지으면서 작품의 상징성을 생각한다. 마지막으로 제5단계에서는 미술가가 부닥친 문제와 해결책을 생각하게 된다. 이 단계에서 감상자는 작품에 대한 자신의 분석적·정서적 반응을 적극적으로 통합한다. 감상자는 작품을 만든 사람을 확인하면서 의미를 구축하기 위해 제작한 사람의 입장에서 작품을 지각함으로써 지각과 제작을 하나로 만든다.

파슨스의 "미술의 이해에 대한 발전 단계"가 로웬필드나 그 밖의 다른 미술교육자들이 설명하였던 표현의 발달단계와 마찬가지로 나이에 따른 선적線的 유형의 것이라면, 하우젠의 단계는 감상자가 하나의 시각 이미지에 반응하는 지각의 순서를 확인한 것이다. 그러나 하우젠 이론에서 화파를 확인하는 제3단계는 미술에 대한 지식이 없을 경우 전개되기 어렵다. 따라서 이 단계는 문화에 따라 그리고 전문적 지식의 유무에 따라 어느 정도 다르게 나타날 수 있다. 그럼에도 불구하고 하우젠이 구별한 단계는 시각 이미지에 대해 감상자가 주목하는 경향을 일반화한 것으로서 교육적 함축성을 지녔다고 판단된다.

만들기

로웬필드 이론을 비롯하여 어린이의 표현발달단계 이론에서는 자연적이며 발생 생물학적 단계를 거치는 선적인 "진보"의 관점에서 어린이의 발달을 설명하였다. 발달단계 이론은 어린이의 성장이 사실주의를 향해 자연스럽게 이동하는 예측 가능한 과정이라는 가정에 근거한다(Freedman, 1997). 발달단계 이론을 주장하는 연구가들은 보편적으로 나타나는 어린이의 낙서 행동을 설명하면서, 어린 시절의 발달을 구체적으로 추적하려고 시도하였다(예: Golomb, 1992; Kellogg, 1969; Lowenfeld & Brittain, 1970). 때문에 미술 교사들과 교육과정의 역할은 나이에 맞는 방법을 택해 어린이들이 각각의 단계들을 순조롭게 이동할 수 있도록 진행을 돕는 것이었다. 그러나 비고츠키가 주장한 발달단계론에서는 학생들이 삶에서 필연적으로 접하게 되는 외부 영향이 자연적이며 생물학적으로 정의된 발달과정에 오히려 유해한 것으로 간주된다.

이상의 발달단계론은 사회화 이전의 생물학적 기원에서 시작된 유아기의 이미지에 렌즈의 초점을 맞추면 꽤 설득력이 있어 보인다. 따라서 언어

를 사용하기 이전의 어린이가 그린 그림의 조건을 이해하는 데 분명히 도움을 준다.

　　그러나 어린이들이 언어를 사용하면서 학교에 다니는 학령기에 접어들면 사회화가 가속도로 진행된다. 이때 어린이에게 주변 환경과 또래, 교사의 영향이 필수적이므로 어린이의 발달은 지역과 문화에 따라 각기 다르게 전개된다. 그러므로 현대의 많은 교육학자들은 나이별로 어린이 발달의 보편성을 언급하는 일은 일반성이 결여되었다는 것을 증명하고 있다. 오히려 비고츠키처럼 사회학적 시각을 가진 미술교육자들에게 드로잉의 다양한 양상은 문화 및 사회와 더 깊은 관련성을 지닌 것이다. 예를 들어 브렌트 윌슨(Wilson, 2007)은 어린이 드로잉의 발달 형태가 보편적인 것이 아니며, 어느 정도 역사적으로 다르고 문화적으로 중재된 현상임을 연구를 통해 증명하고 있다. 어린이들이 만든 시각 이미지들을 자세히 관찰해 보면 그들이 접한 세계에서 유래한 많은 기호들이 포함되어 있음을 간파할 수 있다. 한국의 경우 학교나 미술 학원의 인구가 다양해지면서 로웬필드의 발달단계를 적용하는 데 의문이 제기되고 있다. 그 결과 학교 수업에서 로웬필드의 발달단계에 따른 교육과정을 기획하는 것은 효과적인 교육에 방해 요소로 작용하고 있다. 주디스 버튼(Burton, 2007)도 이에 동의하면서 로웬필드와 그의 발달단계론으로 현대 문화의 복잡한 현상에서 비롯된 어린이들의 다양한 이미지를 설명하는 것은 불가능하다고 주장하였다. 이처럼 어린이의 예술적 발달은 상호작용하고 있는 사회 환경 속에서 일어나며, 예술 학습 자체가 사회적 요소를 포함한다(Vygotsky, 1978). 비고츠키는 다음과 같이 주장하였다.

　　일반적 과정의 발달은 그 기원이 질적으로 다른 두 개의 발달 노선으로 구분된다. 즉 생물학적 기원을 가진 초보적 과정과 사회적 · 문화적 기원을 가

진 고등 과정의 심리학적 기능이다. 어린이의 행동을 탐구한 역사는 이 두 가지 노선을 서로 얽어 짠 데서 탄생하였다.(p. 46)

덧붙여 말하면, 비고츠키는 다른 사람들과의 상호작용을 통해서만 평가할 수 있는 근접발달영역의 존재를 확인하면서, 예술적 발달에서 사회적으로 중재된 학습의 중요성을 역설하였다.

어린이의 실기에서 사회적 · 문화적 배경의 중요성을 인정한다는 것은 이들의 예술 발달에서 사회적 상호작용의 중요성을 이해한다는 점을 뜻한다. 따라서 시각적 문해력의 향상은 또래 및 성인과 어린이의 상호작용에 대해 긍정적 잠재력과 기여도를 인정한다는 점을 함축한다. 이러한 맥락에서 시각적 문해력 자체가 문화적 문해력을 지향한다.

3 문화적 문해력

이미지는 의미를 구현한 것이다. 이미지의 목표는 지각에 반응하며 생각과 감정을 소통하기 위해 무엇인가에 대해 말하는 것이다. 이러한 시각 이미지는 한 사회에서 통용되는 상징과 은유의 화법을 이용하여 의사소통을 한다. 따라서 하나의 시각 이미지는 특정한 사회의 범주 안에서 소통을 전제로 한 사회적 형태이다.

『미술과 환상Art and Illusion』에서 곰브리치(Gombrich, 1972)는 미술가가 시각 이미지를 만들 때 필요한 방향과 시각적 코드 · 방법 · 비평적 피드백의 메커니즘을 제공하였다. 그는 미술가의 작품에 합리적 목적을 부여하는 것은 일정한 문화에 내재된 상징적 측면을 재현하는 것이라고 말하였는데, 이는

시각적 문해력 자체가 한 문화권에서 통용되는 시각적 상징을 읽어야 한다는 점을 함의한다. 다시 말하면 이미지를 이해하려면 이미지가 만들어진 문화, 즉 배경에 대한 이해가 선행되어야 한다는 것이다. 이처럼 미술과 미술가는 문화라는 배경context을 가지고 있다.

문화는 삶에 의미를 부여하는 믿음과 가치 그리고 패턴을 제공한다. 예를 들어 한국이라는 특수한 나라에서 살아가는 것은 한국의 지배 체제, 즉 사회적·문화적 환경의 영향을 받는다. 그런데 국가적 체제는 정치적·경제적 조건에 영향을 받으며, 지구촌 이슈에도 민감하게 반응한다. 그리고 세계의 정치적·경제적 조직은 개인적·국가적·전 지구적 양상을 통합하여 한 개인의 정체성을 형성하게 된다. 이러한 이유 때문에 시각 이미지 또한 제작자가 사는 문화권의 가치·믿음·교육·인간 상호간의 영향, 국내와 세계적 미술 시장의 경향 등 한 사회의 다양한 조직망을 통해 구축된다. 그러므로 시각 이미지는 시대와 공간을 초월하여 한 천재 미술가의 독창성에 의해 만들어지는 것이 아니며, 한 사회가 만들어 낸 "사회적 생산으로서의 미술"(Wolff, 1993)이다. 신윤복의 그림은 신윤복이라는 한 "개인"의 개성 표출이 아니라, 19세기 한국 사회가 낳은 산물이다. 이 점은 한 개인의 자발적 창작 행위로서의 미술이 아니라 한 시대와 문화의 산물인 텍스트로서의 미술을 주장한다. 이렇듯 미술에서의 글쓰기는 미술 작품이 만들어진 배경, 즉 그 작품이 만들어진 문화적 가치와 믿음을 파악할 때 이해할 수 있으므로 시각적 문해력은 "문화적 문해력cultural literacy"에 귀속된다.

하나의 문화권에서 시각 이미지가 어떤 역할을 하는지를 이해하는 것은 문화적 문해력을 향상시킨다. 따라서 학생들은 한 사회의 가치가 시각 형태를 통해 어떻게 표현되고 있는가를 파악하면서, 이것이 사회적 그룹의 행동(예를 들어 전통적 결혼식·장례식·헤어스타일·패션·주거 양식 등)에 어떻게

사용되었는가를 이해해야 한다. 즉 시각 이미지가 한 그룹 사회에서 사람들의 가치와 믿음 그리고 사회적 갈등을 어떻게 나타내는가를 학습하는 것은 문화적 문해력을 향상시키는 데 좋은 학습의 예가 된다.

4 비평적 문해력

시각적 문해력과 문화적 문해력은 결국 "비평적 문해력critical literacy"을 함축한다(박정애, 2003). 앞에서 언급한 바와 같이 미술가는 문화를 배경으로 활동하고 있다. 그런데 배경은 다른 말로 하면 그 자체가 텍스트이다(Bal & Bryson, 1991). 그것은 주어지는 것이 아니라 만들어지는 것이다. 밸과 브라이슨에 의하면 배경 또한 해석을 필요로 하는 기호로 구성된 것이다. 미술가의 이미지와 그 이미지가 만들어진 배경이 텍스트라는 가설을 받아들일 때, 미술교육에서는 텍스트 안에 담긴 의미를 읽을 수 있는 능력을 계발하는 것이 무엇보다 절실하다.

　　이렇듯 문화적 문해력은 궁극적으로 비평적 문해력을 지향한다. 문화적 문해력은 시각 이미지의 해석이 결국 문화를 이해할 때 가능하다는 점을 의미한다. 시각 이미지를 통해 문화를 이해해야 한다는 담론은 이러한 의미에서 형성되었다. 그러나 시각 이미지의 해석에는 문화가 작용하므로 해석은 항상 복수적이다. 따라서 시각 이미지를 문화적으로 감상하면서 작품이 만들어진 배경을 이해한다는 담론과 시각 이미지는 보는 이의 경험과 문화적 배경에 따라 각기 다르게 감상할 수 있다는 담론 사이에는 분명히 논리적 모순이 존재하는 것처럼 보인다. 이와 같이 갈라진 두 길을 텍스트 이론이 중재한다.

　　프랑스의 기호학자 롤랑 바르트(Barthes, 1977)에 의하면 텍스트는 표

현의 과정인데, 일정한 법칙들을 따르거나 의식적으로 그것에 반대하면서 만들어진다. 『텍스트의 즐거움 *Le plaisir du texte*』에서 바르트(Barthes, 1975)는 차별적이며 기호학적인 텍스트성textuality 이론을 확립하였다. 바르트에 의하면 텍스트는 기호에 대한 반응으로 접근되거나 체험된다. 텍스트가 사회적 산물로서 삶을 통해 만들어지므로 그는 미술이 삶에서 유리된 "형태"가 아니라 삶에 대한 "이야기"로 "읽히게" 되는 것이라고 주장하였다. 바르트에게 해석은 독특한 쓰기 형태로서 자신을 드러내며 계속되는 질문과 같은 것이다 (Wilson, 2002). 바르트의 텍스트 이론은 미술 작품에 영향을 준 사회적 · 문화적 배경을 파악해야 한다는 점과 시각 이미지 만들기와 해석 또한 텍스트 쓰기라는 사실을 동시에 지적한다. 해석은 감상자에게 시각 이미지의 사회적 · 문화적 배경을 이해하게 하면서 자신의 삶의 경험과 연결시키도록 유도한다.

이 시점에서 미술을 제작하고 해석하는 것은 결국 우리 개인 스스로를 생각하면서, 세계를 어떻게 인지하는지에 대해 재정의하는 것이라고 말한 크리스테바(Kristeva, 1984)를 떠올리게 된다. 왜냐하면 우리가 이미지를 제작하면서 지속적으로 자신에 대한 의식을 만들고, 확정된 코드를 거부하거나 수정하는 것은 스스로 "나"를 재정립해 나가는 것이기 때문이다. 크리스테바는 새로운 음악, 새로운 미술, 새로운 형태의 저술을 만들어 내는 것은 새로운 자아의 정립과 상통한다고 주장하였다. 그것은 제작자가 자신이 만든 이미지의 해석 행위를 통해 이루어진다. 미술가 · 미술 작품 · 감상자 그리고 배경적 관계에 대해 해석하는 것은 개인적 시각과 성향 또는 사회적 상황과 관련된다는 사실을 재확인시킨다. 크리스테바에게 미술은 문화적 · 사회적 그리고 계급적 · 성적 측면에서 영향을 받으며 생산된 것으로서 정치적 성격이 매우 강하다. 미술의 의미는 언어에 기초하여 해독되고 해석될 수 있기 때문이다. 그리고 미술은 다른 가치를 말하는 사람들에 의해 번역되고 해독된

다. 크리스테바는 바로 이 점이 미술의 힘이면서 어려움이라고 설명하였다. 즉 암호화된 의미들은 고정된 것이 아니라 보는 사람들에 의해 또다시 만들어진다는 것이다(Kristeva, 1984). 미술에 대한 해석은 감상자 개인의 경험과 지식에 따라 변화한다. 텍스트는 결국 우리 자신의 삶의 텍스트를 쓰게 한다. 따라서 텍스트 이론이 미술교육에 끼치는 교육효과는 시각 이미지가 해석되고 개인의 이야기로 형성되는 범위 안에서 학생들 개인과 그들 세계의 개념을 확장시키는 데 있다(Wilson, 2002). 이러한 맥락에서 단토(Danto, 1986)는 해석이 일종의 변형된 형태임을 역설한 바 있다.

이와 같은 텍스트 이론은 시각적 문해력에 함축된 의미를 부여하는데, 이것은 1960년대 창의성 교육의 대안으로 부상하였을 때처럼 시각적 문해력이 단지 미술에서의 본질주의에만 머무를 수 없기 때문이다. 즉 시각적 문해력의 정의와 그것이 함축하는 바는 미술교육에서의 본질주의를 벗어나 또 다른 교육적 방향으로 선회하기를 요구한다. 따라서 미술 교사의 임무는 학생들에게 나름대로 느끼는 것이 미술이라면서 그들의 "미적 체험"을 고양시키는 데 그쳐서는 안 된다. 또한 주어진 시각 이미지의 의미를 이해시키는 데 머물러서도 안 된다. 미술은 해석·중재·번역 등의 과정을 거칠 뿐 아니라 개인적 경험에 의해 여과되는 것이므로, 학생들이 시각 이미지를 "읽는" 태도의 차이점에 주목해야 한다. 이는 미술이 일종의 언어로 통용되므로 미술에 대한 글쓰기 형식과 저자의 의도에 주목하는 것보다는 언어가 작동하는 문맥을 살피는 일이 중요시되어야 한다는 바르트의 주장을 뒷받침하는 것이다. 문해력, 즉 읽고 쓰기는 단지 글을 읽고 쓰게 되는 일에 만족하지 않는다. 초등학교 저학년 수준의 읽고 쓰기에서 벗어난 문해력의 다음 단계는 텍스트들 간의 다른 양상들이 갖는 관련성 그리고 텍스트 전후관계의 요소들을 간파하는 비판 능력과 관련된다. 이때 비판 능력은 시각적 텍스트와 학생 자신

의미 만들기의 미술

들의 삶의 관계를 이해하는 수준까지 이르러야 한다. 제2장에서 이미 살폈듯이 비평적 문해력을 지향하였던 프레이리 교수법은 문해력의 최종 목표가 학생 자신의 삶을 이해하고자 하는 비판 능력에 있음을 증명하였다.

비평적 문해력의 궁극적 목표는 생각과 감정을 의사소통하기 위해 작품의 의미를 기호화하고, 문화뿐 아니라 감상자 자신의 삶을 적극적으로 이해하는 비평적 사고력을 기르는 데 있다. 이때 비평적 사고력은 시각 이미지의 전후 맥락을 이해하는 비판 능력을 넘어 현실 구축 또는 세계에 대한 이해를 구하기 때문에, 비판적으로 진실을 추구하는 능력으로 정의된다. 프레이리(Freire, 2002)에 의하면 비판적 사고는 현실을 정태적 실체가 아니라 과정과 변화로 파악하는 것을 뜻한다. 그는 비판적 사고란 과거의 지식과 경험이 쌓인 결과물로서의 현실을 정당화하는 단순한 사고와는 다르다고 부언하였다. 요약하면 시각적 문해력은 학생들의 현실 이해를 고취시키면서 작품의 해석을 삶에 유용하게 사용하고자 하는 도구주의와 실용주의 입장을 지향한다.

이 시점에서 도구주의자의 입장과 관련하여 유념해야 할 사항은 미국의 신실용주의자 리처드 로티의 금언이다. 로티(Rorty, 1992)는 무엇인가를 해석하고, 그것의 의미를 제대로 알고 본질을 꿰뚫는다는 것은 결국 삶에 유용하게 사용하기 위한 목적 때문이라고 주장하였다. 이를 위해 로티는 다음과 같이 두 가지 태도를 구분하라고 요구하였다. 즉 사람이나 사물 또는 텍스트에서 우리가 먼저 취해 알기를 원하는 태도와, 사람과 사물 또는 텍스트에서 우리가 무엇인가 다른—우리가 희망하거나 원하는 것과 다른—도움을 받고 싶어 하는 태도를 구분하라는 것이다. 로티에게 전자는 "협의의closed 도구주의"이고, 후자는 "영감 받은inspired 도구주의"다. 로티는 텍스트 해석이 우리의 삶에 도움이 되어 인생의 목표, 나아가 삶을 변화시키려면 후자의 자세를 취해야 한다고 말하였다. 따라서 그는 텍스트를 "명예 인간honorary person"

으로 보아야 한다고 주장하였다.

비평적 문해력과 시각문화교육

시각적 문해력이 궁극적으로 비평적 문해력을 지향하게 된다는 점은 비평적 문해력을 통해 우리 삶의 목표를 효율적으로 이끌어 내려는 목적을 가진 시각문화교육의 관점에서 더욱 타당성을 지닌다. 사회적 광고를 비롯해 현대인들이 일상생활에서 접하는 수만 가지의 메시지들은 우리의 소비를 비롯하여 자아관·가치관 그리고 세계관의 형성에 상당한 영향을 미치고 있다. 시각 이미지들은 많은 의미를 전달한다. 시각 이미지는 특별한 방법으로 전시되면서 세계에 대한 특별한 해석을 전달하기도 한다. 시각 이미지들은 종종 왜곡된 지식으로 잘못된 가치관이나 기준을 전하기도 한다. 특별히 시각 이미지를 이용하는 광고에서 자주 엿볼 수 있는 이러한 경향은 조금만 주의를 기울이면 쉽게 간파할 수 있다. 시각 이미지는 현실을 왜곡하고 조정하면서 사회적 통제 수단이 되기도 한다. 예를 들어 과거 전제주의 시대나 현대 사회주의 국가에서 시각 이미지는 특별한 사회적 이념을 주입하기 위한 프로파간다의 역할을 담당하는 경우가 많았다. 또한 모든 것이 시각 이미지가 되고 있는 포스트모던 사회에서 만약 그 시각 이미지가 의도적으로 현실을 왜곡한다면, 아직 가치관이 형성되지 않은 어린 학생들에게 명백한 교육적 위협이 될 수 있다. 따라서 시각 이미지를 이용한 교육의 유효성을 주장하기 위한 "백문이 불여일견"이라는 속담이 경우에 따라서는 더 이상 설득력 있게 들리지 않는다. 이처럼 21세기 현대 사회에서는 보는 것을 통해 사실을 입증하고 지식을 터득한다는 것이 어려운 경우가 허다하다. 다시 말해 보는 것과 지식의 관계를 입증할 수 없는 사례를 현실에서 종종 발견하게 되는 것이다.

비판적 사고를 기르기 위한 비평적 문해력은 시각적 메시지들이 소비

를 비롯하여 우리의 자아관·가치관·세계관에 어떤 영향을 끼치고 있는지에 대한 학습을 필요로 한다. 이를 위해 학생들은 시각 이미지가 사람들의 가치와 믿음 그리고 사회적 갈등을 어떻게 표현하는지를 파악해야 한다. 광고를 포함한 시각 이미지들이 한 사회의 가치를 어떻게 표현하고 왜곡하는지는 물론이고, 과연 그 이유가 무엇 때문인지에 대해서 학습해야 한다. 또한 사회가 시각 이미지를 어떻게 지각하고 해석하는가를 능동적으로 파악하는 일이 비평적 문해력을 계발하는 데 중요하게 작용한다.

5 비평적 교수법: 삶의 텍스트 안에서 의미 만들기

어린이들은 혼자 내버려 두면 시각 이미지에 거의 관심을 두지 않는다. 그러나 충분한 비계 설정을 하면 어린이들은 표현과 구성 그리고 질감 같은 미적 양상에 반응하게 된다. 미술 교수법을 기획하고자 할 때는 자연 발달을 이해하면서 구성주의의 주요 개념을 응용할 수 있다.

　　비계 설정은 학생들로 하여금 세계에 대한 이해를 구축하도록 어른이 보조해 주는 방법이다. 그런 다음 내면화를 통해 이해를 도우면서 어린이들 스스로 "의미"를 구축하도록 유도한다. 이때 교사는 학생의 관점에서 접근해야 한다. 학생들은 비계 설정에 노출될 때 점점 더 개별적 이미지에 주의를 기울이게 된다. 이미지를 해석할 경우에 교사는 우선 미술가가 시각 이미지를 만들 때 포괄적 큰 개념 또는 주제를 형성한다는 사실과 미적 반응의 제1단계에서는 미술의 주제에 대해 주목한다는 하우젠의 주장을 상기할 필요가 있다. 따라서 교사가 어린이들에게 먼저 파악하도록 유도할 사항은 "무엇이 시각 이미지의 주요 아이디어로서 큰 개념 또는 주제인가?"이다. 시각 이미

지가 다른 나라 사람의 것이라면, 학생들은 그와 같은 질문을 통해 "다른 나라 사람들"의 문화를 경험하게 된다. 이 과정에 의해 그들은 나름대로 고유한 미적 반응을 습득하게 되며, 배경 지식과 통합하는 능력을 발전시키게 된다. 이를 위한 비계 설정에서 기술적 언어의 사용은 매개체 기능을 담당한다. 따라서 탐색을 유도하는 발문은 효율적인 교수법이 될 수 있다.

시각 이미지와 대화하도록 유도하는 것도 중요한 비계 설정의 하나이다. 언어를 통해 이미 알려진 것을 검토하고 평가할 수 있으며, 자신의 의견과 다른 사람들의 생각을 비교하고 토론할 수 있다. 언어는 기존의 것들을 바꾸고 복잡한 개념을 발전시키도록 도와준다. 또한 언어는 개인의 정신과 사회를 연결시켜 주면서 개인 간의 사회적·심리학적 세계를 중재한다(Vygotsky, 1978). 교사는 어린이들이 시각 이미지를 통해 지각한 것을 말하게 하고, 시각 이미지를 만든 사람이 속한 문화를 이해하도록 해야 한다: "이 시각 이미지를 그린 사람이 어느 나라 사람이라고 생각하니?"; "이 그림을 왜 미국 어린이가 그린 그림이라고 생각했니?"; "네가 그렸다면 이것과 어떻게 다르게 그렸을까?"; "너는 왜 이 그림과 다르게 그릴 수밖에 없다고 생각하니?" 비고츠키(Vygotsky, 1978)에 의하면 지적 발달 과정은 언어와 실제적인 활동을 집중적으로 행할 때 일어난다. 사회적으로 상호작용을 중재하는 언어 또한 내면화 도구로 작용한다(Vygotsky, 1978). 특히 타인과 의사소통을 하기 위한 언어가 아니라 자기 자신에게 지시하는 사적인 언어는 행동을 지향하고 구성하면서 체계화하는 인지적 기능을 수행한다(Vygotsky, 1962).

학생들의 해석을 유도하기 위해 사용하는 시각 이미지는 우선 흥미로워야 한다. 파슨스(Parsons, 2007a)는 시각 이미지가 어린이들에게 너무 난해하거나 너무 쉽게 이해되면 안 된다고 주장하였다. 어린이들은 자신과 같은 또래 어린이들이 묘사한 시각 이미지에 더욱더 민감한 반응을 보이는 경향이

있다. 또한 자신들이 상상력을 발휘해 의미를 해석해야 하는 "특별한" 내용과 호기심을 자극하는 내러티브가 있는 이미지에 흥미를 드러낸다. 저학년 어린이들은 동물—특히 공룡·용·호랑이 등—의 이미지에 더 많은 흥미를 나타낸다.

상호텍스트성과 비평적 교수법

제1장에서 파악하였듯이 의미 만들기로서의 미술은 해석으로서의 미술을 전제로 한다. 미술가는 포괄적 주제, 즉 큰 개념을 형성하면서 의미 만들기에 관여한다. 미술가는 큰 개념을 통해 텍스트를 생산하므로 미술은 사회적 생산이다. 또한 텍스트는 본질적으로 상호텍스트성의 특성을 지닌다. 모든 이미지는 항상 다른 이미지들의 잔여물을 가지고 있기 때문이다(Wilson, 2004). 로티(Rorty, 1992)에 의하면 텍스트를 읽는다는 것은 다른 텍스트·사람·관심사·파편적 지식들, 또는 독자가 무엇을 가졌으며 무슨 일이 일어날 것인가를 자세하게 파악하는 것을 뜻한다. 해석한다는 것은 다른 텍스트의 생산을 뜻하며, 세계라는 텍스트 또는 텍스트 세계에 반응하는 것을 의미한다(Eco, 1990). 그러므로 해석 작업을 통해 모든 이미지는 언제든지 다른 이미지와 다른 텍스트 그리고 또 다른 생각들과 연결될 수 있다(Wilson, 2004). 이러한 맥락에서 윌슨은 상호텍스트성과 관련된 것이 현대 미술교육의 특성이라고 주장하였다. 윌슨(Wilson, 2004)에 의하면 상호텍스트성 개념은 텍스트 조합을 이용한 만들기, 이미 존재하는 신호의 단편들·코드·공식·구조·이미지 등의 발견을 통한 해석이라는 두 가지 방법을 모두 지지한다. 따라서 상호텍스트성의 개념은 의미 만들기를 위한 비평적 문해력의 교수법을 지지한다. 이것은 기존의 텍스트를 해석하고 이해하는 것뿐 아니라 텍스트를 만들어 내는, 즉 시각 이미지 제작을 위한 본연의 방법이기 때문이다.

학생이 만든 시각 이미지는 반드시 다른 사람들이 만든 것과 관계를 맺기 마련이다. 창의성은 언제나 다른 사람의 생각·주제·이미지 등에 토대를 둔 재창조를 의미하기 때문이다(Wilson, 2004). 따라서 학생이 만든 작품과 다른 이미지의 관계를 파악하는 것이 바로 미술교육과정의 핵심이라 할 수 있다. 비평적 문해력은 먼저 다른 사람들이 만든 시각 이미지의 주제를 포함하는 주요 아이디어로서의 큰 개념과 주제를 증거로 찾으면서 해석할 수 있어야 한다.

> 무엇이 이 작품의 주요 아이디어(큰 개념과 주제)인가? 이 아이디어는 무엇을 의미하는가? 네가 이 작품에서 본 모든 것과 이 작품에 대해 알고 있는 모든 것들이 주요 아이디어를 보는 데 어떤 도움을 주는가? 우리는 그 작품의 주요 아이디어들에 대한 네 생각을 서로 공유했으면 한다. 네가 제공한 각각의 주요 아이디어와 함께 그 작품에 대해서 주요 아이디어를 보도록 돕는 것은 무엇인가? 다시 말하면 주요 아이디어에 대한 네 생각의 증거를 말해 보아라. 여러분들끼리 말하면서 그룹에 속한 각각의 일원들이 제시한 아이디어를 주의 깊게 경청하라. 그리고 네가 들은 몇몇 아이디어가 다른 것들보다 더 좋은 것일 수도 있다는 점을 기억하라. 가장 좋은 "주요 아이디어"는 가장 좋은 증거를 대는 것이다. 그 작품에 대한 증거를 찾을 수 없다면, 그것은 주요 아이디어가 아닐 수 있다.(Wilson, 2007, p. 429)

그런 다음 학생이 처한 현실의 의미 차원을 드러내도록 해야 한다. 학생이 살고 있는 세상과 관련된 다음과 같은 핵심 질문은 학생들이 가지고 있는 그들만의 관심을 이슈로 자극하려는 목적을 지닌다: "그 작품에 들어 있는 포괄적 주제인 큰 개념은 오늘날 한국에 사는 너와 어떤 관계에 있는가?";

"그것이 너에게도 중요한 것인가?"; "만약 아니라면 그 이유는 무엇인가?"; "그 작품의 큰 개념과 주제와 달리 너에게 중요한 관심사는 무엇인가?"

학생들이 이에 대한 답을 찾을 때는 다양한 요소의 상호작용을 식별하게 된다. 또한 다음처럼 학생이 도출해 낸 현실의 의미를 자신만의 의미가 아닌 총체적 현실의 차원으로 인식하게 하면서, 이해의 폭을 수정하고 더 깊이 있게 만드는 것이 중요하다: "네가 생각하는 현실의 의미가 어떤 면에서 네가 관찰한 작품의 큰 개념과 다른 것이라고 생각하는가?"; "또는 유사한 것이라고 생각하는가?"; "그리고 그 이유는 무엇인가?"

이와 같이 상호텍스트성에 입각한 교수법이 지향하는 궁극적 목표는 현실 이해와 인식을 도모하기 위해 비평적 문해력을 향상시키는 것이다. 그리고 비평적 사고력으로 현실적 자각을 심화시키기 위한 교육 내용은 대화를 특징으로 한다. 이 교수법은 시각 이미지 안에 내재된 지식 · 통찰력 · 이해 · 가치 등을 획득하면서 궁극적으로 학생 자신의 자각을 심화시키고 삶을 변화시키기 위한 것이다.

바르트(Barthes, 1985)는 "우리는 삶이라는 텍스트 안에서 미술 작품이라는 텍스트를 계속 써 나가고 있다"(p. 101)고 말하였다. 윌슨(Wilson, 2002)에 의하면 삶이 하나의 텍스트로 간주될 때 우리는 삶의 텍스트 안에서 시각 이미지라는 텍스트를 이해하는 한편, 그 안에서 다시 쓸 수 있는 교수법을 필요로 한다. 이를 위해 윌슨은 학생들에게 새로운 시각 이미지를 만들게 하는 동시에 기존의 작품을 해석하는 방법으로서 미술 작품 위에 글로 쓴 텍스트를 서술하는 방법을 제안하였다. 윌슨의 주장을 받아들이면서 상호텍스트성을 도구로 사용한 비평적 문해력을 위한 교수법은 시각적 텍스트를 언어로 풀어내기 위한 것으로서 다음과 같은 내용을 포함한다.

1. 과거 또는 현대의 한국 문화권, 과거 또는 현대의 다른 문화권에서 만들어진 시각 이미지를 골라 그 이미지에 해당하는 문화권에 사는 구성원들의 믿음과 신념이 어떻게 표현되었는지를 해석하게 한다.
2. 학생들에게 다른 사람들이 만든 시각 이미지의 형태 · 생각 · 상징 · 은유 · 큰 개념과 주제 · 표현적 특성 · 구성 그리고 의미와 관련된 시각 이미지를 만들게 한다.
3. 그 다음 학생들이 해석하고 스스로 만든 시각 이미지에서 상호텍스트성을 다양하고 통찰력 있게 찾아내 연결시키도록 한다.
4. 학교 안팎에서, 즉 학생들의 삶의 텍스트 안에서 창조하고 해석하고 만든 시각 이미지에 내재된 지식 · 통찰력 · 이해 · 가치 등을 서술하게 한다.

위의 네 단계는 경우에 따라 2와 3을 통합할 수도 있다. 다음은 저자가 상호텍스트성에 의한 교수법을 이용하여 고문, 연구가 그리고 평가자의 역할을 담당하면서 지도한 공주교육대학교 미술교육과 학생들의 "삶의 텍스트 안에서의 의미 만들기"의 예들이다.

〈콜몬들리 자매〉를 읽고 쓰기_김민혜의 〈같음과 다름〉

5 김민혜, 〈같음과 다름〉, 2005, 종이에 아크릴릭, 50×66cm, 작가 소장

(1) 내가 선택한 작품은 영국의 런던 테이트갤러리에 소장되어 있는 〈콜몬들리 자매 *The Cholmondeley Ladies*〉이다. 이 그림은 1600-1610년에 그린 것으로 추정되는 작가 미상의 초상화이다. 섬세하고 정교하며 장식적 기교로 대표되는 엘리자베스 1세 시대 화풍의 초상화로서 서로 닮은 예쁘장한 자매와 그녀들이 안고 있는, 역시 닮은 아이를 정교한 선묘의 정성스런 붓길로 고상한 장식품처럼 그렸다. 이 그림에는 "콜몬들리 집안의 두 자매, 같은 날 세상에 태어나서, 같은 날 결혼했고, 같은 날 아기를 낳았다"라는 명문이 적혀 있다. 이는 17세기 영국의 콜몬들리 집안의 두 자매가 같은 날 세상에 태어나 결혼식도 같은 날 했으며, 같은 날 아이를 낳은 것을 기념하기 위해서 그린 것이다. 이

그림에 반영된 것처럼 17세기 영국 사회는 여성이 결혼하고 아이를 낳는 것을 다른 무엇보다 중요시했다. 여성의 사회적 활동은 제한되어 있어서 일의 성공을 위해 또는 경제적 여유를 위해 사회 활동을 하는 경우는 드물었다. 이 그림을 통해서 여성이 사회적 활동을 하는 것보다 결혼하고 아이를 낳는 것을 더 중요하게 여긴 17세기 영국 사회의 가치관과 신념을 엿볼 수 있다.

(2) 내 작품의 핵심적 의미는 제목에 나타나 있다. 〈같음과 다름〉도5이라는 제목처럼 과거 여성과 현대 여성의 같음과 다름을 이야기하고 싶었다. 그 방법으로는 상징의 방법을 사용하였다.

먼저 "같음"이라는 의미는 그림 속에서 왼쪽과 오른쪽에 있는 두 여자의 모습으로 나타난다. 두 여자는 조금 다른 모습을 하고 있지만 모두 "여성"이라는 상징을 지닌다. "다름"이라는 의미는 두 여성을 다르게 표현해 나타내었다. 왼쪽 여성은 그대로 두어 과거 여성으로 표현하였고, 오른쪽 여성의 얼굴은 잡지에 나온 요즘 우리나라 여성들의 사진을 붙여 변화된 현대 한국 여성을 상징적으로 표현하였다. 또 왼쪽 여성은 아이를 안고 있지만, 오른쪽 여성은 아이 대신에 "내 일의 성공"과 "경제적 여유"라는 글자를 안고 있도록 구성하여 현대 여성들이 추구하는 성공과 경제적 여유라는 가치를 상징적으로 드러내었다.

이 작품의 핵심적 의미는 오른쪽 여자의 모습에서 나타나 있다. 왼쪽 여자가 과거 전통적 한국 여성상을 나타낸 것이라면, 오른쪽 여자는 변화된 현대 한국 여성을 나타내는 핵심 부분이기 때문이다. 왼쪽 여자는 결혼을 하고 아이를 낳는 것을 중요하게 여기는 과거 여성상이라면, 오른쪽 여자는 아이보다는 일의 성공과 경제적 여유를 중요하게 여기는 현대 여성들을 상징적으로 나타내고 있다.

(3) 내 작품의 주제를 한마디로 말하자면 한국 사회의 출산 기피 현상이다. 이 주제를 그림에 나타내기 위해 여러 상징들을 다른 텍스트에서 가져왔다. 이는 출산 감소 현상 때문에 앞으로 우리나라의 인구가 줄어들 것이라는 뉴스 기사를 기초로 삼았다. 현재 우리 사회의 출산율은 세계 최저치를 기록하고 있고, 이 때문에 정부의 출산 장려 운동이 활발하게 전개되고 있다는 뉴스 기사였다. 나는 뉴스 기사를 보면서 여성들의 출산 기피 현상과 저출산 이유를 먼저 생각해 보았다. 자녀 양육비의 부담 및 결혼 연령의 고령화 등 많은 원인이 있겠지만, 무엇보다 제일 큰 이유는 여성들의 학력 신장과 사회 진출 확대로 여성의 자립심이 커졌기 때문이다. (경제적으로) 남성에게 의존해 살아가던 과거 여성들과 달리 요즘 사회에서는 주요 분야에서 남다른 능력을 펼치며 활약하는 여성들이 많고 경제력도 점점 높아지고 있다. 그러다 보니 여성들의 결혼율도 낮아지고, 결혼을 하더라도 늦게 하는 추세이다. 여성들의 모습이 과거에 비해 달라지고 있는 것이다. 〔따라서〕 한국 사회에서 여성들이 추구하는 가치가 과거와는 많이 달라졌음을 나타내고 싶었다. 한국 사회의 출산 기피 현상을 나타내는 뉴스 기사에서 "내일의 성공"과 "경제적 여유"라는 상징을 뽑아냄으로써 작품의 주제를 설명하는 시각 이미지로 표현하였다. 이처럼 〈콜몬들리 자매〉라는 기존 작품을 변형시켜 내가 속한 현대 한국 사회의 특이한 문화인 "출산 기피 현상"를 표현해 보았다.

(4) 나는 이 작품을 통해서 한국의 사회 현상을 표현하였다. 그 동안 나의 머릿속을 지배했던 표현주의 미술과 미술교육은 인간을 사회라는 배경에서 고려하지 않은 치명적 오류가 있음을 깨달았다. 이를 계기로 미술이 무엇인가에 대한 가치관을 세우게 되었다. 즉 문화는 다양하며, 인간의 개성과 정체성이 문화에 의해 영향을 받는다는 문화 중심 패러다임으로 미술을 바라보게

된 것이다.

내가 대한민국의 문화, 그 가운데 여성 문화의 영향을 받아 〈같음과 다름〉이라는 작품을 만든 것처럼 "나"라는 한 사람의 정체성을 생각해 보면, 크게는 대한민국이라는 거시적 문화와 나이(신세대 문화)·계급(중류층 문화)·성적 역할(여성 문화)·직업(대학생 문화)·지형(도시 문화) 등 여러 하위 문화의 영향을 받고 있음을 알 수 있다. 때문에 내 그림에는 의도하였든 의도 하지 않았든 간에 내가 속한 문화가 반영되어 있다. 결국 나는 미술이 작가가 속한 사회 현상에 의식적이든 무의식적이든 영향을 받게 된다는 사실, 즉 사 회적 생산의 미술에 대해 이해하게 되었다.

🐾 〈춤 II〉를 읽고 쓰기_고경연의 〈눈 밖에 나다〉

6 고경연, 〈눈 밖에 나다〉, 2007, 캔버스에 아크릴릭, 유리, 사진, 53.0×65.1cm, 작가 소장

(1) 앙리 마티스의 〈춤 II〉에서는 다섯 명의 무희들이 손을 맞잡고 동산 위에서 춤을 추고 있다. 이 그림은 러시아 무역상 시추킨이 모스크바에 있는 자신의 저택을 장식할 목적으로 두 개의 거대한 장식 패널 작품을 마티스에게 의뢰하여 그려졌다. 〈춤 II〉는 활기찬 리듬과 생명력을 표현한 작품이다. 무희들의 움직임은 동산의 곡선과 어우러져 역동적이며, 여기에 강렬한 색상이 더해져 마치 무엇인가를 염원하고 있는 듯하다. 실오라기 하나 걸치지 않은 무희들의 모습은 민망하기보다는 서로를 있는 그대로 받아들이겠다는 진실성을 드러낸다. 이 점은 "조화"를 통해 더욱 두드러지게 표현되는데, 마티스는 하늘을 나타낸 파란색, 인물을 위한 주황색 그리고 동산을 칠한 초록색 등

세 가지 색으로 화면을 지극히 단순화시켜 강조하고 있다. 또한 이 작품은 인체에서 관절의 세부적 특징을 묘사한 것을 제외하고는 거의 실루엣에 가까운 평면으로 처리되었다. 원근법도 전혀 표현되지 않은 이 그림을 보고 있으면 춤을 추고 있는 무희들의 율동만이 눈을 사로잡고 있음을 느끼게 된다. 마티스는 우리가 가진 생각과 감수성을 단순하게 표현함으로써 조화를 최대한 강조하였다.

인간은 본능적으로 춤을 춘다. 춤은 인간의 본능적 욕구를 상징하는데 이 작품에서 춤을 추는 모습은 바로 "우리"를 상징한다. 벌거벗은 무희들의 모습은 진실성에 대한 은유이다. 또한 마티스가 사물의 원래 색인 파란색 · 주황색 · 초록색 이외에 다른 색을 사용하지 않은 것은 인위적인 것을 배재한 순수한 자연에 대한 은유이다. 가장 자연스럽게 서로를 이끌어 주기 위해 손을 맞잡고 춤을 추는 모습은 인간이 원래 혼자 살 수 없는 존재임을 암시하는 또 하나의 은유이다. 이를 통해 "우리는 원래 하나"라는 단결된 모습을 보여 준다. 따라서 이 글의 주제는 단결을 통한 "조화"이다.

(2) 마티스의 〈춤 II〉에서 드러난 조화라는 주제를 이용해 한국 사회의 "부조화"를 표현한 작품이 〈눈 밖에 나다〉도6이다. 이 작품의 주제는 발목에 달려 있는 사진들, 깨진 거울과 작품 제목에서 나타난다. 우선 무희들의 발목에는 사진들이 달려 있다. 이것은 외국인 노동자 · 장애인 · 성전환자를 둘러싼 한국 사회의 단면을 보여 주는 동시에 그것을 바라보는 사람들의 시선을 담고 있다. 외국인 노동자는 피부색 때문에 차별을 당하고, 산재를 입어도 업주에게 보상 받기 어렵다. 장애인들은 이동권과 교육권을 외치고 있지만 사람들은 무관심하다. 사람들은 하리수를 그녀의 삶의 태도나 가치관보다는 성전환자라는 특수성만으로 바라보는 시선이 강하다. 사람들은 이들을 우리와 함께

의미 만들기의 미술

어울려 살아가는 사람들이 아니라 "외국인 노동자", "장애인", "성전환자"라는 틀로만 바라본다. 이러한 사람들의 시선이 마치 N. 호손의 『주홍글씨』에서 여주인공 헤스터에게 평생 "A"자를 가슴에 달고 다니도록 낙인을 찍었던 것들과 같다고 생각하였다. 그래서 무희들의 발목에 사진들을 족쇄처럼 달아 놓는 은유적 표현을 사용하였다.

깨진 거울은 두 가지에 대한 은유이다. 우선 외국인 노동자·장애인·성전환자가 겪는 차갑고 냉정한 현실을 의미한다. 무희들이 딛고 있는 동산에는 깨진 거울이 널려 있다. 춤을 추려면 무희들은 동산을 밟을 수밖에 없다. 동산에 널려 있는 깨진 거울 역시 그들이 반드시 밟고 서야 하는 피할 수 없는 현실이다. 외국인 노동자·장애인·성전환자 역시 사회 속에서 살아가야 한다. 그러나 그들에게 현실은 차갑고 냉정하다. 깨진 거울은 이러한 현실을 가장 잘 나타낼 수 있는 소재라고 생각하였다.

깨진 거울은 또한 거울 속에 비친 감상자의 "시선"을 의미한다. 작품 속 깨진 거울을 들여다보면 감상자의 모습이 보인다. 이때 거울 속에 비친 감상자의 시선 역시 외국인 노동자·장애인·성전환자를 찌르고 있다. 이 시선들도 차갑고 냉정한 현실을 만든다는 것을 표현하고 싶었다. 감상자가 시선을 거울 밖으로 돌리면 다섯 명의 무희들이 보인다. 이때 외국인 노동자·장애인·성전환자는 감상의 눈 밖에 있다. 작품 제목인 〈눈 밖에 나다〉는 한국 사회에서 "우리"가 아닌 사람들에 대한 무관심과 편견을 은유한 것이다.

(3) 상호텍스트성의 교수법은 시각 이미지를 만들 때 나의 "관심"을 말하게 한다. 외국인 노동자에 대한 관심은 TV 프로그램·뉴스·인터넷·영화 등을 통해 갖게 되었다. 특히 MBC에서 방영되는 〈느낌표〉의 한 코너 "아시아 아시아"는 외국인 노동자에 대한 관심을 갖게 해 주었다. 이 코너는 외국인 노

동자들이 한국 사회에서 차별과 부당한 대우를 받는 현실을 고발하고 있다.

　　　장애인에 대한 이슈들 또한 TV·신문·인터넷 등을 통해 접하게 되었다. 성전환자에 대한 관심은 TV에 나오는 하리수를 보면서 갖게 되었다. 따라서 〈눈 밖에 나다〉는 인터넷·TV·신문·잡지 등 대중매체를 통해 얻은 지식을 담은 것이다. 이 작품을 통해 나는 현대 사회에서의 사회·문화·환경 등 이슈들을 다시 한번 생각하게 되었다. 특히 현대 사회에서 "우리"라는 울타리 안에 속하지 못하는 외국인 노동자·장애인·성전환자 등 다양한 사람들의 관점들을 생각하게 되었다.

(4) 원형으로 춤을 추면서 하나의 울타리를 형성한 마티스의 〈춤 II〉는 우리나라의 강강술래를 떠올리게 한다. 우리나라 사람들은 우리라는 의식이 강하다. 단일 민족의 특성상 우리는 하나라는 인식이 깊게 자리 잡고 있다. 2002년 월드컵 때 경기장을 빨갛게 물들이며 온 국민이 하나 되는 모습이 그러하였다. 또한 재미교포인 조승희의 총기 난사 사건 때는 범인이 동포였다는 사실에 지나치게 죄책감을 가지고 수치심을 느끼기도 했다. 이처럼 사회 곳곳에서 우리라는 인식을 읽을 수 있다. 그러나 우리나라 사람들은 우리 밖으로 벗어나면 배타적이거나 무관심하다. 외국인 노동자는 피부색이 다르다는 이유로 차별 대우를 받는다. 장애인이 지하철 휠체어 리프트를 타고 가다 죽은 사고도 사람들에게는 한낱 사회면 기삿거리에 불과하다. 성전환자는 똑같은 인간임에도 불구하고 사람들은 그들을 성전환자로만 바라본다. 이러한 한국 사회의 이념을 표현하기 위해 〈눈 밖에 나다〉는 마티스의 〈춤 II〉를 이용해 우리와 타인을 한 화면에 나타내었다. 이를 위해 내 작품의 화면에는 신문·잡지·인터넷 등에서 읽은 기사들이 들어와 있다. 그러므로 나에게 미술은 본질적으로 상호텍스트성이 관계된 시각문화이다. 아이들에게 〈눈 밖에 나

의미 만들기의 미술

다)를 보여 주면 그들은 다양한 그들만의 시각문화로 이야기를 엮어 낼 것이다. 아이들 또한 자신의 가치관·믿음·관심사를 다양한 대중매체와 연관지을 것이다. 그 이미지는 아이들이 속한 환경·사회·문화에 따라 달라질 것이다. 아이들이 만든 이미지는 그들을 이해하는 좋은 거울이 될 것이다.

7 왕혜민, 〈동심〉, 2007, 캔버스에 아크릴릭, 116.8×96.0cm, 작가 소장

(1) 르네 마그리트의 초현실주의 그림들은 사실적인 것과는 거리가 멀다. 그의 이미지들은 신선한 충격과 함께 기발한 상상력을 보여 준다. 크기를 왜곡하거나 전혀 어울리지 않는 두 물체를 연결하거나 보는 시점을 달리하는 등 다양한 은유와 상징을 사용하여 새로운 방법으로 그림을 그렸다.

(2) 나 역시 마그리트처럼 그림을 그리면서 우리의 고정관념을 깨기 위해 은유를 사용하고자 하였다도7. 우선 작품의 핵심적 의미는 제목에 담겨 있다. 제목을 처음에는 "아이들의 마음"이란 뜻으로 童心으로 정하려고 하였다. 그런데 늘 열려 있어 움직이는 마음을 뜻하는 동심動心이라는 은유적 표현이 어린이의 마음을 나타내는 데 더 호소력 있다고 생각하였다. 동심動心은 자신들만의 세계에 갇힌 어른들이 순수하고 동화 같은 세상을 바라볼 수 있도록 아이들의 마음으로 움직여야 한다는 점을 나타낸 은유이기도 하다.

어른과 아이는 서로 손을 잡고 걷고 있지만 유대감은 너무 약해 보인다. 아이는 재미있는 모양의 시계와 동화 속 주인공들이 사는 세계에 푹 빠져 있다. 반대로 어른의 얼굴에는 눈이 없고 머리는 어둠에 둘러싸여 있다. 그러므로 [어른은] 아이가 보는 시계를 볼 수 없고 느끼지 못한다. 때문에 이 그림에서는 우리가 아이들과 같은 눈을 가지고 그들의 세계에 한 걸음 더 가까이 다가갈 수 있도록 "마음을 움직여야(動心)" 한다는 것을 말하고 싶었다.

작품 배경이 되고 있는 시계는 우리가 알고 있는 시계의 일반적인 모습을 왜곡한 시계로서 고정관념에서 벗어난 것을 표현하기 위한 은유이다. 시계 바늘 역시 고정적이지 않고 마음대로 움직이는 모양으로 되어 있다. 가운데 축을 손으로 돌리면 시계 바늘이 돌아가고 손도 따라 움직이는 재미있는 시계이다. 어른들은 시간에 구속당한 채 살고 있고, 정해진 시간이나 정해진 것에 따라 움직인다. 그러나 아이들의 시간은 그렇지 않다. 아이들에게는 시계가 자신을 구속하는 장치가 아니라 재미있는 놀이 도구로 다가올 수 있는 것이다.

시계 앞에는 어른과 아이를 배치하였다. 어른의 머리를 둘러싸고 있는 커다란 원은 아이들의 세계와의 단절을 의미하는 또 다른 시각적 은유이다.

(3) 나의 그림에는 여러 상징들이 들어 있으며, 이 상징들은 다른 텍스트에서 가져왔다. 동화책에 나오는 여러 주인공들을 화면에 적절히 배치하는 상징을 사용하면서 이야기가 있는 그림을 그리고 싶었기 때문이다. 시계 바늘 위에 서 있는 아이는 데이빗 섀논의 『안 돼, 데이빗!』에 나오는 데이빗이다. 데이 빗은 한시도 가만히 있지 못한다. 여기에서도 무엇인가 일을 벌이려고 하는 느낌을 준다. 동화책에서처럼 아이들이 말썽을 피워도 항상 사랑해야 한다는 점을 말하기 위해 데이빗을 이 그림 속으로 데려왔다.

데이빗 위에는 존 버닝햄의 동화책 『알도』에 나오는 주인공 알도가 있 다. 그 아래 거꾸로 미끄럼틀을 타고 있는 여자 아이는 혼자 보내는 시간이 많다. TV도 보고, 장난감을 가지고 놀지만 늘 외롭고 쓸쓸하다. 하지만 아이 옆에는 항상 신비한 토끼 알도가 있다. 아이에게 필요한 것은 TV나 비싼 장 난감이 아니라 따뜻한 관심 · 사랑 · 보살핌 등일 것이다. 그런 의미에서 내 작품이 표현하는 의미와 연관이 있다고 생각하였다.

오른쪽 위에는 존 버닝햄의 『구름나라』에 나오는 주인공 앨버트를 그 렸다. 부모님과 등산을 간 앨버트는 절벽 아래로 떨어졌으나 구름나라 사람 들에게 구출된다. 앨버트는 아이들과 함께 먹구름 · 흰구름 · 번개 · 천둥구름 위를 마음껏 뛰놀며 여행도 하고, 빗속에서 수영을 하는 등 잊지 못할 즐거운 시간을 보낸다. 하지만 가족이 그리워진 앨버트는 여왕님의 도움으로 주문을 외워 집으로 돌아가게 된다. 이처럼 아이들에게 가족이 가장 중요하다는 것 을 알려 주고 싶어 앨버트를 상징 인물로 그렸다.

오른쪽 아래에는 모리스 샌닥의 『괴물들이 사는 나라』의 주인공 맥스 를 그렸다. 이 작품에서는 맥스가 괴물들이 사는 나라를 향해 배를 타고 가는 장면을 나타내었다. 아이들에게는 어른들이 알지 못하는 저마다의 나라에서 왕과 여왕이 되어 자신이 하고 싶은 대로 행동하는 심리가 있다고 하는데, 맥

의미 만들기의 미술

스를 그림에 등장시켜 그것을 표현하였다. 현실에서는 부모님과 선생님이 하지 말라는 것 천지이다. 하지만 아이들은 방문을 닫고 나면 자신만의 세계를 꿈꾼다. 나도 어렸을 때는 나만의 왕국이 어딘가에 있다고 생각하였다. 왕국에서 벌을 받아 잠시 인간 세계에 온 것이라고, 언젠가는 나의 왕국으로 돌아갈 것이라고 생각하곤 하였다. 맥스는 자신만의 나라에서 동심動心을 펼치는 아이를 상징한다. 그림의 앞쪽에는 바둑판식으로 바닥을 그려 『이상한 나라의 앨리스』나 디즈니랜드 분위기를 표현하고자 하였다.

(4) 〈동심動心〉을 아이들에게 보여 주면 그들은 더 재미있는 그림을 그릴 것이라고 생각한다. 내가 예전에 받아 온 수업은 도화지에 연필로 스케치를 하고 물감이나 크레파스로 색칠을 하는 것이 주된 내용이었다. 거기에는 재미있는 은유나 상징이 포함되지 않았기 때문에 특별한 이야기나 의미가 없었다. 이런 그림들은 아이들의 상상력이나 창의력을 키우고 그들의 삶을 이해하는 데 장벽으로 작용하는 듯하다.

시대 흐름에 비추어 보았을 때 21세기는 다양화 · 다문화 · 통합의 시대라고 할 수 있다. 그림에 여러 동화책 · TV · 만화 등 텍스트를 뒤섞을 때 현대 사회가 거울처럼 반영될 수 있는 것이다. 아이들에게 그림 속에 담긴 의미를 찾아 해석하고, 나아가 그들이 생각하는 것과 느끼는 문제 등을 다시 그림에 담아 이야기할 수 있는 표현 능력을 길러 주는 것이 무엇보다 필요하다. 어떻게 그려야 하는지를 배우는 기술과 기법은 별로 중요하지 않다. 아이들이 그림으로 표현하기 위한 아이디어를 찾아내는 것이 더 중요하다.

똑같은 그림을 감상하더라도 학습자에 따라 다양한 반응이 나올 수 있다. 이것은 학습자 각자의 배경 지식과 심리 상태, 그림을 보는 관점이 다르기 때문이다. 학습자가 좀더 능동적으로 반응하게 하려면 그 작품을 분석

해 보고 작가에 대해 조사하거나, 시대적 배경과 작품에 담긴 이야기를 찾도록 할 수 있다. 또는 박물관이나 미술관에 가서 직접 조사해 보거나 전문가의 말을 듣게 할 수도 있다. 하지만 이런 활동은 어디까지나 이미 만들어져 있는, 이미 조사된 것을 배우는 것이므로 전적으로 학습자의 것이 될 수 없다고 생각한다. 때문에 배운 그림을 자신의 이야기로 직접 표현해 보는 활동이 필요하다. 이를 돕기 위해 다양한 의미를 담고 있는 작품을 제시하여 함께 감상하는 일이 무엇보다 중요하다. 아이들이 의미 없는 작품을 보고 자신만의 의미를 만들 수는 없기 때문이다. 시각 이미지의 본질은 어디까지나 의미 만들기에 있다. 이 점을 일깨우려면 감상 활동을 심화시켜 다른 사람들이 만든 작품 이미지를 다양한 방법으로 재구성하는 것이 좋다. 표현 매체를 변화시킨다든지, 화면 구성을 변화시킨다든지, 더 나아가 통찰력을 발휘해 다른 텍스트에서 얻은 아이디어를 첨가하여 재구성하게 할 수 있다. 이 과정을 통해 학습자 자신의 의미 구성에 중요성을 부여하고, 미술과 텍스트 사이의 상호관련성을 이해하게 할 수 있다.

나는 이러한 관점에서 2학년 때부터 상호텍스트성을 이용하여 의미 만들기의 미술 작업을 해 왔다. 또한 친구들의 작품이나 선배들의 이미지를 보면서 많은 도움을 얻기도 하였다. 다른 사람들이 만든 이미지를 패러디하거나 스스로 의미를 부여하여 그림을 그려 온 것이 나중에 가르치게 될 학생들에게 유용하게 쓰일 것이라고 생각하였기 때문이다. 우리가 그 동안 받아 왔던 미술 실기가 사물을 똑같이 그리고 아름답고 멋지게 그리는 것이었다면 이제는 변화해야 한다. 컴퓨터 · 사진 · 디지털 매체 등으로 인해 똑같이 그리기 위한 데생을 비롯해 묘사에 머무르는 그림은 이제 더 이상 중요하지 않다.

다른 사람의 시각 이미지에서 의미를 발견하는 것은 물론이고 내가 생각하고 느끼는 것과의 관련성을 표현할 수 있어야 한다. 이러한 관련성은

의미 만들기의 미술

사회 문제, 여성 문제, 계급 차별에 대한 고발, 정체성 문제, 인간 소외 문제 등을 생각하도록 유도함으로써 현실을 이해하는 눈을 키워 준다. 그래서 미술교육이 중요하다고 생각한다. 자신의 시각 이미지에 대해 여러 사람 앞에서 발표할 수 있는 능력과 시각 이미지를 글로 써 보게 하는 능력도 함께 길러 주어야 할 것이다. 이러한 과정은 미술교육이 단순하고 단면적이고 재미있는 놀이에 불과하다는 고정관념에서 벗어나도록 해 준다. 나아가 미술이야말로 통합적·입체적으로 생각하면서 사고 능력을 길러 주는 분야라는 생각이 들게 할 것이다.

　　나는 미술 작품의 이미지에 담겨 있는 내면세계와 의미를 밝히는 과정을 배우고 학습하면서 궁극적으로 내 자신을 되돌아보곤 하였다. 나는 미술이란 자신이 만든 이미지와 다른 사람이 만든 이미지의 관계를 통해 자신의 세계를 재창조하는 것이라고 생각한다.

이상에서 살펴본 바와 같이 감상과 실기 그리고 시각 이미지의 제작과 자신들의 삶을 별개로 생각하였던 학생들은 비평적 탐구를 통해 감상과 실기를 연계시키고, 시각적 텍스트 안에 자신들의 관심과 문제를 담으면서 삶의 텍스트를 써 나갔다. 학생들은 자신들이 살고 있는 한국 사회의 사회적·문화적·성적 역할의 이슈들을 조사하면서 한국의 대중문화와 전통적인 시각문화에 기초한 시각 이미지를 만들 수 있었다. 그러면서 그들은 미술이 본질적으로 은유와 상징의 시각 언어임을 파악하게 되었다. 학생들은 삶에 기초한 시각 텍스트를 조형적·표현적·상징적 요소에 의해 써 내려가면서 그것들의 전후 관계를 파악하였다. 또 그와 유사한 텍스트를 다른 문화권과 다른 시대에서 찾으면서 서로 다른 차이점을 파악할 수 있었다. 따라서 학생들은 자연스럽게 시각 이미지를 통해 의미를 만들었고, 다른 사람들이 자신들의 가치와 믿음 그리고 사회적 갈등을 표현한 텍스트를 시각적 은유를 빌린 서술로 이해하게 되었다.

이러한 과정을 통해 미술교육과 학생들은 시각 이미지의 제작이 다름 아닌 의미 만들기이며 또한 상호텍스트성에 의한 텍스트 만들기와 쓰기라는 사실을 파악하였다. 그리고 이러한 제작 활동이 열린 개념으로서의 미술과 시각문화로서의 미술을 지향하고 있음을 이해하게 되었다. 학생들은 각각의 시각적 텍스트가 전해 주는 특별한 견해를 배우면서, 그들 자신과 세계의 상호작용에 대한 이해를 넓힐 수 있었다. 또한 자신들이 만든 텍스트를 통해 앞으로 가르치게 될 초등학생들에게 어떤 교수법을 사용하면서 무엇을 가르쳐야 하는지를 스스로 터득할 수 있었다. 따라서 그들은 미술교육과정의 핵심이 자신이 만든 이미지와 다른 사람의 이미지의 관련성을 찾는 데 있음을 파악하게 되었다. 결과적으로 상호텍스트성의 방법을 통한 삶의 텍스트 안에서의 재서술은 미술교육의 본질이 의미 만들기에 있음을 터득하게 해 주었다.

6 요약과 결론

이 장에서는 의미 만들기와 해석을 강조하는 미술 이론과 교육학의 경향과 같은 맥락에 위치한 교육목표와 교수법을 통해 의미 만들기로서의 미술교육을 개념화하였다. 의미 만들기의 미술교육은 현대 사회의 가치·사회적 이슈·사회 문제·세계관에 대한 포괄적 개념을 시각적으로 표현할 수 있는 능력과 함께 다른 사람들이 만든 작품에서 포괄적 개념을 찾아내어 반응하는 능력인 비평적 문해력을 향상시키는 것으로 확인되었다.

시각적으로 읽고 쓰는 능력인 시각적 문해력은 미술교육에서 감상과 실기의 통합을 유도한다. 다른 사람들의 이미지를 해석한다는 것은 상호텍스트성을 통해 스스로 시각 이미지를 만들 수 있다는 사실을 함축한다. 이것은 이미지 생산에서 질적·양적 변화 모두 사회적·문화적 배경에서 영향을 받고 있다는 사실을 함의한다. 따라서 시각적 문해력은 문화적 문해력을 통해 향상시킬 수 있다.

파슨스와 하우젠이 확인한 어린이의 지각 능력은 비계 설정에 의해 더 높은 단계로 계발될 수 있다. 교사는 기술적 언어와 사적 언어를 사용하여 어린이 스스로 반응하면서 자신이 경험한 시각 이미지의 배경 지식을 바탕으로 인지를 발달시킬 수 있도록 기획할 수 있다. 다시 한 번 강조하면 비계 설정에서 가장 효과적인 방법은 어린이들에게 지각한 내용을 말하게 하고, 작품이 만들어진 문화와 대화하도록 사적 언어를 사용하게 하는 것이다. 이를 통해 어린이들은 시각 이미지와 마주치며 생긴 개인적 문제나 상황에 집중하면서 문제를 해결해 나갈 수 있다. 비평적 사고력을 기르기 위한 시각문화교육은 시각 이미지가 조종과 사회 통제의 형태로 현실을 왜곡하고 있는 상황

에서 학생들에게 한층 더 비판적인 시각을 부여하면서 세상을 좀더 정확하게 직시할 수 있도록 돕는 목적을 지닌다.

크리스테바가 설명한 상호텍스트성은 하나의 텍스트를 다른 것들과 연결시키는 능력으로서, 시각 이미지를 만드는 실기 교수법을 함축한다. 그러므로 학생들은 자신들이 만든 이미지와 자신들이 해석한 다른 시각 이미지들의 관련성을 파악할 필요가 있다. 이 과정은 자신들이 만들어 놓은 상충되는 혼합 이미지들이 결국 자신을 향해 던지는 의미를 파악하게 한다. 크리스테바가 확인하였듯이 학생들이 스스로의 정체성이 어떻게 형성되고 있는가를 파악하면서 현실을 구축해 나가도록 하는 것이다. 그리고 크리스테바가 강조했듯이 이것이 바로 미술이 가지는 특징이며 강점이다. 요약하면 다른 사람이 만든 시각 이미지는 그것을 보는 학생들에게 의미를 만들 수 있는 정보를 제공해 주며, 학생들 스스로 의미를 만든 시각 이미지는 그들에게 또 다른 차원의 정보를 제공해 준다. 그것은 학생 자신들의 시각 이미지의 제작에 영향을 준 상층 문화와 대중문화의 영향을 비롯하여, 글로벌 시대의 한국뿐 아니라 다른 문화의 영향으로 얻게 된 다양한 이미지의 배열 그리고 그것들과 관련된 의미들의 상충되는 관심을 포함하는 것이다.

저자가 상호텍스트성을 이용하여 시각 이미지를 만들고 이를 텍스트로 서술하게 한 교수법은 학생들에게 시각 이미지와 사회 · 정치 · 문화 · 경제의 관련성을 파악하도록 하는 동시에, 이러한 요소들이 어떻게 시각 이미지를 변모시키는가를 이해하게 하였다. 이 교수법은 학생들이 삶 속에서 부닥치는 시각 이미지의 역할을 포괄적으로 이해하게 해 준다. 이미지를 바라보는 것은 그 영향을 조정하는 특별한 사회적 배경에서 일어난다. 바르트의 표현을 빌려 설명하자면 생활이라는 텍스트 안에서 미술 작품의 텍스트를 감상자의 흥미와 연결시키는 것이다. 텍스트로서의 미술 작품은 감상자의 감정

과 세계관, 그리고 과거와 현재에 대한 비전 등 한 개인이 환경과 상호작용한 결과 만들어진 것이다.

　　상호텍스트성에 기초한 비평적 교수법은 학생들에게 한국 사회의 이슈와 문제를 다루게 하면서 미술교육의 본질이 의미 만들기에 있음을 터득하게 하였다. 학생들은 은유와 상징의 방법을 이용하여 한국 사회의 이슈와 문제를 다루면서 자신들이 만든 시각 이미지에 다양한 범위의 하위문화에서 받은 영향을 반영하였다. 그들은 단지 본 것을 서술하지 않았고 경험한 사회 현상에 대해 의문을 제기하면서 현실을 인식하고자 하였다. 결과적으로 상호텍스트성을 이용한 비평적 교수법은 시각 이미지에 대한 개인적 생각을 형성시키고, 학생들 스스로 만든 이미지와 다른 시각 이미지들의 관계를 이해시킴으로써 삶에 대한 총체적 이해를 도모하였다.

　　시각적 문해력은 텍스트 세계에 반응할 수 있는 비평적 문해력을 의미한다. 텍스트의 사용은 새로운 해석을 낳을 뿐 아니라 또 다른 텍스트의 사용으로 이어진다. 따라서 텍스트의 자의적 사용을 막기 위해 리처드 로티가 특별히 언급한 "명예 인간으로서의 텍스트"에 유념할 필요가 있다. 그것은 가능한 한 시각 이미지가 만들어진 사회와 문화적 배경에서 그 텍스트를 해석하도록 돕는다. 그러므로 텍스트의 사용은 독자의 목적과 작가가 의도한 목적을 재조정하게 한다. 이에 대한 구체적인 이해를 도모하기 위해 다음 장부터는 해석의 이론과 실제에 대해 좀더 심도 있게 살펴보기로 한다.

제4장

시각 이미지의 해석과 경험적 접근

이 장에서는 문화적 문해력을 함축하는 시각적 문해력 그리고 다시 비평적 문해력을 함축하는 문화적 문해력의 실제를 해석 과정을 통해 검토하기로 한다. 이와 같은 과정에 대한 구체적인 이해는 해석을 위해 필요한 방법과 실제적 지식이 무엇인지 파악하게 해 준다.

앞 장에서 살펴보았듯이 시각적 텍스트는 삶과 문화적 요소를 확인하는 지식으로 작용하였다. 시각적 은유와 상징의 서술로서의 시각 이미지는 우리의 가치와 믿음 그리고 사회적 갈등을 표현하는 전달 매체였다. 그런데 다른 사람들이 만든 시각 이미지는 오직 해석에 의해서만 그것을 만든 사람의 경험과 생각 그리고 세계관을 이해할 수 있다. 테리 바렛(Barrett, 2003)에 의하면 우리는 시각 이미지를 해석할 때 스스로를 위해 마음속에서 그 이미지의 한 버전을 구축한다. 따라서 우리가 내리는 해석은 내적으로 구축된 하나의 버전이다.

시각 이미지의 해석과 관련하여 흔히 다음과 같은 질문을 할 수 있다. 해석이 각자 다른 것이라면 모든 해석이 인정받을 수 있는가? 그렇다면 좋은 해석이란 어떤 것인가? 이와 같은 질문에 대한 답을 구하기 위해 이 장에서

는 먼저 두 가지 유형의 해석에 대해 살펴보기로 한다. 그런 다음 좋은 해석을 도출해 낼 수 있는 교수법과 그 실제에 대해 파악하고자 한다.

1 해석의 두 가지 접근법

반영적·의도적 접근

시각 이미지 안에는 의미가 이미 반영되어 있으므로 해석은 그것을 밝혀내는 것인가? 텍스트 안에는 고정불변의 확고한 의미가 존재하는가? 그것이 감상자로 하여금 어떻게 의미를 구축하게 하는가? 시각 이미지가 우리의 개념과 생각 그리고 감정을 나타내기 위해 기호와 상징을 사용한다면, 또한 그것이 한 문화권에서 공유된 이해를 구축한 것이라면 어떻게 해석해야 하는가? 그것은 한 문화권에서 공유된 이해를 어떻게 구축하는가? 존재하는 의미를 그대로 반영해야 하는가? 다시 말하면 좋은 해석이란 시각 이미지를 만든 사람이 개인적으로 의미한 것, 또는 그 의도를 그대로 읽어 내는 것인가?

　　시각 이미지 제작자의 마음을 그대로 읽어 내야 한다는 해석의 정의는 "아는 것만큼 보인다"는 가설을 만들었다. 이것은 결국 시각 이미지를 오직 한 가지의 진실한 방법으로 이해할 수 있다는 점을 전제로 한다. 이를 위해서는 미술가의 전기傳記를 검토하면서 그 이미지가 말하고 있는 진실을 정확하게 이해해야 한다. 다시 말하면 이는 시각 이미지의 해석에서 미술사의 전문적 지식이 필수 지식임을 뜻한다. 그것은 고정된 의미가 이미 세계에 존재하며, 진실을 반영하기 위해 시각 이미지는 마치 거울처럼 기능해야 한다는 의미를 함축한다. 이와 같은 해석은 시각 이미지의 해석이 바로 무엇에 대한 것, 즉 내용에 기초한다는 점을 지지한다. 따라서 이러한 해석에서는 의미

　　　　　　　　　　　　　　　　의미 만들기의 미술

가 물체 · 사람 · 개인 또는 실제 세계의 사건에 존재하는 것으로 간주된다. 이러한 맥락에서 시각 이미지는 세상에 고정되어 있는 진실을 단순하게 반영하거나 흉내 내는 것이다. 여기에는 시각 이미지 제작자의 개인적 의도가 그 안에 이미 존재한다는 믿음이 깔려 있다. 그리고 시각 이미지는 그것을 만든 사람이 개인적으로 의도한 것만 표현하였다는 생각을 토대로 한다. 따라서 이미 세계에 존재하는 시각 이미지의 의도, 즉 만든 사람의 의도를 거울처럼 해석해야 한다. 그래서 표현과 해석이 다름 아닌 "반영적" 접근, 또는 개인적으로 의미한 것을 표현한다는 뜻의 "의도적" 접근일 때 아는 것만큼 보인다고 말할 수 있다.

이러한 반영적 그리고/또는 의도적 접근은 본질주의자의 자세를 취한다. 해석에서 본질주의자의 시각은 원래의 배경에서 작품의 의미를 해석해야 하며, 완전하게 정확한 의미를 지닌 최초의 의미가 유일하게 존재한다는 점을 명제로 한다. 그러나 파슨스(Parsons, 2007a)는 어떤 의미도 완전하거나 분명하게 구분하는 것이 불가능하며, 하나의 문화를 해석하는 데 한 문화권에서조차 다양한 시각이 존재하므로 해석에서의 본질주의 역시 불가능하다고 지적하였다 (저자가 본질주의라는 용어 대신 반영적 · 의도적 접근이라는 용어를 선택한 이유는 바로 이러한 연유에서이다). 반영적 · 의도적 접근은 시각 이미지가 배경에 구속되지 않고 고정되며 확고부동한 의미를 담고 있다고 강조한다.

반영적 · 의도적 접근은 교육학에서의 행동주의적 접근과 비교할 수 있다. 행동주의 교수법의 접근 방식은 형식적이고 지령적이며 학과적 지식을 강조한다(Hooper-Greenhill, 2000). 따라서 시각적 텍스트를 해석하려면 권위 있는 미술사가가 만든 지식과 역사적 배경에 대한 지식이 필수조건이 된다. 이러한 전제는 모더니즘 개념의 미술관에서 학자로서의 큐레이터가 전시를 기획하고 그 전시의 텍스트 패널과 라벨을 통해 감상자에게 말할 것을 결정

하게 한다(Hooper-Greenhill, 2000). 그것은 이미 확고하게 정해져 있는 지식을 전수해서 감상자로 하여금 이를 받아들여 그 지식을 통해—그렇지 않으면 작품을 보지 못했을—문맹에서 눈을 뜰 수 있게 해 준다는 의도에서 비롯된다. 지식의 "전수"를 전제로 하는 반영적·의도적 접근은 미술 감상의 측면에서는 진보가 전개된 결과 거대 담화의 출현을 믿도록 하였다. 이러한 권위적인 거대 담화에는 지식이 일반 대중에게 수직적으로 전수될 수 있다는 믿음이 깔려 있다. 따라서 반영적·의도적 접근에서 해석을 위한 지식은 전수받는 것으로 간주되었다.

구성주의적 접근

시각 이미지가 보는 사람들의 관점에 따라 서로 다른 해석을 가능하게 한다면, 좋은 해석이란 우리가 본 것을 넘어 지각하는 것을 의미하는가? 그렇다면 시각 이미지는 어떻게 해석되어 의미를 만들게 되는가?

시각 이미지의 해석 과정은 해석학을 통해 검토될 수 있다. 후퍼그린힐(Hooper-Greenhill, 2000)에 의하면 그것은 이미지의 세부 사항과 전체 사이의 대화적 관계를 통해 의미를 발견하는 과정이다. 시각 이미지의 전체는 개별적 언어로 이해되며, 세부에 대한 이해는 전체에 대한 이해를 전제로 한다(Dilthey, 1976). 또한 가다머(Gadamer, 1976)는 이해 과정이란 전체에서 세부를 보고 세부에서 전체를 보는, 즉 전체를 세부 맥락에서 보고 세부를 전체 맥락에서 살펴보는 것이라고 설명하였다.

14세기 고려시대에 제작된 서구방의 〈양류관음반가상楊柳觀音半跏像〉도8을 감상할 때 가장 먼저 시선이 가는 부분은 화면 중앙에 묘사된 전체적인 인물이다. 중앙 화면에 놓여 있는 이미지를 확인하고 난 뒤에는 얼굴 쪽으로 시선이 간 다음, 인물 전체와 배경에 설정된 바위를 바라보면서 세부 이미지들

을 자세히 관찰하게 된다.

감상자는 시각 이미지의 중앙에 묘사된 인물의 호화스러운 의상, 가늘고 긴 눈, 사실과 달리 지나치게 작은 입, 원형의 두광頭光과 신광身光을 관찰한다. 그러고는 이 인물이 과거에 실존했던 인물이라기보다는 마치 천상계에 존재하리라 여겨지는 관념적 인물임을 추측하게 된다. 이 같은 반응적 수준에서 의미 만들기를 지속할 수 있다면 더 관찰할 수 있는 세부 이미지를 파

고들게 된다. 부언하면 머리 스타일과 머리에 쓴 관, 몸에 두른 천의, 목에 두른 목걸이, 가슴에 걸친 영락瓔珞, 팔과 귀에 묘사된 팔찌와 귀걸이, 손에 든 구슬 등을 눈여겨 관찰하게 된다. 인물 주변의 바위 · 산호 · 꽃 · 청록과 금니金泥로 칠해진 바위들 · 버들가지가 꽂힌 정병淨甁 그리고 왼쪽 구석에서 그 인물을 향해 합장하고 있는 선재동자善財童子 등의 이미지는 이 작품이 불교회화에 속한다는 사실을 추론하게 한다. 게다가 정병의 버드나무 가지가 무엇을 상징하는가의 단계까지 유추할 수 있다면, 그것이 바로 불교회화 중에서도 양류관음보살 이미지라는 결론에 도달하게 된다.

이 단계에서 감상자는 이미 알고 있는 지식을 연상하며 좀더 세밀하게 시각 이미지에 묘사된 몇몇 양상들을 인지하려고 시도하게 된다. 말하자면 그것은 바로 작품의 양상들을 서로 관련짓는 작업이다. 다시 말해서 인물과 그림의 배경에 묘사된 부분들 또는 회화적 이미지의 요소들을 연결시키게 된다. 이때 우리는 알고 있는 것이나 배운 것들을 기억해 내면서 일종의 유추를 통해 작품을 이해하고자 한다. 이 단계에서 상상의 한계가 지식의 한계인 것처럼, 해석의 한계는 바로 지식의 한계로 작용한다(Danto, 1981). 왜냐하면 우리는 이미 경험한 것과 보고 들은 것을 서로 관련시키면서 이해의 폭을 넓힐 수 있기 때문이다. 이것은 이미지를 경험하는 일이 이미 알고 있는 것들을 토대로 관찰하는 복잡한 인지 행위임을 말해 준다. 또한 이 점은 우리의 의미형성이 복잡한 사회적 토대 안에서 이루어지며, 특정한 사회적 · 문화적 배경에서 언어와 이미지 같은 매체에 의해 만들어진다는 사실을 확인시켜 준다(Atkinson, 2007). 이때 이미지를 보면서 예비적인 연결을 할 수 있다면 소위 "아는 것만큼 볼 수 있는" 감상을 할 수 있다.

그런데 〈양류관음반가상〉을 관찰하면서 위에서 나열한 일련의 사실들을 확인한 뒤에 어떤 의미를 구축할 수 있는가? 〈양류관음반가상〉의 이미

지의 확인이 의미 만들기의 해석을 얼마만큼 유도하는가? 이 경우에는 아는 것을 확인하는 수준에 머무르게 되는 경우가 많다. 다시 말하면 이미지를 확인하기 위해 이용된 지식과 그 과정은 시각적 텍스트의 의미 읽기 또는 비평적 탐구와는 다소 거리가 있다(박정애, 2002). 미술사 지식을 가지고 있는 교양 있는 일반인의 감상은 대개 이와 같이 이미지를 확인하는 수준에서 끝나게 된다. 그리고 이 같은 유형의 감상이 미술사가에게 이후 단계의 학습으로 시사하는 바는 거의 배타적 양식 분석으로 한정된다. 그러나 일반인이 〈양류관음반가상〉을 바라보면서 반응하는 지적 욕구는 다음의 질문들처럼 단지 이미지의 확인에만 머무르지 않는다.

- 이 그림은 무엇인가?
- 중앙의 화면을 압도하고 있는 이미지는 무엇을 의미하는가?
- 이 작품이 제작될 당시에는 이것이 무엇을 의미하였을까?
- 이 그림 안에 있는 것들은 모두 무엇을 뜻하는 것일까?
- 이것은 무엇으로 만들어졌는가?
- 이처럼 호화스러운 그림은 애당초 누구를 위해 그린 것일까?
- 누가 이 그림을 가지고 싶어 했을까?
- 이 그림은 왜 그렸을까?
- 누가 그리기를 원했을까?
- 이 그림이 그려진 다음에는 어디에 걸어 놓았을까?
- 그런데 무슨 이유로 일본에 전해졌을까?
- 일본 사람들은 무슨 이유로 이 그림을 가져갔을까?
- 이것이 당시에도 귀중한 문화유산이기 때문이었을까? 아니면 종교적 목적 때문일까?

- 우리나라는 왜 일본 사람들이 이 그림을 가져가도록 그냥 방치하고 있었을까?
- 어디에서 누구에게 얼마를 주고 어떻게 구입해 갔을까?(박정애, 2002, p. 183)

이와 같이 하나의 시각 이미지를 접하면서 야기되는 문답적 대화는 시각 이미지가 만들어진 역사적 순간과 그것이 소통되었던 과정을 이해하면서 이루어진다. 이것은 한 사회의 속성과 시각 이미지가 사회계급에서 받은 영향을 파악하는 것이다. 이처럼 관계의 파악을 통해 의미는 전체에서 세부로, 과거에서 현재로 개념이 재조정되는 가운데 만들어진다. 이러한 시각에서 볼 때 이미지의 해석은 관찰과 추론을 반복하는 의미 만들기의 과정이다.

지금까지 살펴본 과정은 해석이 이미 존재하는 의미를 정확하게 파악하는 역할만 하는 것은 아니라는 사실을 알려 준다. 일찍이 존 버거(Berger, 1972)는 "우리는 단지 하나만을 바라보는 것이 아니다. 우리는 항상 사물과 우리 자신의 관계에서 바라본다"(p. 9)고 하였다. 시각 이미지의 해석은 하나의 의미가 아니라 많은 논쟁을 불러일으킬 수 있는 다양한 의미 만들기와 관련된다. 그러므로 시각 이미지는 단지 정확하게 지각하는 반영적·의도적 접근의 해석을 위한 것이 아니다. 우리는 결코 시각 이미지를 만든 사람의 의도에 정확하게 일치하는 해석을 내릴 수는 없다. 더군다나 해석의 교육적 목표는 학생들을 미술사가나 미술비평가 등 미술 전문가로 키우기 위한 것이 아니다. 강조하자면, 시각 이미지를 해석하는 과정을 통해 학생들에게 기대하는 교육적 효과는 시각 이미지의 의미를 자신들의 삶과 관련시킬 수 있는 비평적 사고력을 향상시키는 것이다. 그리고 이 점은 이미 앞 장에서 파악하였다.

이러한 시각에서 시각 이미지를 만든 미술가의 이름이 무엇이며, 그

미술가가 어느 시대에 활동하였으며, 작품의 역사적 의의가 무엇인가 등에 대한 전문적인 미술사 지식의 주입은 파울루 프레이리가 말한 이른바 은행 저금식 교육에 해당된다. 따라서 이러한 지식을 토대로 해석을 단지 이미지의 확인으로 환원시키는 것은 의미 구축을 지극히 어렵게 만든다. 예를 들면 〈양류관음반가상〉의 이미지를 확인하기 위해 기존의 지식을 활용하는 과정은 텍스트의 의미 읽기 또는 비평적 탐구와는 어느 정도 괴리감을 드러낸다. 따라서 사실적 정보만 확인하는 수준, 즉 "아는 것만큼 볼 수 있다"는 차원의 이미지 감상은 우리의 이해를 확산시키기보다는 하나의 입증된 지식 안으로 구속시킬 수 있다.

시각 이미지를 통해 의미를 얻는 것이 아니라 우리 스스로 의미를 만드는 해석의 특성은 "구성주의"로서 설명할 수 있다. 해석에서의 구성주의는 사물 자체가 무엇인가를 설명하지 않으며, 단지 인간이 개념과 기호의 표현 체계를 사용하면서 의미를 구성한다는 시각을 견지한다. 구성주의자들은 물질계의 존재를 부정하지는 않는다. 그러나 시각 이미지가 의미를 전하는 물질계가 아니라 개념을 전하기 위한 하나의 체계로 존재한다고 생각한다. 스튜어트 헐(Hall, 1997)은 표현이 사물계와 정신적 개념 그리고 이러한 개념들을 대신하는 기호들을 연결시키면서 의미 만들기에 관여한다고 말하였다. 그것은 언어를 사용하는 개인이 언어의 의미를 고정시킬 수 없다는 점을 인정한다는 뜻이다. 그리고 헐은 의미가 의미 안에서 언어를 통해 구축된다고 하였다.

헐(Hall, 1997)에 의하면 모든 기호들은 의미 또는 개념 사이에서 필연적 관계가 없는 지극히 "자의적"인 것이다. 예를 들어 버드나무가 〈양류관음반가상〉과 관련되는 것은 불교회화이기 때문이다. 이때 버드나무가 〈양류관관음반가상〉을 의미하도록 작용하는 것은 "코드"이지 버드나무 자체가 아니다. 즉 의미를 고정시키는 것은 버드나무 자체가 아니라 한 문화권에서 정한

코드이다. 이 점은 미술 제작과 그 의미를 밝히는 이론에 많은 것을 시사해 준다. 예를 들어 여백의 미는 중국을 중심으로 한 동양 문화권—그것도 한국·중국·일본의 동아시아에 국한되어—에서 통용되는 미에 대한 하나의 코드에 불과한 것이지, 세계의 모든 미술에 작용하는 보편적 기준은 아니다. 코드는 특정 그룹의 사람들에게 특별한 일련의 관습적 방법을 통해 의미를 만들어 준다. 기호의 자의적 특성은 결국 기호 자체가 의미를 고정시키지 못한다는 점을 함축한다(Hall, 1997). 대신 의미는 코드에 의해 고정되는 기호와 개념 사이의 관계에 달려 있다(Hall, 1997). 이러한 이유 때문에 구성주의 시각에서 볼 때 의미는 문화적 관계에 놓여 있다.

　　해석의 구성주의적 접근은 우리의 지각이 주변 사물에서 비롯되는 것이 아니라 우리 자신에게서 비롯된다는 점을 입증한다. 이 점은 해석이 대화적이고 관계적이라는 사실을 설명하는 해석학의 주장과 정확하게 일맥상통한다. 관계적이라는 것은 언어와 시각 이미지가 배경 안에서 의미를 가지면서 생성적 틀을 지닌다는 뜻이지 의미가 전적으로 상대적이라는 뜻은 아니다(Hooper-Greenhill, 2000). 해석에 대한 이와 같은 견해는 개인이 자신의 지식 추구의 목적에 따라 인도된 현실 개념을 구성한다는 견해, 즉 스스로 의미 만들기로서의 인지를 상기시킨다. 다시 말하면 스스로 의미 만들기로서의 인지는 결국 해석 행위에 적극적으로 관여한다.

복수적 해석　미셸 푸코(Foucault, 1973)에 의하면 본다는 것은 끊임없는 상호관계에 주목하는 것이다. 앞서 관찰한 〈양류관음반가상〉에서도 살펴볼 수 있듯이 이것은 하나의 시각 이미지가 만들어진 원래 상황과, 그것을 바라보는 현재 사이의 상호작용이다. 그러므로 시각 이미지는 특별한 환경에서 바라보는 특별한 감상자에 의해 협상되거나 거절된다. 즉 〈양류관음반가상〉이 제작

되어 놓여 있던 원래 배경에서 작품을 감상하는 것과 현대인이 그 작품을 보는 것은 각각 다른 해석을 낳는다. 모든 인간은 자신의 독특한 세계 속에서 스스로 의미 만들기를 지속하기 때문이다. 이런 이유 때문에 시각적 해석에 대한 가장 최근의 담론은 만든 사람의 의도와는 다른 시각에서 감상자 스스로가 이미지의 또 다른 의미를 만드는 데 관여한다는 주장이다. 이미 파악한 바와 같이 롤랑 바르트에게 텍스트 읽기는 독자에게 또 다른 텍스트 쓰기를 요구한다. 또한 존 버거(Berger, 1972)는 "우리가 보는 것은 우리가 그렇게 알고 있는 것과 그렇게 믿고 있는 것에 의해 영향을 받는다"(p. 8)고 하였다. 버거의 이 선언은 보는 것에는 하나의 진실한 방법만 있는 게 아니라, 각기 다른 많은 방법이 존재한다는 사실을 알려 준다. 버거는 다음과 같이 부연하였다.

> 모든 이미지는 저마다 다르게 보는 방법을 가지고 있다. 이것은 사진의 경우에도 사실이다. 사진은 흔히 생각하는 것처럼 기계적 기록이 아니기 때문이다. 우리는 사진 작품을 볼 때마다 사진작가들이 무한한 시각에서 그 광경을 선택하였다는 사실을 미미하게나마 의식하게 된다. 사진작가들이 보는 방법은 그 자신이 캔버스나 종이 위에 가한 행위 작업들에 의해 재구성된다. 그러나 모든 이미지들이 하나의 보는 방법을 구현한다고 하더라도, 이미지에 대한 지각이나 감상은 우리가 보는 방법에 달려 있다.(p. 10)

이와 같이 시각 이미지 자체가 능동적으로 의미를 말하기보다는 무엇과 관련되어 "말해지는" 것이다(Hooper-Greenhill, 2000). 특히 시각 이미지는 보이는 장소와 관련되어 의미를 부여받는다. 의미가 새겨진 시각 이미지에 배경이 주어질 때는 또 다른 의미가 부가된다. 따라서 특정 이미지의 의미 읽기는 이미지 제작자의 애초 의도와는 달리 그것이 사용되는 시각적 배경에

따라 달라진다. 이때 감상자는 또 다른 의미 만들기에 관여하는데 이 과정에는 "협상negotiation"이 관계된다(Sturken & Cartwright, 2001). 협상은 이미지를 해석하는 과정에서 감상자를 단지 수동적 수령자가 아니라 적극적 의미 제작자로 만들어서 문화적 해석을 용이하게 한다. 해석은 의미를 받아들이고 거절하는 인지적 과정이라고 말할 수 있다. 따라서 시각 이미지 제작자가 만드는 과정에서 기획한 것과는 다르게 읽히는 경우가 허다하다. 바르트는 "작가의 죽음과 독자의 탄생"을 선언하면서 이 주장을 확고히 하였다. 때문에 저자의 의도와 다른 해석이 언제든지 가능하며, 해석은 본질적으로 복수적 의미를 담고 있다.

구성주의적 접근에서는 복수적 해석을 인정한다. 이미 교육학 이론을 통해 파악하였듯이 구성주의는 우리가 외부 세계에서 배우는 것이 아니라, 우리 자신에게서 지각이 비롯된다는 사실을 일찍부터 인정하고 있다. 때문에 시각 세계는 단지 정확하게 지각되고 반영되기 위한 것이 아니며, 우리를 둘러싸고 있는 세상의 본질과 성격에 대해 서로 다른 논쟁거리를 제공하는 출처이다. 시각 이미지는 세계를 표현하는 방법 이상으로 이해 수단을 제공한다. 즉 시각 이미지는 우리가 세계를 어떻게 알고 있는지에 대한 논쟁의 근거를 제공하는 출처로서 "현실 구축"의 수단이다. 사실이라는 것은 결국 인간이 지각한 세계에 대한 성명이다. 이것은 모든 인간의 판단이 그러하듯이 지극히 임시적이다.

시각 이미지를 해석하는 데 단 하나의 해석이 아니라 서로 다른 많은 해석이 함께 존재한다는 명제는 상아탑에서 가르치는 지식과 시각 이미지를 이해하기 위한 개인들의 지적 욕구의 성격이 자못 다르다는 점을 인정하게 한다. 따라서 우리는 다음과 같은 질문을 제기하게 된다: 미술 교수법을 단순히 문화적 유산을 전수시키는 문제로 고정시킬 것인가? 아니면 끊임없이 새

로운 명제에 도전하기 위한 수단으로 간주되어야 하는가? 전자는 사실을 확인하는 차원에서 미술사에서 유래한 지식이 학생들에게 시각 이미지를 아는 것만큼 보이도록 만들 수 있다. 그러나 이것은 시각적 텍스트의 의미를 읽으며 학생들 자신의 감각과 지각 세계를 형성하게 하는 비평적 탐구를 향상시키는 것과는 관련이 없다. 이 점은 미술교육이 단지 미술사, 미술 비평, 미학의 지식을 가르치는 것에 머무르는 것이 아님을 함의한다. 그러므로 일반적 사실들을 주입식으로 외우는 방법은 오로지 스테레오타입의 지식만 배우게 한다. 따라서 반영적 · 의도적 해석을 강조하다 보면 미술의 교육적 잠재력을 과소 평가할 수도 있다.

좋은 해석 시각 이미지가 감상자의 문화적 편견과 지식, 믿음 등에 따라 각기 다르게 해석될 수 있다면 좋은 해석이란 과연 어떤 것일까? 해석이 복수적일 때 모든 해석을 받아들일 수 있는가? 감상자가 시각 이미지를 바라볼 때 항상 그것을 감상하면서 무엇인가를 배우게 되는 것은 아니다. 시각 이미지에 대한 반응은 이전 지식과 경험에 따라 문화적으로 형성된 것이지만, 이미지에 대한 최초 반응은 말로 표현되지 않는 감각적 수준에 머물러 있다. 따라서 좋은 해석이란 일단 관찰하고 이해하고 본 것을 판단하며, 비언어적 출처에서 정보와 지식을 도출해 내야 한다. 앞에서 보았듯이 〈양류관음반가상〉을 바라보는 자가 시각 이미지와 인지적 상호 교환을 하면서 문답적 대화를 통해 그것이 만들어진 역사적 순간을 체험하였을 때 의미 만들기가 가능하였다. 왜냐하면 이 경우에는 관찰한 시각 이미지에서 야기된 호기심이 배경 지식을 도출할 수 있기 때문이다. 따라서 좋은 해석은 가능한 범위 안에서 시각 이미지를 만든 상황적 지식을 얻어 냄으로써 당시 그것이 만들어진 세계를 이해하는 한편, 감상자가 사는 세계에 던지는 관련성과 의미를 파악할 수 있

게 한다. 다시 말하면 텍스트 읽기를 통해 감상자 자신의 또 다른 텍스트 쓰기가 가능할 때 좋은 해석이라고 말할 수 있다.

자의적 해석 지금까지 파악한 바와 같이 감상자의 해석 동기는 기본적으로 처음에는 텍스트의 의도에 대한 추측에서 시작하고 있다. 앞 장에서 언급한 바와 같이 로티(Rorty, 1992)는 텍스트에서 먼저 얻기를 원하는 태도와 텍스트를 통해 배우고자 하는 태도로 두 가지 경향을 구분하였다. 그는 전자를 협의의 도구주의로, 후자를 영감 받은 도구주의로 설명한 바 있다. 다음에 예를 든 김홍도의 작품 〈벼 타작〉도9의 텍스트 읽기는 협의의 도구주의에 의한 사용私用을 보여 주는 좋은 예이다.

조선 후기일 것이다. 양반의 봉건적 체제가 붕괴되고 경제적으로 부를 축적한 농민[들]이 돈으로 벼슬을 사서 양반의 신분으로 둔갑하게 되는[되던] 순간이 [때가] 있었다. 이 그림은 이후 상황을 그리고 있다. 행색은 양반 의관을 갖추었으나, 뒤에서 거드름을 피우며 노동자들이 타작하는 모습을 알딸딸하게 취한 채 바라보고 있는 모습이 도무지 사대부 품위를 찾아볼 수 없다. 양반 옆에 놓여 있는 술병에 초점을 둠으로써 양반과 노동자들의 불공평한 관계를 풍자하고 있다. 그러나 노동자들은 이러한 감독자가 뒤에서 거드름을 피우든 말든 아랑곳하지 않고 밝고 건강한 표정으로 일한다. 이러한 모습을 통해 노동자들은 비록 계급사회에서 소작농으로 일하지만 신성한 노동의 기쁨을 느끼는, 타작을 통해 마음의 먼지를 훌훌 털어 내는 생동감 있는 모습을 보여 준다.

이 그림은 조선 후기의 물질 황금주의[황금만능주의]라는 시대적 동요 속에서 양반의 직책을 얻은 부농과, 하루하루 삶을 위해 열심히 일하는

의미 만들기의 미술

9 김홍도, 〈벼 타작〉, 18세기 후반,
종이에 담채, 28×24cm,
국립중앙박물관

소작농들의 모습을 은근한 해학과 풍자로 나타내고 있다. 한마디로 〔말하면〕 이 작품은 물질만능주의에 대한 풍토와 서민들의 삶을 그린 것이다. 시대의 경제가 어려운 요즘의 한국 사회, 부익부 빈익빈이 만연한 이 시대에 김홍도의 〈벼 타작〉은 마치 미래를 내다본 듯한 느낌마저 들게 한다. 너무나 〔현대 사회와〕 닮아 있는 이 그림을 보며 우리는 각자의 위치가 어디쯤 인지 생각해 볼 필요가 있다.(황사비나)

이 해석은 〈벼 타작〉이 만들어진 본래 상황에서 벗어나 전적으로 현대를 사는 우리의 시각으로 읽음으로써 시각적 텍스트를 자의적으로—지극히

자의적으로—사용하고 있는 예에 해당된다.

가다머(Gadamer, 1994)는 텍스트 해석을 다른 사람과의 "대화"에 비유하였다. 그는 다른 사람과 대화하려면 말하는 것만큼 들으면서, 상대가 말한 "지평"을 이해해야 한다고 주장하였다. 아마도 김홍도가 이 작품을 만들었던 의도는 농민과 마름의 계급적 관계를 풍자하기보다는—당시 사회에서 이것은 지극히 당연하다고 여겨졌던 관습이었기 때문에—수확기 농촌의 활기찬 모습을 보여 주기 위해서였는지도 모른다. 즉 김홍도는 단지 생동감 넘치게 바삐 돌아가는 농촌 수확기의 분위기를 보여 주면서 조선 사회가 살기 좋다는 것을 나타내고 싶어 했을 것이다. 만약 로티(Rorty, 1992)가 주장한 것처럼 명예 인간으로서 미술 작품을 바라보았다면 사비나는 이 작품을 전혀 다르게 해석하였을 것이다. 미술 작품이 인간처럼 품격을 지닌 존재일 때 우리는 함부로 그 작품을 개인적으로 사용할 수 없기 때문이다. 미술 작품을 명예 인간으로서 대우하며 "영감"을 얻으려면 시각 이미지와 조우할 때 다음과 같은 질문을 해야 한다.

- 내가 아직 인식하지 못한 너는 무엇에 대한 것이니?
- 내가 아직 알지 못하는 너는 무엇에 대한 것이니?
- 너는 무엇을 어떻게 해서 나의 지식에 보탬을 줄 수 있니?
- 너는 인간이 삶을 어떻게 살아야 하는지에 대한 나의 생각과, 과거와 미래에 대한 나의 재구성에 어떻게 기여할 수 있니?
- 요컨대 명예 인간/시각적 텍스트로서 너는 나의 인생에 어떻게 기여할 수 있니?(Wilson, 2007, p. 427)

사비나가 〈벼 타작〉을 명예 인간으로 대우하였다면 아마도 다음과 같

은 질문을 하였을 것이다.

- 계급이 뚜렷한 조선시대에 농부들은 힘들게 일하면서도 왜 한결같이 활기찬 표정을 짓고 있을까?
- 그들은 왜 계급사회를 불평하지 않았을까?
- 김홍도는 왜 이런 그림을 그렸을까?
- 김홍도는 누구를 위해 이런 그림을 그렸을까?
- 김홍도는 이 그림을 통해 무엇을 알려 주려고 했을까?
- 우리는 이 그림을 보면서 조선시대에 대해 어떤 지식을 얻을 수 있을까?
- 이 그림은 21세기를 사는 나에게 무엇을 시사하고 있을까?

이러한 질문들은 역으로 현대 사회에 대한 비평적 탐구를 유도한다: 김홍도가 살았던 시대의 노사 관계와 현대 사회의 노사 관계는 어떻게 다른가?; 현대 노동자들은 무엇에 대해 불평하고 있는가?; 조선시대 사람들에게는 왜 이 점이 불평으로 인식되지 않았을까?

따라서 〈벼 타작〉의 좋은 해석은 가능하면 농부와 마름의 원래 관계를 이해한 다음 현대를 살아가는 사비나의 삶과 그 내용을 연결시키는 것이다. 그러나 사비나는 하나의 시각적 텍스트가 만들어진 본래 상황과 격리시킨 채 김홍도 작품을 해석하였으므로 이 작품을 통해 과거와 현대의 삶을 제대로 이해하지 못하였다. 만약 사비나가 〈벼 타작〉에 나오는 활기찬 농부가 되었다면 그 농부를 현대 노동자로 인식하며 계급사회를 비판하지도 않았을 것이다. 또한 작품과 전혀 관계 없는 황금만능주의도 탓하지 않았을 것이다. 결과적으로 사비나의 해석은 작품과의 문답적 대화를 통한 지평의

이해에 도달하지 못함으로써 독백에 가까운 것이 되고 말았다.

2 경험적 접근에 의한 텍스트 읽기

시각적 텍스트를 해석하는 데 있어 좋은 해석은 어떻게 가능한가? 어떻게 하면 시각 이미지의 자의적 해석을 막을 수 있을까? 좋은 해석은 방법에 의해 알게 되는 것, 즉 기술에 기초한 것인가? 또는 무엇에 대한 것, 즉 내용에 기초한 것인가? 텍스트 의미를 해독하는 인지 과정으로서의 해석은 어떤 식으로 효율성을 높일 수 있을까?

이미 파악한 바와 같이 지각한 것을 토대로 의미를 만드는 과정은 수동적으로 입증된 사실을 받아들이는 행위가 아니다. 구성주의자들에 의하면 반성적 사고는 지식의 재구성을 돕는다. 따라서 해석은 감상자가 반성에 의한 구성적 자세를 취하면서 지식을 통합할 때 가능하다.

미술가는 시각 이미지를 제작할 때 공허한 마음으로 시작하는 것이 아니라 자신이 경험한 배경적 지식을 가지고 임한다. 말하자면 개인적 경험이 시각 이미지에 기호를 입히는 것이다. 따라서 의미는 텍스트·미술 작품·행동·사건 등을 포함하는 다양한 기호학적 틀 안에서 만들어진다. 이렇게 함으로써 미술 작품은 기억과 의미뿐 아니라 경험의 정서적 힘을 나타낸다. 일찍이 듀이(Dewey, 1934)는 진정한 미술 작품이란 환경적 조건과 에너지 상호작용에서 유래한 완전한 경험의 구축이라고 지적하였다. 듀이에 의하면 경험의 본질은 삶의 본질적인 조건에 의해 결정된다. 듀이에게 경험은 결과이고 기호이며, 유기체와 환경의 상호작용을 통해 얻어지는 보상이다. 또한 데리다에게 경험은 항상 텍스트화되고 시각화되는 것이다(Atkinson,

의미 만들기의 미술

2007). 삶은 단지 환경 안에서 이루어지는 것이 아니라 환경과의 상호작용을 통해 이루어진다. 듀이는 살아 있는 생명체와 환경 조건의 상호작용 때문에 경험이 지속된다고 설명하였다. 따라서 해석은 미술가의 경험을 이해하는 과정을 통해 가능하다. 아이스너(Eisner, 1992)는 시각적 문해력을 "다양한 미술 형태에서 의미를 표현하거나 발견하는 능력", "예술가들이 만든 작품에서 가능한 의미를 경험하기 위해 사용하는 방법"(p. 24)으로 정의한 바 있다. 따라서 시각 이미지에 반응하면서 의미를 구축하려면 먼저 시각 이미지를 경험하는 것이 중요하다. 앞에서 한 예로 살펴본, 〈벼 타작〉을 자의적으로 해석한 경우는 결국 그 작품을 배경적으로 이해하지 못한 데서 기인하였다. 시각 이미지의 경험적 접근을 통해 학생들은 아는 것을 확인하는 차원의 소극적 감상자에서 벗어나 적극적 참여자가 될 수 있다. 학생들로 하여금 눈으로 본 시각 이미지의 영향을 더욱더 생생하게 경험하게 하고, 과거의 시각 이미지가 오늘날에도 의미 있는 산 경험이 될 수 있도록 하려면, 먼저 그것을 개인적으로 경험해 보는 단계가 필요하다.

경험적 접근에 의한 텍스트 읽기의 실제

감상자가 구축하는 의미 또는 개인적 경험을 중시하기 위해 필요한 것은 감상자에게 작품을 경험하도록 하는 상상력의 작용이다. 파슨스(Parsons, 2007a)는 해석이 결국 적극적 상상을 요구한다고 주장한 바 있다. 실로 상상 없는 해석이란 존재하지 않는다. 상상력을 자극하려면, 예를 들어 장프랑수아 밀레Jean-François Millet, 1814-1875의 〈만종L'Angelus〉을 이해하려면 그 작품에 대한 경험적 접근이 선행되어야 한다. 이를 위해 필요한 교수법은 〈만종〉에 묘사된 여자 또는 남자가 되어서 작품에 묘사된 세부 사항을 관찰하고 그 반응을 기록하는 것이다.

경험적 접근으로 〈그랑드 자트 섬의 일요일 오후〉 읽기_정윤미

다음은 미술 작품을 경험적으로 접근해 읽는 예들이다. 정윤미는 19세기에 활약한 신인상파 미술가 조르주 피에르 쇠라Georges Pierre Seurat, 1859-1891의 〈그랑드 자트 섬의 일요일 오후〉도10에서 빨간 파라솔을 쓰고 어린 여자 아이와 함께 산책하는 여인(화면 중앙)이 되어 다음과 같이 그랑드 자트 섬에서의 일요일 오후를 경험하고 있다.

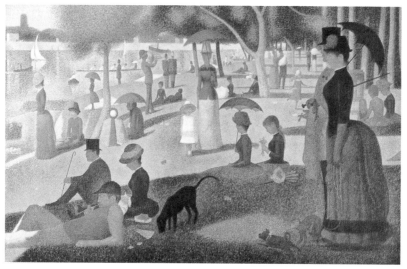

10 조르주 피에르 쇠라, 〈그랑드 자트 섬의 일요일 오후〉, 1886, 캔버스에 유채, 207×308cm, 시카고 아트 인스티튜트, 시카고

한가롭고 나른한 일요일 오후, 나는 소중하고 예쁜 딸 카트린과 함께 센 강가를 산책하고 있다. 덥지 않은 선선한 날씨지만 햇빛 때문에 아끼는 빨간색 양산을 챙기고, 귀여운 딸아이에게는 단정한 원피스를 입힌 후 모자를 씌웠다.

　　　아이의 조그마한 손을 꼭 쥐고 강가에 다다르니 이미 많은 사람들이 주말을 즐기기 위해 나와 있다. 나무는 자신의 몸으로 더 커다란 그늘을 만들

　　　　　　　　　　　　　　　　　　　　의미 만들기의 미술

어 준다. 하지만 무표정한 사람들은 커다란 나무들의 숨소리를 듣지 못하는 것 같다. 옹기종기 앉아 있기도 하고 서 있기도 한 파리 시민은 마네킹처럼, 또는 로봇처럼 경직된 모습으로 센 강에서 주말 나들이를 하고 있다. 모두들 천천히 흘러가는 강물을 바라보며 생각에 골몰해 있다. 아까부터 무슨 소리가 자꾸 들려온다. "아! 저기 빨간 옷을 입은 사람이 트럼펫을 연주하는 소리구나!" 그런데 주변 사람들은 별로 신경을 쓰지 않으니, 트럼펫 연주 또한 감흥을 북돋우기에는 역부족인 것 같다.

강아지 한 마리가 향기로운 풀 냄새를 아는지 모르는지 입으로 풀을 파헤치고 있다. 강아지 뒤에는 옆집에 사는 앙드레 부부가 역시 무표정한 모습으로 강가를 내려다보고 있다. 언제나 그랬듯이 그녀는 어두운 색상의 상의와 모자를 갖추어 입고 강아지 한 마리를 데리고 나왔다. 오늘은 새로 들여왔다고 귀뜸하던 새끼 원숭이도 사슬에 묶어서 데리고 나왔는데, 오히려 강아지와 원숭이가 활달하고 생기 넘쳐 보인다. 시원한 자연 속으로 나오니 마냥 좋은 모양이다. 사슬에 묶여 구속되지 않았다면 더 자유롭게 자연 속을 뛰어다녔을 것이다. 강에서 유유히 보트를 타는 사람들을 쳐다보는 것인지 아니면 그 너머 다른 것을 바라보는 것인지, 이들 부부의 시선이 향한 곳을 알 수 없다. 남편은 왜 가슴에 빨간색 꽃을 달았을까?

내 바로 앞의 소녀는 들꽃을 꺾어 예쁜 꽃다발을 만들어 곁에 두고는 남은 들꽃을 한 줌 모아 뚫어지게 바라보고 있다. 그 소녀의 어머니는 무심한 눈빛으로 강가를 바라보고 있다. 그렇다. 지금 여기 이 자리에서 강가를 무표정한 눈빛으로 바라보는 사람들에게는 일요일 휴가조차 아무런 의미가 없어 보이는 것 같다.

🐾 경험적 접근으로 〈감자 먹는 사람들〉 읽기_백광희

19세기 말—20세기 초에 활약한 네덜란드 화가 판 고흐의 〈감자 먹는 사람들〉도11 속으로 여행을 떠난 백광희의 체험은 다음과 같다.

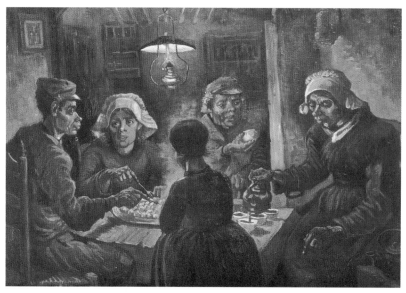

11 빈센트 판 고흐, 〈감자 먹는 사람들〉, 1885, 캔버스에 유채, 82×114cm, 판 고흐 미술관Van Gogh Museum, 암스테르담

척박한 네덜란드의 대지를 일구며 사는 한 가족이 있다. 창 밖에는 이미 칠흑같은 어둠과 함께 살을 에는 듯한 칼바람이 불고 있다. 그들은 오늘도 농사일을 마치고, 온 가족—아버지·어머니·아들·며느리 그리고 그들의 외동딸—이 낡은 목재 식탁에 둘러앉아 뜨거운 김을 내뿜는 감자를 먹고 있다. 화면 속의 뜨거운 감자는 그림자와 어둠의 대비를 이루고 있으며, 인물들의 얼

의미 만들기의 미술

굴 표정과 비교할 때 이질감마저 느끼게 한다.

그들은 모두 같은 식탁에 둘러앉아 같은 접시에 놓인 감자를 청하고 있지만 하나같이 자신만의 세상 안에 잠겨 있는 듯하다. 그들은 분명히 하나의 식탁에서 감자를 같이 [나누어] 먹고 있지만, 4명의 인물이 제각기 다른 생각에 잠긴 듯 시선도 제각각이다. 그들은 각자 불안정하고 약간은 과장된 공간 속에서 서로의 시선을 마주[치지] 않음으로써 진정한 의사소통을 피하며 [서로를] 외면하고 있다.

여느 넉넉하고 화목한 가정의 저녁 식탁에서 느껴지는 여유로움이나 풍요로움은 볼 수 없다. 아버지는 뜨거운 감자를 오른손에 들고 김을 불어가며 입으로 가져가고 있고, 어머니 또한 아무런 표정 없이 그저 감자 접시를 향해 포크를 들고 있을 뿐이다. 아들은 앙상한 손가락에 포크를 들고 뜨거운 감자에게로 시선을 둔 채 멈추고 있으며, 아들의 아내는 주전자를 기울이고 있을 뿐 무표정하고 침침하다. 그리고 이들의 딸은 어두운 뒷모습을 내게로 향하고 있을 뿐이다. 이 모든 것들은 식탁 위의 유일한 광원인 등불에 의해서 더욱 강조되고 뒤틀려 보인다.

마치 렘브란트의 초상[화]처럼 명암은 극적으로 대비되어 있고, 나는 그 사이를 비집고 들어가 식탁의 구성원이 되고자 한다. 추운 겨울, 가난한 농부의 부엌은 춥고 초라하고 퀴퀴한 냄새까지 풍기고 있었다. 그 가운데 등불 아래 따뜻한 기운을 간직한 것은 김을 내뿜는 감자뿐이다. 뜨거운 감자를 포크로 집어 입으로 가져갔다. 그런데 웬일인지 입 속에 들어간 감자는 차갑기만 했고 식탁의 주인들은 아무도 말을 하지 않았다. 그들이 나누는 대화는 오직 농사일에 대한 것이거나, 이웃집의 누구누구가 어찌했다는 이야기가 전부이다.

나는 정감 넘치고 소박하면서도 푸짐한 농부의 식탁을 생각했지만,

그들의 식탁은 19세기 말의 "뜨거운 감자들"과 생활에 지친 농부들의 차가운 표정뿐이었다. 나는 이처럼 이질적이고 온기가 느껴지지 않는 공간에서 서둘러 빠져나오고 싶었다. 나는 식탁에 앉았을 때처럼 조용히 그곳을 빠져나와 현실 세계로 향하였다.

의미 만들기의 미술

🐿 경험적 접근으로 〈서당도〉 읽기_송명선

송명선은 조선시대 화가 김홍도金弘道의 〈서당도〉도12를 경험하기 위해 3백 년 전의 세상으로 몰입해 들어갔다.

12 김홍도, 〈서당도〉, 18세기 후반, 종이에 담채, 28×24cm, 국립중앙박물관

지금 내가 살아가는 시공간은 21세기 한국이다. 이 그림의 시대적 배경은 18세기의 한국. 이 그림에 몰입한다는 것은 나에게 엄청난 호기심을 불러일으킨다. 서양 그림에 몰입할 때는 어려움이 많았지만 이 그림은 나에게 어서 들어오라고 손짓하는 것처럼 아주 친밀하게 느껴진다. 따뜻한 마중에 이끌려 나는 김홍도 님의 그림 [속으로] 미끄러지듯 들어간다. 나의 먼 조상들이 생활한 그 장면 속으로.

열 명 남짓한 친구들과 나는 훈장님의 가르침을 배우고 있다. 나이가 지긋한 훈장님을 바라보면 함부로 곁에 다가가기 어려운 위엄보다 우리 할아버지처럼 인자하고 포근한 정이 느껴진다. 훈장님께서 나즈막한 목소리로 글을 읽고 설명하실 때마다 우리는 세상의 진리를 깨닫게 되는 것 같다. 얌전한 친구, 익살스러운 친구, 울보 친구, 나이 어린 친구…… 모두가 훈장님을 존경하며 따른다. 간혹 혼이 나기도 하지만 그때도 훈장님의 깊은 사랑이 담겨 있다는 것을 우리는 어렴풋하게나마 알고 있다. 지금도 한 친구가 훈장님께 종아리를 맞고 훌쩍대고 있다. 서당을 다니지 않는 친구들이 빨리 나와 놀자고 유혹하는 소리에 훈장님 말씀은 귓등으로 흘리고 놀 궁리만 하다가 훈장님 질문에 대답을 못했기 때문이다. 날씨가 좀 더우니 냇가에 멱 감으러 갈까, 아니면 말뚝 박기를 할까. …… 이런 생각들을 하고 있었을 것이다. 이 친구는 서당을 나서면 무엇을 하러 부리나케 뛰어갈까 궁금해진다.

이곳 주위는 온통 황토색이다. 우리의 얼굴·옷·책·책상·벽 등 모든 것이 황토색으로 마치 잘 세공된 금빛처럼, 새벽을 여는 수줍은 햇살처럼 은은하게 우리를 감싸고 있다. 그래서일까? 나는 마음속 깊이 행복감을 느끼고 있다.

이제 곧 점심시간이라 밥 짓는 냄새가 서당을 비롯해 온 동네를 휘감고 있다. 그 냄새를 맡자 갑자기 배가 고파져서 입 안 가득 침이 고이기 시작

한다. 수업을 마치자마자 나는 집으로 달려가 구수한 김이 모락모락 피어오르는 뜨거운 밥 위에 신김치를 쭈욱 찢어 올려놓고 볼이 미어져라 먹을 것이다. 아, 즐거운 상상을 하는 동안 과거 여행을 마칠 시간이 되었다.

　이 그림 속으로 떠난 짧은 여행을 한마디로 표현하면 "미소"였다. 여행 내내 빙그레 미소만 짓고 있었다. 참으로 오랜만에 나도 모르게 미소 짓는 소중한 시간을 만끽할 수 있었다. 마지막 바람이 있다면 몇 년 후 내가 맡게 될 어린이들에게 나 역시 미소로 남을 수 있는 선생님이었으면 한다.

경험적 접근에 의한 텍스트 읽기는 과거의 시각 이미지를 오늘날에도 흥미진진한 새로운 것으로 만들어 학생들로 하여금 그들의 현실과 연관지어 삶을 이해하도록 돕는다. 따라서 시각 이미지를 경험한다는 것은 그것을 만든 사람의 삶과 시각 이미지를 경험하는 본인의 삶을 동시에 이해한다는 점을 의미한다. 경험에 기초하여 시각 이미지를 이해한다는 것은 이미지 안에 들어 있는 상징적 요소를 그것이 만들어진 배경적 관점에서 상상하게 한다. 또한 그것을 만든 사람의 세계와 학생 자신의 삶의 유사성과 차이점을 추측할 수 있게 해 준다. 이와 같은 경험을 통해 지식이 구축될 때 학생들은 지식을 쉽게 내면화할 수 있다. 무엇인가를 경험한다는 것은 이미 본 것에 대한 선지식과 상호작용을 일으키기 때문이다. 이처럼 경험적 접근은 시각 이미지가 생성된 배경을 경험하도록 함으로써 그 지식을 얻도록 도와준다. 따라서 경험적 접근에 의한 텍스트 읽기는 아직 미발달 단계에 있는 어린이들의 인지 발달을 향상시키는 데 도움을 줄 수 있다.

이와 같은 텍스트 읽기는 이야기를 구성할 수 있는 질문을 통해 학생들의 텍스트 쓰기를 유도해야 한다. 이것은 시각 이미지 안에 담긴 암호를 풀고 해독하면서 반성적 인지 과정에 의해 지식을 통합하도록 유도하기 때문에 가능하다. 이러한 방법을 통해 경험적 접근에 의한 텍스트 읽기는 학생 스스로 다른 상황에 적절하게 응용할 수 있는 반성적 사고를 이끌어 낼 수 있다.

반성적 사고를 위한 질문

경험에 기초한 질문은 경험의 반성reflection 을 도우려는 목적을 지닌다. 구성주의 학자들은 어린이들이 습득한 단편적 지식을 그들 스스로 다른 상황에 적절하게 응용시킬 수 있을 때 비평적 사고가 가능하다고 주장한다. 이 점은 어린이에게 주입식으로 많은 지식을 가르쳐 준다고 비평적 사고가 향상되는

것은 결코 아니라고 주장했던 존 듀이의 주장과 같은 맥락에서 이해된다. 듀이(Dewey, 1933)에 의하면 경험은 비평적 반성 및 학습과 긴밀한 관계에 있다. 지식은 질문에 반응하며 형성된다(Dewey, 1933). 새로운 지식은 종종 오래된 기존 질문에 대해 새로운 질문들을 던지면서 만들어진다. 듀이는 반성적 사고가 직설적 설명이 아니라 증거와 비유 또는 그렇게 믿는 근거를 제시하고 질문하며 답을 추구하는 과정에서 형성된다고 주장하였다. 따라서 듀이는 반성적 사고력을 기르기 위해서는 반드시 질문과 대화를 통해 사실을 추구하도록 하는 "사고의 과정"이 필요하다고 보았다. 듀이에게 비평적 반성은 비평 능력을 함양시킬 수 있는 방법이자 내용이다.

해석은 탐색의 과정이다(Barthes, 1985). 비평적 사고가 질문하는 과정을 통해 가능하다는 듀이의 가설을 받아들인다면, 질문은 분명히 지각을 위한 수단이다. 질문은 이미지를 쉽게 관찰할 수 있도록 해 주며, 추론을 가능하게 하고, 연역적 해석을 할 수 있게 해 주기 때문이다. 질문은 학생들이 마음속에 담아 놓은 것들을 테스트하고, 경험한 것들을 분명하게 해 주며, 이를 지각하게 한다. 프레이리(Freire, 2002) 역시 교육에 필요한 대화를 강조하면서 이에 동의하였다.

듀이에 의하면 관찰하고 기억하며 듣고 읽은 특별한 사물들이 하나의 문제에 적절한 제시와 개념들을 가져오고, 단일한 사고가 아니라 서로 다른 많은 방법이 정당한 결론을 이끌어 낸다고 하였다. 그래서 교육은 학생들의 호기심을 불러일으키면서 어떤 사실에 대한 증거를 제시하도록 요구해야 한다. 즉 반성적 사고의 습관을 형성하려면 호기심을 자극하면서 학생들을 시각 이미지 안으로 유도해야 하는데, 이미지 안에 나타난 단서와 상징을 토대로 가설을 정하고 감정이입을 요구하는 것이 좋은 방법이다. 이 과정 속에서 어린이들의 경험을 자극하며 다음과 같이 질문할 수 있다.

- 이 사람들은 왜 이런 옷을 입고 있을까요?
- 이 사람들은 누구일까요? 궁전 안에 사는 사람들일까요? 아니면 평범한 사람들일까요?
- 이런 옷을 입은 사람들을 혹시 TV에서 본 적이 있나요? 아니면 비디오에서 본 적이 있나요?
- 이 그림은 어떤 분위기를 전해 주나요?
- 이 예술가에게 중요한 것은 무엇일까요?
- 이 그림에서 일어난 일에 대해 상상할 수 있나요?

이와 같은 질문은 답변의 성격을 결정한다. 질문에 답하는 동안 어린이의 해석은 개인적이면서도 개별적인 구성 과정을 거치므로 그들의 대답과 대답하는 방법 또한 각자의 경험에 따라 다르다.

시각 이미지의 해석을 유도하는 데는 듀이 철학의 주제어였던 경험이 하나의 방법을 제공한다. 필립 잭슨(Jackson, 2002)은 듀이가 말한 경험이 두 가지 개념을 내포하고 있다고 설명하였다. 첫 번째 개념은 살아 있는 생물체가 환경과 상호작용하는 것을 언급하는 실험적 개념이다. 다음의 질문은 이와 같은 실험적 개념이 사용된 예이다: "너 베네치아를 여행해 본 경험이 있니?" 두 번째 개념은 한 인간의 의식 안에서 진행되는 주관적이며 심리적인 것이다. 잭슨에 의하면 이것은 과거와 현재 개념을 포함하는 모든 내용을 말한다. 시각 이미지의 해석에서 경험을 이용한 방법은 이 두 가지 개념 모두를 포함한다. 따라서 경험을 상기시키는 질문을 유도하면서 어린이들의 반성적 사고를 고무시킬 수 있다.

듀이는 어린이들이 아주 어린 나이부터 목적에 도달하기 위해 행동과 사물을 선별하는 능력을 가진다고 주장하였다. 또한 호기심을 가지고 사람들

의미 만들기의 미술

과 특정한 사물과 관련된 구체적 질문에 대한 답을 찾는 가운데 지적 사고력을 향상시킨다고 보았다. 그는 어린이들에게 가장 중요한 개념이 자신과 아빠와 엄마 또는 동생과 언니/누나 등 가족과 관련된 것이므로, 이들과 관련된 것들을 토대로 경험을 상기시키는 것이 효과적이라고 주장하였다.

🦎 〈그랑드 자트 섬의 일요일 오후〉에 대한 질문들_정윤미

정윤미는 〈그랑드 자트 섬의 일요일 오후〉도10를 경험한 뒤에 그 경험을 토대로 다음과 같은 질문을 만들어 어린이들의 텍스트 읽기를 돕고자 하였다.

1. 이 그림은 무엇을 그린 것일까요?

2. 이 그림은 도시 사람들을 그린 것일까요? 아니면 시골 사람들을 그린 것일까요?

3. 이 그림에 그려진 사람들을 살펴봅시다. 어떤 특징이 눈에 띄나요?

4. 이 그림이 그려진 시대는 언제일까요? 현재일까요? 아니면 옛날일까요?

5. 옛날이라면 아주 먼 옛날일까요? 아니면 아주 멀지 않은 옛날일까요? 왜 아주 먼 옛날이 아니라고 생각했나요? TV 드라마나 영화에서 이와 같은 옷을 입은 사람들을 본 적이 있나요?

6. 이 그림에 나타난 것들 중에서 현재 또는 우리나라와 비슷한 점과 다른 점으로는 어떤 것들이 있을까요?

7. 이날 날씨는 어떠했을까요? 어떻게 알 수 있었나요?

8. 이 작품을 보면 무엇이 이상해 보이나요? 사람들이 모두 웃고 있나요? 아니면 표정이 없고 무뚝뚝해 보이나요? 왜 이 사람들의 표정이 무뚝뚝해 보일까요? 이 사람들이 일요일 오후 산책을 마음에 들어 하지 않아서일까요? 이 그림을 그린 사람은 왜 사람들을 모두 무뚝뚝하게 그려 놓았을까요?

9. 어떤 색채가 쓰였나요?

10. 우리는 이 그림에서 드러나는 과거 다른 나라 사람들의 삶에서 무엇을 배우게 되나요?

11. 이 그림은 우리에게 무엇을 말해 주고 있나요?

12. 이 그림의 주제는 무엇인가요?

13. 이 그림의 주제와 쇠라가 그린 다른 그림의 주제는 어떤 점이 비슷한가
 요? 또 어떤 점이 다른가요?

🦎 〈감자 먹는 사람들〉에 대한 질문들_백광희

〈감자 먹는 사람들〉도11을 경험한 백광희의 질문은 다음과 같다.

1. 사람들이 모여 앉아 있는 장소는 어디인가요? 모두 몇 명의 사람들이 있나요? 여기에서는 무엇을 볼 수 있나요?

2. 내가 이 그림 속에 그려진 사람들 중 한 사람이라고 생각합시다. 집 안에서는 어떤 냄새가 날 것 같나요? 사람들은 무엇을 먹으려고 하나요?

3. 어느 나라 사람들인 것 같나요?

4. 배경에는 어떤 것들이 있나요? 이 그림이 그려진 시기는 언제일까요? 현재인가요? 아니면 과거인가요?

5. 이 사람들은 서로 마주보면서 즐거운 대화를 하고 있나요? 이들은 왜 제각기 다른 곳을 보고 있을까요?

6. 이 사람들은 부유한 사람들인가요? 아니면 가난한 사람들인가요? 그 점을 어떻게 알 수 있나요?

7. 봄·여름·가을·겨울 4계절 중 어느 시기일까요? 어떻게 알 수 있나요? 하루 중 어느 때일까요? 이때가 어둑어둑한 저녁 시간임을 어떻게 알 수 있나요?

8. 이 사람들은 무슨 일을 하는 사람들일까요?

9. 이 사람들의 표정은 어떠한가요?

10. 이 그림에는 주로 어떠한 색들이 사용되었나요?

11. 이 그림을 보고 어떤 기분이 드나요? 이 그림에서 느낄 수 있는 분위기는 어떤 것인가요?

12. 그림에 묘사된 손을 통해 우리는 무엇을 알 수 있나요?

13. 작가는 왜 이 사람들을 그렸을까요? 누구를 위해 이 그림을 그렸나요?

14. 같은 시대에 살았던 우리나라 농민이 이 그림을 보았다면 어떤 생각을 했을까요?

15. 중앙의 불빛이 이 작품에 어떠한 영향을 주었나요?

16. 이 그림에는 주로 어떤 색채가 사용되었나요? 밝은 색이 사용되었나요? 어두운 색이 사용되었나요?

17. 이 그림을 보고 우리는 무엇을 알게 되었나요?

18. 이 그림의 주제는 무엇일까요?

19. 판 고흐의 다른 작품들과 비교할 때 이 작품의 아이디어는 어느 면에서 비슷한가요? 또 어느 면에서 다른가요?

〈서당도〉에 대한 질문들 _송명선

송명선은 〈서당도〉도12를 경험한 후 다음과 같은 질문을 준비하였다.

1. 이 그림은 어느 나라 그림일까요? 우리나라 그림일까요? 다른 나라 사람의 그림일까요? 왜 우리나라 사람의 그림이라고 생각했나요?

2. 옛날 그림일까요? 요즘 우리의 모습을 그린 그림일까요? 왜 옛날 사람이 그린 그림이라고 생각했나요?

3. 옛날에 동네 아이들이 모여서 공부하는 곳을 무엇이라고 불렀나요?

4. 옛날에는 선생님을 어떻게 불렀나요?

5. 옛날 학교와 지금 학교는 어떤 차이점이 있을까요?

6. 이 그림을 그린 사람은 어디에서 지켜보며 그렸을까요?

7. 가운데 아이가 왜 울고 있을까요? 숙제를 해 오지 않아서일까요? 여러분도 이 그림 속 아이와 같은 경험이 있나요?

8. 선생님과 아이들의 옷은 어떤 색인가요? 왜 옛날 우리나라 사람들은 흰옷을 입었을까요?

9. 이 그림을 이해하는 데 어려운 점이 있나요? 만약 이 그림을 미국 어린이가 본다면 이해할 수 있을까요? 미국 어린이는 이 그림을 어떻게 이해할까요?

10. 이 그림을 그린 사람은 어떤 이야기를 하고 싶었을까요? 어떤 것을 우리에게 전해 주고 있나요?

11. 이 그림은 우리에게 어떤 도움을 주고 있나요? 이 그림을 보기 전과 다르게 생각하게 된 것이 있다면 무엇인가요?

12. 이 작품의 주제는 무엇인가요?

의미 만들기의 미술

학생들의 "반응하는 능력"은 미술가의 시각 이미지를 직접 경험함으로써, 즉 은유와 상징의 배경적 상황을 이해하기 위해 내재된 의미를 경험함으로써 가능하므로, 경험을 방법적으로 사용하는 교수법에 의해 계발될 수 있다. 해석은 학생들의 경험과 기억을 자극하기 위해 그리고 반성적 사고가 있을 때 가능하므로 발문은 이를 돕기 위한 것이다. 다시 말하면 학생들의 지적·비평적 사고력은 책에 적혀 있는 사실들을 외우는 것뿐 아니라, 시각 이미지가 만들어진 과정을 이해하면서 그것을 탐색하고 조사하여 미술가의 의도를 해석할 때 형성된다.

경험적 접근에서는 실기가 본질적으로 개념적 양상을 포함하는 정신적 활동이 되므로 이미지의 해석과 유기적으로 연결된다. 해석이 이미지의 의미 읽기와 상호텍스트성에 의한 실기의 두 영역에서 함께 일어난다는 단토(Danto, 1981)의 가설은 이 두 영역이 통합되어야 한다는 주장에 설득력을 더해 준다. 시각 이미지의 해석뿐 아니라 실기 또한 경험적으로 접근되어야 한다. 그렇게 함으로써 학생들은 텍스트 읽기를 통해 삶 안에서 또 다른 텍스트를 서술해 나갈 수 있다. 따라서 해석한 이미지를 실기로 연결시킬 때, 시각 이미지는 또 다른 해석을 통해 재창조된다.

🦎 〈대운하에서의 곤돌라 경주〉 읽기와 쓰기 수업 _류현정

13 조반니 안토니오 카날레토, 〈대운하에서의 곤돌라 경주〉, 약 1740, 캔버스에 유채,
 122.1×182.8cm, 런던 국립미술관National Gallery, 런던

기초지식

조반니 안토니오 카날레토Giovanni Antonio Canaletto, 1697-1768는 베네치아 출신의
이탈리아 화가이다. 카날레토가 활약하던 시기의 베네치아에서는 유럽 각지
에서 몰려드는 관광객들을 위해 소위 "도시경관도"라는 베네치아 풍경을 그
린 그림이 유행하고 있었는데, 카날레토는 그 분야의 거장이다. 그는 베네치
아 화파의 영향을 받아 빛과 색채의 회화적인 중요성을 작품에 반영시키면서
베네치아의 풍경을 그렸다. 이와 같은 카날레토 작품은 일찍이 신사gentleman
교육에서 대여행Grand Tour을 필수로 삼았던 영국인들에게 큰 인기를 끌었다.
그들은 여행을 마치고 고향으로 돌아갈 때는 마치 그 지방의 기념품을 사듯

카날레토의 그림을 구입하고 싶어 했다. 1746년 카날레토는 영국을 방문하여 영국 풍경을 그리기도 했으나, 베네치아 풍경 그림에 비해 수요는 극히 적은 편이었다.

경험적 접근

미술 작품을 이해하는 데 가장 중요한 배경 지식은 그 작품이 "왜" 만들어졌는가를 이해하는 것이다. 〈대운하에서의 곤돌라 경주 *Venice: A Regatta on the Grand Canal*〉도13는 카날레토가 외국인들이 감상할 것을 상정하고 그렸다고 봐야 할 것이다. 관광객들이 좋아할 "달력 사진" 같은 느낌을 주는 것은 바로 이러한 이유 때문이라고 할 수 있다. 나는 이곳을 여행하는 한 영국 신사가 "리처드 경"에게 보내는 편지 방식으로 경험적 접근을 시도하였다. 사고를 촉발하기 위한 질문을 만들려면 먼저 내 자신이 작품 속 풍경을 여행하는 여행객이 되어야 한다. 이를 위해 나는 작품 속 풍경을 상상하면서 편지를 썼다.

친애하는 리처드 경에게

그 동안 잘 지냈나? 나는 이틀 전 이탈리아 북동부 베네치아에 여장을 풀었다네. 런던의 풍광과는 사뭇 다른 활기차고 밝은 경치는 하루 종일 보아도 질리지 않고 재미있다네. 이곳 베네치아는 각각의 섬들이 수로로 연결되어 있어 길이 약 10m, 너비 약 1.5m 정도 되는 곤돌라를 이용해서 이동하는데, 사내들의 노 젓는 소리에 저절로 흥이 나 어깨가 들썩거려지지. 또 호텔 창문만 열어도 물소리가 지척에서 들리고 바다 내음이 코를 찌른다네. 더구나 건물들이 규칙적으로 들어서 있는 모습을 보면 세련된 도시 풍광을 한껏 느낄 수 있지. 런던은 우중충한 날씨 때문인지 창문이 건물 벽의 반을 차지

하는 데 비해 이곳 창문은 그렇게 크지 않고 아담한 게 인상적일세.

베네치아는 우리 영국과 환경 차이가 큰 만큼 이채로운 느낌을 많이 주는 곳이니 자네도 다음에 방문하면 이런 것들을 두루 경험하는 재미를 절대로 놓치지 말게나. 여기는 날마다 여러 나라에서 모인 관광객들로 북적인다네.

이곳의 활기찬 모습을 담은 그림을 하나 사 갈 생각이네. 베네치아를 방문한 좋은 기념이 될 걸세. 내일은 곤돌라 경주를 보러 갈 계획일세. 모쪼록 건강하게 잘 지내고 있게나. 그럼 영국에서 만나세.

1733년 9월 10일
자네의 절친한 벗 윌리엄

학습목표

1. 다른 시대와 문화에서 유래한 이미지를 관찰하고 간접 경험을 한 뒤에 그림 속에 표현된 아이디어를 이해한다.
2. 미술의 기념적 · 기록적 기능을 이해한다.

관련 영역

국어

사회

과학

세계사

미술

의미 만들기의 미술

질문

1. 이 그림은 어떤 시대에 제작되었을까요?

2. 아빠와 엄마와 함께 여행을 다녀온 적이 있나요? 다녀온 곳 중 지금까지 기억에 남는 곳은 어디인가요? 그곳에 가 보니 어땠나요? 그곳이 유명한 곳이었나요? 경치가 아주 아름다운 곳이었나요? 그곳에서 사진도 찍었나요? 우리는 왜 아주 유명하거나 아름다운 곳에 가면 사진을 찍고 싶어 하나요? 그곳에 왔었다는 사실을 사진으로 남기기 위해서인가요? 사진을 찍은 다음에는 무엇을 할까요? 그곳의 유명한 기념품이나 그림엽서를 산 후 친구에게 편지를 써서 보낸 경험이 있나요?

 카날레토가 살았던 시대에는 카메라나 기념엽서가 없었습니다. 그래서 옛날에 베네치아를 여행했던 사람들은 카날레토의 〈대운하에서의 곤돌라 경주〉처럼 베네치아 모습을 담은 그림을 사고 싶어 했습니다. 사람들이 이 그림을 가지고 싶어 한 이유를 이제 이해할 수 있나요?

3. 카날레토의 작품은 주로 외국 여행객들에게 선풍적 인기를 끌었다고 합니다. 내가 만약 외국 여행객이었다면 이와 같은 작품을 집 안 어디에 걸어 놓고 싶어 했을까요?(예: 그 집을 방문하는 사람들 누구나 그림을 볼 수 있도록 거실에 걸어 놓았을 것이다.)

4. 그림을 자세히 살펴보세요. 베네치아는 섬이나 항구도시가 아닙니다. 지금부터 약 1500년 전에 놀랍게도 바다 밑에 통나무를 넣고 그 위에 세운 도시이므로 육지나 다른 섬에 갈 때는 반드시 큰 배를 타고 다녀야 합니다. 그러나 베네치아 안에서 짧은 거리를 이동할 때는 주로 작은 배나 곤돌라를 사용했습니다.

 이 그림은 바로 곤돌라를 이용하여 경주가 벌어지는 장면을 그렸습니다. 곤돌라는 어디에 있나요? 혹시 TV에서 곤돌라를 본 적이 있나요? 뱃사공

이 곤돌라를 타고 부르던 이탈리아 민요 〈오! 나의 태양〉을 들어 본 적이 있나요?

5. 카날레토는 이 작품을 통해 무엇을 이야기하고 싶어 했을까요?(예: 사람들이 수상도시라는 자연적 특징에 잘 적응해 곤돌라를 만들어 이용하고, 더 나아가 축제를 소재로 삼는 것을 보여 주어 그곳 사람들의 적극적이고 긍정적인 삶의 모습을 나타내고 싶어 하는 것 같다.)

6. 이 작품의 주제는 무엇인가요?

7. 곤돌라 경주가 벌어지는 이날 날씨는 어떤가요? 하루 중 언제쯤 같나요?

8. 햇빛은 어디에서 비치고 있나요? 그 점을 어떻게 알 수 있었나요?

9. 바다 물결이 어떠한가요? 적당한 단어를 선택해 언어로 표현합시다.

10. 시선이 가장 먼저 도달하는 곳과 나중에 도달하는 곳을 말해 보세요. 그것이 소실점에 의한 원근법 때문이라고 말할 수 있을까요?

11. 이 작품이 지니는 사회적 중요성 또는 의의는 무엇인가요?(예: 이 작품은 18세기 동양으로 가는 입구에 위치한 활기찬 무역도시 베네치아의 모습을 그린 것이다. 수상도시 베네치아의 축제 모습은 당시 유럽의 여러 나라 사람들에게 무척 이색적으로 비춰졌다. 특히 여행을 좋아하던 영국인들에게는 사진처럼 사실적인 묘사가 돋보이는 이러한 작품이 큰 인기를 얻었다. 이 작품이 없었다면 우리는 18세기 당시 유럽인들이 각 나라를 넘나들며 활발하게 왕래하였고, 이색적인 풍광과 문화를 즐겼다는 사실을 알지 못했을 것이다.)

실습 활동

1. 이 작품 속 주인공이 되어 베네치아 곤돌라 경주 축제를 즐긴 내용을 기행문으로 써 보자. 특히 주변의 이국적인 풍경과 다른 나라의 문화적 특성을 글로 자세히 표현해 보자.

의미 만들기의 미술

2. 이 작품을 이해하기 위해 역사적·사회적 지식을 조사해 보자. 그 다음 사진이나 달력 그림을 통해 또는 인터넷 자료를 통해 베네치아 도시를 감상한 다음, 카날레토가 그린 베네치아와 현재의 베네치아가 어떻게 다른지 이해한다. 250년 전의 바다 여행과 현재의 바다 여행이 어떻게 다른지 상상한 다음, 바다 여행 그림 또는 보트 경주 그림을 그린다.

3. 문화적 환경이 다른 지방이나 이웃 나라로 여행 갔을 때를 떠올리며, 그곳의 색다른 풍경과 생활 모습을 그림으로 그려 보도록 한다.

14 마르크 샤갈, 〈나와 마을〉, 1911, 캔버스에 유채, 192.1×151.4cm, 뉴욕 현대미술관, 뉴욕
© Marc Chagall/ADAGP, Paris–SACK, Seoul, 2008

기초지식

마르크 샤갈Marc Chagall, 1887-1985이 고향 러시아에서 파리로 간 해는 1910년이며 그곳에서 4년간 머물렀다. 이때 그는 평평한 공간 안에서 조각난 물체들

을 배열하는 입체파 화가들의 분석 방법을 습득하였다. 샤갈의 작품 가운데 상징적 작품의 대표작으로 꼽히는 〈나와 마을*I and the Village*〉도14에는 고향 마을에 대한 그의 여러 가지 소중한 추억들이 깃들어 있다. 일찍이 샤갈은 이 그림에 대해 다음과 같이 설명한 바 있다: "파리에 와 있는 나에게는 고향 마을이 암소 얼굴이 되어 떠오른다. 사람이 그리운 듯한 암소 눈과 나의 눈이 뚫어지도록 마주보고 있으며, 눈동자와 눈동자를 잇는 가느다란 선이 종이로 만든 장난감 전화처럼 이야기를 나누고 있다."

〈나와 마을〉의 조형적 특징은 샤갈의 마음속 깊이 새겨져 있는 추상의 이미지를 원과 삼각형 그리고 사각형의 기하학적 구성을 통해 평면화시킨 점이다. 화면 오른쪽에는 초록색 얼굴을 한 "나"의 옆모습이, 왼쪽에는 하얀 얼굴의 소 옆모습이 크게 확대되어 그려져 있다. 소와 나는 화면을 두 개의 대각선으로 분할시키면서 커다랗고 영롱한 눈을 빛내며 서로를 바라보고 있다. 인간과 마찬가지로 소가 목에 십자가를 걸고 있는 점, 소가 인간과 마주보고 있는 점으로 보아 이 소는 의인화된 모습이다. 소와 인간의 기이한 공존은 붉은색과 푸른색의 강렬한 대조로 시선을 집중시킨다. 그림에 등장하는 남녀 한 쌍은 풍요를 상징하는 여인이 낫을 들고 있는 농부에게서 도망치는 모습으로 보여 마을에 어려움이 닥치고 있음을 알려 주는 것 같다. 고향 마을의 교회와 집을 그린 그림 위쪽에 몇몇 집들이 공중에 거꾸로 떠 있는 모습이 그것을 암시한다. 이 그림은 온통 비합리적인 요소들로 가득 차 있다. 그림 아래쪽에 있는 생명의 나무와 달을 가리고 있는 태양 역시 사실적 표현이 아니다. 그리고 이러한 일련의 특징들이 이 작품을 상징주의에 속하게 한다.

경험적 접근: 흰 소의 눈으로 마을을 소개하기

저는 그림 속의 흰 소입니다. 저는 지금 주인님과 마주보고 있습니다. 저의

눈이 주인님의 눈보다 더 맑고 영롱하다고 생각하지 않으세요? 주인님이 고향을 그리워한 것만큼 저 또한 주인님을 무척 그리워했답니다. 저는 지금 주인님이 계시지 않는 동안 마을에 일어난 여러 가지 일들을 알려 드리고 있습니다. 주인님을 보는 저의 영롱한 눈빛과 주인님 눈 사이에 보이지 않는 선이 있어 제 목소리가 주인님께 빠짐없이 전달되고 있습니다.

여러분에게도 저희 마을을 소개하려고 해요. 제가 사는 마을은 알록달록한 색깔로 가득찬 신비한 마을입니다. 빨간색·흰색·노란색 집들이 참 다양하죠? 어떤 집들은 거꾸로 서 있기도 한답니다. 마을 사람들이 놀랄 일이 있거나 재앙이 생길 것 같으면 미리 알려 주기 위해서랍니다. 그 집에 어떻게 들어가느냐고요? 물론 당분간은 거꾸로 들어가야 하니까 얼마나 힘들겠어요. 재앙이 닥쳤는데 모든 것이 정상은 아니지요. 저쪽에서 한 여자가 남자를 피해서 거꾸로 된 집으로 들어가려고 거꾸로 매달려 있네요. 그런데 뒤쫓아 가는 남자가 굉장히 화난 것처럼 보이네요. 왜 그러냐고요? 풍요의 여신이 마을 사람들의 기도를 들어 주지 않아 마을에 흉년이 들자 화가 난 나머지 여신을 아예 내쫓으려고 따라가는 거예요. 그러니 집들도 놀라 거꾸로 서 있는 거지요.

참, 마을을 소개하고 있었죠? 저희 마을에는 저처럼 흰 소가 무척 많아요. 흰 소가 평화의 상징이라며 무척이나 귀하게 다룬답니다. 그래서 주인님은 고향을 그리워하며 가장 먼저 저를 생각하시게 되었답니다. 제 기억 속에서 우유를 짜고 있는 여주인님이 보이지요. 그분은 지금 바로 앞에 보이는 초록색 얼굴을 가진 주인님의 아내랍니다. 주인님은 저에게 여주인님의 안부를 물으셨어요. 주인님은 저와 마주보면서 여주인님뿐 아니라 고향의 여러 가지 추억들을 떠올리고 계시네요.

저희 마을에는 반짝반짝 빛나는 요술 나무 한 그루가 있습니다. 그 요

술 나무는 해와 달 모두의 빛을 한꺼번에 받아 밝은 빛을 뿜어냅니다. 햇빛과 달빛 모두를 받았기 때문에 이 요술 나무는 죽어가는 사람들을 살리는 요술을 부린답니다. 이것은 비밀인데요, 집을 거꾸로 뒤집어 놓은 것도 바로 이 요술 나무의 신통력이랍니다. 마음 단단히 먹으라고, 흉년이 들 것을 미리 알려 주려고 그런 것이랍니다. 지금은 비록 흉년이 들었지만 요술 나무가 있는 우리 마을은 세상 어느 곳보다 살기 좋은 곳입니다. 그러니 주인님은 항상 제가 있는 고향을 그리워하는 것이랍니다.

학습목표

1. 미술 작품을 감상하며 실제와 환상적 상황을 구분한다.
2. 미술 작품을 감상하고 그림 속 상황을 자신만의 이야기로 꾸밈으로써 상상력을 기른다.
3. 미술 작품을 감상하며 작품이 만들어진 사회와 문화를 이해한다.

관련 영역

미술: 작품에 대한 이해력을 넓히고 실제로 작품을 만들어 본다.
국어: 자신만의 목소리로 마을을 소개해 보는 활동을 통해 상상력을 기르고, 그것을 글로 옮기는 작업을 통해서 글쓰기 능력을 신장시킨다.
수학: 그림 안의 도형을 찾아본다.
세계사: 미술 작품이 그려진 시기가 언제인지, 작품을 만든 미술가는 어떤 삶을 살았는지를 통해 세계사 영역에 다가갈 수 있다.

질문

1. 이 그림에서 우리가 볼 수 있는 것들로는 무엇이 있을까요?

2. 이 그림에서 관찰해서 그린 것과 상상해서 그린 것을 나누어 말해 보세요.

3. 이 그림에서 가장 강조하고 있는 부분은 어디인지 말해 보세요.

4. 대칭적인 모습이 나타나고 있나요? 그 부분은 어디인가요?

5. 이 마을은 우리나라에 있는 마을인가요? 아니면 다른 나라에 있는 마을인가요? 왜 다른 나라에 있는 마을이라고 생각했나요?

6. 그림 속의 집과 사람들이 왜 거꾸로 매달려 있을까요?

7. 해와 달은 왜 겹쳐 있을까요?

8. 화면 아래 중앙에 있는 나무는 어떤 나무일까요?

9. 이 그림에서 화가는 누구일까요? 이 그림을 그린 화가는 남자인가요? 아니면 여자인가요? 남자라고 생각한 이유는 무엇 때문인가요? 그는 왜 십자가 목걸이를 하고 있을까요? 고향은 무엇으로 표현되었나요? 샤갈과 고향을 나타내는 흰 소는 왜 마주보고 있을까요? 흰 소와 화가 사이에 가느다란 선이 그려져 있습니다. 화가는 우리에게 무엇을 말하려고 이런 선을 그려 놓았을까요?

10. 샤갈이 살았던 고향 마을은 어떤 곳이었을까요? 마을 사람들은 주로 무슨 일을 하고 사나요? 그가 살던 곳이 농촌 마을이었다는 점을 어떻게 알 수 있나요?

11. 그림에 사용된 도형에는 어떤 것들이 있을까요?

12. 이 미술가가 중요하게 생각한 것은 무엇인지 말해 보세요.

13. 작품의 주제는 무엇인가요?

14. 이 작품의 주제는 샤갈이 그린 다른 작품과 비슷한가요? 다른가요?

실습 활동

1. 〈나와 학교〉라는 제목으로 그림을 그려 본다. 4명이 한 조가 되어 "학교"

의미 만들기의 미술

하면 생각나는 것들을 각각 자유롭게 그린다. 그림들을 하나로 합쳐 한 편의 추상적인 작품으로 만들어 보고, 각자 이야기를 만들어 해석하게 한다.

2. 놀이동산 등 추억의 장소를 생각하며 그 장소의 느낌을 나타내는 색지를 준비한다. 놀이동산에서 놀았던 경험 속의 현재와 미래의 내 모습을 주로 평면적인 도형을 이용하여 그린다. 나를 제일 크게 그린 다음 가장 보고 싶은 것, 가장 그리운 것을 그린다. 그 밖에 생각나는 것들을 그 안에 그려 넣는다.

3. 물감 대신 형광색 왁스 크레용으로 꿈의 이야기를 그린다(중요한 이야기를 강조하기 위해 어떻게 그려야 할지 생각하며 그린다).

4. "흰 소의 눈으로 마을을 소개하기" 활동과 연관시켜 이를 토대로 카드를 만들어 본다. 형식은 자유롭게, 그림을 응용하여 꾸며 본다.

솟대의 읽기와 쓰기 수업_서보경

15 솟대

기초 지식

솟대도15는 한 마을의 신앙 대상물로 그 역사는 청동기 시대까지 거슬러 올라가며, 만주·몽고·시베리아·일본에 이르는 광범위한 지역에 분포되어 있다. 우리 조상들은 하늘에 있는 신이 솟대를 통해서 오르내린다고 생각하여 대개 나무나 돌로 만든 새를 장대나 돌기둥 위에 앉혀 마을 입구에 세웠다. 이 솟대는 홀로 세워진 것이 많지만 장승·선돌·탑·선목 등과 함께 세워진 것들도 있다. 솟대 위의 새는 대개 오리라고 불리나 일부 지방에서는 까마

의미 만들기의 미술

귀 · 기러기 · 갈매기 · 따오기 · 까치 등을 나타내기도 하였다. 이러한 새는 마을의 안녕과 풍년을 상징했으며 인간 세상과 신의 세계를 이어주는 심부름꾼이라고 여겨졌다.

경험적 접근

오늘은 바람이 많이 부는 날이다. 나는 비록 항상 높은 장대 위에 앉아 꼼짝할 수 없는 나무로 만들어진 새이지만, 이렇게 바람을 맞고 있으면 마치 하늘 높이 날아다니는 것 같아 기분이 좋아진다.

내가 있는 곳은 땅도 아니고 하늘도 아닌 그 중간쯤이다. 그래서 마을 사람들은 나를 통해 하늘에서 신이 내려온다고 믿으며 한 해 풍년을 기원하였다. 농사는 이곳 사람들의 생계 수단이자 삶 자체였다. 그래서 나와 같은 상징물을 만들어 신에게 기도하며 풍년을 기원할 정도로 사람들의 마음은 정말 간절하였다.

그러나 그것도 지금은 옛 이야기가 되어 버렸다. 요즘은 농사를 짓는 사람들이 하나, 둘씩 마을을 떠나고 있다. 마을 어귀에서 반가운 얼굴들을 맞이할 때의 기쁨이 이제는 보내는 아쉬움으로만 채워지고 있다. 종종 새로운 얼굴들이 나를 바라보는 시선에서 예전 사람들과 다른 의미를 읽을 수 있다. 어떤 간절함이 담긴 눈빛보다는 신기한 물건을 재미있다는 듯 바라보는 것이다. 그럴 때면 "나도 이제 신기한 존재가 되어 가는구나" 하는 생각이 든다. 색다른 반응이 신선하지만 마음 한편은 몹시 씁쓸하다.

가끔씩 나도 사람들처럼 어디론가 떠나고 싶다는 생각을 한다. 정말로 신이 있다면 나무 날개를 활짝 펴서 하늘 높이 날아오를 수 있게 해 달라고 기도하고 싶다. 하지만 내가 떠나 버리면 어떠한 의미에서든지 가끔씩이나마 날 찾아와 바라봐 주는 사람들의 모습을 볼 수 없기 때문에 그와 같은

바람은 마음 깊이 묻어 놓는다.

　　언제나 같은 자리에 앉아 자유롭지 못한 몸이지만, 오늘처럼 시원한 바람이 불면 문득 눈을 들어 나를 바라볼 누군가를 기다리며, 높은 장대 위에서 조용히 미소 짓는다.

학습목표

1. 한국 사회의 가치가 솟대에 어떻게 표현되었는가를 파악하면서 시각예술의 사회적 · 상징적 의미를 해석한다.
2. 솟대를 감상해 보고 그것이 지역 사회에서 어떤 역할을 했는지 알아본다.
3. 여러 가지 재료를 사용하여 다양한 목적으로 입체적 구조를 계획하고 만들어 본다.

관련 영역

사회: 솟대가 그 지역 사회에 끼친 영향, 지역 사회 사람들과의 관계를 알아봄으로써, 즉 미술 작품, 지역 사회, 사람 사이의 연관 관계를 파악함으로써 사회학과의 연결이 가능하다.

역사: 솟대가 만들어지게 된 시대적 배경과 사회상을 알아보고, 과거와 현재 속에서 솟대의 역할과 의미를 각각 비교한다.

지리: 솟대가 위치하고 있는 곳을 알아보고 그곳에 위치한 이유는 무엇 때문인지, 솟대가 위치한 지역적 특성은 무엇인지 등 솟대의 지리적 위치 관계를 파악한다.

국어: 솟대의 의미나 역할 등에 대해 생각해 보는 사고 활동과, 솟대를 감상한 후 느낀 점을 발표하는 등 언어 활동을 해 본다.

질문과 토론

1. 이 작품에서 가장 인상 깊은(또는 특징적인) 점은 무엇인가요?

2. 하늘을 향해 높이 솟아 있게 솟대를 만든 이유는 무엇인가요?

3. 만약 장대를 짧게 만들었다면 이 작품의 의미에 어떤 영향을 주었을까요?

 (예: 사람들의 바람을 효과적으로 표현하지 못했을 것이다.)

4. 왜 하필 오리를 가지고 솟대를 만들었을까요?

5. 만약 풍요를 나타내기 위해 오리를 사용했다면, 이 경우에 오리를 무엇이라고 하나요? 왜 오리가 풍요를 나타낼까요?

6. 그렇다면 이 작품이 전하는 의미는 무엇일까요?

7. 이 작품은 어느 지역에서 볼 수 있을까요?

8. 이 작품이 세워진 지역의 특징은 무엇일까요?

9. 누구를 위해 이런 작품을 만들었을까요?

10. 지금도 이런 작품을 만들까요? 왜 지금은 이런 작품을 만들지 않을까요?

11. 오늘날 사람들이 솟대를 바라보는 의미는 어떠할까요? 과거와 비교하여 말해 봅시다.

실습 활동

1. 재활용품(옷걸이나 철사)을 이용하여 솟대를 만들어 봅시다.

2. 역할과 의미를 생각하면서 솟대를 그림으로 나타내 봅시다.

4 요약과 결론

이 장에서는 해석에 대한 두 입장인 반영적·의도적 접근 그리고 구성적 접근을 파악하였다. 그 다음에 시각 이미지를 실제로 해석하는 과정은 반영적·의도적 접근과는 관계가 없으며 본질적으로 구성적 접근에 가까운 것임을 확인하였다.

좋은 해석은 시각 이미지에 대한 이해를 감상자의 삶과 관련하여 의미를 만들 수 있도록 해 준다. 즉 좋은 해석은 의미 읽기를 통해 결국 독자(감상자) 개인의 삶과 연관시키는 또 다른 텍스트 쓰기로 이어지는 것이다. 따라서 구성주의적 해석은 자의적 해석과 구별된다. 구성주의적 해석에서 텍스트 읽기란 독자(감상자)가 발견한 의미를 자신의 삶에 비추어 다시 써 나가는 재창조이므로 텍스트를 수단이 아닌 목적으로 취급한다. 이것은 리처드 로티가 말한 바와 같이 텍스트를 명예 인간으로 대우하는 태도이다. 이러한 태도는 텍스트를 수단으로 간주하며 자의적으로 해석할 위험이 있는 협의의 도구주의와 구별된다. 좋은 해석을 하려면 영감을 받은 도구주의자의 입장에서 텍스트를 명예 인간으로 대우하면서, 시각 이미지가 만들어진 상황과 배경을 먼저 이해해야 한다. 이를 위해 시각 이미지를 경험적으로 탐험하는 접근은 효율적 방법을 제공한다. 경험적 접근은 미술가의 생애와 그 미술가가 활동하였던 사회적 배경을 가늠해 보고, 그/그녀가 시각 이미지에서 사용한 매체를 직접 실험해 보도록 한다. 이 과정을 통해 은유와 상징이 어떻게 만들어졌는가를 이해한다. 이 방법은 텍스트의 배경적 이해가 부족할 때 야기될 수 있는 자의적 해석과 개인적 사용을 막을 수 있다. 따라서 경험적 접근에 의한 텍스트 읽기는 학생들로 하여금 현재의 상황과 시각 이미지에 묘사된 다양한 삶의 배경을 함께 읽으면서 유사성과 차이점을 터득하게 한다. 이것은 결국

의미 만들기의 미술

학생들 스스로 발견한 의미를 자신들의 삶에 다시 비추어 보는 반성적 사고를 유도함으로써 비평적 문해력을 향상시킨다.

경험적 접근에 의한 텍스트 읽기는 삶의 텍스트 안에서 또 다른 서술로 이어지는 의미 만들기이므로 미술교육에서 실기와 해석은 유기적으로 연결되어야 한다.

경험적 접근에 의한 텍스트 읽기와 쓰기는 경험한 시각 이미지를 구성하는 감각적 · 조형적 · 표현적 요소의 의미를 읽는 동시에 그 안에 담긴 은유와 상징 그리고 기호학적 요소를 읽어 낼 때 비로소 가능하다. 이를 위해 다음 장에서는 시각 이미지의 구성에 담긴 의미를 읽기 위해 필요한 제반 지식에 대해 자세히 알아보기로 한다.

제5장

시각 이미지의 구성에 대한 분석

텍스트로서의 미술을 이해하고 그것을 구성하는 상호텍스트성의 성격을 이해할 때 텍스트 읽기는 각기 다른 양상의 텍스트들 사이의 관련성을 파악하게 한다. 윌슨(Wilson, 2002)에 의하면 시각적 텍스트의 전후 관계 요소들을 읽어 내는 시각적 문해력은 텍스트의 조형적 · 표현적 · 상징적 요소들을 읽어 내는 비평적 교수법의 기획을 통해 가능하다.

　　시각 이미지의 내용에 담긴 의미 읽기는 우선 시각 이미지의 구성 그리고 과거의 기술과 새로운 기술을 포함하여 사용된 매체가 표현에 어떤 영향을 주는가를 파악할 때 더욱 용이해진다.

1 이미지의 크기와 원작 확인하기

시각 이미지 제작자들이 이미지를 만들 때 가장 먼저 고려하는 문제는 이미지의 내용을 어떤 크기에 담을 것인가이다. 이미지에 담기는 내용은 항상 작품 크기와 상관되며, 작품 크기는 정치적 · 경제적 · 사회적 상황과도 유기적

관계를 맺는다. 가령 17세기 네덜란드에서 중산층이 형성됨으로써 그림 수요가 증가하였을 때 이미지들의 내용은 그들의 일상생활을 묘사한 것이 대다수 였으며, 그 경우 이미지들의 크기는 작은 것이 많았다. 또한 햇빛과 색채 관계를 탐구하였던 인상파 화가들이 야외로 나가 이젤을 놓고 그린 이미지들은 화실에서 그린 것들에 비해 크기가 상대적으로 작았다.

시각 이미지의 크기는 중요성에 따라 달라진다. 존 버거(Berger, 1972)에 의하면 서양의 유화에서 역사적·신화적 인물은 가장 수준 높은 회화 범주에 속한다. 그리스나 고대 인물의 그림은 정물화·초상화·풍경화·풍속화 등보다 높게 평가되었다. 따라서 자크루이 다비드Jacques-Louis David, 1748-1825가 그린 〈나폴레옹의 대관식〉처럼 역사의 한 장을 열기 위해, 그리고 국가 체제를 수호하기 위해 제작된 이미지는 대부분 큰 규모로 제작되었다. 따라서 종교나 국가 체제를 유지하고 선전하기 위해 제작된 이미지는 인상적이며 위압감을 주어 그 효과를 극대화하기 위해 크게 제작되었다. 이에 비해 크기가 작은 시각 이미지는 개인적인 것으로서 운반하려는 용도의 것이 많았다. 이렇듯 이미지는 사회적·개인적 기능과 목적에 따라 크기가 달라졌다.

시각 이미지에 대한 감각적·정서적 반응 또한 먼저 그 이미지의 크기와 관련된다. 따라서 시각 이미지의 의미 읽기에서 우선 인지해야 할 사항이 크기인데, 박물관이나 미술관에서 시각 이미지를 감상할 때는 보는 순간에 크기를 감각적으로 인지할 수 있다. 하지만 책의 도판에서 크기를 가늠하면서 그 이미지가 만들어진 사회적 배경을 파악하기란 쉽지 않다. 이러한 맥락에서 시각 이미지의 해석에서 학생들에게 제일 먼저 인지시켜야 할 사항은 그들이 관찰하는 이미지의 원작 여부에 대한 인식이다. 이를 위해 우리가 책을 통해 보는 이미지들은 미술 작품이 아니라 단지 그 미술 작품의 이미지를 복사한 "도판"임을 상기시킬 필요가 있다.

2 구성의 의미 읽기

시각 이미지를 만들기 위해서는 매체를 조정할 기술과 기교가 필요하고, 의미를 담기 위한 구도와 구성에 대한 전략이 있어야 한다. 이를 위해 시각 이미지가 만들어지는 형식적 방법에 대한 이해가 필요하다.

회화를 포함한 모든 시각 이미지는 그것이 보이는 방법을 통해 감상자에게 영향을 끼친다. 시각 이미지의 제작자는 머릿속에 있는 주제를 하나의 의미 있는 전체로 통합하기 위해서 조직하는데 그 방법이 바로 "구성 composition"이다(Acton, 1997). 미적 상징과 은유에 내재된 의미의 중요한 양상은 구성을 통해 전해진다(Davis & Gardner, 1992). 구성을 위해 미술가들은 아른하임이 말한 "통일" 또는 균형을 생각한다(Davis & Gardner, 1992). 아른하임에 의하면 "균형 잡힌 구상에서는 모양·방향·위치 등 모든 요소들이 어떤 변화도 불가능한 것처럼 서로 상호적으로 결정되며, 전체가 모든 부분에 필요한 '요소들'처럼 보인다"(Davis & Gardner, 1992, p. 105).

르네상스 미술가인 레오나르도 다 빈치Leonardo da Vinci, 1452-1519가 〈최후의 만찬〉을 제작하면서 강조·리듬·패턴·운동감 등을 염두에 두었던 것은 아니다. 오히려 다 빈치는 성경에 나오는 최후의 만찬이라는 주제를 효율적으로 묘사하기 위해 이미지에 포함된 재현적 요소들이 어떻게 관계하는지, 즉 구성에 몰입하였을 것이다. 미술가들이 사회적·종교적·정치적 의도 등을 배제하면서 특별히 "순수한" 조형성을 작품 제작의 목적으로 삼았던 시기는 20세기에 들어와서이다. 이후 현대 미술에서는 시각 이미지의 형태에 거의 배타적으로 관심을 집중하면서 작품을 만드는 경향이 팽배하였다. 그 결과 만들어진 작품들이 추상 또는 비구상회화이다. 이와 같은 "조형 요소와 원리"가 미술교육의 필수 지식이 되었던 시기는 미술계에서 시각 이미지의

형식적 · 조형적 요소가 강조되기 시작한 20세기 초이다. 특히 형식적 분석이 적용될 수 있는 이미지는 20세기에 만들어진 시각 이미지들로 국한된다. 그러므로 미술가의 역할이란 "미술 자체를 위해" 조형적 요소와 원리에 배타적 기준을 적용하면서 화면을 조화롭게 만드는 것이라고 생각했던 모더니즘 시대에 활동한 미술가의 렌즈로 각기 다른 사회적 · 문화적 배경 아래 만들어진 이전 시대의 시각 이미지를 분석하는 일은 오히려 올바른 이해를 저해할 수 있다.

　　로즈(Rose, 2001)에 의하면 시각 이미지의 외형을 분석하는 방법이 "구성적 해석"이다. 구성적 해석은 대부분 이미지 자체의 구성에 집중한다. 때문에 시각 이미지의 제작에서 조형적 요소와 원리보다는 구성이라는 용어가 더 광의의 개념을 포함한다. 아울러 구성은 이미지의 부분들을 연결하거나 단절하는 방법인 뼈대framing를 포함하므로, 영화나 애니메이션 등 시각문화의 분석까지 아우르는 아주 효율적 용어이다. 따라서 로즈는 영상 · TV · 비디오 등에서도 이미지의 조직 방법을 설명하기 위해 구성이라는 용어를 사용할 수 있다고 언급하였다.

색채

색채는 이미지를 구성하는 데 결정적 역할을 하는 요소 가운데 하나이다. 색채는 색조hue · 채도saturation · 명도value로 구성된다. 색조는 회화에 묘사된 실제 색감—빨강 · 파랑 · 노랑 등—을 뜻한다. 채도는 색의 순도 또는 밝기의 정도를 말한다. 다른 색조들을 섞으면 채도는 낮아진다. 명도는 색의 상대적인 밝기와 어둠을 뜻한다. 노란색은 밝은 색이므로 명도가 높은 반면, 자주색은 어두운 색이므로 명도가 낮다.

　　오늘날의 색채 이론은 중력의 법칙으로 유명한 아이작 뉴턴Isaac Newton,

보라
남색
초록
노랑
주황
빨강

프리즘

16 프리즘에 의해 분리된 색

1642-1727이 만든 실험을 기초로 만들어졌다. 1704년 출판된 저서 『광학*Opticks*』에서 뉴턴은 프리즘을 통해 평평하지 않은 면을 가진 투명한 유리에 햇빛의 광선을 통과시키면서 순색과 보색의 개념을 구체화하였다. 그는 프리즘을 통해 햇빛의 광선을 무지개 색의 순서대로 정렬된 각기 다른 색깔들로 굴절시켰다. 두 번째 프리즘을 만들면서 뉴턴은 무지개 색을 원래의 햇빛처럼 흰빛으로 재결합시킬 수 있었다. 프리즘에는 7개의 색채가 존재하였는데 바로 빨간색 · 파란색 · 노란색 · 초록색 · 주황색 · 남색 · 보라색이다도16. 그 결과 모든 색채는 빛에 의해 결정되는 것으로서 어떤 물체도 원래의 색을 가지고 있지 않다는 사실을 알게 되었다. 인상파 화가들이 더욱 정확한 색의 원리를 빛과 관련하여 파악하고자 하였던 점은 이러한 맥락에서 이해할 수 있다. 우리가 색으로서 지각하는 것은 광선의 작용에 불과한 것이다. 우리 눈에 노란색으로 보이는 셔츠는 빛이 닿을 때 노란색을 제외한 다른 색채들을 흡수한다. 빨간 풍선은 빨간색을 반사하면서 다른 모든 색들을 흡수하기 때문에 빨갛게 보이는 것이다. 뉴턴의 프리즘에 의해 분리된 색채인 빨간색 · 주황색 · 노란색 · 초록색 · 파란색 · 남색 · 보라색의 무지개 색에 없는 빨간 보라색(자주색) · 빨간 주황색(다홍색) · 노란 주황색(오렌지색) · 연두색 · 파란 초록색

17 색환

(청록색)을 더하면 색환도17이 만들어진다. 순색은 다른 색감과 섞어서 만들수 없는 색으로 빨간색 · 노란색 · 파란색이 이에 속한다. 그리고 두 가지 색을 섞어서 만드는 색감을 중간색이라고 하는데 주황색 · 초록색 · 보라색이이에 속한다. 보색은 색환에서 완전히 반대쪽에 있는 색이다.

　　동양과 서양의 고대 사회에서 색은 상징적 의미를 나타내는 수단이었다. 중국을 중심으로 한 동양에서는 도교와 관련하여 음양오행설 사상을 색으로 상징화하였다. 청색 · 적색 · 황색 · 백색 · 흑색을 흔히 오방색五方色이라 부르는데, 오행의 목木 · 화火 · 토土 · 금金 · 수水를 나타내는 색이다. 서양의 경우 색에 대한 최초의 기록은 고대 그리스 문헌에서 찾아지는데 그리스에서 흑과 백은 어둠과 빛을 나타냈다(Gage, 1999). 게이지에 의하면 그리스에서 색을 혼합하는 것은 땅 · 공기 · 물의 요소를 조화시키는 것을 뜻하였다.

고대 그리스 사회에서 순색은 검은색·흰색·빨간색을 의미하였는데, 이는 피타고라스의 안을 따른 것이다. 게이지에 의하면 기원후 1세기 또는 2세기에 이르러 땅·공기·물·불의 네 가지 요소와 관련하여 검은색·흰색·노란색·빨간색이 기본 색으로 정해졌다. 땅과 공기와 물이 모두 흰색과 관련되었고, 노란색은 불을 의미하는 색이었다(Gage, 1999). 특이한 사항은 파란색이 그리스 회화에 흔하게 이용되었던 색임에도 불구하고 기본 색에서 제외되었다는 점이다.

공간

아주 오래 전부터 미술가들은 이미지에 공간의 깊이감을 불어넣기 위한 방법을 고안해 내기 위해 많은 노력을 기울였다. 즉 2차원적인 평평한 표면 위에 3차원 환영을 창조하기 위해 애썼다. 이를 위해 사물 자체의 부피감을 나타내기보다는 사물들 간의 거리 두기를 통해 넓이와 깊이를 만들었다. 미술가들이 2차원 공간 안에 빈, �꽉 찬, 열린, 닫힌, 높은, 낮은, 넓은, 좁은, 튀어나온, 들어간 공간 등 다양한 공간을 만들어 3차원 공간처럼 보이도록 만들 때 여러 종류의 원근법이 사용되었다. 르네상스 시대에는 주로 북유럽 미술가들이 공기원근법을 사용하였다. 이는 색을 이용하여 가까이 있는 것을 진하게, 멀리 있는 것을 흐리게 그림으로써 사라지는 것 같은 효과를 만들어 내는 방법이다. 공기원근법은 자연에서 볼 수 있는 것보다 훨씬 더 아름다우면서 시적인 분위기를 자아내는 효과가 있다. 19세기에 활약하였던 독일의 낭만주의 미술가 카스파 다비트 프리드리히Caspar David Friedrich, 1774-1840는 주로 공기원근법을 이용하여 모호한 느낌을 자아냄으로써 자연을 통한 명상을 유도하고자 하였다. 그의 작품 〈겨울 풍경Winter Landscape〉도18은 이러한 화풍을 보여 주는 좋은 예이다.

18 카스파 다비트 프리드리히, 〈겨울 풍경〉, 1811, 캔버스에 유채, 32×45cm, 런던 국립미술관, 런던

　　북유럽 미술가들이 공기원근법을 주로 구사하며 공간을 만들어 냈던 것과 달리, 같은 시기인 르네상스 시대에 이탈리아 화가들이 주로 시도한 방법을 기하학적 원근법이었다. 이것은 다음과 같은 단순하면서도 관찰할 수 있는 현상을 응용하여 만들어진 것이다. 첫째, 기하학적 원근법에서는 감상자에게서 멀리 있는 물체가 가까이 있는 물체보다 작게 보인다. 둘째, 수평선 위의 한 점에서 만날 때까지 평행선들은 한곳을 향해 모아지는 것처럼 보인다. 이 점을 소실점이라고 부른다. 이 두 번째 개념은 도로가 나에게서 멀어질 때 점차 줄어드는 것처럼 보이는 것과 같다.

　　기하학적 원근법이 인간이나 동물 형태 등에 응용된 것을 "단축법"이라고 부른다. 단축이라는 것은 그림 화면에 수직의 인물 모습을 전하기 위해 말 그대로 인체 또는 인체의 일부를 수직의 보통 크기보다 짧게 그리는 것을 뜻한

의미 만들기의 미술

다. 안드레아 만테냐Andrea Mantegna, 1431-1508의 〈죽은 예수The Dead Christ〉도19는 단
축법을 사용한 예에 속한다. 다리가 몸에 비해 너무 작으며, 전체 인물의 길이
가 가슴에 비해 짧게 묘사된 것은 누워 있는 인물의 모습을 효율적으로 표현하
기 위해서이다.

　　그러나 동양 미술에서는 기하학적 원근법이 활용된 예가 극히 드물었
다. 동양화가들은 먼 거리에 있는 건물은 작게 그렸으나 평행선을 모으지는
않았으며, 때로는 먼 거리에 있는 사물을 크게 그리는 역투시도법을 사용하
였다. 역투시도법은 이미지를 보는 감상자의 시각이 아니라 그것을 만든 제
작자의 시각을 적용시킨 것이다. 조선시대에 제작된 민화의 하나인 책거리
그림도20에는 역투시도법이 자주 사용되었다.

　　미술가들은 더 높은 효과를 창출하기 위해 공간을 조정하기도 한다.
밀레의 유명한 그림 〈이삭 줍는 여인들Les glaneuses〉은 중경中景이 생략되어 인
물이 배경에 비해 크게 묘사되었다. 밀레는 이러한 효과를 통해 대지와 사람
의 근본적 상호관계와 대지가 사람에게 주는 노동의 영향 그리고 그것을 통

20 〈책거리 쌍폭 가리개〉, 조선, 견본 채색, 175.3×48.3cm, 호암미술관

의미 만들기의 미술

해 먹고 사는 의존성 등을 감상자가 더욱 실감할 수 있도록 장관을 연출하고
자 하였다(Acton, 1997). 또한, 폴 세잔Paul Cézanne, 1839-1906의 〈체리와 복숭아가
있는 정물〉에서는 물체가 더욱더 입체적으로 보일 수 있도록 다시각적 원근
법이 활용되었다. 이 그림은 일반적 시각에서 볼 수 있는 것보다 그릇의 꼭대
기가 좀더 많이 보이도록 그려져 있으며, 화병의 목이 일반적 시각에서 볼 수
있는 것보다 더 많이 벌어져 있다. 나아가 이 작품에서는 색이 전반적인 화면
의 구성과 공간을 해석하는 데 사용되고 있다. 따뜻한 빨간색, 노란색과 주황
색의 복숭아 그리고 흰색 천은 모두 앞으로 나오는 효과를 주고 있다. 반면,
패턴화된 천은 차가운 색으로 뒤로 후퇴하는 느낌을 주고 있어, 색을 통해 들
어오고 나오는 효과를 주면서 공간이 만들어지도록 의도되었다.

빛
이미지에 보이는 빛은 색채와 공간과 깊은 관련성을 지닌다. 회화 작품에는
촛불 · 일광 · 전등의 빛이 그려지는데 이러한 빛들은 색의 채도와 색조의 명
암에 변화를 준다(Rose, 2001).

강조
강조는 감상자의 관심이 집중되도록 시각 이미지의 주제를 발전시키기 위해
미술가들이 사용하는 방법이다. 미술가는 감상자가 쉽게 파악할 수 있도록
시각 이미지를 통해 자신이 말하고자 하는 것이나 중요하다고 생각하는 것을
명암 · 색 대비 · 크기 · 빛의 효과 등을 이용해 강조한다. "미술가가 이 작품
에서 말하고자 하는 것이 무엇일까? 미술가에게 가장 중요한 것은 무엇일까"
등과 같은 질문은 시각 이미지에서 미술가가 특별히 강조하는 것을 찾을 수
있게 해 준다. 미술가는 선 · 모양 · 명도 · 질감 · 형태 · 운동감 등의 조형적

요소 가운데에서 특별히 색이나 선 또는 질감을 선택하여 중점적으로 강조할 수 있다. 또한 미술가는 상징주의·일상생활·역사적 사실 등 특별한 주제나 생각을 강조하기도 한다. 그러나 잭슨 폴록Jackson Pollock, 1912-1956의 작품 〈드립 drip〉에서처럼 현대 회화에서는 어느 한 곳을 강조하지 않고 화면 전체에 똑같이 시선이 가도록 "올오버all-over"로 배열하는 경우가 많다.

조화와 균형

통일은 작품에 일관성을 부여하면서 시각 이미지를 하나의 단위로 묶는 개념이다. 조화는 통일감을 통해 성취된다. 미술가들은 밝고 어두운 면을 화면 전체에 나타내기도 하고, 고흐처럼 캔버스 전체에 한결같은 붓 터치를 넣어 통일감을 부여하기도 한다. 또는 추상적 형태나 모양을 사용하기도 하며 몇 개의 비슷한 색을 캔버스 위와 아래, 좌우에 반복해 사용하면서 색에 의한 통일감을 불어넣기도 한다. 반면, 통일과 대립되는 개념인 변화는 통일 속에서 한두 가지 다른 특성을 부여하면서 이루어진다.

　　균형은 가운데 축을 중심으로 좌우가 배치되면서 대칭을 이루게 한 것이다. 이에 비해 비대칭은 좌우 한쪽에 색채나 형태의 비중을 더 많이 두어 치우쳐지게 한 것이다. 가쓰시카 호쿠사이葛飾北齋의 작품 〈푸른 바다가 보이는 후지산〉도21은 비대칭을 사용한 예에 속한다.

패턴·모양·형태

패턴pattern은 반복된 같은 모티프나 색채·선·모양 등을 반복하면서 만들어진다. 집 안의 벽지나 선물 포장지 등은 우리 주변에서 쉽게 찾을 수 있는 패턴의 예이다.

　　모양shape은 선들이 모여 만들어진 것으로 부피감 있는 형태form와 구

21 가쓰시카 호쿠사이, 〈푸른 바다가 보이는 후지산〉, 1823–1829, 목판화, 26.4×38.4cm, 대영박물관, 런던

별된다. 별 모양 · 세모 모양 · 네모 모양 등의 모양은 2차원적인 평평한 윤곽으로 되어 있다. 이와는 대조적으로 피라미드 형태 · 입방체 · 원뿔 형태 · 바위 형태 · 사람 형태 · 병 형태라는 표현을 통해 파악할 수 있듯이 형태는 3차원적인 것으로서 부피를 포함하고 있다. 즉 선에서 시작하여 모양이 만들어지는데 이 모양을 다시 형태로 만들기 위해 반드시 필요한 것이 명도를 첨가하는 일이다. 명도는 그림 모양이나 색의 밝고 어두움을 말하는데, 명도를 중요한 구성적 요소로서 사용한 예는 렘브란트Rembrandt Harmenszoon van Rijn, 1606-1669 의 작품들을 꼽을 수 있다. 형태는 이미지에 실제 느낌, 예를 들어 매끌매끌하거나 거칠거나 부드럽거나 딱딱한 사물의 느낌인 질감texture을 더하게 된다. 현대 회화에서는 그림에 두껍게 채색된 임파스토impasto 표면에서 촉감을 느끼게 되는데 이 또한 질감의 한 예라 할 수 있다.

22 박서보, 〈묘법 No. 92915〉, 1992, 캔버스에 아크릴릭, 182×227.5cm, 작가 소장, 작가의 허락으로 수록

리듬은 곡선·수직선·수평선이 규칙적으로 또는 불규칙적으로 반복되면서 나타나며 운동감을 자아낸다. 리듬은 대개 패턴이 형성된 곳에서 찾을 수 있기 때문에 리듬·운동감·패턴은 서로 불가분의 관계에 있다. 리듬과 패턴은 형태를 추상화하는 방법으로 이용되며 주로 추상미술이나 비구상미술에서 찾을 수 있다.

마크

마크는 점, 문지른 것, 쉼표 모양, 패치, 짧고 불규칙한 곡선, 또는 작은 사각형 등을 포함하는 가장 작은 기본적 조형 요소이다. 마크는 미술가의 자연스러운 개인적 "필체" 또는 행위 작업이다. 마크는 크기·규칙성·불규칙성 등

에 따라 다양하며, 단독으로 사용될 수 있고, 이미지의 선 또는 형태를 형성하는 단위가 되기도 한다. 마크는 패턴을 형성하기도 한다. 박서보의 〈묘법 No. 92915〉도22는 마크를 사용하여 패턴을 만든 예에 속한다. 패치는 인상파 화가들이, 점은 신인상파 화가들이 즐겨 사용하였다.

운동감

시각 이미지 자체는 움직이지 않아도 그 안에 묘사된 사물들은 움직임을 나타낼 수 있다. 운동감은 감상자의 눈이 작품을 통해 흥미의 중심까지 이동하는 시각적 운동이다. 운동감은 빠르거나 느린 느낌, 전진하거나 후진하는 느낌, 수직과 대각선과 수평적 느낌 그리고 진동하는 느낌 등을 자아낸다. 운동감의 효과는 전체적으로는 구성에 의해 만들어진다. 그러나 한 사람의 인물 또는 동물 각각의 움직임이 효과를 불러일으키기도 한다. 수직적 · 수평적 선과 모양 등은 고요하고 정돈된 느낌을 준다. 반면, 대각선은 동적인 운동감을 불러일으킨다. 환상과 현실, 빛과 어둠을 극명하게 표현한 바로크 회화는 특히 움직임을 통해 극적인 효과를 얻어낸다. 미켈란젤로 다 카라바조 Michelangelo Merisi da Caravaggio, 1573-1610의 〈엠마우스에서의 저녁식사 The Supper at Emmaus〉도23는 마치 우리가 부활한 예수의 만찬에 참석한 듯한 착각 속에 빠져들게 하는데 이는 오른쪽 사람의 손이 우리의 삶의 공간 속으로 뚫고 들어오는 듯한 운동감을 통해서이다.

연출

영상에서의 공간은 "연출" 또는 "무대장치mise-en-scéne"라고 불린다. 무엇을 촬영할까? 어떻게 촬영할까? 이것이 바로 연출의 영역이다(Monaco, 2000). 모나코에 의하면 연출에서는 세 양상을 주목해야 한다. 첫째, 화면 비율을 말한

23 미켈란젤로 다 카라바조, 〈엠마우스에서의 저녁식사〉, 1601, 캔버스에 유채, 141×196cm,
런던 국립미술관, 런던

다. 이것은 투사된 이미지의 높이와 그 넓이 사이의 비율이다. 둘째, 화면의
틀이 어떻게 작용하는가이다. 만약 행동이 화면 너머까지 영향을 끼친다면
화면의 틀은 열린 것이다(Rose, 2001). 반면에 화면이 틀을 넘어선 공간을 언
급하지 않는다면 그것은 닫힌 화면이라고 로즈는 덧붙인다. 셋째, 스크린 단
계이다(Monaco, 2000). 모나코는 스크린 단계에서의 틀 단계frame plane, 지리
학적 단계geographical plane 그리고 깊이 단계depth plane를 설명하였다. 모나코에
의하면 틀의 단계는 화면을 가로지르는 형태의 분포에 관한 것이며, 지리학
적 단계는 형태가 3차원 공간에 어떻게 분포해 있는가를 가리킨다. 마지막으
로 깊이 단계는 이미지의 명확한 깊이가 어떻게 지각되는가에 대한 것이다.

숏의 강조는 "포커스focus"라고 불린다. "깊은 포커스deep focus" 도24는

의미 만들기의 미술

24 깊은 포커스의 영상

숏의 전경과 중경 그리고 배경에 모두 포커스가 맞추어져 있어 화면의 깊이가 넓은 경우를 말한다(Monaco, 2000). "얕은 포커스shallow focus"도25는 전경·중경·배경 중 어느 하나에 포커스를 맞춘 경우를 말한다. 예를 들어 뒷배경을 흐리게 하고 전경 인물에 초점을 맞추는 경우가 얕은 포커스이다. 포커스는 또한 관심을 자극하면서 긴장감을 불러일으키는 "극적 포커스sharp focus"와 낭만적 향수를 느끼게 하는 "부드러운 포커스soft focus"로 구분된다(Monaco, 2001).

각도가 직각을 이루는지 또는 비스듬한지에 대한 사항은 "접근 각도approach angle"에서 다루어진다. 높이elevation에는 내려다보는 높은 각도, 눈높이 각도, 올려다보는 낮은 각도 등이 있다(Monaco, 2000).

시각은 특별한 인물의 시각을 채택할 수 있다(Rose, 2001). 반대 각도

25 얕은 포커스의 영상

reverse-angle 숏은 한 사람이 이야기하는 다른 한 사람의 말을 듣는 경우 카메라가 특정 인물의 견해를 따르는 것이다(Rose, 2001). 제3자의 시각은 카메라가 인물의 견해와는 별도로 제3자 역할을 하는 경우이다. 설정 숏establishing shot은 이야기가 시작되기 전의 장소나 시간 그리고 인물에 대한 정보를 관객에게 미리 알려 주는 것이다.

카메라가 어느 한 지점에 있을 때 팬pan은 풍경을 찍을 때처럼 그 지점에서 수평적 축을 따라 움직이는 것이고, 수직tilt은 사람의 머리부터 발끝까지 보여 줄 때처럼 위에서 아래를 향해 수직으로 화면을 움직이는 경우를 말한다(Rose, 2001).

또한 카메라 자체가 움직일 경우 트래킹 숏tracking shot은 수평으로 움직이는 경우이고, 크레인 숏crane shot은 수직으로 움직이는 경우이다(Monaco,

의미 만들기의 미술

2000). 마지막으로 줌 숏zoom shot은 화면의 인물과 환경을 확대하거나 축소하는 것이다.(Rose, 2001)

몽타주

숏을 어떻게 제시할까? 이것은 사진을 합성하는 방법인 몽타주 또는 편집 영역에 속한다. 연속성 커팅은 이야기 흐름과 공간의 일관성을 위한 것이고, 점프 컷은 완전히 연결되지 않는 이미지의 편린들을 연결시키는 방법이다.

컷에는 하나의 이미지가 끝나고 다른 이미지가 시작되는 눈에 띄지 않는unmarked 컷, 이미지가 검은색으로 사라지는fade 컷, 새로 나타나는 이미지 위에서 사라지는 이미지를 분해하는dissolve 컷, 침식하는 경계원에 의해 이미지 크기를 줄이는 조리개식iris 컷, 하나의 이미지가 다른 이미지를 지우는wipe 컷 등이 있다(Rose, 2001).

음악

움직이는 영상에는 음악이 따른다. 영상에서의 음악은 이미지만큼 그 비중이 크다. 하지만 영상 음악 기술은 영상과 독립되어 발전한 음악 레코딩과 영화 촬영기보다 훨씬 뒤쳐져 있다(Monaco, 2000). 기술적 · 경제적 문제 때문에 음악과 이미지의 결합은 1920년대에 와서 결실을 보게 되었다(Monaco, 2000). 모나코(Monaco, 2000)에 의하면 사운드sound는 환경 음악, 연설, 그리고 음악의 세 유형으로 나뉘는데, 환경 음악은 잡음의 효과를 낸다. 영화에서의 사운드 트랙 음악도 이러한 효과를 준다(Rose, 2001).

3 매체

미술가는 일단 큰 개념 또는 주제를 정한 다음에는 이를 전달하는 수단, 즉 매체를 필요로 한다. 미술가가 자신의 생각이나 사상을 표현하기 위해 미술의 도구나 재료를 사용할 때 이를 "매체"라고 부른다. 미술에서 매체는 재료와 구별되어 사용된다. 즉 매체는 미술가가 이미지를 제작하는 과정이나 완성된 경우에 한하여 사용되는 용어이다. 미술가가 표현적 목적을 위해 찰흙을 사용할 때, 찰흙은 매체가 된다. 시각 이미지를 구성적으로 해석하려면 미술가들이 그들의 큰 개념을 표현하기 위해 재료를 어떻게 매체로 전환시키는가를 파악해야 한다. 또한 새로운 매체는 미술가들에게 새로운 기법을 창조하는 원동력으로 작용한다. 인상파 미술가 에드가 드가Edgar Degas, 1834-1917는

26 에드가 드가, 〈무대 위의 발레 리허설Rehearsal for the Ballet on Stage〉, 약 1878, 캔버스에 종이, 유화와 파스텔, 54×73cm, 메트로폴리탄 미술관The Metropolitan Museum fo Art, 뉴욕

의미 만들기의 미술

마치 극장에서 그린 것처럼 발레를 하는 무용수의 순간적인 몸동작을 캔버스에 옮겼는데, 인물들은 종종 모퉁이에 가려 잘린 모습으로 묘사된다도26. 이것은 카메라 매체가 찍은 사진으로 작업한 결과 나타난 양식으로 매체와 화풍의 관계를 잘 보여 주는 예라고 말할 수 있다.

　　많은 미술가들이 전통적 매체와 도구로 작업하지만, 또 다른 미술가들은 아이디어와 영감을 자극하기 위해 새로운 기술이 창조한 매체를 찾기도 한다. 미술가들은 기존 매체가 지니는 한계를 극복하고 새로운 창조적 작업을 성취하기 위해 끊임없이 새로운 매체를 실험한다. 예를 들어, 미술가들은 사진을 미술의 매체로 이용하면서 영역을 넓혔다. 또한 현대 미술가들은 레이저 광선·컴퓨터·비디오 등을 이용하여 새로운 표현을 시도하고 있다. 그 결과 미술가들은 회화와 조각, 조각과 공예, 동양화와 서양화 등 과거에 나누어진 미술 영역과 장르를 무너뜨리기도 한다. 미술가들이 이미지를 만들기 위해 매체의 기초적 특성과 전통적 사용 방법 및 실험적 응용을 어떻게 활용하고 있는가를 이해해야 한다. 과거 학생들이 크레용이나 파스텔로 생각을 전하는 데 익숙했던 것만큼 현대 학생들은 카메라·비디오테이프·컴퓨터 등으로 자신들의 아이디어를 전하는 것을 삶의 양식으로 삼고 있다.

　　미술가는 그들이 선택한 소재를 드로잉하거나, 색채를 사용하여 그리거나, 판화로 찍어내거나 조각을 한다. 매체를 언급할 때에는 "캔버스에 유채", "종이에 수채", "나무 패널에 템페라"에서처럼 2차원의 배경적 매체를 먼저 밝혀야 한다.

드로잉 매체

연필과 펜　드로잉은 종이 위에 펜이나 연필로 선과 점을 통해 그리는 방법이다. 이것은 사물의 모양을 만들면서 간단하게 명암을 표현하거나 패턴 또는

질감을 만들기 위해 사용된다. 경우에 따라 드로잉을 수채화물감으로 채색하기도 하는데, 이때 미술가가 펜이나 연필로 만든 자국들은 그대로 드러난다. 두껍게 채색되는 포스터컬러는 종종 디자이너들이 사용하는데 수채화물감만큼 투명하지 않다. 종종 구아슈gouache라고도 불리는 포스터컬러는 강렬하며 밝은 느낌을 준다.

목탄　나뭇가지를 불에 태워 만든 목탄은 앞뒤 양 끝을 함께 사용할 수 있으며, 부드럽게 그려지고 쉽게 지울 수 있는 특징이 있다. 목탄은 주로 스케치하는 데 사용되며 명도 변화에 따른 효과를 나타내기 쉽다.

파스텔　파스텔은 스케치에 사용되며, 부드럽고 분필 같은 특징이 있다. 오일 파스텔은 종이 또는 캔버스 위에 사용된다.

회화 매체

프레스코　"fresh"를 의미하는 이탈리아 단어에서 유래한 프레스코는 소석회 벽 표면에 수분이 있는 동안 채색해서 완성하는 회화의 한 유형이다. 고대 그리스와 로마 시대부터 르네상스 시기에 이르는 이탈리아 미술가들은 벽이나 천장을 장식하기 위해 프레스코를 사용하였다. 미켈란젤로가 시스티나 예배당Cappella Sistina 천장과 벽에 그린 〈천지창조Genesis〉와 〈최후의 심판Giudizio Universale〉은 프레스코 회화에 속한다. 우리나라의 옛 고구려 고분벽화 또한 프레스코화이다.

템페라　유화 방법이 고안되던 15세기 전까지 대부분의 서양 회화에 사용된 매체가 템페라 물감이다. 템페라 물감을 만드는 데는 여러 방법이 있으며 그

가운데 한 가지 방법이 색소를 달걀 노른자와 섞는 것이다. 템페라는 무척 빠르게 마르기 때문에 세부 표현은 아주 작은 붓을 사용해야 한다. 또한 이 물감은 매우 끈적거리므로 나무 패널 위에 그리는 경우가 많았다. 서양에서는 16세기 초까지 작품의 대부분을 나무 패널로 만들어 쉽게 이동할 수 있게 하였다. 이탈리아 미술가들은 주로 포플러 나무를, 북유럽에서는 참나무oak 를 이용하여 만들었다. 나무에 직접 물감이 스며드는 것을 막기 위해 미술가들은 짐승 가죽이나 뼈로 만든 아교로 나무 표면을 씌워 물감을 칠하기 좋은 부드러운 평면을 만들기도 하였다. 가장 최근에 고안된 템페라는 포스터컬러와 같은 효과를 지닌 것으로 안료와 카세인 풀을 혼합하여 만든 것이다.

유화물감　유화물감은 템페라와 같은 색소를 달걀이나 물 대신 린시드 기름과 테레빈(소나무과 식물의 함유 수지)과 혼합하여 만든 것이다. 색소는 나무·곤충·흙·광물·금속 등에서 추출하였다. 예를 들어 진홍색crimson lakes 은 종종 인도나 극동지역의 나무에서 발견되는 곤충인 랙깍지진디lac insect라는 벌레가 만든 물질로 제작되었다. 파란색 물감 재료는 "울트라마린ultramarine"으로 불리는 청금석lapis-lazuli이다. 이것은 아프카니스탄에서 수입된 희귀한 광물질이었으므로 금보다 비쌌다고 한다. 주로 갈색 톤의 명암을 강조해 미술작품을 제작하였던 렘브란트가 울트라마린을 전혀 사용하지 않은 이유는 가격이 너무 비쌌기 때문이었는지도 모른다. 청금석은 현재 대부분 보석으로 사용된다. 밤색·빨간색·노란색은 각종 토양의 다른 색채로 만들어졌으므로 가격이 비교적 저렴하였다. 녹청색verdigris 은 구리의 초산 활동을 통해 만들어졌고, 주홍색vermilion 은 유황과 수은으로 만들어졌다.

　　기름과 섞은 천연 안료들은 템페라 물감처럼 쉽게 갈라지거나 벗겨지지 않기 때문에 더 이상 딱딱한 나무 패널 위에 그리지 않고 아마로 만든 린

넨 천의 캔버스에 채색되었다. 16세기에 이르러 유럽의 거의 모든 미술가들이 캔버스를 사용해 작업했는데, 당시 미술가들은 캔버스를 직접 만들어 사용하였다. 그러나 19세기 중반부터는 이미 만들어진 캔버스를 구입해 사용하였다. 유화물감은 미술가들이 큰 붓으로 넓은 표면 위에서 작업하는 데 아주 편리했으며 서서히 말랐기 때문에 긴 붓으로 그리기가 쉬웠다. 물감을 두껍게 또는 얇게 바르는 것이 모두 가능하였고, 그리다가 마음에 들지 않으면 다른 것을 그릴 수 있었으며, 한 번 그린 것이 마르면 그 위에 다시 그릴 수도 있었다. 유화물감은 한때 네덜란드의 화가 후베르트 판 아이크Hubert van Eyck와 얀 판 아이크Jan van Eyck, 1395 이전-1441 이전 두 형제가 발명한 것으로 알려졌다. 그러나 현재는 이 두 형제가 유화물감을 고안했다기보다는 숙달된 유화 기법으로 유화 그림을 많이 그려 이를 널리 보급시켰다는 것이 정설이다.

수채화 물감 수채화물감은 유화 그림에 앞서 주로 스케치 기술의 매체로 이용되어 왔다. 그러다가 수채화가 회화의 주된 영역으로 자리 잡기 시작한 것은 19세기에 이르러서였다. 수채화물감은 매번 덧칠한 붓의 필법이 투명하게 드러나는 특성이 있다. 그러나 구아슈와 카세인 물감은 불투명한 것이 특징이다.

아크릴릭 20세기 중반 이후부터 현재까지 미술가들이 가장 많이 사용하고 있다. 아크릴릭은 접착제로 중합체polymer 에멀전을 사용하므로 캔버스 · 유리 · 종이 · 나무 · 판지 등 다양한 표면 위에서 작업할 수 있는 장점이 있다. 쉽게 마르고, 물에 타서 희석할 수 있고, 쉽게 지울 수 있으며, 유화물감처럼 두껍게 칠할 수 있고, 수채화물감처럼 투명하게 덧칠할 수 있다. 이와 같은 편리성 때문에 아크릴릭이 미술 매체로 많은 인기를 누리고 있다.

판화 매체

판화는 한 번에 여러 장을 찍어 낼 수 있기 때문에 다른 미술 작품보다 상대적으로 싼 가격으로 필요한 수요만큼 공급할 수 있다는 장점이 있다. 17세기 유럽 국가들 중 도시화가 가장 먼저 진행되었던 네덜란드에서는 미술 작품의 생산과 소비가 급속하게 확대되면서 역사상 처음으로 대중 미술 시장이 부상하였다. 당시 값싼 판화는 대중들이 미술을 즐기고 소유하는 것을 더욱 용이하게 하였다.

목판화 나무판에 새긴 이미지의 나머지 부분들을 베어 내고 판판한 부분에 물감을 바르면, 원판에 새긴 디자인의 거울 이미지가 드러난다. 르네상스 전성기에 독일에서 활약하였던 알브레히트 뒤러Albrecht Dürer, 1471-1528는 목판화를 자신의 중요한 미술 매체로 삼았다. 그는 사도 요한의 계시록에 기록된 최후의 날을 15개 목판에 움직임이 가득찬 모험담으로 묘사하였다. 이 판화는 당시 전 유럽을 휩쓸면서 화가 · 조각가 · 공예가 등에게 많이 응용되었다. 글자 그대로 풀이하면 "떠도는 세상의 그림"을 뜻하는 일본의 우키요에浮世繪 또한 목판화이다. 17세기부터 20세기에 걸쳐 생산되었던 우키요에는 대량 생산이 가능한 판화였으므로 수요자는 주로 부유하지 않은 도회지 서민층이었다. 우키요에의 최초 주제는 도시 생활 장면이었으나, 나중에는 풍경이 인기 있는 주제가 되었다. 1868년 메이지유신 이후 서양과 교역이 활발해지면서 우키요에가 유럽으로 전해져 판 고흐 · 클로드 모네Claude Monet · 에드가 드가 · 매리 카사트Mary Cassatt 등 인상파와 후기 인상파 화가들의 화풍에 큰 영향을 끼쳤다. 우타가와 히로시케歌川廣重의 〈오하시 다리와 아타케에 내린 소나기〉도27 와 판 고흐의 〈다리에 내리는 비: 히로시케를 모방함*Bridge in the Rain: After Hiosbige*〉도28의 관계는 이러한 사실을 여실히 증명하고 있다.

27 우타가와 히로시게, 〈오하시 다리와 아타케에
 내린 소나기〉, 1856, 목판화, 36.8×25cm,
 도쿄후지미술관東京富士美術館, 도쿄

28 빈센트 판 고흐, 〈다리에 내리는 비: 히로시케를
 모방함〉, 1887, 캔버스에 유채, 73.0×54.0cm,
 판 고흐 미술관, 암스테르담

오목판화　오목판화를 가리키는 이탈리아어 "인타리오Intaglio"는 판의 오목한
부분에 들어가 있다가 종이로 옮겨지는 물감을 말한다. 나무판의 판판한 표
면을 찍는 목판화와는 달리 오목판화는 선이나 판의 오목한 부분에 들어간
물감에 의해 만들어진다. 판화가는 아연 또는 구리로 된 금속판 위에 선을 만
들어 긁어내면서 디자인을 한다. 에칭은 산을 이용하여 오목한 판을 만드는
것이고, 드라이포인트라고 부르는 요판화는 긁어 만드는 것이며, 조판
engraving은 정을 이용하여 가는 V 형태의 줄을 제거하면서 만드는 것이다. 오
목하게 파인 부분에 물감이 들어가게 문지르면서 작업을 하고 다른 부분은
깨끗하게 닦아 낸다. 이 이미지를 옮기기 위해 종이를 축축하게 적신 다음 인
쇄기 판에 뒤집어 놓는다. 압력을 가하면 젖은 종이가 파인 부분에서 물감을

끌어올리며 이미지를 만들어 낸다.

석판화 석판화Lithograph 또는 stone writing의 제작 과정은 다음과 같다. 먼저 기름이 많이 섞인 크레용이나 잉크로 석회석 판limestone slab 위에 이미지를 그린다. 판 위에 물을 묻히는데 이때 기름기가 많은 이미지 위에는 물이 모이지 않는다. 다음에는 끈적거리는 잉크를 묻힌 큰 롤러를 판 표면 위에서 굴린다. 기름이 물과 섞이기 않기 때문에 물이 없는 곳에만 잉크가 묻는다. 이 과정은 숙달하기가 몹시 어려우며, 색채를 사용할 때는 서로 다른 색마다 각각의 석판을 사용해야 한다.

세리그래프 세리그래프Serigraph는 주로 미국에서 발전한 판화 매체이다. 이것은 프레임에 실크나 이와 유사한 물체를 펼쳐 놓아야 한다. 실크에 틀판을 부착하고 고무 롤러로 잉크를 문지른다. 잉크는 틀판의 열린 부분을 통해 종이 위 또는 다른 프린팅 표면에 묻는다. 많은 색채를 사용할 수 있지만 각각의 색채를 위해 별개의 틀판을 필요로 한다. 풀(아교) 틀판glue stencil을 사용하면 회화적 효과를 낼 수 있다.

조각 매체

대리석 물체에 무엇인가 원하는 것을 새기는 예술 행위는 인류 역사와 함께 시작되었다고 말할 수 있다. 대리석은 유리처럼 광을 낼 수 있으며 거친 표면을 만들 수 있으므로 조각가에게 더할 나위 없이 좋은 매체로 애용된다. 미켈란젤로의 〈다비드 상David〉은 커다란 대리석 덩어리 하나에 조각된 작품이다.

청동 청동 또한 조각의 대표적 매체 가운데 하나로 고대 중국 · 그리스 · 이

집트에서부터 사용되어 왔다. 중국에서는 기원전 17세기부터 한漢 왕조206 B.C.-200 A.D.까지 약 2,000년간 제기 · 악기 · 무기에 온갖 동물 형상들로 만든 문양과, 한문漢文의 명문銘文을 정교하게 새겨 장식한 청동기를 사용하였다. 동물들은 때때로 사실적 형태로 나타나기도 했지만, 대개 몸통이 분해되고 양식화된 상태로 표현되었다. 로댕René-François Auguste Rodin, 1840-1917의 유명한 〈생각하는 사람Le Penseur〉 역시 청동을 매체로 한 조각상이다.

나무 나무는 따뜻한 느낌과 매력적인 색채 때문에 고대부터 현대까지 수많은 조각가들이 애용하는 매체 가운데 하나이다. 나무는 깎고, 자르고, 구멍을 내고, 칠하고, 샌드페이퍼로 갈고, 아교를 칠할 수 있어 다방면으로 응용할 수 있다.

철 철판은 자를 수 있고 용접이 가능하므로 새로운 매체에 부수적인 첨가를 할 때 많이 사용된다. 미국의 조각가 알렉산더 콜더Alexander Calder의 모빌 조각은 철을 이용한 것으로 미풍에 움직일 수 있도록 만들었다.

카메라 예술의 매체
과학과 기술의 발달로 미술가의 매체 역시 확대되고 있다. 카메라는 빛과 시야의 조절로 자연을 그대로 복사하거나, 정교하고 특별한 효과를 통해 마음이 간파한 것을 연출할 수도 있다.

사진 사진의 예술성은 손이 아닌 머리에서 나온다. 사진작가는 발견한 형태를 기록한 후에 암실 작업을 통해 명도 · 대비 · 초점 · 구성 · 색채 등을 이용하여 개인적인 표현을 한다. 따라서 사진작가가 표현한 장면은 세계에 대한

자신의 특별한 견해라고 볼 수 있다.

영상 　미술가들은 구석기 시대부터 달리는 말과 사람을 포함한 사물의 움직임을 효과적으로 표현하기 위해 많은 노력을 바쳤다. 움직이는 그림은 이미지를 창조하는 미술의 기술의 확장이라고 할 수 있다. 영상은 "잔상 효과persistence of vision"라 불리는 현상에 의존한다(Gilbert, 1998). 길버트에 의하면 인간의 두뇌는 눈이 실제로 이미지를 기록하는 것보다 순간적으로 더 오랫동안 보존한다. 때문에 우리가 눈을 감은 동안에도, 또 아주 짧은 동안에도 시각 이미지를 전달한다. 이러한 현상을 이용한 움직이는 영상은 이미지를 실제로 움직이는 것이 아니라 1초 동안 24개 이미지를 고속으로 투사함으로써 행동이 지속되는 것 같은 착각을 불러일으킨다. 이것은 마치 이미지가 움직이는 것처럼 보이게 한다(Gilbert, 1998). 현대의 많은 미술가들은 관객으로서 또는 영상 이미지 제작자로서 영화에 큰 관심을 보이고 있다. 그러나 영상이 가진 이야기 기능은 미술이 아니라 소설과 결합하여 발전하게 되었다. 영상과 소설은 세부 묘사가 가능한 이야기를 전개시킬 수 있다는 장점이 있다. 그러나 필름은 실제로 정해진 시간에 방영해야 하므로 좀더 제약이 따른다.

　　모나코(Monaco, 2000)에 의하면 영화는 회화와 소설이 모방의 기능을 영상에 양도하고, 무대 사실주의가 절정에 올랐을 때 성장하였다. 그러나 20세기 말에 아방가르드 극장이 영화의 사실주의적 성격을 재고하면서 새로운 변화를 모색하기 시작하였다.

비디오 　영상에 비해 비디오테이프가 가지는 뚜렷한 장점은 마음먹은 즉시 검토할 수 있으며, 처음부터 진행할 필요가 없다는 점이다. 그뿐 아니라 영상은 촬영되는 동안 이미지에 대한 명확한 견해를 가지는 사람이 카메라 기사

뿐인 반면, 비디오는 많은 모니터들이 이미지를 곧바로 검토할 수 있다(Monaco, 2000). 비디오테이프는 세트를 다양하게 적용할 수 있다. 장면이 테이프에 녹음되면 되돌려서 계획한 대로 되었는지 배우와 기술자가 점검할 수 있다(Monaco, 2000). 또한 비디오는 편집 과정이 아주 효과적이다. 모나코에 의하면 디지털 편집은 필름을 물리적으로 자르는 것보다 훨씬 쉽고 단순하다.

4 구성의 해석을 위한 질문

지금까지 살펴본 시각 이미지의 감각적·구성적 요소와 매체를 통한 표현의 의미 읽기는 다음과 같은 질문을 사용하여 학생들의 이해를 도모할 수 있다.

- 모양과 형태가 어떻게 생겼는가?
- 질감의 느낌은 어떠한가? 딱딱한 느낌인가? 부드러운 느낌인가?
- 밝은 색채인가? 어두운 색채인가?
- 이 작품에서 거친 붓놀림이 왜 중요하다고 생각하는가?
- 이 시각 이미지의 관심의 초점은 어디에 있는가? 무엇이 강조되었는가?
- 색채나 모양이 어떻게 반복되었는가? 균형이 어떻게 만들어졌는가?
- 대조는 어떻게 이루어졌는가?
- 조화는 어떻게 이루어졌는가?
- 어떤 매체가 사용되었는가?
- 이 미술가가 자신의 생각을 표현하기 위해 왜 나무를 이용하였을까?

이것이 청동으로 되었으면 어떤 느낌을 주고, 어떤 표현이 불가능했을까?

- 이 영상 이미지에서 화면 틀은 열려 있는가? 닫혀 있는가?
- 숏의 거리는 롱 숏인가? 쓰리 쿼터인가? 클로즈업 숏인가?
- 깊은 포커스인가? 얕은 포커스인가?
- 높이의 각도는 얼마나 되는가?
- 시각은 인물character의 시각인가? 제3자의 시각인가? 반대 각도인가? 아니면 설정 숏인가?
- 이 화면에서 카메라는 팬으로 움직이는가? 틸트로 움직이는가?
- 이 화면은 트래킹 숏인가? 크레인 숏인가?
- 이 화면에서 나는 소리는 어떤 것인가?
- 이 음악은 이미지와 어떤 관계에 놓여 있는가?
- 이 음악은 이미지에 어떤 분위기를 주고 있는가?

5 구성의 해석을 위한 수업

🦎 색채 학습을 위한 수업

29 앙리 마티스, 〈달팽이〉, 1952, 절지 그림, 286×287cm, 테이트 갤러리, 런던

주요 목표

1. 미술 작품에 표현된 형태와 자연 형태의 차이점과 유사성을 이해한다.
2. 원색과 중간색에 대한 색채를 학습한다.

의미 만들기의 미술

관련 영역

과학(생물)

기초지식

주로 강렬한 색채를 사용하고 복잡한 대상을 단순화시키는 작업을 한 앙리 마티스Henri Matisse, 1869-1954는 건강이 나빠져 이젤 작업이 불가능해졌던 1948년 이후에는 종이 조각을 이용한 콜라주 작업을 하였다. 〈달팽이〉도29에서 마티스는 마음에 떠오른 달팽이 모습을 단순화한 뒤 닫힌 주황색 테두리 안에 색종이 조각들을 완만한 나선형으로 율동하는 것처럼 배치하였다. 색채는 빨강 · 파랑 · 노랑의 3원색, 초록 · 연보라 · 주황의 2차색 그리고 연두 · 연보라의 3차색 중간색으로 되어 있다. 흰색과 검은색의 무채색은 공간의 깊이를 나타내기 위한 것으로 색조 대비를 이루고 있다.

탐색

1. 달팽이를 실제로 본 적이 있나요? 어디에서 보았나요? 사진으로 본 적이 있나요? 그렇다면 실제 달팽이와 이 작품의 달팽이는 어느 점에서 서로 비슷한가요? 또 어떤 점이 다른가요?

2. 마티스는 이 작품을 어떤 방법으로 만들었을까요? 종이 위에 물감을 칠해서 만들었을까요? 아니면 색종이를 오려서 종이 위에 풀로 붙였을까요? 이 작품은 무엇을 사용하여 만들었을까요?

3. 모든 모양들이 제각각 다른가요? 아니면 같은 모양으로 되어 있나요? 각각의 모양들은 따로 떨어져 배열되어 있나요? 아니면 붙어서 배열되어 있나요? 각각의 모양에서 움직임이 있나요? 이 작품을 보면서 여러분의 눈이 어떻게 이동하였나요? 그 결과 이 모양이 무엇을 떠올리게 하나요?

4. 이 작품에는 어떤 색들이 사용되었을까요? 몇 가지 색이 사용되었나요? 각자 가지고 있는 크레파스를 놓고 이 그림에서 사용된 색을 찾아봅시다. 빨강·파랑·노랑을 3가지 원색이라고 합니다. 초록색은 파란색과 노란색을 섞어 만듭니다. 주황색은 빨간색과 노란색을 섞어 만들기 때문에 중간색이라고 합니다. 보라색은 어떻게 만들까요? 연보라색은 어떻게 만드나요? 사용된 색채 중 검은색과 흰색을 무엇이라고 부르나요?

실습 활동

1. 어린이들에게 주변의 곤충·동물·식물 등을 자세히 관찰하도록 한다. 관찰한 것을 기초로 하여 각 동물의 특징이 잘 나타나도록 흰 종이 위에 연필로 그림을 그린 다음, 각기 다른 색종이를 오리거나 찢어서 그 위에 붙이게 한다. 또는 연필로 그린 그림을 가위로 오린 후 크레파스나 물감을 이용하여 원하는 색을 다양하게 칠하게 한다. 그리고 이것을 종이 위에 풀로 붙이게 한다. 각자 표현한 동물이나 곤충 또는 식물의 이름이 무엇인지 알아맞추기 게임을 한 다음, 게시판에 "아프리카 원시림"이라는 주제로 전시를 한다.

2. 다양한 색지를 준비한 다음 네 명씩 그룹을 만든다. 각 그룹별로 각자 나타내고자 하는 동물이나 곤충을 정한 후 다섯 부분으로 나누어 각자 한 부분씩 맡아서 이를 표현해 본다. 그런 후, 다섯 부분 모두를 합쳐 하나의 전체 작품을 완성한다.

3. 잡지책이나 색종이를 다양한 모양이나 크기로 오린다. 한정된 양의 오린 종이를 그룹별로 나누어 준다. 그 종이를 풀을 이용해서 콜라주 기법으로 다양하게 붙여 보게 한다.

4. 색환을 만들어 원색과 중간색에 대해 자세히 학습한다.

색을 분석하고 인상파 미술을 이해하기 위한 수업

30 피에르오귀스트 르누아르, 〈센 강에서의 보트 타기*Boating on the Seine*〉, 1879, 캔버스에 유채, 71×91cm, 런던 국립미술관, 런던

주요 목표

1. 미술 작품 안에 표현된 색과 붓 터치 효과를 이해한다.
2. 미술 작품을 감상할 때 미술 용어를 응용하며 발전시킨다.

관련 영역

사회

기초지식

피에르오귀스트 르누아르Pierre-Auguste Renoir, 1841-1919는 인상주의 대가들 중의

한 사람이다. 그는 13세부터 도자기 공장에서 일했는데 초년에 받았던 도자기 작업 훈련 때문에 인상주의자의 밝은 팔레트를 선호하게 되었다고 한다. 르누아르는 1861년 글레르의 스튜디오에서 얼마 동안 작업하면서 모네 · 바질Frederic Bazille · 시슬레Alfred Sisley 등을 만났다. 그는 종종 루브르 박물관을 방문하면서 와토Jean-Antoine Watteau · 부세Wilhelm Bousset · 프라고나르Jean-Honoré Fragonard의 작품에 특별한 관심을 나타냈으며, 시각적 양상에 집중하는 인상주의에는 별다른 호감을 보이지 않았다. 그의 초기 경력에 가장 중요한 영향을 끼친 화가는 귀스타브 쿠르베Gustave Courbet, 1819-1877였다. 르누아르는 약 1868년까지는 두껍게 칠한 임파스토 회화와 어두운 채색을 선호하였다. 1868년, 그는 모네와 함께 센 강가에서 작업하면서 지속적으로 야외 작업을 하였다. 모네의 영향으로 색채는 한층 밝아졌고 붓 터치도 훨씬 더 자유로워졌다. 그 결과 르누아르의 캔버스는 명확한 드로잉을 배제한 채 채색된 빛과 그림자 조각들이 어우러져 결합된 것 같은 화풍을 구사하였다.

탐색

1. 두 여자가 파리에서 멀지 않은 센 강가에서 보트를 타고 있는 광경을 그린 그림도30입니다. 이 그림에서는 무엇을 볼 수 있나요?

2. 배를 탄 경험이 있나요? 그림 속의 배가 어떻게 움직이고 있나요? 어느 쪽으로 가고 있나요? 여자들이 입은 옷이 우리가 입는 옷과 같은 옷인가요? 아니면 다른 옷인가요?

3. 르누아르는 왜 배와 여자 그리고 강 주변의 풍경을 자세하게 그렸나요? 강물이 어떤 색들로 되어 있나요? 강물이 햇빛을 받아 반짝이는 것을 볼 수 있나요? 이 강물은 어떻게 해서 그렇게 보일까요? 카날레토의 〈대운하에서의 곤돌라 경주〉도13와 비교하면 어떤 차이점을 느낄 수 있나요?

의미 만들기의 미술

4. 르누아르가 강물을 그리기 위해 얼마나 많은 색깔을 사용했나요? 강의 어느 부분이 깊어 보이나요? 어느 부분이 얕은 쪽일까요? 왜 그렇게 생각했나요?

5. 르누아르는 어떤 선들을 사용하여 강물을 그렸나요? 어느 부분에 색을 두껍게 칠했을까요? 또 어느 부분의 색이 얇게 칠해져 있나요? 보트를 타고 있는 강 부분과 집과 숲이 있는 육지 두 곳 가운데 어느 곳에서 붓을 빠르게 사용했을까요? 보트를 타고 있는 강 부분에서 왜 붓을 빠르게 사용했을까요? 육지 부분에서는 왜 붓을 느리게 사용했을까요?

6. 저 멀리서 칙칙폭폭 연기를 내뿜으며 달려가고 있는 기차를 볼 수 있나요? 이 화가는 기차가 우리 눈에 띄도록 어떤 방법을 사용하였나요?

7. 르누아르가 이 그림에서 나타내고자 한 주제 또는 큰 개념은 무엇인가요?

실습 활동

1. 강가에서 배를 탔던 일을 기억하고 파스텔이나 크레파스로 표현한다. 빠른 손놀림으로 속도감이 느껴지는 붓질을 이용하여 급한 물살을 표현하고, 르누아르가 사용한 색을 참조해 강물이 햇빛을 반사하는 모습도 그려 본다.

ᏋᎶ 입체파를 이해하기 위한 이미지 분석 수업 1

31 폴 세잔, 〈체리와 복숭아가 있는 정물〉, 1883–1887, 캔버스에 유채, 50.2×61cm,
로스앤젤레스 미술관, 로스앤젤레스

주요 목표

1. 실제와 미술 작품에서 표현의 차이점을 구별한다.

2. 개인적(자연적 · 인공적 · 상상적) 환경에 기초한 미술 작품을 만든다.

관련 영역

과학

기초지식

폴 세잔은 19세기 프랑스 화가이다. 엑상프로방스에서 태어났으며, 은행업과

의미 만들기의 미술

무역업에 종사하였던 부유한 아버지 밑에서 엑상프로방스 법과대학을 다녔다. 1861년 법률 공부를 포기하고 파리로 가서 피사로를 만나 1862년부터 미술 공부에 전념하였다. 이후 피사로와 긴밀한 관계를 유지하며 모네·쇠라 등과 함께 인상파 양식으로 그림을 그렸고, 1874년 인상파 전시회에서 그림으로 첫선을 보였다. 당시 그는 인상파 화가들이 발전시킨 색채와 빛에 대한 이론을 학습하였다. 또한 색채와 톤을 통해 시각적 물체에 내재한 궁극적 형태를 분석하고 표현하려고 시도하면서, 표면의 인상을 포착하고자 한 인상파의 방법과는 전혀 다른 화풍을 발전시켰다. 1886년 부친이 죽자 거액의 유산을 상속받게 된 그는 자신이 태어난 프랑스 남부 지방의 엑상프로방스 근처로 이주하였다. 그후 그는 같은 장면의 풍경을 여러 번 반복적으로 그리면서 자연 속에 숨어 있는 패턴과 모양을 알아내고자 노력하였다. 다시 말하면 세잔은 좀더 견고한 인상파 그림을 그리고 싶어 했다. 그는 자신이 먼저 마음속에 세워 놓은 계획에 알맞게 자연이나 사물의 원래 모습을 색다르게 변형시킨 그림을 그렸다. 세잔의 이런 노력은 나중에 피카소를 비롯한 입체파 화가들에게 많은 영향을 끼쳤다.

탐색

1. 이 그림도31에서 볼 수 있는 것은 무엇인가요?

2. 탁자가 어떻게 보이나요? 탁자의 윗면이 아래로 쏟아질 것 같지 않나요? 체리와 복숭아를 담은 접시와 도자기가 앞으로 우르르 쏟아질 것 같지 않나요? 체리가 있는 접시는 어느 쪽에서 본 모습인가요? 복숭아가 있는 접시는 약간 위에서 본 모습입니다. 그렇다면 도자기는 어느 쪽에서 본 모습인가요?

3. 이처럼 세잔은 위에서 본 모습과 앞에서 본 모습을 탁자 위에 함께 그려

놓았습니다. 그렇다면 이 그림은 세잔이 직접 보고 그린 것일까요? 아니면 마음먹은 대로 그린 것일까요?

4. 세잔이 실제 보이는 대로 색을 칠하지 않았다는 것을 어느 부분에서 알 수 있나요? 복숭아 색이 실제와 어떻게 다른가요? 세잔은 왜 실제 복숭아 색으로 복숭아를 그리지 않고 노란색으로 그렸을까요?

5. 배경은 어떻게 칠해져 있나요?

6. 이 그림의 주제는 무엇인가요?(세잔은 이 그림을 통해 무엇을 나타내고자 하였을까요?

실습 활동

1. 사물이 보는 위치에 따라 어떻게 다르게 보일 수 있는지 의논한다. 테이블 위에 과일이나 사물을 놓고 각자 위에서 본 모습, 옆에서 본 모습, 올려다 본 모습 등 다른 모습을 그린 다음, 가위로 오린다. 그 후에 한 화면에 붙여 입체파 작품을 완성한다.

2. 포도 · 딸기 · 사과 · 바나나 · 레몬 · 사과 등을 사실적으로 그리고 채색한 후, 긴 삼각형 · 삼각형 · 긴 타원형 · 타원형 · 원형 등의 모양으로 단순화 시켜 오린다. 그런 다음 이 도형들을 풀로 붙여 콜라주 작품을 만든다.

입체파를 이해하기 위한 이미지 분석 수업 2

32 파블로 피카소, 〈인형을 안고 있는 마야〉, 1938, 캔버스에 유채, 73.5×60cm, 피카소 미술관, 파리 ⓒ Succession Pablo Picasso–SACK, Seoul, 2008

주요 목표

1. 과거와 현대 미술을 구별한다.

2. 실제와 미술 작품에서 표현의 차이점을 이해한다.

관련 영역

수학

기초지식

파블로 루이츠 피카소Pablo Ruiz Picasso, 1881-1973는 에스파냐에서 태어났으나 생의 대부분을 프랑스에서 작품 활동을 하면서 살았다. 그는 20세기의 가장 유명한 화가이자 조각가였으며, 공예가와 도안가였고, 그래픽 디자이너이자 무대 디자이너였다. 그의 아버지 호세 루이즈 블라스코는 시골 학교의 미술 교사였다. 아버지의 격려로 바르셀로나에서 학습하게 되었고 1898년까지 아버지의 이름인 루이츠Ruiz 와 어머니의 이름인 피카소를 이용해 사인하였다고 한다. 그러나 피카소가 화가로서 유명해지자 1900~1901년부터 어머니의 성인 피카소만 사용하고 아버지 성을 사용하지 않았는데 그 이유는 아버지의 이름과 혼동되는 것을 피하기 위한 것으로 추측된다. 에스파냐 시절에는 엘 그레코El Greco · 벨라스케스Diego Velázquez · 고야Francisco de Goya 등의 영향을 받은 것으로 알려져 있다. 또한 1900년, 파리를 처음 방문하였을 때에는 툴루즈로트렉Henri de Toulouse-Lautrec · 고갱Paul Gauguin · 고흐 등의 영향을 받아 작품을 제작하였다. 1906~1907년에 이르러 "원시 미술"에 영감을 받아 실험적 경향의 작품을 선보인 것과 동시에, 형태에 대한 세잔의 실험에 영향을 받은 작품을 만들었다. 이어 브라크Georges Braque와 함께 입체파에 대한 개념에 몰두하며, 대상을 마음대로 분해하고 재구성하는 입체파 화풍을 고안하였다.

탐색

1. 이 그림도32에서 우리는 어떤 모양 또는 형태들을 확인할 수 있나요?
2. 소녀가 인형을 안고 앉아 있는 이 그림에서 어떤 점이 이상하다고 생각하

의미 만들기의 미술

였나요?

3. 마야의 얼굴은 몇 가지 방향에서 본 모습을 표현한 것일까요? 앞모습을 표현한 부분은 어디인가요? 또 옆모습을 표현한 부분은 어디인가요? 인형의 모습 중 앞에서 본 모습은 어디인가요?

4. 이처럼 한 방향 이상에서 본 모습을 함께 표현한 그림에는 어떤 것들이 있나요? 혹시 기억나는 작품이 있나요?

5. 이 그림에서 발견할 수 있는 모양(세모 · 네모 · 동그라미 · 반원 등)에는 어떤 것들이 있는지 찾아볼까요? 이 그림에서 여러 도형을 발견할 수 있는 점으로 보아 피카소는 세부를 실제와 닮게 그렸나요? 아니면 단순화시켜서 그렸나요?

6. 이 그림을 그린 피카소에게 중요한 것은 무엇인가요?

7. 이 그림의 주제는 무엇인가요?(피카소는 이 그림을 통해 무엇을 나타내려고 했을까요?)

실습 활동

1. 예를 들어 주전자나 컵 등 주변에서 하나의 물건을 골라 똑바로 본 모양, 위에서 본 모양, 옆에서 본 모양, 아래에서 본 모양 등 여러 방향과 각도에서 살펴본다. 그런 다음 각자 한 방향에서 본 모습을 OHT 필름에 간단하게 그려 본다. OHT 필름에 그린 것들을 겹치고 거기서 나타나는 모양과 효과를 살펴본다.

2. 친구의 옆모습과 앞모습을 섞어 그려 피카소의 그림처럼 표현해 본다.

6 요약과 결론

이 장에서는 시각 이미지를 구성하는 형식적 요소와 매체의 특성에 대해 살펴보았다. 시각 이미지의 의미를 읽기 위한 구성의 해석에서 먼저 살펴봐야 할 사항이 이미지의 크기이다. 이미지의 크기는 정치적·경제적 배경과 시각 이미지의 중요도에 대한 인식과 깊은 관련성을 지닌다. 그런 다음 이미지를 제작하는 기술적 방법에 집중하여 의미를 읽어야 하는데, 이 경우 매체의 특성이 이미지의 기술적 표현에 영향을 끼친다. 미술가가 선택한 다양한 매체는 시각 이미지에 색다른 느낌의 의사소통을 도모한다. 따라서 매체의 표현적 가능성과 한계를 이해할 때 미술 작품의 표현적 특성을 파악하는 일이 가능하다. 미술가는 재료가 지니는 한계 안에서 자신의 의도를 실현할 수 있도록 재료를 통제하면서 작업을 한다. 만약 재료의 물리적 한계 때문에 원하는 개념을 실현할 수 없을 때는 대안적 재료를 사용한다. 따라서 매체 또한 시대의 변화에 따라 새로운 사고의 표현을 돕기 위해 변화하는 유동적 개념으로 이해되었다.

구성을 해석하기 위해 분석해야 할 사항에는—특히 추상미술과 비구상 미술에서—색채·공간·빛·강조·조화·균형·패턴·모양·형태·마크 등이 있다. 영상 이미지는 운동감·연출·몽타주·소리의 용어 등을 통해 설명된다. 시각 이미지와 영상 이미지에서는 이미지 자체의 구성을 관찰하는 게 핵심이다. 이미지 자체만 강조할 경우에는 생산자와 감상자 입장에 따라 이미지의 의미를 다르게 파악하는 데 어려움을 겪게 된다. 이와 같은 방법에는 시각 이미지의 사회적 배경에 대한 관심이 전혀 반영되지 않았다. 따라서 구성의 해석은 이미지 안에 담긴 표현 내용을 배경적으로 읽을 때 비로소 의미 읽기가 가능해진다. 결국, 구성의 해석은 다음 장에서 살펴볼 표현적 내용의 의미 읽기를 위한 전 단계에 해당된다.

제6장

시각 이미지의 의미 읽기

앞에서 살펴본 시각 이미지의 구성적 양상과 매체의 특성은 표현하고자 하는 내용과 깊은 관계를 가지고 있다. 시각 이미지 자체에 집중하는 구성의 분석과는 달리, 표현적 내용은 이미지 또는 텍스트의 상징적 특성을 이해해야 하므로 해석을 위해 문화적 지식을 필요로 한다. 미술가들이 시각 이미지에 아이디어를 담기 위해 사용하는 방법 가운데 하나가 상징의 사용이다. 따라서 표현적 내용을 분석하려면 전통적 시각 이미지를 제작하는 관습에서 상징적 형태를 어떻게 사용하는지를 파악할 필요가 있다. 묘사된 상징적 요소의 전후 관계에 관한 표현적 내용은 의인화와 우화의 의미를 읽을 수 있을 때 더욱 쉽게 해석할 수 있다.

1 의인화

추상적 개념을 인물로 묘사하는 경우가 있는데 이를 "의인화personification"라고 한다. 서양화에서 의인화는 대부분 여성으로 표현된다. 그 이유는 라틴어와

33 미켈란젤로 다 카라바조, 〈알렉산드리아의
성녀 가타리나*Santa Catalina de Alejandría*〉,
약 1597, 캔버스에 유채, 173×133cm,
티센보르네미사 박물관Museo
Thyssen-Bornemisza, 마드리드, 에스파냐

이탈리아어에서 추상 용어가 대부분 여성 명사이기 때문이다(van Straten, 1994). 의인화는 옷 입은 모습이나 나체로 묘사되기도 하지만 대부분 물체를 지니고 있다. 이러한 물체는 특별한 의미를 가지는 "귀속품^{attribute}"이라고 불리며, 의인화된 추상의 성격과 특징을 암시한다. 귀속품은 시각 이미지를 보는 사람들에게 이미지에 나타난 사람 또는 의인화의 정체성과 지위를 파악하도록 해 준다. 왕의 귀속품은 왕관과 권장과 옥쇄이며, 기독교나 불교의 성인과 부처의 귀속품은 머리 부분을 밝게 비추는 후광이다. 성 베드로는 천당과 지옥의 열쇠를 가지고 있다. 큰 못이 박힌 바퀴로 고문을 당하였으나 전혀 상처를 입지 않았던 알렉산드리아의 성녀 가타리나는 그 바퀴로 자살을 시도하

의미 만들기의 미술

34 크리스토펠 예헤르스, 〈베리타, 진실의
화신〉, *An Introduction to Iconography*
(Switzerland: Gordon and Breach,
1993)에서 발췌, 원작은 *Iconologia*
(Amsterdam, 1644)에 있음

기도 하였다. 때문에 알렉산드리아의 성녀 가타리나의 귀속품은 바퀴로 묘사
된다도33. 이처럼 귀속품은 대개 물건이나 물체로 국한된다. 비너스와 함께
묘사되는 어린 큐피드 또한 귀속품의 예에 속한다.

　　서양화에서 귀속품과는 별도인 의인화는 명확한 신체적 특성을 가지
고 있다. 의인화는 "우화적 인물"이라고 불리기도 하지만 "우화allegory" 자체
는 아니다. 크리스토펠 예헤르스Christoffel Jegher의 〈베리타, 진실의 화신Verita, the
Personification of Truth〉도34에 등장하는 아름다운 나체의 여인은 오른발을 지구본
위에 올려놓은 채 오른손에는 밝은 빛을 발하는 태양을 들고 있고, 왼손에는
책과 종려나무 가지를 들고 있다. 스즈넥(Seznec, 1981)에 의하면 진실은 모든

35 작가 미상, 〈지장보살도〉, 비단에 채색,
105.1×43.9cm, 일본

것을 밝게 비추는 빛과 친구이며, 진실은 책에서 발견되므로 책을 읽는 것은 지식을 얻고 학문을 실천하는 것을 뜻한다. 종려나무는 어떤 무게에도 굽히지 않으므로 진실의 힘을 나타낸다. 오른발을 지구본 위에 올려놓은 것은 진실이 영적 존재이므로 존엄성을 나타내기 위해서이다.

불교회화에서도 인물의 정체성을 나타내기 위해 인물을 묘사할 때 귀속품을 사용한다. 예를 들어 아미타여래의 보처보살인 관음보살은 일반적으로 머리에 관을 쓰고, 손에는 보병이나 연꽃을 들고, 몸에는 영락과 팔찌를 두르고 있다. 석가여래의 보처보살인 미륵보살은 비바람 아래 관을 쓰고 있는 모습을 하고 있다. 또한 지장보살은 부처가 입멸한 뒤부터 미륵불이 출현할 때까지, 천상에서 지옥까지 일체의 중생을 교화하고자 하는 대자대비 보살이므로 종종 머리를 깎은 모습으로 그려진다. 그의 귀속품은 보주와 석장이다도35.

의인화에는 종종 신성이 혼합되곤 하는데, 특히 고대 그리스인들이 독특한 특성을 지닌 신들을 창조하면서 의인화가 발전하였다. 판 스트라텐(van Straten, 1994)에 의하면 고대 그리스인들은 아프로디테(로마에서는 비너스라고 불렸음)를 다산과 사랑에 관련시켰다. 고대 로마인들은 그리스 신과 그 속에 담긴 의인화를 차용하였던 것으로 알려져 있다. 중세에 들어와서 의인화는 주로 문학 텍스트에서 나타났지만 19세기에 이르러 사실주의의 부상과 함께 사라지게 되었다. 조각품에서는 산발적으로 등장하는데 주로 기념비나 건물 장식, 동전이나 메달 그리고 정치적 캐리캐처에 사용되는 것으로 국한되었다(van Straten, 1994). 외젠 들라크루아Eugène Delacroix, 1798-1863가 그린 〈민중을 이끄는 자유의 여신상 La liberté gaidant le peuple〉에서 그 예를 찾을 수 있듯이 자유는 혁명기 프랑스 미술에서 의인화됨으로써 묘사되기 시작하였다. 뉴욕 항 입구에 있는 자유의 여신상은 프랑스에서 수입한 것으로 현대적 의인화를 보여 주는 좋은 예이다.

36 아뇰로 브론치노,
〈사랑과 시간의 알레고리〉,
약 1540-1550, 나무에 유채,
146×116cm,
런던 국립미술관, 런던

2 우화

앞서 살펴본 자유의 여신상처럼 의인화는 어떤 행동을 취하지 않고 단지 서 있거나 앉아 있는 정적인 자세를 취하며, 대개 물체나 식물 또는 동물을 거느리고 있다. 이에 비해 우화Allegory에서는 여러 의인화가 동시에 나타난다. 우화는 인물의 수사로서 사실적 구상 회화와 조각에서 나타난다. 우화는 중세와 르네상스에서 발전하였으며, 특히 이탈리아 피렌체와 베네치아에서 성행하였다. 잘 알려진 이솝 동화 또한 우화의 좋은 예이다. 영국의 국립미술관이 소장한 아뇰로 브론치노Agnolo Bronzino, 1503-1572의 작품 〈사랑과 시간의 알레고

의미 만들기의 미술

리*An Allegory with Venus and Cupid*〉도36는 우화의 한 예이다. 이 이미지는 피렌체의 지배자인 코시모 데 메디치(코시모 1세)가 프랑스 국왕 프랑수아 1세에게 선물하기 위해 자신의 궁정화가였던 브론치노에게 명령하여 그리게 한 에로틱하면서도 격조와 지적 수준이 높은 작품이다. 이 작품 중앙에 있는 인물은 왼손에 황금 사과를 귀속품으로 쥐고 있는 것으로 보아 사랑과 미의 여신인 비너스이다. 그녀가 쥐고 있는 화살은 소년과 관련이 있는 듯하여 그가 큐피드임을 암시한다. 오른쪽 상단에 묘사된 날개 달린 노인은 시간의 의인화이며, 큐피드 뒤의 왼쪽에서 울부짖는 인물은 질투·절망·매독의 의인화이다. 반면, 가시를 밟으며 장미 꽃송이를 뿌리는 소년은 희롱·어리석음·쾌락의 의인화이다. 소녀 얼굴과 파충류 몸을 혼성한hybrid 생물체는 쾌락과 기만이며, 왼쪽 상단의 인물 또한 기만과 망각의 의인화이다. 화면 아래쪽에 놓인 마스크는 연인들이 빠지기 쉬운 성적인 림프와 사티로스satyric를 상징한다. 이처럼 우화는 행동을 취하고 있는 인격화들을 혼합한 경우가 많았다. 우화는 종종 하나의 행동으로 구현된 추상적 개념을 나타낸다.

3 상징

시각 이미지에 묘사된 각기 다른 소재에는 지금까지 파악한 의인화와 우화 외에도 상징 개념이 숨겨져 있어 나름대로 의미를 나타낸다. 미술가들은 내용과 주제에 따라 추상적 개념의 상징을 사용한다. 17세기에 활약한 네덜란드 화가 요하네스 베르메르Johannes Vermeer 또는 Jan Vermeer, 1632에 세례-1675의 〈회화의 우화*The Allegory of Painting*〉도37 또한 우화이면서 많은 상징을 담고 있다. 이 그림의 소재는 여자와 그 여자를 그리고 있는 화가 자신이다. 승리의 상징인 월

계관과 명성을 의미하는 호른 그리고 지혜를 나타내는 책을 들고 있는 점으로 보아 그림 속 여자는 역사의 뮤즈인 클리오Clio이다. 화면 중간에 있는 금 샹들리에 장식물인 머리가 둘 달린 독수리는 오스트리아의 합스부르크 왕조와 네덜란드 이전의 통치자를 상징한다. 배경에는 네덜란드 지도가 있다. 신교도가 우세하였던 네덜란드에서 베르메르는 드물게 천주교 신자였다고 전해진다. 인터넷 사전인 위키피디아에 의하면 샹들리에에 촛불이 켜지지 않은 것은 천주교 탄압을 의미한다.

이렇듯 상징은 작품이 만들어진 시대 및 장소와 관련되어 의미가 부여된다. 상징은 대개의 경우 특별한 추상적 개념을 담고 있다. 예를 들어 서

의미 만들기의 미술

양화에서 해골은 죽음과 인생의 덧없음을 나타낸다. 또한 동양화에서 소나무 · 대나무 · 매화는 겨울에도 푸르름을 간직하기 때문에 지조와 변하지 않는 절개를 상징한다. 마찬가지로 중국 문인화에서 매화 · 난초 · 국화 · 대나무를 네 명의 군자君子라 하여 "사군자"라고 칭송한 것은, 이들이 겨울에도 푸를 뿐 아니라 오히려 겨울에 꽃을 피우는 생태학적 특성이 절개와 지조를 연상시키기 때문이다.

서양미술에서의 상징

제임스 헐(Hall, 1974)의 『미술의 주제 및 상징 사전*Dictionary of subjects & symbols in art*』에는 서양미술에 나타난 상징이 잘 설명되어 있다. 그 내용을 간단하게 정리해 보면 다음과 같다. 서양에서 독수리는 고대 로마 시대부터 권력과 승리의 상징으로 표현되었다. 이후 독수리는 많은 나라의 문장에 채택되었다. 중세에는 그리스도 승천의 상징이었다. 우화에서 독수리는 사자, 공작새와 함께 자존심을 상징하였으며, 오감五感의 하나인 시각을 상징하기도 하였다. 포도는 술의 신인 바쿠스와 사계절 가운데 가을을 상징한다. 즉 포도를 수확하는 장면은 9월을 나타낸다.

왕관 · 권장券狀 · 보석 · 지갑 · 동전 등은 죽음이 빼앗아 갈 세속(대개 지구본으로 나타남)에서의 권력과 소유물을 상징한다. 헐(Hall, 1974)에 의하면 검을 포함한 무기들은 죽어서 보호될 수 없는 것들을 나타낸다. 이러한 것들과 함께 묘사된 꽃은 단명과 쇠락을 의미한다(Hall, 1974).

헐(Hall, 1974)은 개의 상징성에 대해 다음과 같이 설명하였다. 개는 말과 함께 인간에게 충성스러운 짐승이므로 중세와 초기 르네상스 미술에 많이 등장하였다. 우화에서 개는 충성을 상징한다. 때문에 결혼식 장면에 개가 그려지는 경우가 많다. 초상화에서 여자의 발 밑 또는 무릎에 앉은 개를 묘사하

였을 때는 그녀가 결혼생활에 충실하다는 것을 암시한다. 미망인인 경우는 죽은 남편에게 정절을 지킨다는 의미이다. 남성과 여성 둘이 묘사된 초상화에서는 두 사람의 충절을 나타낸다.

거울은 르네상스 미술의 우화에 자주 묘사되었는데, 사탄의 이미지를 암시하면서 자만과 허영을 상징한다(Hall, 1974). 큐피드가 거울을 들고 비너스를 비추는 이미지에서 이러한 의미를 읽을 수 있다. 그러나 자아 성찰의 신중함을 상징하는 경우도 있다. 헐에 의하면 소크라테스가 어린이와 함께 자신을 비춰 보는 거울은 이러한 의미에서 사용된 것이다. 천박하게 치장한 비너스와 정물화 속의 보석은 세속적 소유의 허망함을 나타낸다(Hall, 1974).

월계관은 월계수 잎으로 만든 둥근 화관으로 아폴로의 상징이다. 고대 그리스에서 화관은 고대 올림픽을 포함하여 체육 경기와 시 낭송 모임에서 승자의 머리에 씌어졌다. 이후 로마에서는 전장에서 승리한 사령관에게 월계관을 씌워 주었다.

기독교미술에서의 상징

서양미술에서 상징은 기독교가 성행하면서부터 두드러지게 사용되었다. 상징은 주로 식물 · 동물 · 물건 등에 의미를 부여하면서 만들어졌다. 1480년대 초에 제작된 카를로 크리벨리 Carlo Crivelli, 1435-1495의 〈성모 마리아와 아기 예수 Madonna and child〉도38에서 오이 · 사과 · 황금 방울새 · 파리 등은 모두 상징적 의미를 지닌다. 이 그림에서 오이는 그리스도가 다시 살아난다는 부활을 상징한다. 서양에서 선악과 나무를 연상시키는 과일은 전통적으로 인간의 타락을 의미하므로, 그리스도 손에 사과가 묘사되었을 때는 인간을 원죄에서 구원할 미래 구세주임을 의미한다. 이 그림에서 아기 그리스도가 손에 쥐고 있는 황금 방울새는 크리벨리가 살던 당시 이탈리아 어린이들이 가장 좋아했

던 애완동물의 하나이다. 그러나 그리스도에게 오색 방울새는 수난과 인간에 대한 사랑을 상징한다. 파리는 아기 그리스도에게도 나쁜 벌레로서 악을 나타낸다. 따라서 오이 · 사과 · 황금 방울새 · 파리 등은 사람들의 원죄를 위해 태어난 그리스도에게 나쁜 악과 어려움이 다가오지만 결국 그리스도는 부활

39 안토넬로 다 메시나Antonello da
Messina, 〈학문에 몰두하고 있는
성 제롬Saint Jerome in his
Study〉, 약 1475–1476, 린덴
나무에 유채, 16×36cm,
런던 국립미술관, 런던

하여 영원히 산다는 것을 알려 주는 상징이다.

기독교 회화에서 공작새는 그리스도와 성인 이미지를 나타내는 데 자주 사용되었다도39. 공작새는 고대부터 죽어서도 살이 썩지 않는다고 하여 기독교에서는 불멸과 부활의 상징이 되었다. 펠리칸이 피로 새끼를 기르기 위해 가슴을 뚫는 모티프는 십자가에 못 박힌 그리스도에 대한 상징이다.

기독교미술에 나타난 상징의 예는 티리트(Tyrwitt, 2007)의 『기독교 미술과 상징주의Christian and Symbolism』에 상세히 서술되어 있다. 이 저술의 내용을 요약하면 다음과 같다. 석류는 그리스 신화에서 봄에 땅을 소생시키는 대지와 곡물의 여신 데메테르의 딸인 페르세포네를 연상시키는 열매로 불멸을

의미 만들기의 미술

상징하며, 기독교에서는 부활을 의미한다. 딱딱한 껍질에 많은 씨를 담고 있는 모양이 교회나 세속적 군주의 권위 아래에서 단결하는 것을 상징한다. 석류는 순결을 나타내기도 한다. 또 부활의 상징으로서 으레 아기 그리스도 손에 석류가 쥐어진 모습과 우화적인 정물화에 묘사되기도 한다. 석류나무 밑에서 유니콘(외뿔의 말)과 함께 성처녀가 묘사된 것은 성모 마리아의 순결을 의미한다. 호도는 보통 깨진 반쪽으로 묘사되는데 나무의 딱딱한 껍질은 그리스도의 십자가이며 속의 열매는 그리스도이다.

고대부터 서양화에서 잎이 하나 달린 복숭아는 가슴과 혀를 상징하였는데, 르네상스 시기에는 가슴과 혀가 화합하여 나오는 진실을 상징하였다 (Tyrwitt, 2007). 새는 고대 이집트에서 영혼을 상징하였으며, 기독교에서도 같은 뜻으로 사용되었다. 체리는 천국의 과일로 여겨졌으므로 천국을 상징하였고, 아기 그리스도가 손에 쥔 모습으로 묘사되었다(Tyrwitt, 2007).

그리스도의 수난과 부활은 포도주와 그 포도주를 담은 주전자 그리고 빵으로 묘사되며, 이것들은 성체를 의미한다. 17-18세기 서양에서 제작된 정물화에서 빵 한 개와 포도주는 으레 성체를 나타낸다. 포도는 옥수수 알과 함께 묘사되기도 하는데 이때 옥수수 알은 성체의 빵을 상징한다. 이것들과 함께 묘사된 꽃병의 꽃은 세상에서의 삶과 앞으로 전개될 내세를 뜻한다. 푸른 담쟁이덩굴은 항상 영생을 의미하며, 해골에 씌워진 왕관은 죽음의 정복을 암시하는 부활을 가리킨다.

기독교 정신은 그릇을 장식한 펠리칸과 불사조에도 담겨 있다(Tyrwitt, 2007). 또한 전통적 기독교의 상징인 사과 · 석류 · 포도 · 호도 등은 정물화에서 기독교 정신이라는 뜻을 담고 있다. 모충毛蟲 · 번데기 · 나비는 모두 생명이 순환되는 곤충으로서 인간의 세속적인 삶과 죽음 그리고 부활을 의미한다. 껍데기가 깨진 새알은 부활을 뜻한다. 이러한 것들을 묘사한 정물화는 표

현적이면서도 상징적 의미를 전한다.

용은 동양에서는 신성한 존재로 왕을 상징한다. 그러나 기독교 문화에서는 사탄을 나타냈으며 라틴어 "draco"는 용과 뱀을 함께 뜻하였다고 전해진다. 때문에 용은 뱀과 같이 취급되었다. 사슬에 묶였거나 발밑에 짓밟힌 용의 모습은 악의 정복을 상징한다.

비둘기는 성스러운 영혼(성령)의 상징인데 "나는 비둘기와 같은 영혼이 하늘에서 내려오는 것을 보았다"는 세례 요한의 말에서 유래되었다고 한다(Tyrwitt, 2007). 기독교미술에서 성령의 비둘기는 주로 가브리엘 천사가 성처녀에게 성스러운 임신을 알려 주는 수태고지, 그리스도와 사도 바울의 세례, 성령 강림 등의 장면에 묘사된다.

장미는 기독교 초기부터 기독교의 상징 역할을 해 왔다. 붉은 장미는 순교자의 피를 상징하며, 흰 장미는 성모 마리아의 순결을 나타낸다(Tyrwitt, 2007). 성모 마리아와 아기 그리스도를 묘사한 이미지에 책이 있을 경우 그것은 지식과 지혜를 상징한다. 또 마리아는 지혜의 어머니임을 의미한다.

촛불은 신념의 빛을 상징한다. 죽음의 침대에서 성모 마리아가 불이 켜진 촛불을 들고 있는 장면이 묘사되기도 한다. 정물화에서 불이 켜진 촛불은 인간사의 덧없음을 나타내기 위한 것이다.

티위트에 의하면 양은 희생의 동물로 여겨졌다. 아브라함이 이삭 대신 양을 희생시켰던 것은 그리스도가 인간을 대신하여 희생한 전조로 여겨졌으므로, 초기 기독교에서 양은 희생의 역할을 담당한 그리스도를 상징하였다는 것이다.

불교미술에서의 상징

보리수 · 법륜 · 보좌寶座, 불꽃무늬에 싸인 기둥, 부처 발자국, 열반의 상징적

표현인 스투파stupa 등은 "깨달은 자"로서의 부처를 암시하기 위한 상징이다. 이것들은 석가모니 탄생 이전부터 우주 철학적 의미를 가지고 있던 우주의 축, 우주의 나무, 태양과 생명의 바퀴 등을 상징한다(Seckel, 1985). 부처 발자국이 있는 의자, 빈 왕좌, 중추로서 그려진 기둥, 방사선 모양으로 빛을 내는 머리처럼 그려진 바퀴 등은 서로 결합하여 부처의 육체를 나타낸다. 또 우주, 우주의 축, 하늘을 상징한다(Seckel, 1985).

부처의 육체 또한 상징적 특징을 가지고 있다. 부처의 육체는 완전한 균형을 이루면서 좌우대칭이다. 양 눈썹 사이에는 백호가 있는데 그것은 부처의 지혜의 빛을 나타낸다. 또한 머리와 몸은 진리와 지혜의 무한한 불광佛光을 상징하기 위해 두광頭光과 광배光背로 둘러싸여 있다. 부처의 머리에 달려 있는 반원형의 육계 또한 깨달음과 지혜를 상징한다.

제켈에 의하면 보좌 위에 앉아 있는 불상 또한 상징적 의미를 갖는다. 불상이 앉아 있는 의자는 대개 사자의 왕좌와 연화좌 그리고 사각형과 원형의 대좌臺座이다. 사자는 통치자의 상징이다. 연꽃이 불교미술에서 부처와 관련되어 등장하는 이유는 고대 인도에서 연꽃이 우주를 상징하므로 부처를 세계의 정신적 통치자로서 그리고 절제자로서의 구현을 상징하기 위한 것이다. 사각형과 원형의 대좌는 우주 산인 수미산을 모방한 것으로 우주를 상징한다(Seckel, 1985).

부처가 앉은 자세도 상징적 의미를 지닌다. 정면 좌우 대칭으로 조용히 부동의 자세로 앉아 명상하는 태도는 부처가 이 세상과 삼차원적 현상세계에서 완전히 초월해 있다는 것을 나타낸다.

4 시각 이미지의 내용

시각 이미지는 "실제" 세계를 다룬 것과, 문학적 소재를 다루면서 "가상"의 세계를 다룬 것으로 대별될 수 있다. 그리고 그 이미지들은 대개 다음 범주에 속한다.

서술적 작품

미술가들이 이야기를 말하고자 할 때는 서술적 작품을 만든다. 서술적 내용의 표현은 종교적 소재, 신화와 역사적 소재로 나누어진다. 미술가들은 문학에서 유래한 이야기, 성경에서 유래한 종교적 이야기, 역사에서 유래한 극적인 이야기, 성인들의 삶, 고대 그리스와 로마 신화나 전설 등을 이미지로 만든다. 성경 내용을 그린 그림은 글을 읽고 쓸 수 없는 사람들에게 그 내용을 더욱 쉽게 전달할 수 있었다. 이러한 서술적 작품은 의인화와 우화의 형태를 취하기도 하였다. 그러나 서술적 작품에서는 하나 또는 그 이상의 상징이 주도적 역할을 하는 상징적 표현은 대개 없었다.

성경 이야기는 서양의 많은 미술가들에게 소재로 이용되었다. 그러나 예술의 암흑기였던 중세 서양에서는 성경의 주제를 묘사하는 가장 중요한 미술 형태가 필사본의 장식이었다. 14세기에 대부분의 유럽 회화들은 기독교 교회를 위해 만들어졌다. 귀족과 성직자들은 가족 예배당과 제단에서 예배를 드리는 경우가 많았다. 이들은 예배당과 제단을 종교화로 꾸몄다. 〈성처녀의 대관식*Coronation of the Virgin*〉은 커다란 제단화의 가운데 그림이다. 제단화를 제작한 이유는 사람들의 종교심을 고취시키는 것과 동시에 어두운 교회를 화려하게 장식하기 위해서이다.

의미 만들기의 미술

종교 시대에는 기도에 집중하기 위해 개인 집에 종교적 그림을 소유하는 경우가 많았다. 중세에 만들어진 많은 표현이 종교적 주제를 다루었으며, 13세기 말부터 이야기를 만드는 데 서술적 경향이 강하였다(van Straten, 1994). 판 스트라텐에 의하면 이후의 이미지는 단지 종교적 표현이 아니라 대개 신학 교리에 기초한 상징적 의미를 가진 복잡한 프로그램이었다.

역사적 내용으로는 전쟁, 전쟁에서의 승리, 협약 체결 등이 있었으며, 사건을 기념하기 위해 또는 중요한 인물을 기리기 위해 대개 크게 그려졌다. 들라크루아가 그린 〈민중을 이끄는 자유의 여신상〉은 1830년 7월 말에 혁명의 불길에 휩싸인 프랑스 파리의 모습을 그린 정치적 그림이자 역사화이다. 또한 이 그림은 자유를 상징하는 우화이기도 하다. 자유의 상징인 프리지아 모자를 쓰고 있는 여인은 이 그림에서 새로운 혁명의 상징이며, 프랑스 공화국을 나타내는 인물로 의인화되었다. 화면을 지배하고 있는 이 여인은 한 손에 세 가지 색으로 구성된 프랑스 국기를 들고, 다른 손에는 총을 든 채 민중들을 이끌고 있다. 그림에는 죽은 군인과 노동자, 모자를 쓴 지식인 등 많은 사람들이 그려져 있다.

풍경화

풍경화는 자연의 환경을 그린 그림이다. 동양과 서양미술의 역사에서 순수한 풍경화는 인물화보다 연대적으로 훨씬 늦게 등장하였다. 이탈리아의 르네상스 회화는 도덕적 우화를 강화하기 위해 때때로 배경에 풍경을 그려 넣기도 하였다. 맑은 하늘이 먹구름과 대조를 이루는 풍경은 선과 악을 인격화한 것이다. 한쪽은 암석의 가파른 길로 묘사되고 또 다른 한쪽은 물이 흐르는 평화로운 목초지로 묘사된 것도 은유의 일종으로 같은 경우—선과 악—를 나타내기 위해서이다. 또한 교회와 성이 함께 묘사된 것도 신성과 세속의 공존을

나타내기 위해서이다.

인물화

인물이 작품 주제로 사용된 것은 고대 그리스 시대부터이지만 중세 때는 교회가 이를 금지시켰다. 그러나 르네상스 시대에 이르러 미켈란젤로나 베첼리오 티치아노Vecellio Tiziano, 1488-1576와 같은 미술가들이 인물화의 전통을 다시 부활시켰다. 이후 미술가들은 인체를 미적 형태로 간주하면서 주요한 모티프로 사용하고 있다. 인간의 형태는 머리 · 눈 · 손 · 토르소 등으로 나누어 제작되기도 한다.

초상화

초상화는 실제 존재하는 사람을 그린 그림이면서도 단지 사람을 사실적으로 보이게 하는 것 이상의 역할을 한다. 초상화를 의뢰한 사람들은 실제보다 더 아름답고 중요한 사람처럼 보이고 싶은 의도를 가진 경우가 많았다. 미술가들은 그리는 사람의 성격이나 인품을 초상화를 통해 드러내고자 하였다.

초상화는 대개 얼굴을 중심으로 그리지만 인물의 삶을 설명하기 위해 그가 소유한 물건들을 배경에 등장시키기도 한다. 16세기에 활약한 독일 출신 화가 한스 홀바인Hans Holbein the Younger, 1497-1543은 초상화가로 명성이 높아지자 영국의 헨리 8세 궁정에서 일하게 되었다. 〈대사들The Ambassadors〉도40에서 왼쪽에 포즈를 취하고 있는 사람이 영국 주재 프랑스 대사 장 드 탱트빌Jean de Dinteville이고, 오른쪽이 그의 친구인 주교 조르주 드 셀브Georges de Selve이다. 이 그림에는 두 사람의 신분이나 지위를 암시하기 위해 루트 · 바이올린 · 천구의 · 지구의 · 촛대 시계 · 원통 해시계 · 다면체 해시계 · 수학책 · 음악책 등 여러 가지 상징적 물건들이 묘사되어 있다. 그리고 전경에 타원형

의미 만들기의 미술

40 한스 홀바인, 〈대사들〉, 1533, 참나무에 유채, 207×210cm, 런던 국립미술관, 런던

으로 그려진 해골은 이들이 결코 정복할 수 없는 죽음에 대한 상징이다.

초상화에는 단독 초상화 또는 그룹 초상화가 있는데 네덜란드 화가 렘브란트 판 레인Rembrandt van Rijn, 1606-1669의 〈야경The Nightwatch〉도41은 후자에 속한다. 명암과 흑백의 대비로 강조된 맨 앞쪽 인물의 동작은 앞으로 전진하는 운동감을 자아내고 있다. 초상화에는 단순한 배경 또는 자연이나 인공 환경 등을 배경으로 그린 전신 초상화, 가슴까지 그린 흉상, 상반신 초상화 등이 있다. 또한 얼굴이 정면을 향하게 그린 것은 정면상, 옆모습을 그린 것은 프

41 렘브란트 판 레인, 〈야경〉, 1642, 캔버스에 유채, 363×437cm, 암스테르담 국립미술관Rijksmuseum, 암스테르담

로필 초상화라고 부른다.

자화상

자기 자신을 그린 그림을 자화상이라고 부르며, 화가들은 자화상을 그릴 때 주로 거울을 이용하였다. 주로 암스테르담에서 활약했으며 63세에 타계한 렘브란트는 전 생애 동안 40점의 유화와 20점의 판화 그리고 10점의 소묘에 자신의 이미지를 그려 넣었다. 이러한 자화상들은 렘브란트 자신의 인생사와 심리까지 묘사한 것이 특징이다. 초년에 그린 작품들은 미지의 세계를 탐구

의미 만들기의 미술

42 렘브란트 판 레인,
〈사도 바울의 모습을 하고
있는 자화상〉, 1661,
캔버스에 유채,
91×77cm, 암스테르담
국립미술관, 암스테르담

하려는 젊은이의 패기가 엿보인 반면 〈사도 바울의 모습을 하고 있는 자화상
Self-Portrait as the Apostle Paul〉도42에서처럼 말년의 작품들은 고독과 번뇌에 찬 내면
을 통찰하여 그린 것들이다. 서양미술사에서 자화상을 그린 최초의 미술가는
르네상스 전성기에 활약한 독일의 알브레히트 뒤러이다. 그는 13세부터 자
신의 모습을 그리기 시작하였는데, 각기 다른 시기의 자화상을 지극히 개인
적인 화법을 이용하여 다양한 분위기로 그린 것으로 유명하다. 자신의 모습
을 예수 그리스도의 모습으로 표현한 자화상을 비롯하여 그의 자화상에 담긴
공통적 특징은 자신과 확신에 찬 모습이다. 19세기에 활약한 네덜란드 출신
의 화가 빈센트 판 고흐 역시 많은 자화상을 남겼다. 우리나라에서는 조선 후

기에 활약한 공재 윤두서尹斗緒. 1668-?가 동양 초상화가 지향하는 정신세계의
표출을 유감없이 발휘한 자화상도43을 남겼다(안휘준, 1980).

정물

서양에서 정물은 17세기 네덜란드와 프랑드르 지역(현재는 벨기에 영토임) 미
술가들이 그리기 시작하였다. 정물은 미술가들이 물건을 마음먹은 대로 배치
하면서 구도 등 여러 디자인의 양상을 연구할 수 있어 미술 수업에 널리 애용

44 빌럼 헤다, 〈정물〉, 1635, 패널에 유채, 88×113cm, 암스테르담 국립미술관, 암스테르담

되고 있다. 17세기의 정물화는 대개 세속에 존재하는 사물의 무상함이나 숙명적인 죽음, 그리스도 수난과 부활 등에 대한 우화를 숨기고 있다. 따라서 대부분 우리 주변에서 볼 수 있는 친숙한 사물을 이용하지만 그 내용은 상징적 의미를 담고 있다.

"공허함"을 뜻하는 "바니타스Vanitas"는 상징적 이미지의 예를 제시하면서 인생의 덧없음을 나타낸 정물화 양식이다. 즉 바니타스에 묘사된 물건들은 대부분 상징적 이미지이다. 예를 들어 바니타스 정물에는 종종 해골이 등장하여 인간 모두가 죽게 된다는 사실을 상기시키기도 한다. 빌럼 헤다Willem Heda, 1582/1583-1666의 작품 〈정물 Still Life with Gilt Goblet〉도44은 유리잔 · 빵조각 · 굴 · 은 접시 · 헝클어진 식탁보 그리고 껍질이 벗겨진 레몬이라는 물체를 통해 세

45 안 스테인, 〈방탕한 생활을 경계하라〉, 1663, 캔버스에 유채, 105×145cm, 빈 미술사박물관, 빈, 오스트리아

속적 존재의 무상함을 상징적으로 전하고 있다. 벗겨진 레몬은 미각을 자극하고 굴은 성욕을 상징한다. 깨지기 쉬운 유리잔은 허망함을, 뚜껑이 열린 시계는 시간의 경과를 의미한다. 엎어져 있는 은 접시와 유리잔은 빈 것, 즉 공허함을 나타낸다. 따라서 이러한 상징들은 미각이나 성욕 같은 감각적 욕망을 비롯하여 인생이 시간과 함께 사라지는 허망한 것임을 전하고 있다.

풍속화

풍속화는 특히 평범한 사람들의 일상생활을 그린 그림을 일컬으며, 왕이나 귀족들의 생활을 그린 작품은 이에 해당되지 않는다. 서양에서는 전통적으로 위대한 미술은 위대한 주제를 다루어야 한다고 생각하였다. 그러나 17세기에 이르러 네덜란드 사람들은 시골 마을에서 벌어진 평범한 사건, 집 안에서

하루하루 일어나는 일상적인 일도 그림의 중요한 주제가 될 수 있다고 생각하였다. 이러한 유형의 미술 장르가 부상한 이유는 도시가 급격히 발전하면서 미술의 수요층이 일반 시민으로 확대되었기 때문이다.

소시민들을 소재로 삼아 일상생활의 장면을 묘사한 그림들은 신화나 역사적 이야기를 다룬 작품에 비해 크기가 현격하게 작았다. 이러한 17세기와 18세기 네덜란드 풍속화는 일상생활의 일부인 물체·동물·식물을 통해 상징적 표현을 하면서 깊은 의미를 전하는 것이 많았다. 예를 들어 얀 스테인 Jan Steen, 1626-1679의 회화는 서민이나 평민의 삶을 희극적으로 묘사하면서 그 안에 교훈을 남기고 있다. 그의 작품 〈방탕한 생활을 경계하라 Die Verkehrte Welt〉 도45는 이 같은 특징을 잘 드러내는 작품이다. 그는 어수선한 실내와 사람들의 흐트러진 자세를 통해 —제목 그대로— 무절제와 게으름이 불행을 불러오고 있음을 일깨우고자 하였다.

이렇듯 얀 스테인의 회화가 가진 해학 넘치고 소란스럽고 시끌벅적한 분위기와는 달리 요하네스 베르메르의 풍속화에서는 조용하고 잔잔한 정적이 화면을 지배하고 있다. 〈우유를 따르는 여인〉도46에서 볼 수 있듯이 이 작품에서 움직이는 행동은 단지 우유를 따르는 단순한 행동이 전부이다. 그럼에도 불구하고 이 작품이 전혀 지루하지 않은 이유는 사실적으로 섬세하게 묘사되어 감상자들로 하여금 만지고 싶은 욕구를 불러일으키는 다양한 물체들의 질감 때문일 것이다.

제임스 헐(Hall, 1974)의 『미술의 주제 및 상징 사전』에서는 네덜란드의 풍속화에 대해 다음과 같이 설명하고 있다. 풍속화들은 우화를 숨기고 있는 것이 많은데 오감과 네 요소를 표현한 작품이 주를 이루었다. 오감은 일반적으로 전형적 행동을 하고 있는 다섯 명의 여성과 관련되며, 작품을 만든 미술가가 살았던 시대의 귀속품과 함께 묘사되었다. 청각은 대개 음악과 관련

되며 류트나 휴대용 오르간, 활이 있는 악기 등을 가지고 있다. 시각視覺은 거울을 가지고 있으며 그 거울을 바라보고 있다. 드문 예로 횃불을 가지고 있기도 하다. 미각味覺은 과일 바구니를, 후각嗅覺은 꽃다발이나 향수병을 가지고 있다.

『미술의 주제 및 상징 사전』에서는 17세기 플랑드르 지방의 풍속화를 서술하고 있다. 이 저술에 의하면 17세기 플랑드르 지방 풍속화는 다르게 고안된 오감을 묘사하기도 하였다. 술 취한 사람은 미각, 파이프 담배를 피우는 사람은 후각, 바이올린을 켜는 사람과 함께 한 가수는 청각, 여성의 허리를 안고 있는 남자의 모습은 촉각으로 묘사되었다. 따라서 이와 같은 오감의 독

특한 표현은 전 세계 어느 나라 미술과 비교해도 한눈에 구별할 수 있는 네덜란드만의 미술로 만들고 있다.

『미술의 주제 및 상징 사전』에 의하면 17세기와 18세기의 북유럽 풍속화가들은 젊은이와 처녀를 묘사한 일련의 그림들에 땅·공기·불·물이라는 네 가지 요소가 지니는 속성을 부여하였다. 땅을 뜻하는 여성은 풍요의 여신에게 속하는 많은 귀속품들을 가지고 있다. 즉 여성은 과일을 가지고 있거나, 땅을 파거나, 식물에 물을 주는 모습으로 묘사되었다. 새는 공기를 상징하므로 새를 가지고 있는 여자의 이미지는 공기를 묘사한 것이었다. 카멜레온과 함께 한 여인 역시 공기를 나타내는데, 피조물은 공기를 먹지도 마시지도 못하지만 단지 공기가 있어서 살 수 있기 때문이다. 18세기에는 장난감 풍차와 비누거품 놀이를 하는 젊은이와 처녀가 밖에 나가 노는 모습으로서 공기를 나타내었다. 불은 머리가 화염에 휩싸여 있고 번개를 쥐고 있는 여인으로 묘사되었다. 물은 뒤집혀서 흐르는 항아리를 가지고 있는 강물의 신으로 인격화되었다.

프랑스의 장 프랑수아 밀레와 카미유 코로Camille Corot, 1796-1875 역시 풍속화가로 활약하였다. 이들은 당시 농민들이 절대빈곤의 비인간적 삶을 살았던 현실과는 무관한, 마치 그림처럼 아름답고 평화로운 농민과 농가 모습을 화폭에 담았다. 한편, 우리나라 조선시대의 18세기 말과 19세기 초에는 김홍도와 신윤복 등이 서민들의 삶을 평화롭고 유머와 해학이 넘치게 묘사하였다. 현실과는 별개로 서민의 삶이 낭만적으로 보이는 평화로운 점경點景으로 묘사된 풍속화의 제작은 미술과 권력의 관계를 시사한다. 즉 이러한 풍속도는 서민이 아닌 소수의 최고 권력층의 후원을 받아 제작되었던 것이다(박정애, 2003).

47 그랜트 우드, 〈미국식 고딕〉, 1930, 비버보드에 유채, 74.3×62.4cm, 시카고 아트 인스티튜트, 시카고

사회 비평

미술가들은 자신들이 살고 있는 사회에 대한 시각적 성명을 내기도 한다. 이
들은 환경 파괴 · 빈부 격차 · 전쟁 · 폭력 등 사회적 고통을 고발하는 수단으

의미 만들기의 미술

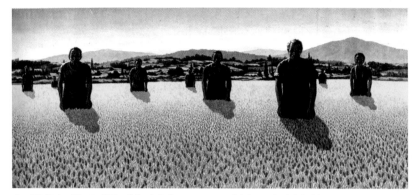

48 임옥상, 〈보리밭 II〉, 1983, 캔버스에 유채, 137×296cm, 가나아트 소장, 작가의 허가로 수록

로 이미지를 이용한다. 에스파냐 화가 프란시스코 고야가 그린 〈1808년 5월 3일*The 3rd of May 1808*〉에서 피를 흘리고 누워 있는 시민은 프랑스 침략에 무력하게 무너진 에스파냐에 대한, 또한 어둠 속에 침묵하고 있는 교회와 무력한 신의 존재에 대한 은유이다. 고야는 화재 · 파괴 · 폭력 · 죽음으로 일관하였던 1808–1814년 사이의 에스파냐 모습을 시각적 서술을 통해 고발하고 있다. 미국의 미술가 그랜트 우드*Grant Wood, 1891-1942*의 〈미국식 고딕*American Gothic*〉도47은 1930년대 대공황기에 노동으로 연명하며 근근이 살아가는 미국 중서부 지방의 건조한 삶을 풍자한 작품이다. 오른쪽 남자가 손에 들고 있는 건초용 포크는 손 노동을 상징한다. 우리나라 미술가 임옥상의 작품 〈보리밭 II〉도48는 1980년대 군부 독재에 대한 항의의 메시지를 담고 있다. 그리고 도예가 우관호의 작품 〈동요 III〉은 전쟁터에서 순수한 영혼이 희생되는 것을 고발하기 위한 사회 비평이다.

　　정보화 혁명 이후 급격히 변모하는 사회의 여러 부작용을 폭로하기 위해서 현대 미술가들은 사회비평적 탐구의 형태로 시각 이미지를 표현하는 경우가 더욱 많아지고 있다.

표현으로서의 미술

일부 미술가들은 자신이 그리고자 하는 사물이나 자연을 충실히 재현하는 데 목적을 두기도 하지만, 또 다른 미술가들은 그리고자 하는 소재에 자신의 감정을 표현하기도 한다. 미술에 대한 미술가의 독특한 견해, 개인적 감정이나 정서를 작품에 표현했을 때 이런 작품을 "표현으로서의 미술"이라고 한다. 19세기 말과 20세기 초를 거치며 극성하였던 이러한 화풍은 특별히 표현주의 또는 독일 표현주의라고 불렸는데, 대표적 미술가들이 대부분 독일인이었기 때문이다.

추상미술

추상미술abstract art이란 소재를 기하학적 형태로 단순화한 것을 말한다. 따라서 추상미술은 자연계를 묘사하지만 정확하게 복사하지는 않는다. 대개 추상 작품에서는 단순화된 형태로 작품 이미지를 확인하는 경우가 많다. 예를 들어 피카소의 작품 〈손수건으로 눈물을 닦는 여인〉에서 감상자는 그 이미지의 소재가 여자임을 쉽게 확인할 수 있다.

비구상미술

모더니스트 미술가들은 단순히 미술의 과학적·수학적 양상 또는 디자인 비례와 비율, 선의 반복 등으로 이미지를 제작하는 경향이 팽배하였다. 추상미술은 정도에 따라 그려진 물체를 확인할 수 있으나, 비구상미술non-objective art의 경우에는 무엇을 그린 것인지 확인할 수 없다. 예를 들어 잭슨 폴록이나 몬드리안 같은 화가들의 작품에서 우리는 특정한 이미지를 확인할 수 없으며, 그저 색채·모양·형태 등이 서로 얽혀 상호작용하는 것만 볼 수 있다. 이런 그림을 비구상미술이라고 부른다. 비구상미술에는 자연계 이미지, 즉

의미 만들기의 미술

사람 · 자연 · 동물 등이 나타나지 않는다. 다시 말하면 특정한 이미지가 나타나지 않으며 조형적 요소 그 자체만 드러나기 때문에 소재가 부재하다.

5 표현적 내용의 의미 읽기

표현적 내용은 시각 이미지에 담겨 있는 소재와 시각 형태가 결합될 때 드러난다. 시각 이미지를 미적으로 지각하려면 작품 구성을 고려해야 한다. 동시에 시각 이미지를 지각하는 또 하나의 중요한 단계는 작품의 소재와 양식을 통해 표현적 내용을 지각하는 것이다. "그 이미지는 무엇에 대한 것인가? 가장 중요한 아이디어는 무엇인가? 다음으로 중요한 아이디어가 있는가? 만약 있다면 과연 무엇인가?"

시각 이미지를 지각하려면 작품을 만든 사람이 누구이고, 그것이 무엇에 대한 것인지, 즉 그 작품의 주제가 무엇인지에 대한 학습과 도상학 iconography의 학습이 필요하다. 도상학은 내용과 주제로 살펴보는 미술사의 한 분야이다. iconography는 이미지를 서술한다는 의미의 그리스어 eikon 과 graphein에서 유래하였다(van Straten, 1994). 따라서 도상학은 이미지의 서술 또는 이미지의 묘사를 의미한다.

도상학의 학습은 시각 이미지에 묘사된 것과 미술가가 의도한 의미를 탐색하면서, 미술가가 시각적으로 사용한 문학적 출처를 조사한다. 또한 그림의 주제, 특히 그것이 시대를 통해 어떻게 발전되었는가를 조사한다.

도상학의 학습 단계는 대개 네 단계로 나누어진다. 첫 단계는 사물들의 관계를 정의하지 않고 시각 이미지에서 찾을 수 있는 모든 것을 열거하는 것이다. "큰 개념"과 주제는 두 번째 단계에서 추구된다. 세 번째 단계는 미

술가가 의도한 이미지 안에 담긴 깊은 의미나 내용을 해석한다. 마지막 네 번째 단계인 도상해석학iconology은 시각 이미지의 배경을 이해하기 위한 학습이다. 다음은 도상학과 도상해석학 학습을 응용하여 표현적 내용을 분석하기 위한 학습 모델이다.

사실의 설명

이미지 안에 있는 모든 것을 묘사하는 단계로 미술교육자 펠드먼이 나눈 미술 비평의 4단계, 즉 묘사, 분석, 해석, 평가 중 묘사 단계에 해당된다. 이 단계에서는 소재에 대한 묘사가 포함된다. 소재는 자연계나 환경에서 또는 미술가가 상상을 통해 만든 것들을 확인할 수 있는 모든 물체들을 말한다. 흔히 어린이들이 "무엇을 그릴까?"하며 집·나무·사람 등을 표현하였을 경우 이 것들이 작품 소재에 해당된다. 이 단계에서는 시각 이미지의 양식적 양상은 조사되지 않는다.

사실적 설명 단계에서는 해석은 하지 않고 시각 이미지의 구성적 또는 형식적 요소를 포함하여 눈으로 볼 수 있는 모든 것을 열거한다. 시각 이미지의 소재와 내용에 대한 지식과 그 작품이 만들어진 시대적 배경 그리고 작품 제작자에 대한 직접적·간접적 지식을 모은다.

큰 개념과 주제의 설명

표현적 내용의 분석을 위한 두 번째 단계에서는 시각 이미지에 내재된 큰 개념과 주제를 묘사한다. 만약 미술가가 비둘기를 그린 이유가 평화를 상징하기 위해서였다면 "평화"가 작품의 큰 개념 또는 주제가 된다. 큰 개념과 주제를 찾으려면 이미지 안에 표현된 분위기나 상징적 의미를 파악해야 한다. 어린이가 "무슨 뜻으로 이것을 그렸을까요?"라고 물었다면, 작품에 내재된 큰

개념과 주제의 중요성을 생각해 보았다고 할 수 있다.

　　미술가는 대개 하나의 소재를 표현할 때 소재 자체가 아니라 그 너머의 아이디어를 나타내려고 한다. 따라서 이 단계에서는 시각 이미지의 큰 개념과 주제가 묘사된 방법을 광범위하게 조사한다. 큰 개념과 주제에 맞게 모은 작품을 바라보고, 박물관 전시와 미술사 문헌을 읽으며 큰 개념에 대한 생각을 발전시키기도 한다. 이 단계에서는 작가를 확인한다. 인물을 확인할 수 있다면 시각 이미지의 주요한 아이디어를 확인하는 것은 더 쉽다. 그러나 의인화된 추상적 개념을 확인해야 하는 경우도 있다. 이 경우에 상징물과 그 인물이 소지한 부속물이 중요한 단서가 된다. 예를 들어 큐피드는 화살을 가지고 있고, 비너스는 황금 사과를 쥐고 있다. 상징은 주로 특별한 추상적 개념을 나타내는 경우가 많다. 미술가들은 분위기를 표현하거나 그의 사회적 · 개인적 · 종교적 · 정치적 · 도덕적 견해를 전달하기 위해 특별한 소재를 선택하면서 큰 개념과 주제를 표현한다. 이들이 제작하는 실제 작품은 표현적 관습의 전통에 영향을 받기도 한다.

　　요약하면 이 단계에서는 깊은 의미를 파악하려고 시도하지는 않지만 표현 요소를 서로 연결시키면서 큰 개념과 주제를 생각한다. 따라서 이미지 제작자를 파악하기 위한 지식을 모아야 한다.

의도와 목적의 해석

이 단계에서는 미술가가 의도하는 의미를 알아보기 위해 주로 숨겨진 의미를 파악하려고 시도한다. 이를 위해 시각 이미지에 묘사된 사물과 이미지 등이 취한 모습과 행동이 그 작품의 제작 시기에는 무엇을 의미하였는지, 눈에 보이는 모든 양상을 고려하면서 배경을 파악해야 한다. 시각 이미지에 왜 깊은 의미를 부여하였는지를 파악하고 배경을 이해하려면 과거 시대에 대한 "은

유적 사고metaphoric thinking"가 필요하다(van Straten, 1994). 시각 이미지에는 으레 그것이 만들어진 시대적 상황이 담겨 있기 마련이다. 따라서 시각 이미지 제작자가 의도한 깊은 상징적 의미를 확인하면서, 이미지가 만들어진 시대의 문화적 · 역사적 특성(정치적 · 종교적 · 사회적 상황 등)을 파악한다.

배경의 해석

시각 이미지의 사실의 설명, 큰 개념과 주제의 설명, 의도와 목적의 해석 다음 단계가 배경의 해석이다. 작품 제작자가 의도하지는 않았지만 시각 이미지에 담겨진 작품의 깊은 내용을 파악한다. 즉 배경의 해석은 시각 이미지에 나타난 큰 개념과 주제의 문화적 · 사회적 · 역사적 배경을 드러내는 것이다. 배경의 해석에는 다음과 같은 질문이 포함될 수 있다: "그 시대 서민들의 삶이 극도로 비참했는데도 불구하고 밀레와 코로는 왜 그들을 아름답고 평화스러운 모습으로 그렸을까?", "18세기 조선 사회에서는 왜 풍속화가 유행하게 되었을까?" 이처럼 배경의 해석에서는 통합적 해석에 기초하면서 이념적 의미를 밝히고자 한다.

의미 만들기의 미술

6 표현적 내용의 의미 읽기를 위한 학습의 예

๛ 〈사랑과 시간의 알레고리〉에 나타난 표현적 내용 읽기_민동주

1. 사실의 설명

이 그림은 아뇰로 브론치노의 작품 〈사랑과 시간의 알레고리〉도36이다. 화면 중앙의 젊은 여자와 어린아이가 다소 민망한 포즈를 취하고 있다. 여자는 남자 아이보다 나이가 많아 보이고 금빛 사과를 들고 있으며 왕관을 쓰고 있다. 남자 아이는 등에 날개가 있고 허리춤에 무엇인가를 차고 있다. 남자 아이는 여자의 가슴을 만지며 키스하려고 한다. 여자 옆에 있는 남자 아이는 곱슬머리이고, 양손에는 장미꽃을 한 아름 든 채 해맑게 웃고 있다. 남자 아이 뒤에는 한 소녀가 있다. 이 소녀는 한 손에는 벌집을 들고 있고, 다른 한 손은 뒤로 감추고 있는데 그 손에는 전갈을 들고 있다. 소녀의 얼굴은 얌전하고 평범해 보이지만, 몸통은 뱀 같은 파충류 형상을 하고 있으며 다리는 늑대 같은 모습이다. 소녀의 발밑에는 가면 두 개가 나란히 있다. 날개 달린 남자 아이 뒤에는 무척 괴로워하고 있는 남자가 그려져 있다. 이 남자는 아주 무섭게 생겼으며, 두 손으로 머리를 감싼 채 고통스러운 비명을 지르고 있다. 남자 뒤에는 파란 장막이 있고, 그 뒤에 숨은 한 여자가 장막을 잡아당기고 있다. 한편, 여자 오른쪽에 있는 노인은 여자가 들고 있는 장막을 벗기려고 안간힘을 쓰고 있다.

이 그림을 그린 아뇰로 브론치노는 메디치가의 궁정화가로서 많은 초상화를 그렸다. 그는 이탈리아의 대표적 매너리즘 화가로 피렌체 출신의 폰트로모에게서 그림을 사사한 후 궁정화가로 활약하면서, 코시모 1세를 비롯

해 많은 귀족들의 호화로운 초상화를 제작하였다. 그는 위대한 선배 화가들의 형식과 장점을 도입하여 단순한 모방을 넘어 독자적 화풍을 구축하였으며, 초상화·종교화·우화 등을 남겼다. 작품의 특징은 원근법과 공간 구성 원리를 무시하고 평면적·장식적으로 화면을 배치한 것이다. 브론치노가 활약하던 매너리즘 시대의 미술 작품에는 전쟁과 종교혁명 등 당시 사회가 정신적으로 겪고 있던 인간의 불안과 동요 등이 고스란히 반영되었다고 해석된다. 이 그림은 메디치가 후손으로서 토스카나 공국 영주로 실권을 장악하였던 코시모 1세의 주문에 의해 제작된 후, 프랑스 국왕 프랑수아 1세에게 보내졌다.

2. 주제의 설명

이 시각 이미지에는 대조를 이루는 요소들이 많다. 쾌락과 고통, 밝음과 어둠, 진실과 거짓 등이 작품 곳곳에 배치되어 있다. 작품의 전체적 주제는 사랑인 듯하다. 작가는 독자들에게 사랑의 양면성을 말하면서, 사랑의 달콤함을 조심하라는 주제를 우화로 전달하고 있다.

3. 의도와 목적의 해석

작품 중앙에 그려진 여자는 비너스이다. 황금 사과와 비둘기, 장미꽃 등과 같은 부속물을 가지고 있으면 비너스로 여겨진다. 또한 비너스와 사랑을 나누고 있는 남자 아이는 큐피드이다. 등에 날개가 있고 화살통을 메고 있으면 큐피드이다. 비너스는 아름다움의 상징이고, 큐피드는 육체적 사랑인 에로스를 나타낸다.

비너스 옆에서 꺾어 든 장미꽃을 들고 활짝 웃고 있는 어린아이는 즐거움과 쾌락의 상징이다. 아이가 들고 있는 장미꽃은 아름답지만 가시가 있

의미 만들기의 미술

다. 사랑은 쾌락이라는 아름다움을 가지고 있지만 동시에 고통을 느끼게 하는 가시도 있음을 뜻한다. 소년 아래쪽에 가면 두 개가 있는데, 가면은 자신의 본 모습을 감추기 위해서 쓰는 것이므로 기만이나 위선을 의미한다.

비너스가 바라보고 있는 큐피드 화살은 사랑의 우연성 · 일시성을 나타낸다. 큐피드 왼쪽에서 고통스러워하는 노인은 질투를 나타낸다. 서양에서 노인은 부정적으로 그려진다. 쾌락은 오른쪽의 장미꽃을 든 어린아이로, 고통을 의미하는 질투는 노인으로 그려졌다. 오른쪽 장막 앞에 있는 소녀는 왼손에 꿀을 들고 먹어 보라는 듯 권하고, 오른손에는 전갈을 숨기고 있다. 소녀는 분명 왼손으로 벌꿀을 들고 있는데 무심코 보면 오른손을 든 것처럼 보인다. 하지만 자세히 보면 들고 있는 손은 왼손이다. 즉 진실된 태도로 꿀을 권하는 것이 아니라 진실을 가장한 거짓으로 달콤한 꿀을 내밀고 있다. 소녀의 본 모습인 오른손에는 독이 가득 든 전갈이 있고, 몸통과 꼬리는 뱀으로 되어 있다. 이로 보아 사랑은 겉과 속이 다르며 사람들은 사랑에 속기 쉽다는 속성을 표현하고 있다. 소녀의 얼굴은 아름답지만 몸통 아래쪽으로 갈수록 끔찍하게 변한다. 이 또한 사랑의 시작은 아름답고 달콤하지만 막바지에 이를수록 추해질 수 있다고 경고하는 듯하다. 왼쪽 위에서 모래시계를 지고 있는 노인은 시간의 신인 크로노스이다. 장막을 빼앗기지 않으려고 애쓰는 뒤통수 없는 여자는 진리를 나타낸다. 오른쪽(정의=right)에서 보아야만 진리가 보이므로 진리는 오른쪽에만 얼굴이 있다. 진리는 숨어 있기를 좋아해서 사랑의 장막으로 자신을 감추려고 하지만, 시간은 장막을 걷어 내서 진실을 밝히려고 한다.

이 싸움에서 결국은 시간이 사랑의 진실을 밝혀낸다. 모순 가득한 사랑은 시간이 지나면 끔찍한 모습을 드러낸다는 뜻이다. 사랑은 육체적 아름다움에 끌려 달콤하게 시작되지만, 사랑이 진행될수록 고통이 생기고 숨기는

것이 많아진다. 하지만 시간이 지날수록 진실도 밝혀진다. 이 작품은 사랑과 시간의 대결에서 사랑이 시간에 대해 패배한 것을 보여 준다.

4. 배경의 해석

작가는 쾌락을 의미하는 비너스와 큐피드, 장미꽃을 들고 있는 소년을 밝게 그렸다. 질투와 기만, 고통을 의미하는 노인과 소녀, 시간의 신과 진리는 어둡게 그려 놓았다. 이는 겉으로 드러난 쾌락 뒤에는 보이지 않는 고통의 시간이 있음을 의미한다. 큐피드 무릎 아래 있는 방석은 게으름과 사치를 의미한다. 방석은 고급스러운 분홍색 실크 천으로 그려져 있다. 두 주인공을 덮고 있는 사랑의 장막은 파란색으로 그려져 있다. 이 두 색상은 모두 화려하고 아름답다. 사랑의 배경이 되고 있는 밝고 아름다운 색들은 사랑의 환상을 나타낸다. 그러나 진실을 나타내는 요소들은 모두 어둡고 탁한 색으로 칠해져 있다. 사실 중요한 것은 진실이지만 우리는 진실보다 환상을 꿈꾼다. 왜냐하면 진실은 너무 솔직해서 고통을 수반하기 때문이다. 어느 것이 확실히 우위에 있다고 할 수는 없다. 환상이 없는 진실과 진실이 없는 환상에서는 행복을 꿈꿀 수 없기 때문이다. 환상과 진실이 적절히 조화되어 서로 건설적인 관계를 이룰 때 진정한 행복을 맛볼 수 있을 것이다.

　　이 작품의 작가는 매너리즘 시대를 살았다. 르네상스 말기와 바로크 초기의 중간 시기를 매너리즘 시대라 한다. 이 시기는 전성기 르네상스 작품을 그대로 답습하거나 반대로 과장된 부조화와 감정, 의도적 왜곡이 발휘된 상상력, 이해할 수 없는 이상한 구성 등을 하는 것이 특징이다. 또한 이 시기에는 전쟁과 종교 혁명 등 사회적 변화가 있었다. 이처럼 혼란한 시기를 사람들은 한 마음으로 지켜보았고, 눈에 보이는 대로 사랑을 다 믿을 수는 없다고 여겼을 것이다. 그래서 브론치노는 사랑에 대한 경계심을 그림으로 표현했다

고 볼 수 있다. 만약 브론치노가 살았던 시기가 평안하고 살기 좋은 때였다면 그도 사랑을 이처럼 냉소적으로 바라보지는 않았을 것이다.

※ 표현적 내용의 분석을 위한 질문들

- 여자는 왜 한 손에 황금 사과를 쥐고 있나요?
- 키스하고 있는 여자와 남자의 정체는 과연 무엇일까요?
- 남자가 들고 있는 막대기 같은 것은 무엇일까요?
- 남자의 등에는 왜 날개가 있을까요?
- 여자 오른쪽에 있는 남자 아이는 왜 손에 장미꽃을 들고 웃고 있을까요?
- 등에 모래시계를 지고 있는 노인은 왜 장막을 걸으려고 할까요?
- 왼쪽 위에 있는 여인은 왜 장막을 걷지 못하게 하는 것일까요?
- 날개 달린 남자 아이 왼쪽에 있는 남자는 왜 괴로워하고 있는 것일까요?
- 오른쪽 장막 바로 앞에 있는 소녀가 들고 있는 것은 무엇일까요?
- 작가는 왜 소녀의 오른손과 왼손을 혼동되게 그려 놓았을까요?
- 바닥에 있는 가면은 무엇을 의미하는 것일까요?
- 예쁘장한 소녀의 몸은 왜 뱀의 모습이고 다리는 왜 늑대의 모습일까요? 소녀의 정체는 과연 무엇일까요?
- 화면 왼쪽 아래에 있는 비둘기가 의미하는 것은 무엇일까요?
- 작가는 왜 비너스와 큐피드와 장미꽃을 들고 있는 남자 아이만 밝게 그려 놓았을까요?
- 작가는 이 작품을 통해 무엇을 이야기하고자 했을까요?
- 그가 이런 작품을 그리는 데 그 시대로부터 받은 영향은 무엇일까요?

〈시녀들〉에 나타난 표현적 내용 읽기_유연서

49 디에고 벨라스케스, 〈시녀들〉, 1656, 캔버스에 유채, 318×276cm, 프라도 미술관,
마드리드, 에스파냐

1. 사실의 설명

디에고 벨라스케스Diego Velázquez의 〈시녀들Las Meninas〉도49을 살펴보면 공주와
시녀가 한 선상에 서 있는 것을 발견할 수 있다. 공주에게 말하고 있는 듯한
두 명의 시녀들, 난쟁이 시녀와 개를 놀리고 있는 아이, 누워 있는 개. 이젤과

캔버스 앞에는 화가가 있고 뒤쪽 어두운 부분에는 세 사람이 있다. 벽에는 많은 그림들이 걸려 있으며 다소 어두운 분위기이다.

벨라스케스는 1599년에 태어나 1660년에 생을 마감할 때까지 에스파냐에서 줄곧 궁정화가로 살았다. 그는 17세기 에스파냐 미술사에서 가장 중요한 화가들 가운데 한 사람이며, 전 세계적으로 위대한 거장으로 인정받고 있다. 사실적으로 묘사된 인물과 정물 작품들을 보면 그의 뛰어난 관찰력을 짐작할 수 있다. 그는 당시 에스파냐 화가들과 마찬가지로 카라바조와 바로크 미술의 영향으로 명암법을 이용하여 경건한 느낌의 종교적 주제가 담긴 그림을 그렸다. 1622년에 수도 마드리드로 진출하여 이듬해 펠리페 4세의 궁정화가가 되어 평생 왕의 예우를 받았으며, 나중에는 궁정의 요직까지 맡았다. 그는 왕족의 초상화뿐 아니라 백성들의 궁핍한 일상, 궁전에서 생활하는 난쟁이와 어릿광대들의 초상화 등을 그리기도 하였다.

2. 주제의 설명

그림 제목이 〈시녀들〉인 것처럼 작가는 공주를 꾸며 주고 있는 시녀에게 시선을 두고 있다. 이 작품의 어두운 전체 분위기와 가운데 소녀에게만 집중된 빛이 작품 속에서 명암의 대조를 이루고 있다. 때문에 다른 인물들 사이에서 소녀가 강조되어 보이며, 인물들 역시 소녀를 중심으로 배치되어 있다. 물론 소녀가 어린 공주라는 것을 짐작할 수 있도록 그림의 한가운데에 배치하고 밝은 색깔의 옷을 입혔다. 화려해 보이는 옷을 입은 공주에 비해 시녀들은 회색 톤의 수수해 보이는 옷을 입었지만, 궁전에 있는 여인답게 옷은 전혀 초라하지 않다. 그림 왼쪽의 시녀를 보면 얼굴이 크고 난쟁이처럼 보이는데, 그녀의 기분까지 느낄 수 있도록 얼굴 특징을 잘 살려 내려는 듯 제법 진지한 모습까지 엿보인다. 작품 속 사람들은 어느 한곳을 바라보고 있다. 또한 이 그

림에 나타난 화가 가슴에는 훈장이 달려 있고, 방 안쪽 벽에는 잘 보이지 않지만 웅장한 그림들이 걸려 있다. 거울 속 두 남녀 또한 이 작품의 주제와 깊은 관련이 있는 것 같다.

3. 의도와 목적의 해석

화가인 벨라스케스는 사실주의 기법을 구사한 에스파냐의 초상화가였다. 그는 인물에 초점을 맞추면서도 일상과 배경을 주의 깊게 관찰하여 자연스럽고도 날카롭게 표현하였다. 그림 속 화가는 벨라스케스 자신일 것이고, 궁정화가로서의 자부심을 표현하려고 십자가 모양이 그려진 옷을 입고 있다. 당시 기사 작위의 표식을 함으로써 자신이 귀족으로 대접받고 있다는 사실을 그림에 나타내고 있다. 그림에서 주목할 만한 특징은 화가와 그림의 주인공인 공주와 시녀들이 감상자 쪽, 즉 같은 방향을 향하고 있다는 사실이다. 화가는 그림을 그릴 때 거울을 사용하여 거울에 비춰진 [왕과 왕비의] 모습도 나타내고 있다. 이것은 작가의 철저한 계획에 따라 그려진 그림이라고 볼 수 있으며, 화가 스스로 그림의 일부이고 싶어 하는 마음까지 엿볼 수 있다. 이때는 카메라가 발명되기 전이라 왕과 왕비는 공주가 자라나는 모습을 궁정화가에게 그리게 했을 것이다. 거울 속 왕과 왕비는 공주의 초상화가 어떻게 그려지고 있는지 감독하고자 이곳에 들렀을 것이다. 화가는 공주보다 왕과 왕비의 존재를 더 의식하고 있는 것 같다. 이 그림은 화가와 구경꾼들이 모두 화면에 나타난다는 점이 특징이다.

4. 배경의 해석

이 그림은 의미심장한 주제를 내포하거나 어려운 소재들을 끌어들이지 않았고 조금은 쉽게 다가온다. 그런데 그림을 좀더 살펴보면 아주 재미있는 요소

의미 만들기의 미술

들이 포함되어 있다. 화가는 거울을 이용해 그림을 그렸는데, 화가 앞에 놓인 캔버스 크기를 본다면 어마어마하다고 생각하겠지만 실제로는 그리 크지 않았다고 한다. 궁정화가로서 인정받은 화가 자신의 모습을 과시하기 위한 목적이었을까? 옷의 표식을 아주 세밀하게 표현한 부분과 연관시킨다면 그 목적을 쉽게 짐작할 수 있다. 화가는 그림 제작을 보러 온 왕과 왕비의 모습 또한 그림에 담고 싶어 했을 것이다. 그들이 감상자인 우리와 같은 쪽에 위치했다는 점을 생각해 본다면 뒤쪽 중앙에 희미한 모습의 두 사람이 누구인지 알 수 있다. 시녀 중 한 명은 그들에게 인사를 하고 있고, 난쟁이는 놀라서 그들을 보고 있다고 생각한다면 좀더 쉽게 이해할 수 있다.

의도에 의해 그림이 만들어졌지만 왕과 왕비까지도 캔버스 안에 배치함으로써 화가로서 자신의 지위를 과시하고자 애쓴 것 같다. 그림이 그려지는 장소에는 각 벽면마다 빼곡하게 그림이 걸려 있다. 사실적으로 표현하기 위해 실제 방의 모습을 그렸을 수도 있지만, 그림이 많이 있다는 사실을 통해 궁에서 화가 역할이 중요했다는 점을 짐작할 수 있다.

※ 표현적 내용의 분석을 위한 질문들

- 이 그림에는 무엇이 그려져 있나요?
- 제목과 연관시켜 그림을 설명해 보세요.
- 이 그림에는 빛이 어떻게 이용되었나요?
- 방의 분위기는 어떠한가요?
- 이 그림을 보았을 때 여러분의 느낌은 어떠했나요?
- 시녀의 동작이나 표정이 우리에게 의미하는 바는 무엇일까요?
- 사람보다 큰 화면을 그림 앞쪽에 배치한 이유는 무엇일까요?
- 화가의 가슴에 단 표식은 무엇을 뜻할까요?

- 당시 화가는 궁전에서 어떤 역할을 했을까요?

- 거울을 이용해 그림을 그린 이유는 무엇일까요?

- 이 화가에게 중요한 것은 무엇일까요?

- 이 화가는 이 그림을 통해 무엇을 말하고 있나요?

- 그렇다면 이 그림의 주인공은 누구인가요?

- 그리고 이 그림의 주제는 무엇인가요?

의미 만들기의 미술

🦎 〈풀밭 위의 점심〉에 나타난 표현적 내용 읽기_김현광

50 에두아르 마네, 〈풀밭 위의 점심〉, 1862-1863, 캔버스에 유채, 208×265.5cm, 오르세 미술관, 파리

1. 사실의 설명

〈풀밭 위의 점심 *Le Déjeuner sur L'herbe*〉이라는 제목의 이 그림도56은 잘 차려입은 두 명의 중년 남자와 옷을 입지 않은 여인이 소풍을 와서 즐기고 있는 모습을 소재로 삼았다. 장소는 배가 있는 점으로 보아 이들이 사는 곳과 떨어진 장소이거나 섬이라고 여겨진다. 작품의 배경은 어두운 색으로 묘사된 주변 나무들이지만 뒷부분에 빛이 들어오고 있는지 밝은 색 노을이 펼쳐져 있는데, 이 모습을 볼 때 시간은 늦은 오후라고 생각된다. 깔끔하고 세련된 의복을 입은 중년 남자들 사이에서 실오라기 하나 걸치지 않은 여자가 웃고 있는 모습이 보이고 남자들은 이 여성과 어울려 이야기를 하고 있는 듯하다. 배가 있는 곳

에서는 여성이 치마를 걷고 몸을 굽히고 있는 점으로 보아 이 여성은 몸을 씻고 있거나 지금 막 도착한 것 같다. 나부 옆에는 어질러져 있는 과일들과 빵 그리고 여자의 옷으로 보이는 것들이 정물화처럼 세밀하게 묘사되어 있다.

마네(Édouard Manet, 1832-1883)는 파리에서 태어나 1850년부터 그림을 그리기 시작하였다. 루브르 박물관에서 고전 작품을 묘사하는 한편, 할스와 고야를 비롯해 벨라스케스에게서 특히 많은 영향을 받았다. 마네 작품은 색조 조정에 의해 명암 효과를 추구하는 전통 방식을 버리고, 면과 면을 강조하고 단일한 색채로 크게 처리하여 평면적으로 보이게 하는 방법을 사용하는 것이 특징이다. 그가 활동하였던 시기에는 영국의 산업혁명과 프랑스의 시민혁명 이후 자유주의 사상과 왕권 붕괴 등으로 예술가들이 자신의 개성과 주관을 표현하기 시작하여 다양한 회화 양식이 나타났다.

2. 큰 개념과 주제의 설명

이 그림에서는 배경의 색과 중년 남자들의 어두운 색, 나부의 하얀 속살 그리고 뒷부분의 밝은 노을이 색채의 대조를 이루고 있다. 작품을 살펴보면 사람의 발길이 닿지 않는 섬에 중년 남자들과 나부가 소풍을 왔음을 알 수 있다. 세련되고 멋진 의복을 입은 남자들 앞에서 벌거벗고도 전혀 쑥스러워하지 않는 여자는 창녀라고 생각된다. 남자들 또한 여자와 즐겁게 이야기를 나누고 있다. 그림 뒷부분의 배 옆에 있는 여자는 이곳이 외딴 곳이라고 할 때 이제 막 도착한 또 한 명의 창녀라고 생각된다. 시대적 배경의 측면에서 생각해 볼 때 남성들이 입은 옷은 이 시기에 유행하던 옷으로 산업혁명 이후 부를 축적한 부르주아라고 볼 수 있다. 즉 남들 앞에서는 근엄한 척, 있는 척, 있어 보이는 척하며 옷을 입은 부르주아들이 인적 없는 섬에서 나부와 함께 어울려 웃고 즐기는 모습은 이 시기 부르주아들의 잘못된 행실을 비판하는 주제라고

생각할 수 있다. 마네가 인상파 화가라는 점에서 살펴보면 이 작품의 큰 개념은 빛에 의해 다른 효과를 내는 사물에 대해 화가 자신의 느낌을 단순히 표현한 것이라고도 할 수 있다.

3. 의도와 목적의 해석

이 작품에서 남자들이 입은 옷은 이 시기에 유행한 것들이다. 작가는 이 남성들이 부르주아와 같은 부를 지닌 사람들이라는 점을 알려 주려고 의도했던 것 같다. 그리고 남자들 앞에서 나체로 전혀 쑥스러워하지 않고 웃고 있는 모습을 통해 여자는 창녀라는 점을 알려 준다. 배가 존재하는 점으로 보아 이곳은 사람의 발길이 잘 닿지 않는 섬으로 이곳에서 은밀히 이루어지는 밀회의 분위기를 느낄 수 있다. 여성의 옷과 음식들이 아무렇게나 널려 있는 것은 이 같은 부도덕한 행위가 자주 일어났다는 점을 암시한다. 또한 준비된 음식은 이곳에 소풍과 같은 의도적 행위를 위해 왔다는 점을 암시하기 위한 작가의 의도이다. 이와 같은 야외의 장면은 선정성을 부각시키고 이 행위를 더욱 비판적으로 바라볼 수 있게 한다. 이처럼 부를 지닌 사람들, 즉 명성과 명예를 지닌 사람들의 비판 받을 행동을 보여 준다는 점에서 제작자가 의도한 목적은 "부도덕한 쾌락"이라고 할 수 있다.

　　인상파의 예술성 측면에서만 본다면 눈에 보이는 빛의 효과에 대한 마네의 느낌을 잘 살린 그림이라고 할 수 있다. 즉 나부의 몸도 비판 대상이 아니라 단순히 예술 대상이라고 생각할 수 있다. 왜냐하면 나부의 살색을 보면 한 가지 색으로만 묘사되지 않았다. 몸에서 빛을 받는 부분들과 팔이나 정강이처럼 빛을 받지 못하는 곳들의 차이를 표현했기 때문이다. 그래서 나부의 몸은 빛의 효과를 살리기 위한 의도이지 풍자하려는 의미는 없다는 다른 해석을 하게 된다.

4. 배경의 해석

마네는 인상파 화가답게 빛의 느낌을 독자적으로 해석하면서 이 그림을 그렸다. 그 결과 이 그림은 강렬하면서도 무척 아름다운 이중적 느낌을 형성하고 있다. 만약 이 작품에서 중간 색상을 사용했다면 이처럼 가슴을 뛰게 하는 강렬한 느낌을 주지는 못했을 것이다. 어두운 색에 대비되는 여성의 흰 몸은 시선을 사로잡는 강조 효과를 통해서 여성의 육체에 대한 남자의 욕망을 은연중에 드러낸다. 또한 당시 인간의 부도덕성뿐 아니라 여성의 지위가 낮다는 점도 알려 주는 것 같다. 남성은 옷을 입은 점잖은 모습을 하고 여성만이 옷을 벗고 있다는 점으로 보아 이 시기에는 인권 운동에도 불구하고 여성의 지위가 남성의 지위에 훨씬 못 미치는 성차별적 요소가 다분히 존재한다고 볼 수 있다.

※ 표현적 내용의 분석을 위한 질문들

- 이 작품에는 무엇이 그려져 있나요?
- 그림의 배경이 되는 장소가 어디인가요?
- 앞에 배치된 과일과 빵 등을 볼 때 무엇을 하러 온 것 같나요?
- 이 사람들이 이곳에 소풍을 나왔나요?
- 이 작품은 어느 시대에 그려진 것일까요?
- 그림을 보며 이상하게 느껴진 것은 어떤 것들인가요?
- 여자가 왜 옷을 벗고 있다고 생각하나요?
- 이 그림에 표현된 색채는 어떤 것들이 있나요?
- 나부가 남자들의 검은 옷과 어떻게 조화를 이루고 있나요?
- 여자가 옷을 입고 있었다면 어떤 색채의 옷이 남자들의 검은 옷과 잘 어울렸을까요?

의미 만들기의 미술

- 숲 속의 어두운 분위기는 어떤 효과를 주고 있나요?
- 이 그림을 그린 화가는 왜 나부를 그려 놓았을까요?
- 남자들과 달리 여자만 옷을 벗은 점은 우리에게 무엇을 알려 주나요?
- 이 그림을 그린 화가가 중요하게 생각한 것은 무엇일까요?
- 이 그림의 주제는 무엇일까요?
- 이 작품과 마네가 그린 다른 작품들에서 일관된 큰 개념을 찾을 수 있나요? 만약 찾을 수 있다면 그 큰 개념은 무엇에 대한 것인가요?

7 요약과 결론

이 장에서는 시각 이미지의 표현 내용을 분석하면서 의미 읽기를 시도하였다. 시각 이미지의 내용 분석은 그 안에 담긴 의인화 · 우화와 함께 상징을 읽을 때 가능하였다. 내용의 해석은 표현의 상징을 읽어야 하므로 그 이미지가 통용되는 문화와 사회의 관습을 알아야 가능하다. 이 점은 실로 시각적 문해력이 문화적 문해력임을 다시 한 번 상기시킨다.

도상학은 사실의 설명, 큰 개념과 주제의 설명, 의도와 목적의 해석과 도상해석학에 의한 배경의 해석 등 네 단계로 구성된다. 따라서 도상학과 도상해석학을 이용한 시각 이미지의 해석 단계는 위의 네 단계로 이루어지면서 표현적 내용의 분석이 사회학과 밀접한 관련성을 지니고 있음을 확인시켜 주었다. 도상학은 누가 그리고 무엇이 묘사되었는지를 파악하기 위해 큰 개념과 주제, 의도와 목적 그리고 배경 등을 해석하는, 즉 텍스트상의 연구를 한다. 도상학의 학습은 구상적 · 상징적 이미지에서 사람 · 장소 · 사물 등의 의미를 파악하는 데 유용하다. 네 번째 단계인 배경의 해석은 도상해석학을 통해 관습적으로 받아들여지는 상징주의를 좀더 포괄적으로 이해하도록 도와 준다.

이와 같은 도상학의 학습은 상호텍스트성과 문헌의 고찰에 의한 이미지 분석을 요구하였다. 따라서 도상학은 과거 이미지를 해석하는 데 유용한 방법이다. 도상학의 학습은 시각 이미지를 분석할 때 문화적 의미를 이해하려는 탐구 활동이므로 이미지의 구성에 대한 해석을 가능하게 한다. 따라서 도상학의 학습은 시각 이미지를 둘러싼 사회적 관계와 현실의 이해를 도모하므로 비평적 문해력을 향상시킬 수 있다. 다음 장에서는 시각 이미지에 대한 배경적 해석에 대해 좀더 심도 있게 파악하기로 한다.

제7장

시각 이미지의 의미 읽기를 위한
사회학적 · 인류학적 방법

미술가들은 시각 이미지를 제작할 때 색채 · 공간 · 균형 · 대립 등 구성적 양상을, 그것을 체계화시킨 전통적 관습에 따라, 또는 그 관습에 반대하면서 혁신적 방식을 좇아 추구한다. 따라서 시각 이미지는 한 사회의 틀 안에서 개인과 제도 사이의 긴밀한 관계를 통해 만들어지면서 유통된다. 이것은 이미지가 정치적 · 사회적 · 경제적 관계와 제도와 관습의 범위 안에서 만들어지고, 보이며, 사용된다는 사실을 의미한다. 다시 말하면, 시각 이미지에는 항상 사회적 양상이 관여한다. 따라서 로즈(Rose, 2001)가 주장했듯이 시각 이미지는 구성적 · 표현적 양상과 함께 사회적 양상이 관여하는 위치를 통해 만들어진다. 그러므로 시각 이미지에 대한 해석은 그 이미지를 통해 직접 관찰한 것을 분석하는 능력만 뜻하는 것은 아니다. 그것은 우리가 관찰하고 이해한 것을 토대로 이미지의 전후 맥락을 파악하면서 시각 이미지가 만들어진 배경적 정보와 지식을 도출할 수 있어야 한다. 그리고 그에 대한 접근은 무의식에 대한 해석까지 거슬러 올라가야 한다.

1 시각 이미지의 사회적 양상: 배경의 고찰

정신분석 이론과 시각성

시각 이미지는 무의식을 추적하는 정신분석과 관련된다. 정신분석의 근본 요소 가운데 하나는 무의식적 · 정신적 과정의 존재와 그 작용의 유형을 증명하는 것이다. 정신분석 이론에 의하면 인간은 다양한 갈망 · 공포 · 기억 · 환상 등을 억압하면서 산다. 그리고 합리성과 논리성이 접근할 수 없는, 즉 동적이면서도 적극적인 갈망의 힘이 우리의 의식 세계 너머 무의식에 존재한다는 것이다. 정신분석에서는 시각 이미지가 전적으로 의식이 있는 수준에서 만들어지는 것이 아니며 무의식이 함께 작용한다고 간주한다. 따라서 정신분석학자들은 무의식과 표현의 관계를 파악하고자 한다. 일찍이 지그문트 프로이트 Sigmund Freud, 1856-1939는 "보는 즐거움scopophilia"이 인간의 기본적 욕망의 하나임을 확인한 바 있다. 스터켄과 카트라이트(Sturken & Cartwright, 1999)에 의하면 정신분석은 이미지를 통해 감상자가 얻는 기쁨을 직접적으로 언급하면서 시각 세계의 관계를 설명하는 이론이다. 이미지는 무엇보다도 감상자에게 기쁨과 깊은 인상을 주는 동시에 감상자의 갈망과도 어느 정도 관련이 있기 때문이다. 1970년대 이후로 많은 학자들이 이러한 과정을 설명하기 위한 이론을 구체화하였다. 그 가운데 정신분석과 시각성 이론은 바라보는 관습에서 무의식 · 갈망 · 환상 등과 같은 정신의 역할을 강조하였다. 정신분석에서는 많은 핵심적 개념들—예를 들어 "상상하는", "응시", "시각적 경험"—이 특별한 시각적 상태를 가지고 있다고 간주한다.

정신분석 이론은 19세기 말과 20세기 초에 빈에서 활약한 프로이트에 의해 생성되었다. 그리고 20세기 중반에 프랑스 심리학자인 자크 라캉Jacques

의미 만들기의 미술

Lacan, 1901-1981이 프로이트 이론을 재정비하면서 하나의 학문으로 정립되었다. 프로이트의 정신분석 이론에서 무의식은 본능적 욕망과 같은 것으로 우리가 "주체"라고 부르는 것과 분리되어 있다. 또한 자크 라캉은 인간이 어떻게 주체로 발전하게 되는지를 이해할 수 있는 열쇠는 바로 "바라보는 관습"이라고 주장하면서 정신분석과 시각성 관계를 이론화하였다. 라캉이 인간이라는 용어 대신 특별히 주체subject라는 용어를 사용한 이유는 탐구 대상을 설명하기 위해서이다(Sturken & Cartwright, 1999). 철학 용어인 주체는 의식의 사고 형태를 유지하고 취하는 마음과, 자아 또는 행위자를 뜻한다.

　　라캉의 연구에서 주체는 무의식과 언어 그리고 갈망의 메커니즘을 통해 구축되는 존재이다. 전경갑(1993)에 의하면 라캉의 연구는 서구 자본주의 사회구조 안에서 인간이 정체성을 부여받는 방식과 인간이 자신들을 독특한 개인으로 상상하는 과정에 집중되었다. 그러나 라캉의 주체구성 이론에서 주체는 정체성을 가진 주체, 투명한 주체, 통합된 주체가 아니라 오히려 불확실한 주체이자 결핍된 주체이고 끝없이 분열되는 주체이다. 때문에 라캉에게 인간 주체는 언어에 의해, 상징 체계에 의해 끝없이 구성되는 과정 속의 주체이다. 라캉은 인간이 상실된 통일성과 전체성을 동경하면서도 이를 영원히 달성할 수 없는 상실과 결핍의 존재라고 정의하였으므로, 인간은 다름 아닌 욕망의 존재가 된다. 따라서 주체는 개인이 다양한 복잡성과 종종 비합리적 이해에 의해 우리 자신과 세계를 이해한다는, 즉 지극히 주관적인 것임을 시사한다. 정신분석에서는 종종 합리성이 비합리성에 의존하고, 이성과 감정이 이분화될 수 없으므로 이성 또한 정서와 완전히 분리되지 않는다고 주장한다. 로즈(Rose, 2001)에 의하면 이 점이 바로 정신분석에서 때때로 시각성의 정서적 효과에 초점을 맞추는 이유와 깊이 관련된다.

　　라캉은 바라보는 행위 그 자체를 설명하기 위해서가 아니라 특별한

사회적 환경의 성격을 지닌 바라보는 관계를 나타내기 위해 "응시gaze"라는 용어를 사용하였다(Sturken & Cartwright, 1999). 즉 정신분석 이론에서 응시는 바라보는 행동 그 자체가 아니라 특별한 사회적 환경의 특징으로서의 바라보는 관계이다. 존 버거(Berger, 1972)는 작품 이미지는 그것을 보는 것뿐 아니라 바라보면서 연상하는 것에서 사회적 차이를 발생시킨다고 주장하였다. 그러므로 이미지에서 중요한 것은 이미지 자체가 아니라, 그것을 특별한 방법으로 바라보는 특별한 사람들에게 어떻게 보이는가 하는 것이다(Rose, 2001).

특히 정신분석에서는 성적 차이가 만들어지고 유지되는 과정을 분석하고자 한다. 무의식 역시 문화적 훈련에 의해 형성된다고 본다. 프로이트와 라캉의 정신분석 이론에서 주체가 어떻게 형성되는가를 탐구하는 데 핵심 요소는 남성과 여성의 이분법적 구분이었다. 따라서 시각성에 뿌리를 박고 있는 성적 차별성을 연구하고자 하는 프로이트와 라캉의 정신분석 연구는 페미니스트 연구에 동시에 응용되었다. 페미니스트들은 특별히 시각 이미지와 사회적 효과, 차별화되어 성적으로 구분된 방법에 크게 주목하고 있다(Rose, 2001). 정신분석 이론의 시각에서 주장하는 교수법은 주관성과 사회와 문화 사이의 관계 등을 가르친다(Felman, 1987). 그것은 무의식을 통해 지식과 그 전수 방법에 대해 새로운 질문을 던진다(Felman, 1987). 정신분석 이론에서 시각 이미지는 그 자체로 효과가 있는 한편, 심리적 · 사회적 시각의 일부로 간주된다. 예를 들어 성적 차이는 남성과 여성이라는 문화적 코드와 관련된다. 그것은 개인적 경험과 사회적 · 문화적 믿음이 개입되어 저마다 다르게 "읽을 수 있음"을 의미한다. 파이페와 로(Fyfe and Law, 1988)가 그렇게 주장하였듯이 시각화되는 것을 이해한다는 것은 그 기원과 사회 작업을 이해하는 것이다. 이미지를 주의 깊게 관찰하는 것은 계급 · 성 · 인종 등과 같은 사회적 범주에 대한 특별한 시각, 즉 시각 이미지가 만들어진 배경을 이해하는 것

이다. 그러므로 시각 이미지의 배경적 요소에 대한 분석은 과거 관습뿐 아니라 그 관습과 우리 자신의 변증법적 상호작용을 파악하게 한다.

따라서 이미지는 텍스트적 분석이 가능한 코드와 관습이 담긴 언어로서 이해된다. 이 점은 시각 이미지의 문화적 · 사회적 함축성을 드러낸다. 대부분의 동양과 서양미술 역사에서 여성은 성적 존재 또는 물질적 인물로 강조되고 있다. 동양과 서양에서 남자는 이미지를 즐기고 여성은 보이는 이미지로 등장한다. 존 버거(Berger, 1972)는 서양미술에서 마치 평가받기 위해 성적으로 유혹하는 듯한, 수동적인 여성의 누드 그림을 그 예로 지적하였다. 그에 의하면 많은 누드 작품에서 여성은 거의 배타적으로 남성에게 선사되는 이미지로 묘사되었다. 예를 들어, 브론치노의 작품 〈사랑과 시간의 알레고리〉 도36에서 비너스의 포즈는 키스하고 있는 큐피드를 향해 있지 않다(Berger, 1972). 오히려 비너스의 자세는 그림을 그리도록 의뢰한 사람, 즉 그림을 감상하는 코시모 1세를 향해 있다. 즉 여성의 몸은 남성의 응시를 고려하여 항상 남성 감상자를 향하고 있다. 버거(Berger, 1972)는 이러한 유형의 이미지가 유혹하는 바가 무엇인지를 다음과 같이 서술하였다.

> 유럽의 일반적인 유화 누드화에서 주역은 결코 묘사되지 않는다. 그는 이 그림을 앞에서 감상하는 자로서 대개 남자이다. 모든 것이 그를 의식하고 있다. 즉 마치 그가 거기에 있는 것처럼 의식하면서 그려진 것이다. 그림 속 여자가 나체인 것도 바로 그를 위해서이다.(p. 54)

이와 같은 방법은 감상자인 남성들로 하여금 여성의 외모를 바라보면서 쾌락을 느끼게 하기 위한 것이다. 그리고 자아와 감상자의 분리는 응시가 만연해 있다고 생각하게 만든다(Sturken & Cartwright, 2001). 로즈(Rose, 2001)

51 신윤복, 〈미인도〉, 18세기 말–19세기 초, 비단에 채색, 114×45.2cm, 간송미술관

에 의하면 이 특별한 유형의 그림을 이해하는 것은 포괄적 문화의 구축에서 성적 역할의 차이에 기인한 여성상을 묘사할 뿐 아니라 묘사된 이미지를 즐기는 남성상의 구축을 의미한다. 버거(Berger, 1972)는 다음과 같이 주장하였다.

의미 만들기의 미술

52 신윤복, 〈목욕도〉, 18세기 말–19세기 초, 종이에 채색, 28.3×35.2cm, 간송미술관

우리는 다음과 같이 단순하게 말할 수 있다. 남성은 행동하고 여성은 보이게 된다. 남성은 여성을 바라본다. 여성들은 관찰되는 자신들을 바라본다. 이것은 여성과 남성상의 대부분의 관계뿐 아니라 여성들과 그들 자신의 관계를 결정한다. 여성의 감독자는 남성이며 감독당하는 자는 여성이다. 그러므로 그녀는 하나의 오브제로 변하는데 대부분 특별한 구경거리의 오브제가 된다.(p. 47)

수줍어서 어색해하며 노리개를 잡고 생각에 잠긴 듯 다소곳한 자세를 취하면서 조선시대의 여성미를 과시하는 신윤복申潤福, 18세기 중엽–19세기 초기의 〈미인도〉도51는 누군가에게 응시되고 있는 자신을 의식하는 모습이다. 이때

53 니콜라 푸생, 〈사비니 여인들의 약탈〉, 1637–1638, 캔버스에 유채, 154.6×209.9cm, 루브르 박물관, 파리

감상자는 풍류를 즐기는 지배계급의 남성이다. 따라서 이 여성은 남성에게 보이는 자신을 지속적으로 의식하고 있는 듯하다. 신윤복의 또 다른 작품으로 목욕하는 여성을 훔쳐보는 모습을 소재로 한 〈목욕도〉도52나 니콜라 푸생 Nicolas Poussin, 1594–1665의 작품 〈사비니 여인들의 약탈*The Rape of the Sabine Women*〉도53 이 그림의 소재가 될 수 있었던 것은 그 당시 사회가 강력한 남성 주권 사회였기 때문이다. 이와 같은 개념의 이미지는 현대 광고에도 폭넓게 사용되고 있다.

　페미니스트들은 엿보는 듯한 남성의 응시voyeuristic male gaze를 특별한 연구 주제로 삼고 있다. 신윤복의 〈목욕도〉에서 모든 남성들은 여성의 나부를 훔쳐보는 자이며, 이 그림이 염두에 둔 감상자는 전적으로 남성이다. 따라

의미 만들기의 미술

서 페미니스트들은 일관되게 "남성의 응시(관음증)"를 가부장적 이미지의 비평 요소로 삼고 있다(Rose, 2001). 요약하면, 이미지로서의 여성이고 그 이미지를 즐기는 자로서의 남성이다. 그리고 이러한 〈미인도〉에서의 여성미는 다름 아닌 조선이라는 사회가 구축한 것이다. 페미니스트의 시각에서 보았을 때 여성미 또는 여성성은 조선이라는 유교 사회에서 만들어 놓은 것을 흉내 내면서 만드는 가면이므로 정체성을 숨기기 위해 한 겹 덧씌운 장식에 불과하다. 페미니스트의 시각에서는 이상형의 여성미는 존재하는 것이 아니라 역사적 · 사회적으로 특별하게 구축되는 것이다.

존 버거의 "남자는 행동하고 여자는 보인다"는 말의 의미는 현대 사회의 많은 이미지에서도 쉽게 간취된다. 그러나 현대의 응시 개념은 전적으로 남성과 여성의 이분법적 구분에만 의존하지 않으며 좀더 복잡한 권력 구조를 반영하고 있다(Sturken & Cartwright, 1999). 흑인 관객에 대해 글을 쓰는 비평가들은 인종적 경험이 부여하는 정체성의 형성에 대해 언급한다. 1980년대와 1990년대의 레즈비언과 게이 관객의 비평가들은 레즈비언과 게이, 성전환자의 정체성과 시각성에 대해 지적한다(Struken & Cartwright, 1999). 이들은 권력의 틀 안에서 규정되는 응시와 규범화된 응시에 대해 서술하였다. 현대 정신분석 이론가들은 이미지가 권력에 의해 실행되면서 권력의 도구로서 활용될 수 있다는 점을 일관되게 주장한다.

담론

"담론discourse"이라는 용어는 저술 또는 말의 문구, 무엇인가에 대해 말하는 행동을 묘사하는 데 사용되고 있다. 그런데 푸코(Foucault, 1972)는 이 용어를 아주 특별하게 사용하였다. 그는 의미 있는 설명을 하고 각기 다른 역사적 시대에 대하여 언급할 수 있는 것을 규정하는 규칙과 실제에 관심을 가졌다. 푸

코가 말한 담론은 특별한 역사적 운동에서 특별한 주제를—지식을 나타내는 방법으로—드러내는 수단이다. 담론에 대한 푸코의 개념은 한 사회에서 하나의 사물과 관련하여 권력 체제가 어떻게 작용하는가를 이해시켜 준다.

담론은 그것이 생산되고 유통되는 제도 안에서 일정한 규칙과 관습을 가진 특별한 형태의 언어이다(Foucault, 1972). 푸코에 의하면 그것은 의미와 사회적 관계를 구현하며, 주관성과 권력 관계를 구성하기 때문에 담론은 사고를 위한 가능성을 구축한다. 푸코에게 담론은 무엇인가에 대해 말해질 수 있는 것을 정의하고 한정하는 하나의 지식 체계이다. 따라서 담론은 지식 형성을 가능하게 만드는 체계이기도 하다. 푸코는 정신 이상은 의학·법·교육 등에서 다양한 담론을 통해 정의된다고 설명하였다. 예를 들어 창의성에 대한 역사를 이해하기 위해서 우리는 창의성의 모든 개념이 궁극적 목표로 삼아야 할 창의성 자체에 대한 원래의 정의를 찾지 않으며, 다른 시대에 각기 다른 목적으로 사용되는 창의성이라는 용어와 개념을 조사한다. 그러므로 창의성은 단지 실험적 조사로서 발견되기를 기다리는 현실계의 개념이 아니라 말 그대로 창의성이라는 모더니스트의 담론에 의해 구성되는 개념이다.

푸코의 시각에서 보면 우리는 법·의학·범죄·성·기술 등의 담론을 말할 수 있다. 이 점은 특별한 유형의 지식을 정의하고, 시대와 사회에 따라 변화하는 포괄적 사회 영역의 존재를 의미한다. 이렇듯 담론은 특정한 종류의 주체와 지식을 생산하고, 우리는 포괄적으로 배열된 담론이 정의하는 주체의 입장에 사로잡힌 채 해당 담론을 믿게 된다는 것이 푸코 이론의 근본을 이룬다.

그러므로 미술 또한 특별한 형태의 지식으로서 담론으로 간주될 수 있다. 미술은 지식·제도·주제·실제에 따라 어떤 것은 미술로 또 어떤 것은 미술로 인정하지 않는 일종의 담론이다. 이러한 맥락에서 살펴보면 시각

성 또한 담론의 일종이다. 특별한 시각성은 "담론의 형성discursive formation"을 통해 특별한 방법으로 특정 사물과 인물을 부각시키거나, 또 다른 것들은 무시하면서 (그 시각 안에서) 특별한 메시지의 주제를 만들어 내어 우리로 하여금 이념적 지식을 전하게 한다. 푸코(Foucault, 1972)는 담론의 부분들이 관계에 의해 구성되었다는 점에서 "제도의 분산"으로서 담론의 형성을 설명하였다.

　　로즈(Rose, 2001)에 의하면 상호텍스트성은 담론을 이해하는 중요한 수단이다. 즉 유추적 사고가 담론의 형성에 관여하므로 상호텍스트성은 담론적 이미지 또는 텍스트가 하나의 이미지나 텍스트에 의존하지 않고 다른 이미지나 텍스트가 전하는 의미에 의존한다는 점을 뜻하기 때문이다. 따라서 담론의 분석에서는 사람들이 자신들의 사회계를 설명하기 위해 언어를 어떻게 사용하는가에 대해 관심을 두게 된다. 이러한 맥락에서 미술교육학자들은 시각 이미지가 어떻게 사회계의 특별한 견해를 구축하고 있는가를 조사하고자 한다. 그리고 담론 자체가 사회적으로 구축된 것이므로 담론의 분석은 특히 시각 이미지의 사회적 양상에 큰 관심을 보인다.

권력지식

푸코는 현대 사회가 권력지식powerknowledge의 기본적 관계에 의해 어떻게 구조되었는가를 설명하였다. 그는 진실을 만드는 중심에는 권력과 지식의 야합이 있음을 설명하려고 "권력지식"이라는 용어를 만들었다. 푸코는 배경이 배제된 지식은 있을 수 없으며, 지식과 권력은 은밀하게 유착된 것이라고 간주하였다. 즉 지식과 진리의 주장이 보편타당성과 합리성에 근거를 둔 것이라기보다는 오히려 권력의지에 좌우되는 정치적 성격을 띤다는 것이다. 따라서 모든 지식은 권력을 내포하며, 어떤 권력도 지식의 정당화 없이 행사될 수 없다는 것이 푸코의 권력지식 이론이다. 그는 현대 사회의 권력 현상을 분석하

기 위해 권력의 개념을 통치권이나 중앙집권적 국가 권력으로 규정하기보다는 공장·학교·관청·병원·감옥·법정 등 사회 체제의 말단 조직 수준에서 작용하는 힘의 관계로 개념화하였다. 군주제와 전제주의 정치 체제에서는 범법 행위 시 공개 처형과 같은 권력을 실행함으로써 체제를 유지하였지만, 현대 사회에서는 많은 학문 영역이 지배 체제에 순응하는 시민의식을 고취시키기 위해 권력을 행사한다는 것이다.

푸코에 의하면 사회의 지배 체제에 필요한 인간을 만들기 위해 많은 학문 영역의 전문 지식이 구조적 선택과 배제를 통하여 인간을 표준화하고 있다(전경갑, 1993). 즉 "근면한 노동자", "선량하고 협조적인 시민", "품행이 단정한 학생", "고분고분하고 얌전한 여자다운 여자", "용감하고 씩씩한 남자다운 남자"에서처럼 인간에 대한 정의는 시대와 국가에 필요한 이념적 인간으로서 지극히 자의적이다. 푸코(Foucault, 1973)는 진실이 요구되는 특별한 근거를 "진실 체제regime of truth"라고 불렀다. 푸코의 관심사는 특별한 견해가 어떻게 특별한 진실 체계를 통해 구축되었는가 하는 것이다. 권력 관계는 항상 사회에서 무엇이 지식으로서 중요한지를 정하면서, 지식 체계를 통해 권력 관계를 생산한다(Sturken & Cartwright, 1999). 푸코에게 중요한 질문은 "현재 행해지고 있는 것이 어떻게 행해지는가?", "과거에는 그것이 어떻게 행해졌는가?"이다(Rose, 2001).

스터켄과 카트라이트에게 이미지는 권력 관계가 실시되고 보는 것을 상호 교환하는 복잡한 분야이다. 이미지 또한 지속적 권력 현상에 의해 우리의 생각과 언어 그리고 신체 및 행동을 예속시키고, 한 걸음 더 나아가 새로운 이념으로 주체성을 형성하게 하는 요인이 되고 있다(Sturken & Cartwright, 1999). 이념은 한 문화권을 토대로 존재하는 믿음 체계이다. 이미지는 이념이 생산되고 투영되는 중요한 수단이다. 이처럼 이미지를 보는 사람과 이미지

주체로서의 우리는 바라보는 것과 보이는 것의 복잡한 실제에서 영향을 받게 된다. "이 이미지는 누구를 위해 만들어졌을까"; "누가 어떤 목적과 의도로 이와 같은 이미지를 만들었을까"; "이 이미지를 처음 접했을 때 사회 반응은 어떠하였고 사회에 어떤 영향을 주었는가?"; "이 이미지는 어떤 효과가 있는가?" 따라서 미술의 사회적 배경을 고찰하려면 사회가 시각 이미지를 어떻게 지각하고 해석하고 있는가에 대한 학습과 시각 이미지를 통해 한 사회의 가치가 어떻게 표현되었는가를 파악하는 것이 중요하다.

한 시대의 시각 이미지는 그 시대를 살았던 사람들의 삶에 대한 반영 또는 직접적 표현이라고 할 수 있다. 곰브리치(Gombrich, 1999)에 의하면 쿠르베는 다음과 같이 주장한 사람들 가운데 한 사람이다. "미술가에게 미술은 단지 그가 살고 있는 시대의 생각과 사물에 대한 개인적 능력을 적용하는 수단이다"(Gombrich, 1999, p. 249).

곰브리치는 한 시대의 발현으로서 "양식"을 정의하였다. 양식은 시각 이미지를 만드는 데 있어 한 미술가의 버릇이나 태도, 기법 등 한 개인의 매너리즘이나 특징을 총칭한다. 양식은 시대성을 드러낸다. 단토(Danto, 1981)는 궁극적으로 한 시대에 속하는 것을 정의하는 공유된 표현 모드로서 양식을 설명하면서 이 말에 동의하였다. 말할 때 목소리가 관계되는 것처럼 미술가들이 무엇인가를 그릴 때는 "어떻게 그릴 것인가"를 생각하면서 시각 이미지를 만들게 된다. 따라서 담론 분석의 시각에서는 한 시대와 문화권을 단위로 생산되는 특유의 양식에 대한 분석적 고찰이 이루어져야 한다. 즉 시대와 지형에 따라 각기 다른 양식을 구성하는 시각 이미지에 대한 사회적 양상을 해석하려면 우선 어떤 미술 작품이 그 문화권에서 만들어진 이유가 무엇인가를 질문해야 한다: 이런 작품이 왜 만들어졌을까?; 무슨 목적으로 만들어졌을까?; 무엇이 이런 유형의 양식을 가능하게 하였을까? 등이 바로 그것이다.

2 사회학적 · 인류학적 방법의 교수법

사회학적 · 인류학적 방법의 교수법은 시각 이미지를 둘러싼 담론과 권력지식을 해체하면서 시각 이미지가 만들어진 배경에 대한 이해의 폭을 넓혀 준다. 이와 같은 이유 때문에 우리는 우리 문화와 다른 사람들의 문화를 이해하는 중요한 수단으로서 시각 이미지의 형태 변화를 관찰해야 한다(박정애, 1993).

사회학적 · 인류학적 방법은 문화의 상대주의 맥락에서 이해할 수 있다. 문화의 상대주의는 모든 가치가 상대적이며 모든 문화를 평가할 수 있는 보편적 기준이 존재하지 않는다는 입장을 견지한 미국의 인류학자 프란츠 보아스Franz Boas, 1858-1942의 이론이다. 보아스는 하나의 사회가 다른 사회와 비교될 수 있는, 즉 문화가 배제된 수단이란 존재하지 않는다고 주장하였다(Garbarino, 1977). 시각 이미지를 사회학적 · 인류학적 측면에서 해석하는 것은 이미지를 감상자 입장이 아니라 그것이 생산된 사회와 문화의 시각에서 이해하는 것이다. 베스트(Best, 1986)는 다음과 같이 설명하였다.

> 각 문화의 미술은 자체적 표현으로 인정되고 평가될 수 있다. 미술은 외적으로 비평될 수 없다. 그것은 다른 것들만큼 존경받을 가치가 있다. 원시성으로 돌리는 것은 단지 그렇게 하는 사람의 편견만 드러내는 것이다. 다른 문화권의 미술을 감상하려면 우리 자신의 외적 문화 기준을 응용하면 안 되고, 그 문화의 내적 기준들을 받아들이는 동시에 이용해야 한다.(p. 39)

이를 위해 하나의 시각 이미지를 바라볼 때 제일 먼저 인지해야 할 사

의미 만들기의 미술

항이 다음 질문에서처럼 시각 이미지가 만들어진 시대의 사회적 · 문화적 양상을 파악하는 것이다.

- 이 시각 이미지는 어느 시대에 만들어졌는가? 현재인가? 과거인가?
- 이 시각 이미지를 만든 사람은 어느 나라 사람인가?
- 한국 사람이 만들었다고 생각하는가? 아니면 일본 사람이 만들었다고 생각하는가? 왜 한국 사람이 만들었다고 생각하는가?
- 한국 사람들 외에 다른 나라 사람들은 이 시각 이미지를 어떻게 해석할 수 있을까?
- 이 시각 이미지는 원래 누구를 위해 만들어진 것인가?
- 이 시각 이미지가 처음 만들어졌을 때 누가 갖기를 원했을까?
- 누가 이것을 미술가에게 그리라고 요청했을까?
- 누구의 생활 방식이 이 시각 이미지에 반영되어 있는가?
- 이 시각 이미지가 미술관에 들어오기 전까지는 어디에 걸려 있었을까?

사회학적 · 인류학적 측면에서 이미지를 감상하기 위해 가장 먼저 고려해야 할 사항은 원본을 그것이 만들어진 배경에서 해석하는 것이다. 돌하르방을 그것이 만들어지고 사용되었던 제주도라는 원래의 배경에서 감상하는 것과 민속박물관에서 바라보는 것은 큰 차이가 있다. 우리는 과거의 시각 이미지가 원래 그것이 존재했던 방식으로 더 이상 존재하지 않는다는 점을 유념할 필요가 있다. 그 이미지는 이미 권위와 기능을 상실하고 대부분 박물관과 미술관 안에서 "순수한 감상용"으로 전락하였다. 그런데 그 시각 이미지가 박물관이나 미술관에 전시되기까지 여러 담론과 권력지식이 개입된다. 그러므로 고려해야 할 사항은 누가 무슨 목적으로 그 과정에 개입하였는가를

파악하는 것이다. 이 점은 과거 이미지에 개입된 정치적 · 경제적 배경을 이해하는 것이다. 따라서 현대의 시각 이미지는 사람 · 기관 · 단체 등의 역동적 관계에 놓여 있는 미술 시장의 개념을 통해 파악되어야 한다.

- 이 시각 이미지는 어떠한 역할을 하는가?
- 이 시각 이미지는 원래 어떻게 사용되었는가?
- 이 시각 이미지는 현재 어떻게 사용되는가?
- 이 시각 이미지는 과거와 달리 현재에는 어떻게 사용되고 있는가? 그 이유는 무엇 때문인가?
- 이 시각 이미지는 원래 어디에 어떻게 전시되었는가? 또 어떻게 유통되었는가?
- 무슨 이유로 재전시되었는가?
- 누가 중요한 감상자인가?
- 이미지 요소와 관련하여 관객의 위치는 어디로 정해지는가?

다음의 질문들은 정신분석 이론 · 담론 · 권력과 지식 등의 분석을 통해 시각 이미지가 만들어져 유통되고 사용되는 과정과 그 방법을 포함하는 사회적 양상을 좀더 심도 있게 파악하게 해 준다.

- 이 시각 이미지는 남성이 만들었는가? 여성이 만들었는가?
- 왜 남성이 만들었다고 생각하는가? 왜 여성이 만들었다고 생각하는가?
- 이 시각 이미지를 감상하는 자들은 계급 · 성 · 인종과 관련하여 어떻게 다르게 반응하는가?
- 이 시각 이미지를 보고 여성들은 어떻게 반응할까? 왜 여성은 남성들과

다르게 반응할까?

- 이 시각 이미지는 왜 그러한 장소에서 전시되었는가?
- 이 시각 이미지는 왜 그러한 장소에서 사용되었는가?
- 누가 그 시각 이미지를 구입하기를 원하겠는가? 그 이유는 무엇인가?
- 이 시각 이미지를 누가 평가하였는가? 어떤 방법으로 평가하였는가?
- 이 시각 이미지를 평가하는 사람들은 어떤 기준과 가치를 갖고 있는가?
- 이 시각 이미지가 만들어진 나라에서 통용되는 미의 기준은 무엇인가?
- 어떤 것이 그들에게, 또 어떤 이유로 상징적·미적으로 가치가 있는가?
- 누가 미술 작품인지 아닌지를 결정하는가? 어떤 방법과 기준으로 결정하는가?
- 미술의 개념이 누구에 의해 어떻게 형성되는가?
- 이 시각 이미지는 어떤 전통을 따르고 있는가?
- 이 시각 이미지는 어떤 문화적 가치와 믿음을 따르고 있는가?
- 이 시각 이미지는 기존의 문화적 가치와 믿음에 대해 왜 반대하는가?
- 이 시각 이미지가 기존의 문화적 가치와 믿음을 따르지 않는데도 이곳에 전시된 이유는 무엇 때문인가?
- 이 시각 이미지에는 어떤 지식이 전개되고 있는가?
- 이 시각 이미지에서는 누구의 지식이 중요한가?
- 미술 시장에서 미술에 포함되는 것에는 어떤 것들이 있는가? 또 어떤 것들이 제외되고 있는가?
- 이 시각 이미지의 특별한 양상이 감상자들에게 어떤 효과를 만들고 있는가?
- 이 시각 이미지는 감상자와 어떤 관계를 만들고 있는가?

이렇듯 사회학적 · 인류학적 방법의 교수법은 시각 이미지가 만들어진 사회적 배경에 대한 이해를 도모한다. 시각 이미지의 배경에 대한 이해와 관련하여 대중문화는 미술이 어떻게 일정한 시대에 전통적 기능을 발휘하였는가를 증명하는 가장 중요한 수단으로 작용한다. 예를 들어 오늘날까지 미술의 전통적 기능을 다하고 있는 것은 오히려 대중미술이다. 그렇다면 이와 같은 성격의 대중미술이 만들어진 이유는 무엇 때문인가? 이것은 누구에 의해 어떻게 해석되었는가? 이렇게 해석된 이유는 무엇 때문인가? 사회학적 · 인류학적 방법을 통해 시각 이미지를 배경적으로 이해하려면 먼저 시각 이미지의 각기 다른 기능과 다양한 대상에 대한 풍부한 지식이 있어야 한다.

3 시각 이미지의 기능과 대상

시각 이미지의 기능

시각 이미지를 생산하는 목적은 현실에 대해 반응하기 위해서이다. 예를 들어 오락 · 기념 · 마법 · 의사소통 · 문화 전수 등을 비롯해 현실에 대한 반응으로서의 문화비평 등 다양한 목적에 의해 생산된다. 현실에 대한 반응이자 한 사회를 단위로 만들어지는 시각 이미지는 수호 체계 · 실용 체계 · 지식 및 역사 체계 · 종교 체계 · 정치 체계 · 전시 및 장식 체계 · 매매 체계 · 다목적용 의사소통 체계 · 환경 체계 · 교육 체계 · 아마추어 미술 제작 체계 안에서 각기 다른 기능과 역할을 수행한다. 이처럼 다양한 체계 안에서 생산된 시각 이미지는 예술과 인문학 복합체, 학교와 대학, 교회나 사찰, 박물관과 도서관, 지역 단체, 대중매체 등과 같은 기관, 단체, 또는 매체를 통해 전달된다.

수호 체계　고대 이집트의 스핑크스는 외부인이 무덤인 피라미드를 침범하지 못하게 하는 수호적 역할을 담당한다. 마찬가지로 중국과 한국의 사찰 입구에 서 있는 사천왕상과 중국 진秦나라의 시황제始皇帝, B.C. 259-B.C. 210 무덤에서 발굴된 병마용兵馬俑도 사찰과 무덤을 지키는 수호 목적으로 만들어졌다. 또한, 광화문 앞의 두 해태상은 경복궁이 불기운을 내뿜는 관악산과 마주하고 있기 때문에 자주 화재가 난다는 주장을 받아들여, 불을 먹고 사는 상상의 동물 해태를 세워 이를 미연에 방지하고자 하는 의도에서 만들어졌다고 전해진다. 그러나 국회의사당과 몇몇 도시 입구에 서 있는 해태상의 기능은 광화문 앞의 해태상의 기능과는 전혀 다르다. 해태는 또한 선과 악을 구별하는 능력이 있다고 전해졌다. 따라서 국회의사당과 도시 입구에 서 있는 해태상은 정의와 지역을 지키는 수호 기능을 위해 만들어졌다.

　　수호 체계의 미술 작품은 만들어질 당시의 목적을 상실하고 그 목적이 변형된 예가 많다. 미켈란젤로의 유명한 〈다비드상〉이 피렌체 공화국을 지키기 위해 시뇨리아 광장의 궁전 앞에 세워졌을 때 그 목적은 다른 도시국가들로부터 피렌체를 수호하기 위한 기능이었다. 그러나 현재 이 광장에는 모사품이 서 있고 진품은 피렌체의 아카데미아 미술관 안으로 옮겨지면서 원래 기능을 상실하여 "미술을 위한 미술"처럼 감상용으로 그 기능이 변하였다. 뉴욕 시 입구에 세워진 〈자유의 여신상Statue of Liberty〉도 이러한 수호 체계에 속하였으나 오늘날에는 뉴욕의 상징으로 기능이 변하였다.

실용 체계　이 체계는 주로 실생활에 사용할 목적으로 만들어진다. 모든 사회에서는 찰흙 · 바구니 세공 · 가죽 · 금속 등으로 음식물을 먹는 식기와 저장 용기 등을 만들어 낸다. 그러나 실용적 용도로 만들어졌다고 하더라도 도자기 등의 용기는 디자인과 장식, 장인의 기술에 따라 대상을 달리 한다. 마

찬가지로 의복도 실용적 용도로 만들어지지만 사회적 계급에 따라 그 종류가 다양해진다. 대량 상품화 계획을 통한 패션 디자인, 포장지 디자인, 산업 디자인과, 부티크 숍boutique shop이 주요 거래처인 공예품(도자기 · 섬유 · 보석 · 금속류 · 나무 · 가죽) 등이 이에 속한다. 이 가운데 전자는 일반 대중을 위한 것이고, 공예품은 주로 중상층을 위한 것이다. 건축물은 환경 체계와 실용 체계 양자에 모두 속한다. 실용 체계에서의 시각 이미지는 주로 기능성을 목적으로 만들어진 것이지만 예술성을 지닌 것들도 있다. 대량 생산된 물품은 상대적으로 낮은 비용으로 많은 대중을 포용할 수 있다. 공예는 개인적 표현을 할 수 있으나 대량 생산된 제품은 혁신적인 아이디어를 넣어 제작하기 어렵다. 또한 대량 생산된 물품들은 일반 대중의 취향에 호소해야 하며, 제조업자가 항상 아름답게 디자인된 물품을 생산하지 않는다는 단점이 있다. 공예가는 실용 체계에 만족하지 못하는 경향이 있으며, 생산한 공예품을 종종 예술 판매 체계로 전환시키려는 시도를 한다.

지식 및 역사 체계 레오나르도 다 빈치의 〈해부도〉는 드로잉을 통해 지식을 더욱 쉽게 설명해 준다. 우리는 글보다는 사실적인 시각 이미지를 더 쉽게 이해하고 더 오래 기억하게 된다. 이와 같은 시각성의 특징 때문에 글을 읽고 쓸 줄 아는 식자층이 적었던 고대 국가에서 미술은 지식과 정보를 전해 주는 중요한 역할을 담당하였다. 곰브리치(Gombrich, 1999)에 의하면 중세의 그레고리우스 대교황Pope Gregory the Great, 540-604은 작문writing이란 글을 읽고 쓸 줄 아는 독자reader를 위한 것이고, 그림은 그렇지 못한 사람들을 위한 것이라고 각각 정의하였다. 과거 중국이나 우리나라에서 권선징악을 주제로 한 내용의 이미지를 통해 도덕적 가치를 일반 대중에게 가르치고자 하였던 시각 이미지는 미술의 이러한 성격에서 기인한다. 민속 신앙 · 신화 · 역사 이야기는 시각

의미 만들기의 미술

이미지의 주제가 되어 한 문화권의 가치를 전하면서 지식과 역사 체계 내에서 문화적 보고의 역할을 담당한다. 회화·조각·그래픽·사진·공예 등에는 이러한 체계의 시각적 이미지가 많다. 지식과 역사 체계의 시각 이미지는 현재 박물관을 통해 중산층이나 상류층 또는 학자나 학생들을 감상자의 대상으로 삼고 있다. 영화나 레코딩도 이와 같은 맥락에서 파악이 가능한 이미지이며, 과거의 이미지인 경우에는 주로 도서관 등을 통해 전수된다. 이 체계의 시각 이미지와 학습 자료는 예술에 관심을 가지고 있는 자들을 위해 조직되고 전수되며 일정한 보호를 받는다. 그러나 박물관과 도서관은 예술 교육을 받은 사람들에게만 호소하는 한계성이 있다.

종교 체계 종교나 민속 신앙 같은 믿음 체계는 숭배를 목적으로 하여 물건을 만들었다. 고대 이집트에서 태양신과 같은 초자연적 존재를 숭배하기 위해 만든 제단을 비롯하여 많은 종교적 생산품, 고대 중국이나 한국에서 죽은 사람들의 내세를 위해 만든 명기冥器, 불교나 기독교 등의 종교에서 신앙심을 고취시키기 위해 만든 수많은 미술품, 상징이나 장식적 문양을 이용하여 악귀를 물리치기 위해 만든 물건, 행운을 빌기 위해 만든 장신구나 물건 등이 종교 체계에 포함된다. 특히 이 체계에는 영혼의 힘·신성·전지전능 등을 상기시키거나 신을 나타내기 위한 물건들이 많다. 많은 문화권에서는 신을 숭배하기 위해 신에게 바치는 선물로 시각 이미지를 만드는 경우가 많았다. 그 결과 신들은 사람 또는 짐승의 형태로 묘사되기도 하는데 이러한 형태가 존경심의 표상이 될 때는 우상숭배가 된다. 신의 이미지를 나타내는 것이 아니라 그 이미지가 실제로 숭배 대상이 될 수 있기 때문이다. 과거 우리나라의 성황당이나 부적 또는 이슬람 문화권의 만다라는 마법적 권능을 통해 행운을 빌고 악운을 멀리하기 위한 목적 때문에 사용되었다. 조선시대 말기에 유행

한 민화에서 호랑이 이미지는 부적의 기능에 가깝다.

서양의 경우, 14세기부터 15세기까지의 유럽에서 시각 이미지는 거의 배타적으로 기독교 교회를 위해 만들어졌다. 1400년경에 피렌체는 중부 이탈리아의 도시국가로 성장하면서 은행가와 옷감 상인의 중심 무대가 되었고, 이후 약 100년간 전 유럽을 지배하는 중심 무대가 되었다. 곰브리치(Gombrich, 1999)에 의하면 문예부흥기인 15세기 이탈리아에서 교회가 기독교 성인들의 수많은 조각상들 때문에 야외 박물관으로 변모하게 된 것은 피렌체의 길드의 영향 때문이다. 당시 피렌체의 귀족 가문들은 위신을 세우기 위해 아름다운 궁전을 만들면서 집 안에 있는 예배당과 제단을 아름답게 장식하려고 미술가

들을 경쟁적으로 고용하였다. 제단은 대개 예수의 일생을 각기 다르게 묘사한 장면이나 천상에서의 대관식 또는 동방박사의 경배 등 성경 내용을 화려한 금장식으로 묘사한 커다란 회화 작품으로 채워졌다. 이러한 그림들은 기도에 집중하면서 신앙심을 고취시키는 동시에, 어두운 예배당의 촛불이 빛을 발하면 금장식이 번쩍거리도록 함으로써 휘황찬란한 효과를 내도록 만들어진 것이다. 특히 코시모 1세를 비롯하여 부유한 은행가들은 동방박사들이 예수 탄생을 경배하는 모습도54을 선호하였는데, 지혜롭고 돈 많은 동방박사의 모습이 마치 자신들과 비슷하다고 생각했기 때문이라고 한다. 서양 기독교의 경우와 마찬가지로 인도 · 중국 · 한국 · 일본 등을 포함한 동양에서 지배적 종교인 불교에서 조성된 불상이나 불화의 기능 또한 종교적 신앙심을 고취시키기 위한 목적으로 만들어졌다.

특별한 종교적 목적 아래 만들어진 시각 이미지는 신앙심을 고취시킬 수 있었으며 많은 감상자에게 접근할 수 있었다. 그러나 규정된 형태에 의존하므로 양식적 혁신의 가능성은 지극히 제한되었으며 새로운 시점보다는 전통적 가치를 지지하게 된다. 이러한 체계에서는 주로 상징과 극적인 이야기narrative가 지배적 형태이다. 곰브리치(Gombrich, 1999)에 의하면 글을 읽고 쓸 수 없는 자에게 이미지로 내용을 전달하기 위해 극적인 이야기가 좀더 지배적인 형태로 사용되었다. 특히 19세기 말에 활약한 영국의 미술 비평가 러스킨 이후에 종교 체계에서의 이미지는 설교적 목적을 강조하는 경향이 두드러졌다(Gombrich, 1999). 곰브리치는 이러한 기능에서 초래된 양식을 "픽토그래픽pictographic"으로 설명하였다. 이러한 목적의 이미지들은 헬레니즘 시대에는 포플러나무로 만든 패널에 그려졌다. 그리고 중세 후기와 초기 르네상스 시대에는 패널뿐 아니라 프레스코 기법으로 벽면에 그려졌다. 참고로 서양미술의 특별한 고안품인 이젤 페인팅은 대략 17세기에 이르러 출현한 것으로

55 안톤 판 다이크, 〈찰스 1세의 승마
 초상화〉, 약 1637–1638,
 캔버스에 유채, 367×292cm,
 런던 국립미술관, 런던

추정된다(Gombrich, 1999).

정치 체계 사회적 지배라는 목적의 시각 이미지는 주로 일반 국민들이나 적
을 대상으로 설정하여 만든 것이다. 점점 가속화되는 사회적·경제적 변화에
따라 절대군주들의 권위가 도전을 받던 17세기 유럽에서 미술은 백성들의
절대복종을 이끌어 내는 일종의 통치 수단이 되었다. 당시 궁정화가들은 이
에 반응하여 자비와 권력 그리고 왕의 선성한 권리를 시각 이미지를 통해 보
여 주어야 하는 책무를 지니게 되었다. 안톤 판 다이크Anthon van Dyck, 1599–1641
가 그린 〈찰스 1세의 승마 초상화Charles I on Horse back〉도55는 일련의 큰 작품들

가운데 하나로서 국왕이 머무는 궁전의 큰 홀에 전략적으로 걸려 있었던 작품이다. 그는 실제로는 키가 아주 작고 잘생기지 못하였던 인물로 전해진다. 그러나 이 그림에서는 근엄하고 당당한 모습으로 묘사되었다. 왕은 갑옷을 입고 영국을 지키기 위해 전장으로 떠날 차비를 갖춘 모습이다. 당시 국제적으로 명성을 떨쳤던 네덜란드의 화가 판 다이크를 영국에 초빙하여 그린 이 작품을 통해 찰스 1세는 영국 국왕으로서의 권력과 장엄함을 과시하고자 하였다. 따라서 이와 같은 왕의 이미지를 전달하기 위해 가장 중요한 것이 그림의 크기였다. 가로 292cm, 세로 367cm인 이 그림은 보는 사람의 눈높이보다 위에 걸렸는데, 이것은 그림의 가장자리에서 헬멧을 들고 있는 하인처럼 대중들도 국왕 찰스 1세를 우러러보게 하며 "경배"의 대상처럼 느끼게 하였다. 찰스 1세는 1625년에 부친이었던 제임스 1세로부터 왕위를 물려받았다. 이 초상화에는 자신의 재임 기간 동안 정치적·법률적·종교적 논쟁이 많았던 잉글랜드와 스코틀랜드의 통일을 찬양하기 위해 오른쪽 나무에 "CAROLUS REX MAGNAE BRITANIAE(대영제국의 찰스 왕)"라는 명문을 새긴 목판이 묘사되어 있다(Langmuir, 1994).

　　　18세기에 프랑스에서 활약한 자크루이 다비드에게 미술과 정치는 아주 밀접한 관계에 놓여 있었다. 다비드는 루이 16세의 재위기를 비롯해 혁명과 나폴레옹 시대 그리고 왕정복고 시대까지 35년간 프랑스 화단을 지배하였다. 그는 그림뿐 아니라 정치에서도 생명력이 길었던 인물이었다. 다비드는 혁명 초기 몇 년간은 신생 공화국에 자신의 그림을 바쳤는데 혁명 지도자 마라는 다비드의 친구이자 영웅이었다. 마라는 자신에게 원한을 품은 소녀 샤를로트 코르데에게 암살당하는 끔찍한 최후를 맞았다. 다비드는 〈마라의 죽음*La mort de Marat*〉도56에 칼과 피, 죽기 직전 코르데에게서 건네받은 편지를 그려 마라가 피살되었다는 사실을 아주 강력한 느낌을 주는 사실적 이미지로

재현하였다. 죽은 마라의 이미지는 종교적 장엄함과 엄숙함마저 느끼게 해 주어 마치 피에타의 모습을 연상하게 한다. 따라서 이 이미지를 보고 있는 감 상자는 마라의 죽음이 예사롭지 않다는 것을 느끼게 된다. 이렇듯 다비드는 마라의 죽음을 통해 혁명의 가장 숭고한 이미지를 표현하고자 하였다. 또한 그는 의뢰를 받아 영국 정부를 악마로 묘사한 프로파간다 이미지를 제작하기 도 하였다. 풍자만화caricature나 광고 게시판 포스터들도 정치 체계에 속하는 시각 이미지이다. 풍자만화는 약 1600년경에 이탈리아에서 처음 등장하였다 (Gombrich, 1999). 1980년대 우리나라에서 성행하였던 사회 비평 성격을 가 진 민중 미술도 정치 체계 미술에 속한다.

57 한간, 〈조야백〉, 당대, 종이에 수묵, 30.8×34cm, 메트로폴리탄 미술관, 뉴욕

전시 및 장식 체계　집 안을 장식하기 위한 시각 이미지는 금이나 돈으로 살 수 있는 것을 증명하는 것들이 많았다. 무엇인가를 보여 주기 위한 목적을 가진 전시 체계의 미술은 유화의 발달과 흐름을 같이 한다. 과거 서양의 유화 작품에 묘사된 사물들은 현실에서 살 수 있는 것들이 많았으므로 많은 진기한 물건들이 미술 작품의 소재가 되었다(Berger, 1972). 이러한 맥락에서 시각 이미지를 사는 것은 그것에 묘사된 사물의 외형을 사는 것이나 다름없었다. 버거(Berger, 1972)에 의하면 이러한 작품에는 특히 미술가의 묘기가 과시되기 마련이었으며, 그것은 결국 소장자의 부와 삶의 양식을 확인시키기 위한 의도를 가졌다. 그래서 미술가에게 작품 제작을 의뢰할 때는 자신이 가지고 있는 가장 귀중한 물건들을 소유한 모습으로 그리게 하였다. 버거는 건물 그림 또한 재산을 증명하는 기능을 가졌다고 지적하였다. 자연의 동물이 아니라 가축이나 그 가축을 이용하고 있는 동물 또한 그것을 가진 자의 부와 사회적 지위를 증명하는 수단이었으므로 그림의 소재로 선택되었다. 버거에 의하

58 조지 스터브스, 〈휘슬재킷〉,
1761-1762, 캔버스에
유채, 325×259cm,
런던 국립미술관, 런던

59 토머스 게인즈버러,
〈앤드류 부부의 초상화〉,
1748-1749, 캔버스에
유채, 70×119cm, 런던
국립미술관, 런던

의미 만들기의 미술

면 이러한 가축은 특히 가치를 증명하기 위해 그것의 가계나 족보를 강조할
목적으로 묘사되었다. 이러한 경향은 동양과 서양의 미술에서 동시에 간취된
다. 중국의 당대唐代에 활약하였던 한간韓幹, ?–783의 〈조야백照夜白〉도57과 18세
기 영국의 미술가 조지 스터브스George Stubbs, 1724–1806의 〈휘슬재킷Whistlejacket〉
도58은 바로 계보의 가치를 증명하기 위한 전시 체계에서 그려졌다. 동서고금
을 통틀어 말은 부를 상징한다. 18세기 영국의 초상화가이자 풍경화가인 토
머스 게인즈버러Thomas Gainsborough, 1727–1788가 그린 〈앤드류 부부의 초상화Mr.
and Mrs. Andrews〉도59 또한 같은 맥락에서 그려진 작품이다. 자신들의 밀밭 농지
를 배경으로 게인즈버러에게 초상화를 의뢰하였던 앤드류 부부는 분명히 그

림의 배경으로 넣은 토지 재산에 관심이 있었던 것이다(Berger, 1972).

이젤 페인팅이 발달하면서 집의 벽면에 걸어 놓는 용도의 그림에 대한 수요가 많아졌다. 그림의 규모는 자연히 성당이나 교회 벽면에 그린 종교화보다 작았으며 인테리어 장식용으로 쓰이게 되었다. 집 장식을 위한 그림은 당연히 소재에 따라 거는 위치가 달라진다. 당시 원예업이 발달하였던 네덜란드에서 과일과 화훼 그림도60은 집 안 식당 테이블 위의 벽면에 걸리면서 식욕을 돋우는 수단이 되었다. 네덜란드 원예업자는 새로운 품종이 개발되면 으레 화훼 그림 전문가에게 그림을 그려 달라고 요구하였다고 한다. 반면, 누드 그림은 침실 벽면에 걸어 놓기에 알맞은 소재였다. 곰브리치(Gombrich, 1999)에 의하면 집 안에 걸어 놓는 그림을 더욱더 싼 가격으로 공급한 것이 판화이며, 유리를 사용한 액자가 나오면서 이 수요는 크게 확대되었다. 시민사회가 발달하였던 17세기 네덜란드에서 특히 시민들의 다양한 삶을 주제로 한 풍속도가 유행하였던 것도 그림에 대한 중산층의 수요 증가 측면에서 이해할 수 있다. 네덜란드의 얀 스테인, 얀 베르메르, 영국의 윌리엄 호가드 William Hogarth, 1697–1764 등이 제작한 그림들은 이러한 용도를 설명하는 좋은 예이다.

집 안 벽에 걸어 놓는 시각 이미지는 무엇인가를 상기시키는 용도와 기념품, 책과 경쟁하는 지식의 출처로 사용되기도 하였다. 이탈리아의 화가 조반니 안토니오 카날레토의 그림 〈대운하에서의 곤돌라 경주〉도13는 베네치아에 모여드는 관광객들을 위해 그린 도시경관도이다. 일종의 기념품 역할을 하는 이 그림은 과거 여행의 추억을 회상하고 기념하기 위해 거실 벽에 걸어 놓는 용도를 가진다. 따라서 교육받은 상류층이 이러한 그림의 주요 수요층이었다. 이와 같은 회화 작품의 기능과 마찬가지로 조각품 또한 과거를 회상하는 용도로 사용되었다. 예를 들어 고대 로마에서 과거 그리스의 조각을 복

제하여 집 안 장식품으로 널리 사용한 것은 그리스의 위대한 문화를 추억하기 위한 용도이다(Gombrich, 1999). 우리나라의 족자 그림 또한 이러한 목적으로 사용된 시각 이미지의 예에 해당된다. 사진과 인쇄술의 발달은 벽에 걸어 놓기 위한 용도를 지닌 미술의 공급을 확대시킬 수 있었다.

매매 체계 상층 미술로 분류되는 회화 · 조각 · 사진 · 영화 · 연극 등이 이 체계에 속하며, 개인적인 화랑이나 소극장 등이 이를 위한 시장 또는 소통 기관에 속한다. 미술계의 지적 · 사회적 엘리트나 막대한 부의 소유자가 대상이 된다. 매매 체계는 검열 제도에서 상대적으로 자유로우며, 비관습적 유형의 표현이나 혁신에 대해 사회적 관용이 베풀어진다. 과거의 경우에 추상적 이미지로 작품을 만든 칸딘스키와 피카소의 실험적 작품 등 모더니스트의 미술 대부분이 이 체계에 포함된다. 현대에는 포스트모던 취향을 가미시켜 과거와 현대의 양식을 절충한 미술품이 이 체계에 속한다. 매매 체계는 까다로운 심미안의 취향을 가진 소수를 대상으로 하며, 미적 내용이 폭넓은 대상을 수용하지 못하므로 미술가를 일반 대중과 격리시킬 수 있다.

대중문화의 시각 이미지인 경우 포스터 · 록 콘서트 · 민속 음악 · TV · 영화 · 만화 · 잡지 · 서적 등이 이 체계에 속한다. 대형 상품화와 복합적인 대중매체가 이를 수행하는 기관이 된다. 사춘기 · 민속 그룹 · 사회적 계급 등과 같은 다양한 하위문화권들이 이러한 대중식 시각 이미지의 감상자에 해당된다. 이러한 대중적 형태는 일반적으로 지각하기가 쉽고, 사회적 이슈와 필요성에 대해 민감하게 반응하므로 한 사회의 시대성을 파악하는 데 용이하다. 그러나 각기 다른 가치와 기준에 따라 제작된 시각 이미지이기 때문에 감상자 또한 이를 기준으로 구분되고 있으며, 시각 이미지를 사회적 기여로 바라보는 것보다는 시장 상품으로 전락시키기 쉽다.

다목적용 의사소통 체계　영화나 텔레비전 제작품, 소설 등이 해당되며 대중 매체나 출판사가 수행 기관이 된다. 다목적용 의사소통을 목적으로 한 시각 이미지는 폭넓은 대중을 대상으로 한다. 즉 아주 넓은 대상을 포용할 수 있으며 다른 체계의 시각 이미지 형태를 제시할 수 있다. 그러나 제작비가 비싸고 늘 검열 제도의 대상이 되기 쉬우며, 낮은 수준의 취향에 호소하는 경향이 많다.

환경 체계　일반 대중을 위한 도시 조각, 공적 공간을 위한 디자인, 건축물과 조경 등은 환경을 위한 시각문화 체계이며 지역 사회의 계획위원회가 그 기관의 역할을 담당한다. 이러한 환경 체계는 포괄적 대중을 위한 환경의 질과 효율성을 높일 수 있는 잠재력을 갖고 있다. 그러나 미적 결정의 문제에서 기능적 효율성이나 청결성과 같은 미적 기준을 따라 관료적이며 무사 안일한 결정에 부합하는 작품들이 선정되기 쉽다. 따라서 파격적이며 특이한 예술적 표현에 대해 관대하지 않은 보수적 경향이 있다.

교육 체계　학교 미술이 이에 해당하며 공립학교와 사립학교, 대학이 이를 수행하는 기관이다. 초·중등 학생들은 선택의 여지없이 강제적으로 감상해야 하는 대상이 되지만, 대학에서는 선택적 감상자가 대상이 된다. 학교나 대학은 다양한 학생들이 포함되어 있으며, 훈련받은 교사들이나 학자들을 통해 다양한 형태의 미술이 제시될 수 있다. 학교가 사회화의 기능을 담당해야 하므로 시각문화가 그 역할을 동시에 수행해야 한다. 그러나 학교를 통해 전수되는 시각 이미지는 논쟁과 문화비평에서 벗어난 보수적인 작품들이 많다.

아마추어 미술 제작 체계　회화·조각·공예 등이 포함되며 레크레이션 센

터, 평생교육원 그리고 은퇴한 사람들의 단체 등이 이를 수행하는 기관이 될 수 있다. 대상은 노인·주부·사춘기 나이에 접어든 사람인 경우가 많다. 높은 수준의 개인적 참여와 개별적 만족이 장인 기술의 전통적 가치로 인정받는 장소가 될 수 있다. 다양한 참여자들에 의해 일반화된 가치가 나타나면서도 제작된 작품이 다양한 대상에게 접근하는 일은 쉽지 않다.

시각 이미지의 대상

하위문화들의 다양한 가치와 기준을 가지면서 각기 다른 기능을 담당하는 시각 이미지는 그것이 만들어진 지역 경제와 사회 조직과 유기적 관계를 맺으며 만들어진다. 시각 이미지가 후원자에 의해 제작되지 않았더라도 소비자의 관심을 자극하기를 기대하며 만들어지는 상품과 같다. 따라서 시각 이미지를 해석하고자 할 때 파악해야 할 주요 사항 가운데 하나가 미술 소비자와의 관계이다.

　　미술 소비자는 선도적·역사적으로 중요한 "미술가"와 미술 작품을 선별할 뿐 아니라 시대를 반영한 특별한 취향을 가지고 있다. 로즈(Rose, 2001)에 의하면 이미지를 해석하는 데는 두 가지 사회적 양상이 관여한다. 첫 번째는 시각 이미지를 보는 사회적 관습이고, 두 번째는 감상자의 사회적 정체성이다. 즉 이미지를 해석하고 가치를 부여하는 데 사용된 기준은 문화적 기준 또는 공유된 개념에 달려 있다. 그러나 몇몇 작품들에서는 오직 일정한 종류의 사람들이 고유한 방법으로 이미지를 감상하면서 이러한 두 가지 양상을 동시에 드러낸다. 이 점은 이미지의 성격에 달려 있는 것이 아니라 한 그룹의 사회에서 우세한 코드가 작용하기 때문이다. 사람들의 해석에는 "취향"이 작용한다. 각 개인의 취향은 그들이 내리는 해석에 달려 있는 것이 아니라 개개인의 계급이나 교육 등 문화적 요인에 따라 다르다. 프랑스의 사회학자

피에르 부르디외Pierre Bourdieu, 1930-2002의 이론을 빌리면 취향은 계급의 경계를 강화하는 게이트 키퍼gate keeper의 구조를 지닌다(Sturken & Cartwright, 2001).

취향taste은 "구별discrimination"과 같은 뜻을 함축한다(Williams, 1976). 취향이란 좋은 것, 나쁜 것을 정확하게 구분할 때 가능하므로 식별하는 능력을 의미한다. 윌리엄슨(Williamson, 1978)에 의하면, 취향이라는 개념과 소비자의 개념은 함께 발전하였다. 부르디외의 연구는 모든 삶의 양상은 "습관habitus"의 유형에서 사회적 망을 통해 상호 연결되었다는 것을 설명한다(Sturken & Cartwright, 2001). 부르디외(Bourdieu, 1984)는 취향이 특별한 개인에게 내재된 성격의 것이 아니며 일정한 계급에 기초하여 훈련시키는 사회적·문화적 제도에 노출됨으로써 학습되는 부산물로 간주하였다. 스터켄과 카트라이트에 의하면 미술에서의 취향은 음악·음식·패션·가구·음악·스포츠 그리고 레저 활동과 관련된 것이며, 우리의 계급적 지위와 교육 수준과 연관된다. 부르디외(Bourdieu, 1984)는 시각 이미지가 분명한 구분을 나타내는 것이라고 지적하였다.

부르디외와 다르벨(Bourdieu & Darbel, 1991)이 미술관 관람자에 대해 대규모로 조사한 결과 조용하고 특별한 방법으로 작품을 감상하는 대다수는 중산층이었다. 교육 수준이 확대되면서 시각 이미지를 해독할 수 있도록 교육받은 이들은 전적으로 중산층에 속하였다. 더 나아가 부르디외(Bourdieu, 1984)는 미술 작품의 문해력을 가진 사람이 중산층이라고 단정하였다. 이에 비해 노동자 계급은 일반적 미술 가치에 대해 무지하고 특히 현대 미술에 대한 관심이 결여되어 있다. 취향에 대한 견해는 감식안connoisseurship 개념의 기초가 된다(Sturken & Cartwright, 2001).

같은 맥락에서 1970년대 미국의 사회학자 허버트 갠스(Gans, 1974)는 한 사회에는 이용할 수 있는 내용부터 사람들이 선택할 수 있는 많은 미적 기

준이 존재한다고 주장하면서, 그 선택은 임의적으로 아무렇게나 만들어지는 것이 아니라 사회적 "계급"과 일정하게 관련된다고 하였다. 사회적 구분을 의미하는 용어인 계급을 현대 사회에 사용할 때는 논란의 여지가 많을 수 있다. 그러나 여기에서는 경제와 교육 정도에 따른 상황에 대한 의식과 그것이 구체화되면서 관련된 단체의 개념이라는 윌리엄스(Williams, 1976)의 정의를 따른다. 모든 선택은 비슷한 가치와 미적 기준을 근거로 이루어지기 때문이다. 갠스는 공통된 미적 가치와 취향의 기준이 존재하므로 이를 "취향 문화"로, 또 각각의 취향 문화들 안에서 비슷한 이유 때문에 비슷한 선택을 하는 사람들을 "취향 민중taste public"으로 정의하였다.

갠스는 사회 계급에 따라 각기 다른 미적 가치와 기준을 표현하는 취향 문화의 존재를 확인하였다. 즉 미적 기준과 가치에 대해 동의하는 바가 다양하므로 시각 이미지에는 각기 다른 취향 문화와 취향 민중이 존재한다는 것이다. 그러므로 시각 이미지의 대상은 사회적 · 경제적 계급, 지적 · 사회적 엘리트, 민속 그룹, 여자와 소수자, 나이, 개인적 요소 등을 분석하며 생각할 수 있다. 취향 문화는 한국처럼 상대적으로 단일 민족의 개념을 유지하고 있는 나라보다는 미국처럼 다수 인종으로 이루어진 다문화 국가에서 훨씬 더 다양하게 나타난다. 그리고 과거에 비해 훨씬 덜 구조화된 것이지만 계급은 오늘날의 사회에서도 구분이 가능하다. 갠스가 확인한 계급에 따른 취향 문화를 이해하려면 먼저 그가 연구 배경으로 삼은 시대가 1970년대 초반이라는 점을 알아야 할 것이다. 다시 말해 1970년대의 사상계와 문화계의 이론적 배경은 이분법적 구분이 가능한 모더니즘이었다. 따라서 계급에 의한 취향 문화의 명확한 구분은 포스트모던 사회에서는 다분히 논란을 불러일으킬 수 있다. 교육과 인터넷상의 지식의 확대로 인해 취향 문화의 구분 또한 많이 흐려져 있다. 실로 현대 사회에서 중상층 문화와 중하층 문화의 구분은 명확하

지 않다고 말할 수 있다. 따라서 우리는 갠스의 구분을 21세기의 포스트모던 시각에서 재조명해야 할 것이다. 문화의 특성에 대한 다음의 구분은 갠스의 서술에 저자가 현대적 해석을 덧붙인 것이다.

상층 문화 창작자가 지배하는 문화이며 이들의 기준을 받아들인다. 창작자 자신이 아니더라도 그들의 관점에서 바라보는 창작자 지향과 창작자의 제품에 가장 큰 흥미를 느끼며 상층 문화에 참여하는 사용자 지향의 두 유형이 존재한다. 이들은 학계와 전문 직업에 종사하는 상류층과 중상층 계급에서 수준 높은 교육을 받았다. 다른 취향 문화보다는 고전과 현대 문화를 모두 포함한다. 예를 들어 단순한 서정적 중세 음악과 복합적이고 형식적인 현대 음악, 개념미술과 포스트모던 양식을 모두 포함한다. 상층 문화는 표현주의·인상주의·추상주의·개념미술 등 지난 20세기와 현재 21세기의 미술 양식의 역사에서 볼 수 있듯이 다른 문화에 비해 변화가 무척 빠르다.

상층 문화가 다른 문화들과 구분되는 주요 특징 가운데 하나는 형식·내용·방법 사이에서 분명한 내용과 내재된 상징주의 사이의 관계처럼 문화적 생산품의 구축에 명확한 관심을 표명한다는 점이다. 포스트모던 시기에 해당하는 21세기 초반의 상층 미술과 음악의 특징은 전통과의 문답적 대화에 관심이 커진 것이다. 따라서 절충 양식에 많은 관심을 표명하고 있다. 문화 내용이 몇몇 단계에서 지각되고 이해되기 위해 분위기와 감정의 신중한 의사소통, 행동보다는 내성內省 그리고 미묘함에 가치를 부여한다. 상층 문화의 소설은 줄거리보다 인물 묘사에 초점을 둔다. 예술가, 즉 창작가 자신들을 모델로 한 영웅과 함께 철학적·심리학적·사회학적 이슈를 기본으로 다룬다. 그러므로 상층 문화의 많은 예술들은 현대 사회에서 창작자의 주변 환경을 반영하며, 개인적 소외감과 함께 개인과 사회의 갈등을 다룬 것이 많다.

특권 의식과 배타성 자체에 자부심을 느끼는 소수가 사용하므로 이 제품은 대중매체에 의해 분포되지 않고 소수를 위해 한정된 수량으로 만들어진 것이 많다. 미술의 성격은 독창적인 것으로서 화랑을 통해 배포되며, 저서는 지원금을 받은 출판업자 또는 명성을 목적으로 기꺼이 경제적 손실을 부담할 수 있는 상업적 출판업자에 의해 출판된다.

창작자 지향의 성격 때문에 상층 문화는 실행자(연기자)보다 창작자에게 지위를 부여하며 배우들은 스타로 간주되지 않는다. 배우가 연출에 참여했다는 것을 증명할 수 없다면 감독과 연출자의 수단으로 여겨진다. 비평가들은 문화적 항목이 상층 문화로 간주될 수 있는 가치가 있는가를 결정하므로, 그리고 문화의 아주 중요한 미적 이슈에 관여하므로 이들의 역할이 무척 중요하다.

중상층 문화 다수의 중상층에는 전문가·행정가·경영자와 그들의 배우자가 포함된다. 이들은 창작자나 비평가로 훈련받지는 않았지만 소위 말하는 일류 대학에서 교육을 받았다. 이들은 상층 문화를 만족스럽게 생각하지는 않지만 교양 있는 사람이 되기를 원한다. 또한 이들이 선호하는 문화는 실제적인 것으로서 혁신적 디자인에 관심을 보이지 않는다. 중상층이 선호하는 소설은 분위기나 캐릭터의 발달보다는 줄거리를 강조한 것이다. 중상층 문화에서는 상층 문화에 비해 영웅이 중시된다. 내용 면에서 중상층 소설은 대중에 대한 지속적 관심을 반영한 것으로서 이것은 다시 대중의 경제와 사회 역할을 반영한다.

중상층 남성은 적어도 경제적·정치적 영향력이 있으므로 중상층의 소설에 나오는 영웅들은 큰 사회에서 발생하는 개인의 소외감보다는 다른 이들, 관료 체제, 자연 등의 경쟁을 통해 목표를 달성할 수 있는 능력에 관심을

보인다. 이들은 개인적 성취와 상층 지향의 소설·드라마·전기 등에 묘사된다. 중상층 여성들은 남성 지배 체제에서 남성과 경쟁하는 여성의 투쟁, 일 중독에 걸린 남편에 대한 여성의 고민과 문제 그리고 좀더 최근에는 여성 해방의 잠재력과 문제를 묘사하고 있다. 중상층은 사회와 사회적 지도자의 일에 대해 아주 많은 관심을 가지고 있다. 『타임지』와 『뉴스위크』, 『보그』, 『플레이보이』, 『미즈』―한국의 경우 『월간조선』, 『월간동아』, 『한겨레 21』, 『뉴스메이커』―등을 비롯하여 이런 유형의 잡지가 중상층을 독자로 두고 있다.

중상층이 애호하는 음악에는 19세기 작곡가들이 작곡한 심포니와 오페라 등이 포함된다. 그러나 몇몇 예외를 제외하고 그 이전 시대의 곡과 현대 음악 그리고 모든 시대의 실내악은 제외된다. 중상층 젊은이들은 민속 음악과 록 음악의 주된 소비층이며, 이 계급을 위해 만들어진 것이 브로드웨이 뮤지컬이다. 이 계층은 대중적인 텔레비전 네트워크의 기록 영화를 즐겨 보고, 대도시 박물관과 뮤직홀을 찾아 다닌다. 중상층 미술로 명백하게 구분하기는 어렵지만, 이들은 미술을 상업적으로 배포하는 사람들이 사용자 지향의 상층 문화 사이에서 가장 인기 있다고 선전하는 것들을 고른다. 구상미술에 가까운 추상미술 작품을 선호한다.

중하층 문화　숫자로는 가장 지배적이다. 하위 사무직, 공공 학교 교직과 유사한 직업, 하위 화이트컬러 직업 등이 중층과 중하층 계급에 포함된다. 나이든 사람들은 단지 고등학교를 졸업하였고, 젊은 층은 지방의 국립대학이나 규모가 작은 대학을 나왔다. 상층이나 중상층 문화에 특별한 관심이 없다. 미술계에서 유행하는 미술 양식을 비롯하여 상층과 중상층 문화의 많은 내용들을 부정하지만, 최근에는 많은 대중들을 불러 모으는 문화 기관에 참여하고 있다. 시사 문제를 언급하는 미술품을 전시하는 박물관에 가기를 좋아하고,

고급스럽고 값비싼 디자인이 아니라 저렴한 소비자 물품을 사서 이용하며, 대중 예술가를 좋아한다.

이 계급이 원하는 미학은 "내용"을 강조한 것이며, 형식은 좀더 지적이거나 만족할 수 있는 내용으로 만든 것을 선호한다. "건전함"과 종교와 유사한 전통적 관습처럼 전통적 미덕의 타당성을 받아들이므로 이 층의 영웅은 평범하거나 평범하다고 밝혀진 특별한 사람이다. 전통적 미덕과 도덕심을 다루는 홈드라마를 비롯해 오늘날의 대중매체 프로그램의 대부분이 이 층을 겨냥한 것이다. 사용자 지향이므로 이 층은 작가나 감독보다는 연기자에게 좀더 관심을 가진다. 『라이프*Life*』, 『새터데이 이브닝 포스트*Saturday Evening Post*』, 『코스모폴리탄*Cosmopolitan*』, 『리더스 다이제스트*Reader's Digest*』와 지난 몇십 년 동안 홍수처럼 쏟아져 나오고 있는 여성 잡지들―『우먼센스』, 『주부생활』, 『메종』 등―과 같은 집 안 꾸미기 잡지, 취미와 여가용 잡지 등이 이 층을 겨냥한 것들이다. 많은 영화물에 열광하는 중하층이지만 뮤지컬의 경우에는 아주 유명한 것만 골라 관람한다. 텔레비전 코미디, 드라마와 다양한 쇼 등은 이들을 대상으로 만들어진 오락물들이다.

중하층은 사회가 어떻게 움직이고 있는가보다는 자신들의 계급 문화에 일반적으로 중요한 도덕적 가치를 유지하는 것을 확인하는 편에 더 흥미를 느낀다. 결과적으로 이 계급은 중상층보다 논픽션을 덜 사용한다. 그 대신 중하층은 최근 세상의 사건을 소설로 각색한 텔레비전 드라마 〈영웅시대〉나 〈제5공화국〉과 같은 소설을 읽으며 주요 인물이나 유명 인사의 자서전 또는 이를 소설화한 출판물을 즐긴다. 결과적으로 그 내용은 현대적 각색의 교훈극에 해당되는데 등장인물의 죄가 불행한 종말을 초래하며 그들이 악의 방법을 포기하면서 중하층 계급의 도덕적 가치를 다시 채택하는 것이다.

이 층에서는 낭만적으로 묘사된 미술이 지속적으로 인기를 얻고 있으

며, 눈에 거슬리는 자연주의와 추상주의 그리고 최근의 포스트모던 양식은 외면당하는 경향이 많다. 손쉽게 빨리 그린 비싸지 않은 작품도 이 층을 겨냥하여 제작된 것이다. 그러나 최근 들어 상층과 중상층 문화를 받아들이고 있으며 좀더 구상적으로 변형된 추상 작품들과 파스텔 색조를 사용하여 부드럽게 낭만적으로 변형시킨 옵아트 등도 받아들이고 있다. 상층 문화 작품의 복제품, 예를 들어 고흐나 세잔의 풍경화 또는 드가의 발레리나들을 그린 작품, 뷔페의 도시 풍경화 등의 포스터를 구입한다. 오늘날 중하층 문화는 점점 분해되고 있다. 전통적 · 관습적 · 진보적 당파의 차이점이 다른 계급의 취향 문화보다 더 뚜렷하다. 이러한 경향은 한국에서도 확연하게 나타나고 있는데, 과거 상층과 중상층에 국한되었던 박물관 관람자와 미술 애호가가 중하층으로 점점 확대되고 있는 상황이 바로 이러한 예이다.

하층 문화 나이 든 중하층 문화이기도 하다. 주로 기술자와 반#기술직 공장과 서비스 노동자, 반#기술직 화이트 컬러 노동자 등으로 학문적인 면에서 고등학교 교육을 받지 못하였다. 미국에서 이 하층 문화는 중하층 문화에 의해 대체되던 1950년대까지 중요한 취향 문화이기도 하였다. 하층 문화는 최근 급속도로 줄어들고 있는데, 그 주된 원인은 학교 교육이 연장되면서 또는 중하층이 즐기는 텔레비전을 비롯한 대중 매체에 접하는 기회가 많아지면서 하층 문화의 경계가 급속도로 무너지고 있기 때문이다. 그럼에도 불구하고 하층 문화는 아직도 "문화"를 거부하며 어느 정도 적대감을 가지고 있다. 이들은 문화가 재미 없을 뿐 아니라 나약하고, 비도덕적이며, 신성을 침범하는 것으로 간주하는 경향이 있다.

미적 기준은 내용을 강조하며, 형식은 완전히 종속적이며, 추상적 개념 또는 현대 사회 문제나 이슈에 대한 픽션 형태에 관심이 없다. 그 결과 상

층과 중상층 문화를 결코 도입하지 않으며 채택하지도 않는다. 하층 문화 역시 교훈극을 강조하고 있으나, 주로 가정이나 개인적 문제와 그러한 문제에 응용할 수 있는 가치에 국한된 것이다. 하층 문화의 내용은 전통적인 노동자의 가치가, 그것과 갈등하는 충동과 행동 패턴을 어떻게 이겨낼 수 있는가를 묘사한다. 이 문화의 지배적 가치는 중하층보다도 훨씬 더 극화되고 선정적으로 다루어진다. 강조는 선악을 극화한 것이다. 하층 문화의 픽션은 종종 멜로드라마적이며, 그 세계는 영웅과 악당으로 극명하게 구분되며, 후자는 결국 전자에게 패한다.

　　노동자 사회는 성적 분리가 이루어져 있다. 남성과 여성의 역할은 가정에서조차 현격하게 구분되지만, 현재는 급격히 줄어들고 있다. 남성 액션 드라마는 전형적으로 범죄와 싸우며 세상을 구원하는 개인적 영웅을 다룬다. 클라크 게이블, 게리 쿠퍼, 존 웨인 등이 이와 같은 영웅의 전형적인 모델이다. 그러나 현재는 하층 문화의 급격한 쇠퇴로 어느 누구도 과거 이들이 누렸던 지배적 인기를 얻지 못하고 있다. 하층 문화는 그 규모에도 불구하고 대중 문화를 통해 제공되고 있는데, 그 내용은 중하층 문화와 상당 부분을 공유하게 된다. 그리고 종종 중하층 내용을 노동자 가치에 맞추기 위해 재해석하기도 한다. 『선데이서울』, 『스포츠서울』, 『스포츠조선』 등과 같이 주로 유명 연예인이나 일반인들에 대한 충격적 스캔들이나 폭력 또는 발명 활동을 보도하는 값싼 주간지와 거리나 역 구내에서 파는 대중 신문이 이 층을 겨냥한 것이다.

　　하층 문화의 미술은 성적으로 구분되는 경향이 있다. 남성들은 주로 중상층 문화에서 즐겨 보는 『플레이보이』에 실린 것보다 성적 노출이 더 노골적인 "핀업 그림(핀으로 벽에 붙이는 미인 사진)"을 선택하여 자신들이 일하는 공장이나 작업장에 붙인다. 여성들은 종교적 그림이나 화려하게 채색된 묘사적인 그림을 좋아한다.

준민속 하층 문화 준민속quasi-folk 하층 문화는 한국에는 존재하지 않으며, 미국의 경우에는 민속 문화와 제2차 세계대전 이전의 상업적 하층 문화가 혼합되어 구성되었다. 초등학교 졸업의 학력을 가진 숙련되지 않은 육체 노동자와 서비스 업종에 종사하는 가난한 사람들이 이 문화 층에 속한다. 이 사람들은 수적으로 많지만 낮은 신분과 낮은 구매력 때문에 문화적 필요성을 거의 주목받지 못하고 있다. 하층 문화의 내용을 대부분 공유한다. 따라서 이 취향 문화에 대한 자료 또한 충분하지 않지만 하층 문화처럼 성적 구분과 멜로드라마, 액션 코미디와 교훈극이 내용에 포함된다. 전적으로 타블로이드판 신문과 만화를 보며, 영화는 빈민가 옆길에 있는 조그만 영화관에서 상영하는 서부극이나 모험담을 선택한다. 대중매체에서 이 문화를 거의 무시하기 때문에 교회나 거리 축제 등 다른 사회적 모임에서 근대화된 민속 문화 요소를 더 많이 보유하고 있다.

4 사회학적·인류학적 방법의 교수법의 예

✎ 〈호라티우스 형제의 맹세〉를 이용한 수업_이은정

61 자크루이 다비드, 〈호라티우스 형제의 맹세〉, 캔버스에 유채, 336×420cm,
 루브르 박물관, 파리

기초지식

자크루이 다비드는 18세기와 19세기 초에 걸쳐 신고전주의 미술을 구사한 화가이다. 나폴레옹에게 중용된 뒤에 예술적·정치적으로 최대 권력자가 되어 당시 미술계에 많은 영향을 끼쳤다. 고대 조각의 조화와 질서를 존중하고 장대한 구도 속에서 세련된 선으로 고대 조각과 같은 형태미를 창조하였다. 〈호라티우스 형제의 맹세*Oath of the Horatii*〉도61는 다비드의 고전 연구에 대한 성과를 나타내는 명작으로 당시 점차 높아지기 시작한 애국 사상을 표현한 작품이다. 이 작품은 루이 16세의 주문을 받아 로마에서 제작한 작품으로 1785

년 로마에서 전시되었고, 같은 해 파리의 살롱에 출품되었다.

그림의 소재는 리비우스의 『로마 건국사』 제1권에 나오는 다음의 이야기에서 따온 것이다. 기원전 7세기에 패권을 다투던 도시국가 로마와 알바는 군대를 동원하여 전면전을 하는 대신 양쪽에서 세 사람씩 용사를 뽑아 결투를 하도록 하고, 그 결과에 의하여 승자와 패자를 가리기로 합의하였다. 로마 쪽에서는 호라티우스 가家의 삼 형제가, 알바 쪽에서는 큐라티우스 가家의 삼 형제가 선발되었다. 비극의 씨앗은 호라티우스 가의 딸이 큐라티우스 가의 한 아들과 약혼한 사이라는 사실에서 비롯되었다. 결투가 끝난 후 혼자 살아남은 호라티우스 가의 아들은 자기 약혼자를 죽인 오빠를 원망하는 누이동생을 죽였다. 아버지는 그런 아들의 행동을 칭찬하였다. 다비드는 삼 형제가 아버지에게서 검을 받고 조국을 위하여 생명을 바칠 것을 맹세하는 장면을 그림의 소재로 삼았다.

경험적 접근

(1) 여자들의 입장: 로마와 알바의 계속된 다툼에 이제는 국민 모두가 지쳐 있다. 결국 두 나라는 양쪽에서 각각 세 사람씩 뽑아 결투를 벌이게 한 뒤, 그 결과에 무조건 따르기로 결정하였다. 물론 우리 호라티우스 가의 삼 형제가 나라를 대표해 용맹스럽게 싸우게 된 데는 나도 자랑스러운 마음이 크다. 하지만 그보다 더 나를 범접해 오는 이 두려움과 슬픔은 도저히 떨쳐 버릴 수 없다. 언제나 혼란스럽고 위기가 찾아오는 시대에는 목숨을 바치는 영웅이 필요한 법이지만, 영웅의 가족에게는 그저 가족 구성원의 희생일 뿐이다. 죽음조차 두려워하지 않고 조국을 위해 용맹하게 일어선 세 남자. 하지만 그들을 바라보는 나의 가슴은 슬픔으로 미어진다.

(2) 카밀라의 입장: 오빠들이 나가서 용맹스럽게 싸워야 할 대결의 상대는 바

로 내가 약혼한 큐라티우스 가의 남자이다. 이런 상황에서 나는 오빠들(조국)을 응원해야 할지, 그 사람(적국)을 응원해야 할지 마음의 결정을 내리지 못한, 아니 내릴 수 없는 상황이다. 제발 내일 아침에 눈을 뜨면 이 모든 것이 꿈이기를 바랄 뿐이다. 하지만 그런 기적은 일어나지 않을 것이다. 어느 누군가는 잃어야 한다는 사실을 알고 있으므로 차라리 내가 죽어 버리고 싶은 착잡한 심정으로 오빠들의 맹세를 바라보고 있다.

(3) 남자들(호라티우스 형제)의 입장: 나와 형제들 그리고 아버지는 조국의 영광을 위해, 용맹한 결투의 다짐을 위해 맹세를 하고 있다. 한쪽 구석에서는 어머니와 누이들이 모여 괴로운 표정을 짓고 있는데, 그들을 바라보는 내 마음 또한 즐겁지 않다. 더구나 우리의 대결 상대를 약혼자로 두고 있는 카밀라의 표정은 새파랗게 질리다 못해 죽음을 앞둔 우리보다 더 처연하다. 하지만 이제 와서 뒷걸음칠 수 없는 노릇이다. 이미 나의 어깨에 지워진 운명을 거부할 수 없고, 또 내 의지로 받아들인 운명이라면 이제 와서 약한 모습을 보일 수는 없다. 형제들의 모습 또한 무척 당당하며 결의에 차 있다. 이제 우리 세 남자는 저마다 손을 앞으로 뻗어 맞은편의 아버지가 들고 있는 칼을 나눠 받을 것이다. 아버지는 하늘을 쳐다보며 우리 세 아들을 위해 복을 빌고 계신다. 우리는 이번 싸움에서 돌아오지 못할 수 있다는 사실도, 앞으로 더 이상은 삼 형제가 함께 그려 나갈 미래가 없을 수도 있다는 점을 잘 알고 있다. 하지만 우리는 조국을 위해 용맹스럽게 목숨을 바칠 것이고, 힘찬 맹세를 통해 그 다짐을 더욱 굳건히 할 것이다.

학습 목표

1. 미술의 사회적 · 정치적 관련성을 파악한다.

2. 미술에서 성적性的으로 구분된 표현을 이해한다.

3. 여러 가지 조형적 요소를 통해 그림을 이해한다(예: 주인공을 강조하기 위해 쓰인 색채를 통한 강조의 원리 등).

관련 영역

세계사

국어

미술

도덕(가치 학습을 통한)

학습을 위한 질문

1. 이 그림은 어느 나라에서 만들었을까요? 우리나라 그림일까요? 아니면 서양의 그림일까요?

2. 이 그림에 등장하는 사람들은 어느 시대의 사람들인가요? 현재인가요? 과거인가요? 과거라면 언제쯤일까요?

3. 이 그림은 여자가 그렸을까요? 남자가 그렸을까요?

4. 이 그림을 왜 남자가 그렸다고 생각하나요?

5. 이 그림의 이야기는 무엇에 대한 것인가요?

6. 화가 다비드는 이 그림을 통해 무엇을 말하고 싶었을까요? 그는 이런 그림을 무슨 목적으로 그렸을까요?

7. 이 그림에서 여러분의 시선은 어디로 향하게 되나요?

8. 다비드는 이 그림을 그리면서 사람들의 눈에 무엇이 띄도록 했나요? 이 그

림에서 강조된 것은 무엇인가요?

9. 이 그림의 주제는 무엇인가요?

10. 이 그림에서는 용맹스럽고 조국에 충성하는 자는 남자이고, 연약하고 겁 많은 자는 여자라고 말하고 있습니다. 이것이 사실이라고 생각하나요?

11. 여자도 용맹스럽고 지혜가 있어 조국을 구할 수 있다고 생각하나요? 여자가 조국을 구한 이야기에 대해 알고 있나요?

12. 이 그림에서는 왜 남자와 여자의 역할을 구분하였나요?

13. 이 그림을 보고 옛날 사람들은 어떤 생각을 했을까요?

14. 그렇다면 요즘 사람들은 어떤 생각을 할까요?

15. 옛날 사람들과 요즘 사람들은 이 그림에 대해 왜 다른 생각을 가지고 있을까요? 그 이유가 무엇 때문이라고 생각하나요?

16. 우리나라에도 〈호라티우스 형제의 맹세〉처럼 용맹스러운 형제에 대한 이야기를 그린 그림이 있을까요?

실습 활동

〈호라티우스 형제의 맹세〉를 이해한 다음 이 상황을 현재 우리나라 상황에 맞춘다면 어떻게 달라질 수 있을지 한국판 〈호라티우스 형제의 맹세〉를 자유롭게 그려 보도록 한다.

5 요약과 결론

이 장에서는 시각 이미지를 둘러싼 사회적 양상을 이해하기 위해 배경적 해석을 시도하였다. 이를 위해 시각 이미지의 생산과 유통 및 소비에 내재된 정신분석 이론·담론의 형성·권력지식 등을 파악하였다. 또한 무의식의 기호를 찾아 의미 만들기의 과정을 추적하는 정신분석·담론·권력지식을 분석하기 위해 시각 이미지의 제작에 영향을 끼치는 성적 역할·인종·민족성과 같은 문화적 규범을 조사하게 되었다. 이러한 방법들은 사회적으로 구축된 의미의 생산과 효과를 통한 시각 이미지의 연구에 초점을 맞추고 있다. 시각 이미지가 만들어지는 이유와 목적 그리고 대상에 대한 이해를 시도하는 사회학적·인류학적 시각은 시각 이미지를 둘러싼 사회와의 복합적 배경을 추론할 수 있게 해 준다.

시각 이미지는 각기 다른 기능을 수행하기 위해 다양한 담론과 제도와 체계를 통해 만들어진다. 그리고 그것은 공급과 수요의 상호작용, 즉 시장의 힘에 따라 존재하는 요구를 충족시키기 위해 각기 다른 계급의 취향 문화를 겨냥하여 만들어지는 것임을 확인할 수 있었다.

사회적으로 구성된 의미로서 취향 문화는 해석을 위한 기호의 기능을 하고 있다. 이때 기호는 사회에서 구축한 것이다. 미크 볼과 노먼 브라이슨(Bal & Bryson, 1991)이 주장하였듯이 배경은 주어지는 것이 아니라 사건으로서 만들어지는 것임을 파악할 수 있었다. 그러므로 그 배경은 해석되어야 하는 텍스트 성격을 지닌다. 다음 장에서는 시각 이미지를 기호로 간주하며 해석하는 기호학적 방법에 대해 살펴보기로 한다.

제8장

시각 이미지의 의미 읽기를 위한
기호학적 접근

우리가 보는 세계는 우리가 지각하는 것에 의해 의미를 만들어 낸다(Sullivan, 2005). 기호학에서는 한 사회/문화 안에서 통용되는 코드 · 관습 · 상징 등을 읽고, 예측 가능한 의미와 의도를 가정하면서 시각 이미지를 이해하고자 한다. 기호학자들은 우리의 생각 · 개념 · 감정이 "기호"로서 기능하므로 다른 사람들에게 그 의미를 "읽고" 해독 또는 해석하려면 그 기호를 읽어야 한다고 주장한다.

　　밸과 브라이슨(Bal & Bryson, 1991)은 "인간의 문화는 그 자체뿐 아니라 다른 무엇인가를 나타내는 각각의 기호로 구성되어 있다"(p. 174)고 하였다. 기호는 아주 넓은 포괄적 의미를 지니므로 시각 이미지의 톤 · 색채 · 상징 등 시각 이미지 자체가 하나의 기호로 이해되고 있다. 따라서 로고 · 텔레비전 · 광고 · 포스터 등 대중문화 이미지를 지각하고 해석하는 것은 바로 기호를 해석하는 것을 의미한다. 실로, 언어학에서 학문적 입지를 굳힌 기호학은 미술사와 광고학을 비롯하여 많은 학문 영역에 응용되고 있다. 그러므로 시각 이미지에 대한 접근은 기호에 대한 학습을 의미하는 기호학을 이해할 때 가능하다.

1 소쉬르의 기호학 이론

기호의 개념을 발전시킨 기호학은 현대 언어학의 창시자이며 구조주의적 인식 방법을 최초로 확립한 언어학자 페르디낭 드 소쉬르Ferdinand de Saussure, 1857-1913에 의해 구체화되었다. 기호학을 뜻하는 영어 단어 semiology는 그리스어로 기호sign를 의미하는 semion에서 유래하였다(Hall, 1997). 이 용어의 기원은 소쉬르가 1906년에서 1911년 사이에 제네바 대학교에서 강의한 것을 토대로 1916년 그의 제자들이 스승의 이름으로 펴낸 유고집 『일반 언어학 강의Cours de linguistique générale』에서 기인한다(Hall, 1997). 스튜어트 홀에 의하면 이 저술에서는 다음과 같이 "기호학"이라는 새로운 학문 영역의 가능성이 예언되었다: "사회에서 기호에 대해 공부하는 학문을 …… 그리스어로 기호를 의미하는 'semion'에서 유래한 semiology라고 부르고자 한다"(p. 16). 이후 문화에서 기호 학습과 소쉬르가 예언하였던 "언어"의 일종으로서의 문화 연구에 대한 접근을 일반적으로 "기호학semiotics"이라고 부른다(Hall, 1997).

소쉬르는 의미의 생산이 언어에 달려 있다고 생각하였다. 언어는 실제 세계의 물체·사람·사건 등을 표현하면서 상징으로 나타내기 위해 다른 종류의 언어로 조직된 기호를 사용한다(Hall, 1997). 소쉬르는 언어가 어떻게 작용하는가에 대한 이해를 체계적으로 발전시키기 위해 연구하면서 언어의 기초로서의 기호를 개념화하였다. 언어는 기호 체계를 가지고 있다. 마찬가지로 음악·이미지·글자 등은 생각을 표현하고 소통할 때 기호로서 작용한다. 기호는 의미를 전하는 말과 음악 또는 이미지를 통칭하는 용어이다(Hall, 1997). 따라서 소쉬르의 언어 이론을 문화적 대상과 실제에 응용하는 것이 가능하다. 언어와 마찬가지로 음악·이미지·글자 등은 생각을 소통하기 위한

의미 만들기의 미술

언어와 마찬가지로 고안 체계의 일부로 작용한다. 예를 들어 교통신호를 나타내기 위해 표시를 고안하는데, 그것이 바로 기호로 작용하면서 의미를 소통시킨다.

　　소쉬르는 언어가 실제 세계를 나타내거나 개인의 주관적 의식을 표현하는 도구로 생각되었던 전통적 언어관과는 전혀 다른—그가 활약하던 시대에서는 획기적인—언어의 개념을 이론화하였다. 소쉬르에 의하면, 언어학의 기호는 두 가지 요소로 되어 있다. 첫째는 "소리"이고, 둘째는 "개념"이다. 여기서 개념이란 그림의 경우에 이미지나 사진과 관련하여 머릿속에 있는 생각 또는 개념을 결합한 것이다. 그는 첫 번째 요소인 소리를 "기표signifiant", 머릿속에서 이에 대응하는 두 번째 요소를 "기의signifié"라고 하였다. 그에 의하면, 기표는 단어나 이미지를 읽거나 듣고 볼 때 마음속 생각인 기의와 연관된다. 말하자면 언어의 기본 단위는 소리와 개념의 결합으로 이루어진 일종의 기호이다. 이처럼 기호는 표시하는 기표와 표시되는 기의가 결합된 것이다. 기호에는 무엇인가를 표현하고 의사소통을 할 목적이 내재되어 있다(Eco, 1979).

　　소쉬르에게는 기표와 기의를 구분하는 것이 아주 중요하다. 왜냐하면 기의와 기표의 관계가 내재된 것이 아니라 다분히 관습적이기 때문이다. 소쉬르에 의하면 기표와 기의 사이에는 일정한 관계가 존재하지 않으며 지극히 자의적이다. 언어적 기호가 자의적이라는 것은 다음과 같은 예에서 이해할 수 있다. 가령 "책"이라는 단어를 읽을 때 청각적 이미지와 책의 개념 사이에 필연적 관계는 존재하지 않는다. 만약 그렇지 않다면 한국어로 책이라 발음되는 것이 영어로는 "book", 일본어로는 "本(혼)"이 되는 등 나라마다 다른 청각 이미지를 사용할 수 없다. 그런데 "책", "book", "本" 가운데 어느 하나가 다른 것들보다 더 적절하고 정확하다고 주장할 근거도 없다. 그래서 기표와 기의의 관계, 즉 기호는 본질적으로 문화적 산물이며 사회적 관행이라는

결과에 도달하게 된다. 이 점은 기호가 일정하거나 본질적 의미를 가지고 있지 않다는 점을 시사한다.

기호는 하나의 체계로서 다른 것들과의 관계를 통해 만들어지는 특성이 있다. 다시 말하면 한 단어의 의미는 다른 단어들과의 변증법적 차이점에서 비롯된다(Eco, 1984). 예를 들어 "선생님"의 의미를 파악하려면 "제자" 또는 "학생"이라는 관계와 차이점을 나타내는 용어를 반드시 이해해야 한다. 기의와 기표가 일정한 관계에 있는 것이 아니라는 소쉬르의 설명은 같은 기의를 위해 다른 언어들이 또 다른 단어를 사용하고 있다는 뜻이다. 단어 "대학교"의 특정 의미는 대학교와 "큰 학교", "학문의 요람인 학교", "연구 중심의 학교" 등과 필수 관계를 맺지 않는다. 오히려 기호 "대학교"는 "유치원", "초등학교", "중학교", "고등학교", "대학원", "초등교육", "중등교육" 등처럼 다른 기호들 사이에서 그 차이점이 확인된다. 소쉬르에게 언어는 그 자체의 실체라기보다는 다른 것들과의 관계적 형식을 특징으로 갖는다. 기호가 관련된 세상에서 실제 대상을 기호의 "지시 대상referent"이라고 부른다.

소쉬르는 문화적 코드에 의해 고정된 기표와 기의 사이의 관계를 설명하면서 그것은 영원히 고정된 것이 아니라고 주장하였다. 즉 단어들이 의미를 옮기면서 언급하는 기의 또한 바뀌기 마련이다. 스튜어트 헐(Hall, 1997)에 의하면 세계를 다르게 생각하고 분류하기 위해, 다른 역사적 순간들에 의해, 다른 문화들을 이끄는 문화의 개념적 지도도 변화한다. 예를 들어, 한국 사회에서 "빨간색"은 부정적 의미와 연관되는 경우가 많다. "새빨간 거짓말", 경제의 "적신호" 그리고 성명을 빨간색으로 기재하지 않는 점 등에서 살펴볼 수 있듯이 대개 "빨간색"의 어감은 부정적인 것들을 연상시킨다. 그러나 증권 지수의 오르내림을 표시하는 전광판에서 급등이 빨간색으로 표시된 이후 "전광판이 온통 '빨간색' 일색이다"라고 하면 이때는 "후끈 달아오름", "활

력", "희망" 등을 연상시키기도 한다. 빨간색의 긍정적 의미는 2002년 한국 월드컵 이후 "붉은 악마"라는 단어에서도 쉽게 파악된다. 따라서 과거 한국 사회에서 빨간색에 대해 가지고 있던 지각에 분명한 변화가 있음을 쉽게 감지할 수 있다. 이 점은 소쉬르가 말했듯이 언어는 한편에서 선택한 기표와 다른 한편에서 선택한 기의 사이에서 자의적 관계를 설정하고 있음을 파악하게 한다.

앞에서 말한 소쉬르의 주장은 표현 이론이 문화에 따라 상당한 정도 까지 달라질 수 있음을 함축한다. 같은 동양권 문화이면서도 한국과 달리 중국에서 빨간색은 전통적으로 행운을 상징하는 색이다. 따라서 기호학은 한 문화권을 단위로 형성된 의사소통 이론이라고 정의할 수 있다.

만약 기표와 기의 사이의 관계가 각각의 사회와 특별한 역사적 순간에 대한 사회적 고안 체계의 결과라면, 모든 의미들은 하나의 역사적 문화권 안에서 만들어진다(Hall, 1997). 스튜어트 헐은 그것들이 궁극적으로 결코 고정되지는 않으며 한 문화적 배경에서도 한 시대에서 다른 시대로 이동할 때 항상 변화할 수 있다고 설명하였다. 그러므로 단일한, 변하지 않는, 보편적으로 "진실한 의미"는 존재하지 않는다는 것이 기호학자들의 주장이다.

그런데 의미가 변화하는 것이라면, 다시 말해 모든 역사 시대를 통틀어 하나로 고정불변하는 것이 아니라면, "의미를 찾는 행위"가 해석이 된다. 의미는 해석을 통해 찾을 수 있다. 기호학자들은 이 해석 과정에서 언어에 의한 필연적인 불명확성의 존재를 설명하고 있다. 감상자로서, 독자로서, 시청자로서 우리가 취하는 의미는 화자話者나 작가 또는 다른 감상자가 만든 의미와 정확하게 일치하지는 않는다(Eco, 1984). 스튜어트 헐에 의하면 무엇인가 의미 있는 것을 말하기 위해서는 우리보다 앞선 모든 종류의 기존 의미들을 이전 시대부터 보관해 온 "언어"를 사용해야 한다. 그런데 우리가 말하고자

하는 것을 수정하고 왜곡하며, 숨겨진 의미를 다른 것들로 교체한다 해도 그 언어를 완벽하게 제거할 수는 없다. 예를 들어 우리는 "먹구름이 끼었다", "암운이 감돈다"와 같은 문구를 읽을 때 "먹구름", "암운"이라는 단어의 부정적 의미를 우선적으로 떠올리게 된다. 모든 해석에는 지속적으로 의미의 불안정성이 존재한다. 따라서 우리가 말하는 의미 또한 한 사회와 그룹 내에 존재하는 텍스트 성격을 지니고 있기 때문에 그것은 듣는 이의 상황과 연결되어 또 다른 의미를 만들어 나간다. 그러므로 의미는 해석이 관여하면서 다르게 변형된다.

2 구조주의와 후기 구조주의

소쉬르는 언어를 두 가지 차원에서 이해하였다. 첫째, 의사소통의 수단으로 이용하고자 한다면 모든 사용자들이 공유해야 하는 언어 체계는 일반적 법칙과 코드로 구성된다. 법칙은 우리가 언어를 배울 때의 원칙이며, 이것들은 우리가 원하는 것이 무엇이든지 간에 언어를 사용하도록 만든다. 예를 들어 주어·동사·목적어로 이어지는 영어의 문장 순서와 달리 한국어의 문장 구조는 주어·목적어·동사 순서로 되어 있다. 소쉬르는 이처럼 잘 형성된 문장을 만들도록 하는 법칙이 지배하는 언어 구조를 "랑그langue"라고 불렀다. 랑그는 언어 사용에 대한 사회적 규칙이나 관행을 지칭한다(전경갑, 1993). 두 번째 부분은 랑그의 구조와 법칙을 사용하면서 말하거나 쓰거나 그리거나 하는 특별한 행동을 구성할 수 있는데, 이것은 실제 화자話者나 작가가 만드는 것이다. 소쉬르는 이것을 "파롤parole"이라고 불렀다. 파롤은 구체적 상황에서 말하는 사람이 행하는 개별적 발화를 뜻한다(전경갑, 1993). 랑그는 언어의 체

계, 형태의 체계로서의 언어인 반면, 파롤은 실제적으로 사용하는 말이나 글이다. 소쉬르는 개별적 발화發話 행위인 파롤이 언어 사용에 대한 사회적 규칙인 랑그 체계를 통해 비로소 의미를 가진다고 설명하였다. 소쉬르에게 규칙과 코드(랑그) 안에 내재된 구조는 언어의 사회적 부분이며, 닫히고 제한된 성격 때문에 과학의 법과 같은 정확성을 가지고 학습할 수 있는 사회적 부분이다. 그는 이것이 "깊은 구조" 수준에 있으므로 이 구조를 토대로 언어를 학습해야 한다고 주장하였다. 소쉬르의 이론이 "구조주의"라고 불리는 것은 이러한 이유 때문이다. 구조주의는 의식적 주체와 무관한 객관적 체계 또는 구조에 의해 의미가 생성된다는 전제를 깔고 있다.

소쉬르에게 언어는 화자 개인의 자유의사가 아니라 오히려 개개인이 수동적으로 동화되는 사회적 현상이다. 쉽게 말하면, 언어의 법칙을 우리 자신을 위해 개별적으로 만들 수 없으므로 그것은 결코 개인적 문제가 될 수 없다는 것이다. 즉 언어는 말의 사회적 현상이므로 개인적 입장을 초월하고, 개인 바깥에 존재하는 것이므로 마음대로 수정하거나 창조할 수 없다. 그러므로 언어의 근원은 항상 사회 및 문화 공동체 구성원들이 승인한 문화적 코드와 계약 형태로 존재하게 된다. 이것은 개인의 사고방식이 상당 부분 문화를 단위로 형성된다는 점을 시사한다.

소쉬르는 언어 자체를 사회적 현상으로 간주하면서 언어가 어떻게 실제로 작용하며 의미 생산에서 역할을 담당하는가를 자신의 연구 대상으로 삼았다. 이렇게 함으로써 그는 사물과 의미의 단순하면서도 투명한 매개체 상태에서 언어를 연구하였다. 스튜어트 홀은 소쉬르가 거의 전적으로 기표와 기의의 두 가지 양상에만 연구를 집중하는 경향이 있다고 지적하였다. 소쉬르는 기표/기의 사이의 관계가 어떻게 지시 대상—즉 "실제" 세계에서 사물과 사람 그리고 사건에 언급하는—의 목적에 사용되는가에 거의 주의를 기

울이지 않았다는 점에 주목하였다. 즉 구조주의는 언어의 의미가 어휘들 자체보다는 어휘들 간의 관계적 구조에 있다는 점을 강조한다는 사실을 알 수 있다. 전경갑에 의하면 이와 같은 시각에서 구조주의는 언어가 본질적으로 실체가 아니라 형식이므로 결과적으로 주체 없는 구조 또는 역사 없는 구조를 강조하게 되었다.

이후 언어학자들은, 말하자면 단어 cup의 의미와 실제 컵을 언급하는 단어의 사용을 구별하였다. 미국의 언어학자 찰스 샌더스 퍼스Charles Sanders Peirce, 1834-1914는 소쉬르와 비슷한 방법을 채택하면서 기표/기의와 그것들의 지시 대상 사이의 관계에 주의를 기울였다(Hall, 1997). 소쉬르가 의미화 signification라고 부른 것은 정말로 의미와 지시 대상을 포함하지만, 퍼스는 주로 전자에 집중하였다. 즉 파롤의 의미화가 랑그의 구조적 체계에 의존한다는 소쉬르의 주장을 받아들이면서도 파롤이 개인적 주체에 의존한다고 볼 수 없다는 것이다. 또한 언어학자들은 소쉬르가 언어의 형식적 양상—언어가 실제로 어떻게 작용하는가—에 집중하는 경향이 있다는 사실에 주목하였다. 이것은 실제 표현 그 자체로서 세부적 학습을 할 가치가 있는가를 알려 준다. 다시 말해 빈, 투명한 "세상의 창문"으로서가 아니라 그 자체를 위해 언어를 바라보도록 한다(Hall, 1997). 이렇듯 소쉬르의 언어에 대한 초점은 거의 배타적으로 형식적 양상에만 집중되었다. 그 결과 언어의 상호적 · 대화적 양상이 도외시되었다고 이후 언어학자들은 지적하였다. 또한 그들은 언어가 현실에서 실제로 사용되고, 다른 화자들 사이에서 대화로 기능하므로 오히려 융통성 있는 "열린 구조"를 가지고 있다고 주장하게 되었다.

현대 언어학자들에게 언어는 과학의 원칙과 같은 정확성을 가지고 학습할 수 있는 대상이 아니었다(Hall, 1997). 결과적으로 소쉬르 이후의 문화 이론가들은 소쉬르의 구조주의를 배우면서도 그가 내세운 과학적 전제를 포

의미 만들기의 미술

기할 수밖에 없었다. 소쉬르에게 언어가 의미를 가질 수 있는 것은 오직 언어 체계 내의 다른 어휘들과 어떻게 변별되고 대립되는가에 따라서 가능한 일이었다(전경갑, 1993). 전경갑에 의하면 언어의 의미가 언어 외적 실재에 구애되지 않고 언어 체계 내 기호들 간의 차이에 의해 결정된다고 하는 것은 언어 자체를 독자적 체계로 바라보면서 언어 외적 의미의 근원을 부정하는 결과를 초래하였다. 따라서 소쉬르의 이론에서 언어는 법칙이 지배하는 "닫힌" 구조였다. 그러나 문화 이론가들이 보기에 언어는 형식적 요소로 환언될 수 있는 닫힌 체계가 아니다. 오히려 끊임없이 변화하는 것이기 때문에 언어는 "열린" 개념이다. 의미는 결코 사전에 예측할 수 없는 형태의 언어를 통해 지속적으로 만들어지므로 변동성도 끊임없이 계속된다. 스튜어트 홀에 의하면 오늘날 인터넷에서 통용되는 언어는 또 다른 체제에 맞게 변형된 또 하나의 사회적 산물이다.

언어 체계 밖에 존재하는 모든 의미의 근원에 대해 판단하지 않는 반영적 · 의도적 모델을 제시한 소쉬르의 급진적 단절에 커다란 영향을 받은 많은 사람들은 소쉬르의 객관적 구조에 특권적 지위를 부여해 온 해묵은 구조주의와의 갈등과 대립을 비판적으로 극복하게 되었다. 그 결과 좀더 개방적으로 훨씬 느슨하게 작업하게 되었다. 따라서 이후 모델을 소위 "후기 구조주의"라고 부르게 되었는데 이것은 소쉬르의 방법을 더욱 느슨하게 응용하였다는 점을 시사하기 위해서이다.

예를 들어 소쉬르의 구조주의에서는 의미화가 기표와 기의의 연결을 뜻하였다. 그러나 라캉에게 의미화는 기표의 접근이나 기의가 나타나는 것에 저항하는 것처럼 간주되었다. 데리다 역시 기표와 기의의 고정된 결합을 부정하고 기표의 자유로운 유희를 강조함으로써 의미화 기능을 열린 지평으로 개방하였다(전경갑, 1997). 데리다에게 의미는 다른 기호들과의 공간적 차이

와 시간적 지연에 의해 영향을 받기 때문에 절대적으로 결정되는 것이 아니라 끊임없이 변화하는 것이다. 이렇듯 후기 구조주의는 언어 체계의 구조에 고정된 의미 값의 중심이 있다는 것을 거부한다. 기호학에서는 기호 표시와 기의 사이의 구분에 의존하며, 이러한 구분 때문에 기호학은 기호들 사이에서 기의들의 전이에 초점을 맞추게 된다. 따라서 기표와 기의의 구분은 기호학에서 아주 중요한데, 의미들(기의)과 기표들 사이의 관계는 다소 관습적인 것이다(Rose, 2001).

3 퍼스의 기호학 이론

상기한 소쉬르의 기호학 이론은 기호가 어떻게 작용하고 의미가 어떻게 변화하는지, 그것이 사용되었을 때는 또 어떻게 변화되었는지에 대한 포괄적 이해가 부족하다. 단지 모든 문화적 대상들은 언어가 작용하는 것처럼 기능하므로 소쉬르의 언어적 개념(예: 기표/기의와 랑그/파롤의 구분, 내재된 코드와 구조에 대한 생각, 기호의 제멋대로인 성격)을 기본적으로 이용하는 분석을 수용해야 한다(Hall, 1997). 그래서 현대 기호학자들은 언어에 기초한 이론을 시각의 특수한 상황에 어떻게 적용할 수 있는지 의문을 표시하고 있다. 아이버슨(Iversen, 1986)은 다음과 같이 기표와 기의의 관계가 언어와 시각 이미지의 각 예에서 나타나듯이 확연히 다른 것이라고 주장하였다.

소리와 단어 사이에는 아무 관계가 없으며 관습 이외의 어떤 의미도 "계약" 또는 법칙이 없다는 점에서 언어적 기호는 제멋대로 만들어진 것이다. 한편, 시각 언어는 제멋대로 만들어진 것이 아니라 동기를 부여받은 것이다.

의미 만들기의 미술

기표의 선택에는 어떤 이론적 근거도 없다. 단어 "개"와 그림의 개는 같은 방법으로 나타내지 않으므로 언어학에 기초한 이론은 시각적 표시에 대해 완전하게 설명하기에는 부족한 점이 많다.(Iversen, 1986, p. 85; Rose, 2001, pp. 77-78에서 재인용)

소쉬르의 이론은 자의적으로 만들어진 기호가 어떻게 작용하는가에 대해 설명하였으므로 그 적용이 실제로는 언어 자체에 국한되는 협의의 것이라는 점을 파악할 수 있다. 이에 비해 퍼스의 이론은 기호학에 대해 좀더 많은 가능성을 열어 놓고 있다. 퍼스는 기호학을 다음과 같이 정의하였다. "기호학은 기호와 대상 그리고 해석 경향interpretant이라는 세 주체의 협동적 활동과 영향이며, 이 세 가지가 주고받는 상대적 영향은 한 쌍 사이에서 분석될 수 없다"(Eco, 1979, p. 15에서 재인용). 즉 움베르토 에코에 의하면 기호에서 "의미하는" 관계는 오직 해석자에 의해 조정되므로 누군가에게 그 밖의 무엇인가를 나타낼 수 있다는 것이다. 따라서 퍼스의 정의는 내적으로 방출된 것으로서 제멋대로 생산된 것이라는 기호의 정의와 일치하지 않는다(Eco, 1979). 같은 맥락에서 모리스(Morris, 1938)는 단지 특정한 해석자에 의해 무엇인가의 기호로 해석될 때 "기호"가 된다고 주장하였다. 따라서 퍼스의 이론에서 기호의 세 가지 양상의 유형학은 서로 다른 유형의 표시가 어떻게 작용하는가를 고려하면서 기호학적으로 좀더 많은 것을 제공하였으므로, 시각 이미지의 분석에 특별히 유용한 것으로 확인된다. 또한 퍼스는 기호학의 기초가 되는 기표와 기의 사이의 관계가 이해되는 방법으로 차별화되는 도상과 지표 그리고 상징이라는 기호의 양상을 다음과 같이 확인하였다.

도상icon은 연필이 기하학적 선을 나타내면서 줄을 넣는 것처럼, 그 대상이

존재하지 않더라도 그것을 중요하게 만드는 특성을 가진 기호이다. 지표 index는 기호인데, 그 대상이 제거된다면 그것을 기호로 만드는 성격도 잃게 되지만 해석 경향이 제거되어도 그 성격을 잃지는 않는다. 예를 들어서 하나의 총구멍은 그 자체가 발사를 위한 기호이다. 그러나 〔총의〕 발사가 없다면, 누군가가 발사에 대한 생각을 가지든지 말든지 구멍도 필요 없을 것이다. 상징은 해석 경향이 없다면 그것을 기호로 만드는 성격을 잃을 것이다. 모든 말도 의미를 가진다고 이해되는 것에 의해서만 오로지 그것이 행하는 것을 나타낸다.(Bal & Bryson, 1990, p. 189)

4 바르트의 외연과 내연

롤랑 바르트(Barthes, 1977)는 기호에 대해 소쉬르와는 또 다른 입장을 취하였다. 앞에서 파악하였듯이 소쉬르에게 옷은 기표이다. "고상한", "권위적인", "활동적인" 느낌을 전하는 옷의 개념이 기의이다. 이 코딩이 의복을 기호로 전환시킨다. 이처럼 물체가 의복으로 인식되는 것과 동시에 기호를 만들어 내는데 이 기호는 좀더 포괄적인 문화의 주제 · 개념 · 의미 등과 연결된다. 바르트는 이러한 첫 단계의 묘사적 수준을 "외연denotation"이라고 하였다. 예를 들어 남성 · 여성 · 노인 등을 묘사하는 수준은 외연이다. 외연 수준에서 작용하는 기호는 비교적 쉽게 해독되며, 단순하고 기본적인 수준의 의미이기 때문에 대부분의 사람들이 쉽게 동의할 수 있다. 사진이나 광고에 나오는 인물이 남성인지 여성인지 또는 노인인지를 구별하는 것은 지극히 쉬운 일이다.

　기호에는 또 다른 수준인 "내연connotation"이 있다. 앞에서 언급한 외연이 사진에서 실제로 본 것을 뜻하는 반면, 내연은 사물과 단어가 보여 주는

것과 어떻게 보이는가에 따라 함축하는 것 또는 시사하는 것을 해석하는 것이다. 다음의 서술은 바르트(Barthes, 1973)가 어떻게 외연에서 내연으로 읽기를 옮겨가고 있는지를 잘 보여 준다.

나는 이발소에 있고 『파리마치*Paris-March*』 한 권이 내 손에 들려 있다. 잡지 표지에 아마도 삼색기 한쪽을 접은 것을 갖다 붙인 듯한 프랑스 군복을 입은 젊은 흑인이 눈을 치뜬 채 거수경례를 하고 있다. 이 모든 것이 그 사진이 의미하는 내용이다. 그러나 선입견이 있든지 없든지 간에, 나는 그것이 무엇을 의미하는지를 알고 있다. 그것은 프랑스가 위대한 대제국이며, 프랑스의 모든 아들들이 유색인종의 구별 없이 프랑스 국기 아래서 국가에 충성스럽게 봉사한다는 것이며, 식민주의를 혐오하고 비방하는 자에게 이 흑인이 소위 자신의 박해자들에게 봉사함으로써 보여 준 열의보다 더 좋은 답은 없다는 것이다. 그러므로 나는 더욱더 큰 기호학적 체계와 직면하게 되었다. 이전 체계에서 이미 형성된 기표(프랑스식 거수경례를 하고 있는 흑인)와 기의(프랑스화와 군대화의 의도적 혼합이 여기에 있다)가 있다.(p. 116)

내연적 기호는 더욱더 광범위하고 높은 수준의 사회적 이념을 전한다. 예를 들어 일반적 믿음, 개념적 기초 그리고 사회적 가치 체계 등을 포함한다. 따라서 이 수준은 이념의 편린들을 다루면서 문화 · 지식 · 역사 등과 밀접한 의사소통을 한다. 스터켄과 카트라이트(Sturken & Cartwright, 2001)에 의하면 흔히 샤넬 패션이 부와 계급적 지위와 전통을 내연으로 전하는 반면, 조르조 아르마니는 활동성과 양성적인 성적 지위를 의미한다. 이러한 제품광고는 그 제품을 구매하여 사용하면 소비자 또한 이와 같은 특별한 속성을 느낄 수 있다고 선동한다(Sturken & Cartwright, 2001). 바르트가 명명한 앵커

리지anchorage의 텍스트는 독자들로 하여금 외연의 의미를 혼동하는 것을 막는다. 따라서 앵커리지는 독자들이 내연을 파악하도록 돕는다. 예를 들어 영화배우 배용준을 모델로 한 한국투자신탁 광고에서 "나는 부자 아빠를 꿈꾼다"는 앵커리지는 광고에 등장하는 인물이 사회적으로 성공한 세련된 도회지 남성임을 알리는 데 한몫을 담당한다. 다음은 영화배우 배용준을 모델로 한 한국투자신탁 광고의 내연 읽기이다.

> 말쑥하게 잘 차려입은 남자의 복장과 외모는 능력 있는 사람을 묘사하고 있다. 유치원 어린이들이 계단을 올라가 그에게 다가가자 이 남자는 "나는 부자 아빠를 꿈꾼다"라고 말한다. 그러자 이 말을 들은 유치원 어린이들은 박수를 치며 환호한다. 물질만능주의에 빠진 우리 사회의 한 단면을 잘 보여주는 장면이다. 유치원 어린이들은 부자 아빠가 되고 싶다는 모델의 말 한마디에 열광한다. 이 광고는 이러한 사회적 가치를 이용하여 만약 한국투자신탁에 투자하면 누구든지 부자가 될 수 있다는 메시지를 전하고 있다.(지미연)

의미를 전하는 시각적 기호는 해석되어야 한다. 내연을 분석하기 위해서는 모델의 나이 · 성적 역할 · 인종 · 모발 · 의복 · 자세 등에 포함된 의미를 읽어야 한다. 다음의 질문들은 광고에서 하나의 시각 이미지를 바라볼 때 이미지의 내연 분석을 포함한 의미 읽기에 유용한 것들이다:

• 광고 이미지에 나오는 사람의 나이는 무엇을 전하고 있는가? 순진무구함인가? 지혜인가? 노쇠함인가?
• 여성의 긴 모발은 무엇을 의미하는가? (여성의 모발은 종종 나르시시즘 또

는 유혹적인 미를 나타낸다.)

- 모델은 어떤 의미를 전하기 위해 안경을 끼고 있는가? 그가 학자로 보이는가?
- 이 이미지에서 남성의 외모와 복장은 무엇을 말하고 있는가? 행복해 보이는가? 거만해 보이는가? 아니면 피곤해 보이는가?
- 이 이미지에서 누가 활동적이고 누가 수동적인가? 그 이유는 무엇 때문인가?
- 이 이미지에서 누가 누구를 어떻게 보고 있는가? 이들이 순종적인가? 아니면 반항적인가?
- 왜 이 이미지에서 한 사람은 서 있고 또 한 사람은 엎드려 있을까?

내연의 파악은 다음과 같은 광고 전체의 의미 만들기로 이어진다.

- 이 이미지는 무엇을 어떻게 나타내는가?
- 이 이미지에 담긴 사람들과 장소와 사물들은 어떤 생각과 가치를 나타내는가?
- 이 이미지가 주는 의미는 무엇인가?
- 어떤 유형의 사람들이 이미지에 그려져 있는가?
- 우리는 어떻게 해서 그런 유형의 사람들이라고 인지하게 되었는가?
- 이 이미지에 묘사된 사람들에게서 우리는 어떤 생각과 가치를 연상할 수 있는가?
- 우리에게 그렇게 연상하도록 만드는 것은 무엇인가?
- 의미를 전하기 위해 광고 배경은 어떤 효과를 주고 있는가? 이국적 분위기를 전하고 있는가? 고급스러운 상류 사회의 분위기를 전하고 있는가?

- 이 광고는 누구에게 접근하고 무엇을 믿으라고 하는가?
- 이 이미지는 누구를 위해 만들어졌는가?
- 이 이미지는 어떤 계급에게 호소하고 있는가? 그 이유는 무엇 때문인가?
- 이 이미지는 당신에게 무엇을 믿도록 강요하고 있는가?
- 이미지의 한 부분이 크게 만들어진 이유는 무엇 때문인가? 그것은 무엇을 강조하고 있는가?
- 이 이미지에서 성적 구별은 어떻게 사용되었는가?
- 상투적 표현을 발견할 수 있는가?
- 텍스트와 이미지가 서로 어떻게 의미를 보충하고 있는가?

바르트의 기호학에서는 숨겨진 의미를 드러내는 것이 핵심이라고 말할 수 있다(van Leeuwen, 1991). 또한 소쉬르 용어로 말하자면 배용준의 외모와 복장은 메시지(기의)와 물질적 구현(기표)을 묶는 기호이다. 이렇듯 기표와 기의의 결합인 기호는 기호학의 가장 근본적인 단위로서 의미 만들기의 단위이기도 하다. 이러한 의미에서 기호학에서는 의미를 지닌 모든 것을 기호와 그것의 작용으로 이해해야 한다.

5 대중적 시각문화의 의미 만들기의 과정

지금까지 우리는 기호학의 가장 근본 단위이자 의미의 단위로서 기호를 파악해 보았다. 기호학자들은 광고·회화·대화·시 등을 포함하는 모든 것들이 기호와 그것의 작용으로 이해될 수 있다고 주장한다. 또한 모든 문화적 실제가 의미에 달려 있으므로 이것들이 기호를 이용한다는 것이다. 따라서 기호

학적 접근에 내재된 주장은 모든 기호들이 복잡한 방법으로 의미를 만들어 전한다는 것이다.

피터 울렌(Wollen, 1972)은 앞서 파악한 퍼스의 도상과 지표 그리고 상징의 관계를 다음과 같이 설명하였다. 도상은 단지 유사성 때문에 기표가 기의를 나타내는 기호이다. 따라서 초상화나 사진은 도상이다. 도상은 이미지와 도형으로 나뉜다. 이미지는 단순한 특성을 닮은 데 있으며, 도형은 부분들 사이의 관계를 나타내며 상징적 특성을 지닌다. 지표는 동일하지는 않더라도 질을 측정하기 때문에 내재된 관련성이 있다. 울렌에 의하면 퍼스는 시간의 지표로서 벽시계와 해시계를 예로 들었다. 맥박수와 발진 등은 건강의 지표이다. 징후학Symptomology은 지표적 기호에 대해 연구하는 학습 분야이다 (Wollen, 1972). 상징에서는 기표와 기의가 직접적·간접적 관련성을 가지고 있지는 않지만, 관습에 의해 나타나는 자의적 기호이다. 유사성보다는 관습에 따라 기표가 기의를 표시하므로 단어는 상징에 속한다. 모나코(Monaco, 2000)에 의하면 도상과 지표 그리고 상징은 주로 외연적 범주에 속한다.

도상·지표·상징의 시각적 기호는 서로 유기적 관계를 갖는다. 이것들은 서로 중복되기도 하면서 공존한다. 즉 시각적 기호는 도상적iconic 기호이다. 아이콘은 보편적 개념의 정서와 의미를 나타내는 것으로 지각된다 (Sturken & Cartwright, 1999). 그래서 아이콘은 상징적 의미를 가진다. 가령 메릴린 먼로를 섹스 아이콘 또는 상징이라고도 말한다. 도상은 짧게 순환하는 기호인데 이것이 바로 영화의 특징이다. 상징은 자의적·관습적 기호로서 언어나 글의 기초이다. 퍼스는 도상·지표·상징이 서로 중복된다는 사실을 다음과 같이 사진을 예를 들어 설명하였다.

사진, 특히 즉석 사진은 그것이 나타내려고 하는 물체와 정확하게 똑같다는

점을 우리가 알기 때문에 무척 유익하다. 그러나 이와 같이 사진이 자연과 물리적으로 점에서 점까지 일치하도록 하는 상태에서 닮음이 만들어지기 때문이다. 그렇다면 이러한 양상에서 사진은 물질적 결속에 의해 기호의 두 번째 부류인 지표에 속하게 된다.(Wollen, 1972, pp. 123-124)

모나코(Monaco, 2000)는 도상 · 지표 · 상징의 세 가지 양상을 영화에 견주어 설명하였다. 모나코에 의하면 지표의 반은 영화의 도상이며 문학적 상징인데 이것에 의해 영화가 의미를 전달한다. 모나코는 지표가 자의적 기호가 아니라고 설명하였다. 이것은 내연을 향한 세 번째 유형의 외연을 시사하며, 내연적 차원의 개입 없이는 사실상 이해할 수 없는 것이다. 모나코는 이를 다음과 같이 부연해 설명하였다.

지표는 영화가 직접적으로 아이디어를 다루는 데 아주 유용한 것으로 보인다. 왜냐하면 그것은 아이디어에 대한 구체적 재현과 측정이 가능하도록 하기 때문이다. 예를 들어, 우리는 영화에서 뜨거움에 대한 생각을 어떻게 전할 수 있을까? 글에서는 이것이 아주 쉽다. 하지만 영상에서는 어떠한가? 온도계의 이미지가 금방 머릿속에 떠오른다. 그러나 좀더 미묘한 지표가 있다. 바로 땀이며, 흔들리는 열파와 뜨거운 색 또한 지표가 될 수 있다.(p. 166)

따라서 영화에서는 지표와 도상적 양상이 지배적이며 상징적 양상은 상대적으로 제한된 것처럼 생각된다. 그러나 울렌(Wollen, 1972)은 영화 산업 초창기에는 대화적 언어 유추의 중요성을 과장하는 경향이 있었다고 설명하였다. 그러므로 사실상 영화의 예술성은 지표와 도상 그리고 상징의 세 차원

의미 만들기의 미술

을 포함하는 데 있다고 할 수 있다. 모나코(Monaco, 2000)에 의하면 지표의 개념은 내연에 대한 흥미로운 개념을 인도한다. 글과 말처럼 영화에서도 내연이 강력하지 않으면 궁극적으로 외연적 의미를 수락하게 된다(Monaco, 2000). 그렇기 때문에 영화의 내연적 힘이 지표의 고안에 달려 있다(Monaco, 2000). 지표는 자의적 기호가 아니다.

이념적 주체로서의 이미지 읽기

『신화론*Mythologies*』에서 바르트(Barthes, 1973)는 언어의 의미에서 표현되는 문화적 가치와 믿음을 언급하기 위해 내연적 의미를 "신화myths"라고 불렀다. 바르트는—앞서 살펴보았듯이—"프랑스화", "군대화"라는 용어를 사용하면서 신화의 포괄적이면서도 산만한 개념을 지적하였다(van Leeuwen, 1991). 또한 신화는 현상과 그들의 권력이 그 안에 위치한 사람들의 관심을 합법화하는 데 사용되면서 이념적 의미를 갖게 된다(van Leeuwen, 1991). 바르트는 신화라는 것이 그 메시지가 담긴 대상에 의해 정의되는 것이 아니라 그것을 말로 나타내는 방법에 의존한다고 하였다. 즉 신화는 내용이 아니라 형태에 의해 결정된다고 하였다. 다시 말하면 신화에는 형식적 한계는 있으나 "실제적 한계"는 존재하지 않는다는 것이다(Rose, 2001). 로즈에 의하면 바르트는 "제2질서의 기호학적 체계"로서 신화를 설명하면서 신화가 외연적 기호에 의해 구축된다고 하였다. 이러한 방향에서 바르트(Barthes, 1977)는 대중문화 또한 하나의 기호로서 의미가 소통되어야 하는 언어라고 간주하였다. 예를 들어 바르트는 레슬링 시합을 의미가 교환되는 언어, 즉 기호로서 간주하였다. 그는 "시합에서 누가 이겼는가"가 아니라 "이 사건의 의미가 무엇인가"를 물으면서 레슬링 시합을 읽어야 하는, 즉 하나의 "텍스트"로 취급하였다. 바르트는 선수들의 과장된 제스처를 과장된 언어로 읽어야 한다고 설명하였다.

그는 광고를 비롯한 대중문화를 텍스트로 읽으면서 그 안에 내재된 이념적 실체를 분석해야 한다고 지적하였다.

이미지는 사회적 권력 관계를 반영하기 마련이다. 이미지를 자세히 관찰하면, 그것이 계급 · 성적 역할gender · 성의 구별sexuality · 기득권의 이익 등을 어떻게 제공하고 있는가를 파악할 수 있다. 따라서 이미지에서 중요한 것은 그 이미지 자체가 아니라 그것을 특별한 방법으로 바라보는 특별한 감상자에게 어떻게 보이고 있는가이다. 그래서 이미지 제작자는 이 점을 염두에 두고 이미지를 만든다. 그러므로 기호학은 감상자가 이미지와 물체 그리고 대상에서부터 의미를 만들어 내며, 의미가 그 안에서 고정되지 않는다는 사실을 보여 준다. 의미는 감상자 · 생산자 · 텍스트 · 배경 등의 사이에서 복잡한 협상을 통해 만들어진다(Sturken & Cartwright, 2001). 대부분의 이미지는 "지배적 이념dominant ideology"을 좇기 마련인데 분석적 개념으로서 협상의 가치는 다른 주관성과 정체성을 부여한다(Sturken & Cartwright, 2001). 그러나 다른 사회단체의 지식이 "이중적" 또는 "모순적" 이념의 견해로 작용하는데 이를 "이념적 복합성ideological complex"이라고 부른다(Rose, 2001). 호지와 크레스(Hodge & Kress, 1988)에 의하면 이념적 복합성이란 각기 다른 사회적 그룹이 견지하고 있는 세계에 대한 모순되는 비전이다.

마르크스주의는 경제적 역할과 계급 관계에서 자본주의의 기능을 분석한 이론이다. 마르크스는 생산 수단이 한 사회의 매체 발생지에서 생산되고 유통되는 개념과 견해에 의해 통제를 받는다고 간주하였다. 마르크스에게 이념이란 대중들 사이에서 지배적인 권력에 의해 퍼진 잘못된 의식이다(Sturken & Cartwright, 2001). 그러나 프랑스의 마르크스주의자인 알튀세는 이념을 자본주의 현실의 단순한 왜곡이라고 간주하지 않았다. 알튀세는 이념이 개인의 진정한 존재 조건이라고 할 수 있는 상상적 관계를 나타낸다고 주장

의미 만들기의 미술

하였다(Sturken & Cartwright, 2001). 그에게 이념은 단지 잘못된 의식과 연관된 것이 아니라 오히려 그것 없이는 우리가 현실이라고 부르는 것을 생각하거나 경험할 수 없는 것이다(Sturken & Cartwright, 2001).

마르크스와 알튀세의 이념—특히 알튀세의 이념은 그것을 권력화할 목적으로 시각화되기 마련이다. 윌리엄슨(Williamson, 1978)에 의하면 이념은 사회적 조건에 의해 만들어진 의미이며, 이러한 조건을 영속시키기 위해 도와준다. 윌리엄슨은 이념에 의해 생산되는 "상상적인imagery" 사회적 지위와 학문적 지식으로 드러나는 자본주의에 의한 실제적 사회 관계를 대조하였다. 그녀는 현대 자본주의 사회에서 가장 지배적으로 드러나는 이념의 형태가 바로 광고라고 설명하였다. 언어나 미술은 그것들이 어떤 의미를 전하는가에 따라 중요성이 달라진다(Hall, 1997). 따라서 기호학적 접근에서는 문화의 가치와 사회적 편견, 성적 역할, 인종 차별, 사회적·문화적 메시지, 상투적 표현 등의 언어를 이념과 관련시켜 "읽어야" 한다. 다음의 질문들은 이를 쉽게 파악하게 해 준다.

- 성적 역할이 이 광고에 어떻게 이용되었는가?
- 이 광고가 성적 역할에 대한 고정관념을 어떻게 전하고 있는가?
- 활동적이고 합리적이며 세상을 무대로 활약하는 사람은 왜 남성인가?
- 여성은 왜 수동적·감정적이며 가사에 매달리는 모습인가?
- 광고에 등장하는 백인 남성 또는 여성이 다른 유색인종에 비해 우월한 지위에 있는가?

시몬스 침대 광고는 한국 사회에서 비만 여성에 대해 가지고 있는 편견을 잘 드러내고 있다.

(2005년도 텔레비전에서 선전된) 시몬스 침대 광고는 침대 성능을 나타내기 위해 만들어졌다. 이 광고는 캄캄한 밤에 잠옷 차림을 한 뚱뚱한 여자가 기도를 하는 장면으로 시작한다. 멋진 남자 하나만 보내 달라는 기도를 간절하게 한 다음 잠든 그녀 옆에 고장 난 낙하산을 메고 스카이다이빙을 하던 자가 떨어진다. 다음 날 아침, 눈을 뜬 여인은 옆에 잠들어 있는 남자를 보며 몹시 기뻐한다. 광고의 원래 의도는 지붕을 뚫고 떨어진 남자의 기척조차 느낄 수 없을 만큼 침대 스프링이 우수하고 뛰어나다는 점을 나타내려는 것이었다. 광고 이야기 진행상 그 기능을 알리고 홍보하기에는 적절하다. 그러나 수단으로 쓰인 여인의 간절한 기도와 우스꽝스러울 만큼 기뻐하는 모습은 뚱뚱한 여인을 비하시켰다고 보기에 충분하다. 침대에 떨어진 남자가 어떤 사람인지 이름이 무엇인지도 모르는 상태에서 무조건 좋아하는 모습이 마치 당연한 듯 여겨지는 이 광고 분위기는 뚱뚱한 여자에 대한 사회적 편견을 반영하기에 충분하다.(조영효)

결과적으로 이 광고에서 여자는 보이기 위한 존재라는 전통적 성적 역할의 코드를 이용하여 여성을 성性의 상품으로 만들고 있다.

우리는 거대한 광고의 홍수 속에서 살고 있다고 해도 과언이 아닐 만큼 대중매체를 통해 접하게 되는 광고가 헤아릴 수 없을 만큼 많다. 무의식중에 우리는 광고의 긍정적 영향뿐 아니라 부정적 기능에 시달리고 있다고 할 수 있다. 그 중 하나가 정신적 측면에 가져다 주는 영향인데, 그 한가운데 여성의 성 상품화라는 숨겨진 의도가 자리 잡고 있다. …… 여성들이 등장하는 광고들을 보면 성적으로 자극적인 광고가 적지 않음을 알 수 있다. 그리고 그 여자 모델들은 어떠한가? 모두 8등신에 화려하고 짙은 화장, 섹시하고

조각 같은 외모, 노출 의상 등을 갖추고 있다. 상품을 돋보이게 해야 할 광고 모델들이 오히려 자본주의 사회의 상업주의 전략에 의해 선전하고자 하는 상품과 더불어 또 다른 상품이 되고 있는 것이다. 즉, 광고 속 여성 모델들은 소비를 촉진시키고자 조장된 상품 광고의 소비 전략 수단으로 이용되고 있다고 할 수 있다.(정진경)

광고는 계급주의를 상품 판매의 수단으로 활용하면서 특수 계급과 엘리트 의식을 고무시킨다. "대한민국 1%의 높은 안목으로 선택되는 차, 렉스턴"이라는 앵커리지는 계급 차별주의의 특별한 코드를 만들면서 계급 관계를 부추긴다. 대한민국 국민의 1%만이 사용할 수 있다는 말은 이 차를 사면 대한민국에서 1% 안에 드는 경제적 능력을 갖춘 상류층이 된다는 특별한 우월감을 고취시킨다.

브라운스톤이라는 TV 광고 또한 이와 같은 해석이 가능하다. 이 광고의 첫 이미지는 큰 식탁에서 정장을 입은 외국인들이 격식을 차려서 식사하고 있는 모습이다. 이어 "브라운스톤에 산다는 것은 명예를 지키면서 산다는 자부심입니다"라는 멘트가 "브라운스톤에 살고 싶습니다"로 이어진다. 이 광고에 등장하는 정장을 입은 외국인들의 내연은 서양의 귀족 가족을 아주 우아하고 격식 있게 시각화하면서, 브라운스톤에 살면 그 귀족들처럼 우아하고 멋지고 고급스러운 생활을 할 수 있다고 부추긴다. 계급주의를 고취시키기 위해 비싼 제품은 클래식 음악, 명화 그리고 부유함이 느껴지는 고급스러움 등의 코드 등을 사용한다. 웅장한 클래식 음악을 배경으로 고급스러운 외제 승용차가 멋지게 우거진 숲 속 길을 달려간 다음 도착한 곳은 롯데 캐슬 마크가 화려하게 장식된 롯데 캐슬 출입문 앞이다. "당신이 사는 곳이 당신이 누구인지 말해 줍니다", "백만 인 중의 한 분만을 위하여, 롯데 캐슬"이라는 카피

는 차별화 전략을 사용한 계급주의이다.

현대의 많은 광고들은 과거의 상층 미술을 언급하면서 그 제품의 부, 부르주아의 향기 그리고 문화적 가치라는 내연을 전한다. 상류층의 여유를 소유하고 싶어 하는 일반 시민들에게 미술 작품은 상품의 가치를 높일 수 있는 수단이다. 일례로 "LG와 함께 한다는 것, 생활이 예술이 된다는 것"이라는 주제로 LG가 내보내는 광고는 LG 제품을 사용함으로써 좀더 품격 있고 우아한 광고의 미술 작품 속에 나타나는 상류층처럼 수준을 올린 삶을 향유할 수 있다는 메시지를 전달한다.

명화는 유명하지만 제대로 즐길 줄 아는 사람은 많지 않다. 예술을 한다는 이유만으로 부유해 보이는 이유 때문에 우리는 아직도 미술 작품 하면 생계에 매달려 허덕일 필요가 없는 상류층을 떠올린다. LG가 광고에 미술품을 사용한 목적은 상류층의 귀족적 삶을 꿈꾸는 사람들의 잠재된 욕구나 열등감을 자극시켜 구매 욕구를 높이기 위한 것이다. 또한 제품 디자인의 미적 가치에 대한 자신감 부여, 명화와 어울려도 손색이 없을 만큼 수준 높은 품질을 앞세워 타사 제품과의 비교를 거부하는 우월감을 심어 주기 위해서이다. 마치 명화 자체 같은 시각적 힘, 다양한 명화들 속에 LG 로고를 아주 자연스럽게 등장시켜 갤러리에 와 있는 것 같은 착각이 들 정도이다. 절제된 카피와 흥겨운 왈츠풍의 배경 음악도 고급스러운 느낌을 극대화시킨다. 굳이 최고라고 말하지 않아도 명화를 사용함으로써 그 목적은 충분히 전달되고 있다. "당신의 생활 속에 LG가 많아진다는 것은 생활이 예술이 된다는 것"이라는 카피를 통해 〔LG가〕 품격 높은 삶을 추구하도록 도와주는 프리미엄 브랜드라는 것을 호소하고 있다. (임지은)

또한 광고는 성적 역할에 대해 고정관념을 강요하는 성차별주의를 이용한다. LG 디오스 냉장고, 삼성 하우젠 가전제품 광고는 가사가 여자의 주된 역할이라는 고정관념을 통해 성의 불평등을 조장한다. LG 디오스 냉장고의 경우에 배우 김희선이 신선한 딸기를 입에 넣는 기호와 함께 "여자라서 행복해요"라는 앵커리지는 성 역할을 고정시키기에 충분하다. 하우젠의 TV 광고 역시 여배우가 주방에서 미소 짓고 있을 때 "여자의 꿈이 실현되는 뷰티 가전"이라는 카피가 이어진다. 곧이어 여배우 모델이 시청자들을 향해 "여자라면 꿈꾸세요"라고 말하는 것은 상투적 성적 역할을 이용하는 것이다.

LG 화재 매직카에 이용된 수단 또한 성 차별이다. 한적한 길에서 여성 초보 운전자가 실수로 추돌 사고를 냈을 때 그녀는 누군가의 도움을 절실하게 필요로 하는 지극히 나약한 존재이다. 이때 그녀를 돕기 위해 등장한 보험회사 직원은 단연코 남성이다. 그는 마치 슈퍼맨처럼 사고를 마무리한다. 여성은 사회적 약자이고 남자는 해결사이다.

이렇듯 광고계가 성적인 고정관념을 이용하는 것과는 대조적으로 또 다른 면에서는 페미니스트의 어법을 사용하면서 이념적 충돌을 드러내기도 한다. 많은 광고가 이러한 가치를 확인하면서 여성 소비자에게 호소할 목적으로 자아 관리 · 자아 조절 · 자아실현 등의 언어를 사용한다. 영화배우 이미연이 전문직 여성으로 등장하는 LG 카드는 과거에 억압 받는 여성과는 다른 여성을 내세워 소비에 적극적인 여성을 겨냥하였다.

이 광고의 주인공은 영화배우 이미연이다. 광고는 원래 배우가 가지고 있던 이미지를 이용해 제품을 홍보하려는 성향이 강한데, 이 광고는 오히려 이미연의 이미지를 바꾸어 놓았다. 이 광고는 이미연 개인의 이미지 영역을 넓힌 것뿐 아니라 광고 효과도 극대화시키는 이른바 "윈윈win-win" 효과를 보

여 주었다.

　광고는 이미연을 중심으로 이루어진다. 세련된 검은색 정장을 하고 긴 머리를 뒤로 깔끔하게 묶어 전문직 여성의 대표적 이미지를 풍기는 이미연이 외국인 바이어 앞에서 당당하고 카리스마 넘치는 모습으로 프레젠테이션을 한다. 이미연은 패션 머천다이저로서 올해의 직물 패션 트렌드에 대해 외국 바이어를 상대로 공격적인 프레젠테이션을 펼치는 것이다. 냉랭한 분위기의 바이어 사무실에 들어선 이미연, 그녀를 바라보는 CEO의 차가운 시선들이 한 장면으로 떠오른다. 그러나 그녀는 이러한 분위기에 아랑곳하지 않고 자신감 가득한 모습으로 프레젠테이션을 시작한다. 그녀가 설명할 직물이 천장에서 화려하게 펼쳐지면서 처음부터 모두의 시선을 강하게 사로잡는다. 제품에 대한 자신감, 그녀의 당당한 눈빛과 몸짓, 프레젠테이션을 열정적으로 이끌어 가는 "그녀만의 카리스마"에 바이어는 결국 압도된다. 멋지게 일을 끝낸 이미연에게 외국인 바이어가 박수를 보낸다.

　이때 외국인이 등장하는 것은 결코 우연이 아니라 반드시 "읽어야" 하는 부분이다. 우리나라 사람들은 은연중에 서양 사람들의 능력이 우리나라 사람들보다 나을 것이라는 선입견을 가지고 있기 때문에 외국인이 등장하게 된 것이다. 그런데도 외국인에게 박수를 받는 이미연의 능력이 대단하다는 것을 보여 주는 장면이다. 드디어 이미연이 외국인에게 다가가 카드를 꺼내 보이며 "LG 카드로 할게요"라고 한마디 한다. 이런 이미연의 모습은 당당해 보인다. "이미연처럼 능력 있고 멋진 당신이라면 우리 회사 카드를 사용해야 한다"는 것이 광고주의 의도이다.(노승희)

이와 같은 다른 태도의 읽기는 현대의 정체성·주관성의 형성 이론과 관련된다(Sturken and Cartwright, 2001). 기호의 읽기 실습은 우리의 삶 안에

　　　　　　　　　　의미 만들기의 미술

존재하는 다양한 문화의 형태를 이해하게 한다.

요약하면, 광고를 비롯한 모든 이미지는 해석을 필요로 하는 코드화된 기호이다. 기호학에서는 우리가 한 사회와 문화 안에서 통용되는 코드·관습·상징 등을 읽으면서 개인적 경험에 근거하여 가능한 의미와 의도를 가정하고, 감정을 이입함으로써 이미지를 이해하고자 한다. 기의들의 전이는 코드이고 이 코드들은 의미의 포괄적 구조로 통한다. 이러한 구조는 지배적 코드·이념·신화 또는 지시 대상 체제로 묘사될 수 있다(Rose, 2001). 이렇듯 기호학은 이미지 생산을 포괄적 의미의 생산과 관련하여 이념—특히 지배적 이념—그리고 이에 대한 정황에 초점을 맞추면서 추구하므로 기호학적 분석은 결국 사회의 다양한 차이점을 드러낸다. 따라서 기호는 성적 역할·인종·계급주의·다양한 사회적 편견 등을 조사할 수 있는 수단이다.

6 기호학적 접근을 이용한 시각문화교육의 수업의 예

🦎 한국투자신탁 광고를 이용한 수업_지미연

비평적 해석

이 광고는 한국투자신탁의 TV 광고이다. 이 광고 속에서 주인공은 말끔한 정장 차림의 능력 있는 남자로 등장한다. 유치원 아이들이 그 주인공을 향해 뛰어가는 장면이 나온다. 이때 주인공이 던지는 말 한마디는 "나는 부자 아빠를 꿈꾼다"이다. 이 말에 유치원 아이들이 박수로 환호한다. 이 광고의 속편에 등장하는 말은 "부자 남편을 꿈꾼다"이다.

　　부자 아빠, 부자 남편이 되기 위해서 한국투자신탁에 투자하러 간다는 의미를 전달하고 싶었던 모양이다. 그러나 나는 그것을 그렇게만 받아들일 수 없다. 광고 자체를 비꼬는 것이 아니다. 광고가 전파를 타고 방송되면서 사람들이 느끼는 감정은 저마다 다르며 그 영향 또한 클 것이다. 이런 의미에서 광고란 도덕성을 반영해야 하는데 이 광고에서 "부자 아빠"라는 말은 다양한 의미를 함축하고 있으며, 부정적 기능을 한다. 어떻게 보면 이 광고에서 부자 아빠란 아이들에게 무엇인가를 사 줄 수 있는 아빠, 즉 아빠란 물질적 능력을 지녀야 한다는 뜻이기도 하다.

　　그러나 광고는 정작 의도하지 않은 결과를 야기할 수 있다는 것이 문제이다. 과연 물질적인 것을 제공할 수 있는 능력을 가진 사람이어야만 좋은 아빠 또는 멋진 남편이 될 자격을 갖춘 것일까? 이러한 의미에서 이 광고는 황금만능주의에 빠진 우리 시대를 반영하고 있으며, 좋은 아버지상을 단지 단편적이고 불완전한 측면에서 바라보게 한다.

학습목표

1. 광고의 사회적 기능과 그 영향에 대해 파악한다.
2. 광고가 주는 의미를 알아보고 이를 비평한다.

관련 영역

사회

미술

국어

토론

1. 이 광고에 등장하는 사람은 누구인가요?
2. 이 사람의 옷차림이 무엇을 말하고 있나요? 이 사람이 부자로 보이나요? 아니면 가난해 보이나요?
3. 표정은 어떤가요? 행복해 보이나요? 불행해 보이나요?
4. 광고 속 분위기는 어떤가요?
5. 광고 속에 나오는 사람들은 어떤 말을 하고 있나요?
6. 광고에 나오는 사람이 그런 말을 한 이유는 무엇 때문인가요?
7. 이 광고는 누구에게 보여 주고 싶어서 만들었을까요?
8. 이 광고에 나오는 사람이 "나는 부자 아빠를 꿈꾼다"라고 말한 이유는 무엇 때문인가요?
9. 이 광고는 무엇을 선전하기 위한 광고인가요? 왜 그렇게 생각하나요?
10. 이 광고를 만든 사람은 무슨 목적을 가지고 이런 광고를 만들었을까요?
11. 이 광고에 등장하는 말 "나는 부자 아빠를 꿈꾼다"는 무슨 뜻인가요?
12. 과연 부자 아빠란 어떤 아빠인가요?

13. 부자 아빠가 과연 좋은 아빠일까요?

14. 좋은 아빠의 모습은 어떤 것인지 이야기해 볼까요?

15. 우리가 생각하는 좋은 아빠가 과연 광고 속에 등장하는 부자 아빠의 모습과 일치할까요?

16. 광고에서 말하는 부자 아빠의 모습이 과연 올바른 것인가요?

17. 가족의 행복 또는 좋은 아빠가 물질적인 것에서만 나오는 것일까요?

18. 이 광고는 어떤 면에서 잘못된 생각을 전달하고 있나요?

19. 이런 광고가 TV에 나오는 것은 무엇 때문인가요?

실습 활동

1. 광고를 보고 광고에서 말하는 좋은 아버지의 모습에 대해 이야기해 보고, 자신이 생각하는 바람직한 광고를 만들어 보자.

2. 그런 다음 "한국 사회에서 돈에 대한 사랑"을 주제로 글을 써 본다.

의미 만들기의 미술

🐌17차 ✿ 광고를 이용한 수업_정진경

광고의 기호 읽기

이 광고는 17차✿라는 음료 TV 광고이다. 광고 속 여자 모델은 훤칠한 키에 서구적인 얼굴, 날씬한 몸매를 가진 20대 여성이다. 그녀는 짙은 화장을 하고, 아주 짧은 핫팬츠에 가슴골이 보이고 몸에 달라붙는 민소매 상의를 입고 나온다. 그녀는 많은 군중들 사이를 자신 있게 걸어 나와 과도한 몸짓으로 로데오 말에 올라탄다. 그곳에 있던 수많은 사람들은 그녀만 바라본다. 그녀가 등장할 때부터 로데오 말에 올라탈 때까지 사람들은 환호성을 지르고 열광한다. 말을 타는 여자 주인공의 섹시하고 노골적인 움직임이 주를 이루면서 15초 광고는 짧은 막을 내린다.

이 음료는 몸에 좋은 여러 가지 곡물을 혼합하여 만든 것으로 여성들을 겨냥해 출시된 제품이다. 날씬한 몸매와 아름다운 외모를 원하는 여성들을 주요 고객층으로 삼아 제작된 광고로 보인다. 그런 광고에서 음료는 아주 잠시 등장할 뿐이다. 대부분의 광고 시간은 여자 모델에게 초점이 맞춰지고, 그녀의 옷차림과 화장을 통해 몸매와 외모를 지나치게 부각시키려고 한다. 로데오 말을 타는 부분에서는 선정성마저 느껴진다. 음료보다는 여자 모델에게 관심이 더 쏠리는 것이 사실이다. 이 광고는 선전하고 있는 음료를 마시면 광고 속 여자 주인공처럼 아름다운 몸매와 섹시함을 지니게 될 수 있다는 것을 나타내고자 한 것 같다. 즉 이 때문에〔음료를 먹음으로써〕남자들의 시선을 사로잡을 수 있고, 대중의 부러움을 살 수 있다는 것이 이 광고가 드러내고자 하는 의도인 것 같다. 그런데 우리는 이 광고를 보는 동안 음료에 들어간 곡물이 무엇인지, 과연 맛있을 것인지에 대하여 관심을 두고 있는가? 솔직히 말하면 아니다. 음료에는 관심이 없다. 오로지 관심이 가는 것은 음료의

재료나 맛보다는 여자 모델의 외모이다. 다시 말해 광고의 주목적인 음료에 대한 궁금증과 저 음료를 사 먹고 싶다는 생각보다는 "저 여자만큼 날씬해지고 싶다"거나 "예뻐지고 싶다"는 생각만 들 뿐이다. 그것은 비단 광고를 보는 동안만이 아니며 광고가 끝난 후에도 잔상 효과가 지속된다.

　　　과연 이 음료를 마신다고 광고 모델처럼 몸매가 바뀔 수 있을까? 이 광고는 음료보다는 날씬하고 예쁜 여자가 최고라는 메시지를 은연중에 우리에게 던져 주는 것은 아닐까? 이 음료 광고가 전하고자 하는 바는 음료의 탁월함인가? 아니면 여성의 외적인 아름다움인가? 이러한 광고는 성적인 대상으로서의 여성, 즉 광고하고자 하는 상품과는 아무 관련이 없는데도 섹시하고 날씬한 여성 모델을 장식적인 역할로 등장시켜 여성의 신체를 노출하는 등의 방법으로 성적 환상을 불러일으킴으로써 유혹적 메시지를 전하고 있는 것 같아 씁쓸하다. 우리나라에 소위 "얼짱", "몸짱"이라는 신조어가 생긴 것은 불과 몇 년밖에 되지 않는다. 이러한 외모 지상주의, 얼짱 문화의 일등 공신은 대중매체라고 생각한다. 이 광고는 여성의 외모와 섹시함이 여성이 가져야 할 전부인 것처럼 선전하고자 하는 상품보다는 성적 대상으로서의 여성 그리고 우리 사회에 만연해 있는 외모 지상주의를 더욱 부추기고 있다.

학습목표

1. 광고가 소비자 또는 시청자에게 끼치는 영향과 광고의 긍정적 · 부정적 기능이 무엇인지 알아본다.
2. 한 편의 광고를 기호로 보고, 그 기호가 전하고자 하는 의미를 읽는다.

관련 영역

사회

미술

국어

도덕

질문과 토론

1. 이 광고에 등장하는 주인공은 누구인가요?

2. 이 사람의 외모는 어떠한가요?

3. 옷차림은 어떠한가요?

4. 선정적인 옷차람이 무엇을 말해 주고 있나요?

5. 광고의 주인공은 어떤 분위기를 풍기고 있나요? 그것을 어떻게 알 수 있 나요?

6. 광고 속 배경은 어디인가요? 그리고 그곳의 분위기는 어떠한가요?

7. 이 광고에서 가장 인상에 남는 장면은 어떤 것인가요?

8. 로데오 말을 타고 있는 여자 주인공을 통해 무엇을 나타내고자 하였나요?

9. 이 광고는 무엇을 선전하고 있나요?

10. 음료와 주인공은 어떤 관련성이 있나요?

11. 우리는 이 광고의 주인공을 보고 어떤 생각을 하게 되나요?

12. 이 광고를 보고 난 후에 어떤 생각이 드나요?

13. 이 광고를 통해 음료에 대한 궁금증이 생겼나요? 생겼다면 무엇인가요?

14. 이 광고는 누구를 대상으로 만들어졌나요?

15. 남성들은 이 광고를 보면서 어떤 생각을 하게 될까요?

16. 이 광고는 왜 음료보다 여성 모델을 더 부각시켰을까요?

17. 이 음료 광고와 현재 우리 사회에 만연해 있는 생각과는 어떤 관련이 있 나요?

실습 활동

1. 광고 속 주인공이 되어 음료를 광고하기 위한 멘트를 정하고, 간단한 콘티를 짜 본다.

2. TV 광고의 문제점을 생각해 보고, 광고의 사회적 기능과 더불어 개선해야 할 부분에 대해 토론한다.

3. 한국 사회의 외모 열풍에 대해 갖게 된 자신의 생각을 글로 써 본다.

7 요약과 결론

이 장에서는 시각 이미지가 어떻게 의미를 만드는지를 기호학을 통해 개관하면서 기호학적 방법을 살펴보았다. 기호학에서는 기호가 의미를 만드는 방법에 집중한다. 기호에 대한 학문 영역으로 정의되는 기호학에서는 이미지를 분석하면서 그것을 더욱더 포괄적인 의미 체계와 관련하여 연구한다. 소쉬르에게 기의는 개념 또는 대상이고, 기표는 기의에 종속된 이미지이다. 이 기의와 기표는 사회적 활동을 통해 작용하는 사회적 이해의 본체이다. 왜냐하면 기의와 기표의 결합인 기호는 한 사회적 그룹의 일원들이 구축한 것이기 때문이다. 즉 사회적 동의라는 관계 속에 기호가 존재할 수 있으므로 그것들은 또한 사회적 구조 아래 놓여 있다고 할 수 있다. 기호학적 접근은 기호가 사회적으로 구축된 것임을 강조하면서 이미지를 둘러싼 사회와 문화의 복합적 관계를 파악하고자 한다.

퍼스는 기호가 도상·지표·상징의 세 범주로 구성되었다는 것을 확인하였다. 퍼스에 의하면 도상은 유사성으로 대상을 나타내므로 기호에 해당한다. 기의와 기표의 관계는 자의적인 것이 아니라 유사성과 닮음에 있다. 지표는 그 자체와 대상의 결속으로 기호가 된다. 해시계와 시계는 하루를 나타내는 시간의 지표이다. 상징은 대상과의 유사성이나 존재적 결속을 요구하지 않으므로 자의적 기호이다. 이 세 범주는 서로 중복되거나 공존한다. 이와 같은 기호의 특성을 잘 보여 주는 예가 사진과 영화를 포함하는 영상 예술이다.

롤랑 바르트에게 기호는 외연과 내연으로 구성된 것이다. 그는 대중문화를 하나의 기호로, 의미가 소통되어야 하는 언어로 취급하였다. 때문에 그것은 읽어서 해독해야 하는 텍스트이다. 텍스트 읽기는 지배적 이념을 분

석하면서 시각 이미지와 문화를 통해 복수적 의미를 탐구하고자 한다. 바르트의 기호학은 사람들의 포즈·옷차림·강조 등을 메시지를 전하기 위한 상징으로 해석한다.

기호학적 분석은 이미지를 통해 의미가 만들어지는 방법에 대해 세부적으로 설명하는 일련의 개념들을 포함한다. 기호학에서는 하나의 시각 이미지에 담긴 제작자의 의도를 포함하고 있는 의미와 해석이 고정적이지 않고 성과 문화에 따라, 즉 사람에 따라 다르다고 본다. 따라서 기호학은 기호가 어떻게 의미를 만드는가에 대한 분석적 어휘를 담고 있는 점이 특징이다. 이로 보아 기호학의 분석 과정은 일종의 "의미 만들기" 과정이기도 하다. 이러한 맥락에서 아이버슨(Iversen, 1986)은 기호학을 다음과 같이 설명하였다. "기호학은 아름다운 미의 부드러운 표현 아래로 흐르는 편견을 벗겨 내는 학문이다"(p. 84). 이러한 이유 때문에 기호학적 방법은 광고를 비롯한 대중적 시각문화의 의미 읽기를 가능하게 해 준다.

후기

내가 미술대학에 다닐 때 교수님들은 나를 그저 자유롭게 그리게, 즉 원하는 대로 그리게 내버려 두었다. 지금 생각해 보면 나의 교수님들은 전형적인 모더니스트 미술교육자였던 것 같다. 모더니즘에서는 미술을 가르치는 데에 따라야 할 어떤 권위나 전통적인 기술의 전수 법칙도 부정하였으며 미술의 지식에 대한 일치된 믿음 또한 가지고 있지 않았다. 즉 모더니즘에서의 미술은 단지 자아표현이었다. 하지만 17-19세기의 서양에서 미술가 훈련의 전형이었던 아카데미즘의 전통에 따라서 데생과 사실적 표현으로 훈련하는 우리나라 입시 미술을 마치고 막 대학에 들어온 나는 자아표현으로서의 미술을 좀처럼 이해하기 힘들었다. 화집에 실린 표현주의 또는 독일표현주의의 미술 작품 이미지가 다름 아닌 자아표현이라는 주장도 쉽게 수긍할 수 없었을 뿐 아니라 미술이 그 자체로 존재한다는 말레비치의 미술론도 그저 둘러댄 말로 들릴 뿐이었다. 전통적인 아카데미즘에 입각하여 입시 미술에 익숙해 있던 나에게 교수님들은 그 아카데미즘에 대항하여 생성된 아방가르드 모더니스트의 시각에 따른 자유로운 교수법으로 원하는 것을 그리도록 내버려 두었다. 때문에 아둔했던 나는 이 두 상극의 미술교육 방법 사이에서 방향을 잡을 수 없었다. 그래서 스스로의 감정과 생각을 창의적으로 표현해야 한다는 자아표현으로서의 미술 개념은 나에게 고민과 혼동을 안겨 주었다. 이러한 표현을 할 수 없었던 나는 모더니스트 미술가들이 어떻게 미술 작품에 감정을 표현해 내었는지를 이해하지 못한 채 그들의 양식만 모방하면서 구성과 색채 배합에 의한 "아름다운" 화면의 조화만 추구하였다. 내가 왜 그렇게 남의 것을 모방하는지 그 이유를 스스로도 알 수 없었기 때문에 마음 한편으로는 모

방에 의한 작품은 미술이 될 수 없다고 외치면서 진정한 미술은—물론 그것이 무엇인지 알 수 없었지만—내가 작업하던 유형의 미술과는 다른 것이라고 생각하였다.

미술을 사랑하고 스스로 터득하면서 작품을 만드는 것이 불가능하였기 때문에 미술가가 되기 위한 나의 꿈은 오히려 미술대학에 들어가서 내가 미술에 재능이 없다는 사실을 깨닫고 좌절되었다. 그것은 일종의 회환이 되어 마음 한구석의 무의식에 남아 있다가, 미술교육을 전공하면서 되살아났다. 그리하여 나는 미술학도들이 나와 같은 경험을 하는 이유가 무엇인지 밝혀낼 수 있기를 막연히 기대하였다. 지금 나는 내가 학창시절에 경험하였던 그 상황, 즉 다른 사람들의 미술 작품과 내가 만든 이미지의 관계를 터득하지 못했던 그 간극을 잇는 것이 바로 미술교육의 본질이라고 생각한다. 다시 말해서 나는 미술교육이 미술사, 미술비평, 미학의 이론을 가르치는 것이 아니라, 오히려 학생이 스스로 만든 미술 작품과 다른 사람들의 작품의 관련성을 파악하고 자신이 만든 미술 작품을 해석할 수 있도록 돕는 것이라고 생각한다.

미술 철학자 아서 단토의 주장은 미술 작품의 해석이 학생들이 만들고 있는 작품을 제외한 그 무엇인가를 의미하지 않는다는 사실을 깨닫게 한다. 즉 우리는 미술 작품을 만들면서 그 의미를 해석하게 된다. (나는 내가 만든 이미지를 스스로 해석할 수 없었기 때문에, 다시 말해 내가 만든 작품의 의미를 알 수 없었기 때문에 미술 제작을 계속할 수 없었다.) 실로 미술의 실기와 해석은 분리될 수 없는 동일한 성질의 것이기 때문에 미술 이론은 학생들로 하여금 효율적인 미술 실기의 학습을 인도하는 데 도움을 줄 수 있으리라 믿어진다. 미술 작품의 해석은 감상자 개인의 경험과 지식에 따라 변화하는 것이며 텍스트는 결국 우리 자신의 삶의 텍스트를 쓰게 한다. 따라서 미술교육의 본질은 학생

들로 하여금 삶의 텍스트 안에서 시각 이미지의 텍스트를 이해하게 하는 한편, 그 안에서 다시 쓸 수 있도록 교수법을 계발하는 것이다. 때문에 미술의 이론과 실기가 본질적으로 결코 분리될 수 없는 것과 마찬가지로 미술교육에서도 이론과 실기는 분리될 수 없는 것이다.

내가 미술이란 내가 사는 이 현실에 대한 비평적 탐구이며, 은유와 상징을 사용하여 여러 텍스트들을 서로 섞는 상호텍스트성의 성격을 가진 것이기 때문에 결국 미술은 의미 만들기임을 일찍 터득하였다면, 그저 다른 미술가의 작품 양식만 모방하지는 않았을 것이다. 오히려 나는 다른 미술가들의 작품을 모방하면서도 그 모방하는 의미를 찾았을 것이고 그것이 진정한 미술임을 알았을 것이다. 나는 비판적 사고를 가지고 끊임없이 해석하고 모방하는 과정을 통해 재창조된 의미를 만드는 것이 창의성의 본질이라고 믿는다. 미술이 은유와 상징의 화법으로 이루어진다는 평범한 사실을 이론과 실제를 통해 터득하였다면 "어떻게" 표현할지 몰라 그렇게 방황하지 않았을 것이다. 그랬더라면 내가 살고 있는 한국 사회의 사회적 · 문화적 · 성적 역할 등으로 인한 내 자신의 한계를 이해하고 여러 하위문화의 영향을 파악하면서, 그것을 어떤 상징과 은유로 표현하여 작품을 만들까 하는 예술적 고민에 빠져서 신명나는 학창시절을 보냈을 것이라 생각하곤 한다.

나는 이 저술이 미술이란 무엇인지, 왜 그것이 반드시 다른 사람들의 작품과 관련되는 것인지 그 의미를 파악하지 못하고 방황하는 나와 같은 미술 학도들에게 효율적인 실기의 안내자 역할을 하기를 기대한다. 또한 미술교육의 이론과 실제가 이질적인 것으로 분류되면서 나타나는 여러 갈등을 줄이는 데 도움이 되었으면 하는 바람이다.

참고문헌

박정애 (1993). 다문화 미술교육을 위한 사회학과 인류학의 방법. 『미술교육』 제3호, 3-29.

박정애 (1999). 문화의 의미와 해석: 국제화 교육과정에의 함축성. 『미술교육연구논총』 제10집, 23-38.

박정애 (2001). 『포스트모던 미술, 미술교육론』. 서울: 시공사.

박정애 (2002). 시각적 텍스트로서의 미술작품: 의미 읽기. 『미술과 교육 Journal of Research in Art and Education』 제3집, 179-194.

박정애 (2003). 문화중심 미술교육으로서의 비평학습. 『미술 이론과 현장』 제1호, 71-92.

심광현 (2003). 『이제, 문화교육이다』. 서울: 문화과학사.

안휘준 (1980). 『한국 회화사』. 서울: 일지사.

전경갑 (1993). 『현대와 탈현대의 사회사상』. 서울: 한길사.

Acton, M. (1997). *Learning to look at paintings*. London and New York: Routledge.

Apple, M. (1999). *Power, meaning, and identity: Essays in critical educational studies*. New York: Peter Lang.

Atkinson, D. (1997). 『교육을 위한 미술 Art in education: Identity and practice』 (정옥희 역). 서울: 교육과학사.

Bal, M. & Bryson, N. (1991). Semiotics and art history. *Art Bulletin*, 174-208.

Barnard, M. (1998). *Art, design and visual culture*. London: Macmillan Press Ltd.

Barrett, T. (2003). *Interpreting art: Reflecting, wondering, and responding*. New York, NY: McGraw-Hill.

Barthes, R. (1973). *Mythologies*. London: Cape.

Barthes, R. (1975). *The pleasure of text*. (R. Miller, Trans.). New York: Hill and Wang.

Barthes, R. (1977). *Image-Music-Text*. Glasgow: Fontana.

Barthes, R. (1985). Day by day with Roland Barthes. In M. Blonsky (Ed.), *On signs* (pp. 98–117). Baltimore: Johns Hopkins University Press.

Bednar, A. K., Cunningham, D., Duffy, T. M., & Perry, J. D. (1992). Theory into practice: How do we link? In T. M. Duffy & D. H. Jonassen (Eds.), *Constructivism and the technology of instruction: A conversation* (pp. 17–34). Hillsdale, NJ: Lawrence Erlbaum Associates, Inc., Publishers.

Bereiter, C. (1994). Constructivism, socioculturalism, and Popper's world 3. *Educational Researcher, 23*(7), 21–23.

Berger, J. (1972). *Ways of seeing*. London: British Broadcasting Corp.

Best, D. (1986). Culture-consciousness: Understanding of the arts of other cultures. *Journal of Art and Design, 5*(1–2). 33–44.

Best, D. (1992). *The rationality of feeling*. London: The Falmer Press.

Boughton, D. (1986). Visual literacy: Implications for cultural understanding through art education. *Journal of Art and Design Education, 5*(1–2), 125–142.

Bourdieu, P. (1984). *Distinction: A social critique of the judgement of taste*. (R. Nice, Trans.). Cambridge, MA: Harvard University Press.

Bourdieu, P., & Darbel, A. (1991). *The love of art: European art museums and their public*. Stanford University Press.

Bredo, E. (1994). Reconstructing educational psychology: Situated cognition and Deweyan pragmatism. *Educational Psychologist, 29*(1), 23–35.

Brooks, J. G., & Brooks, M. G. (1999). *In search of understanding: The case for constructivist classrooms*. Alexandria, VA: Association for Supervision and Curriculum Development.

Brown, J. S., Collins, A., & Duguid, P. (1989). Situated cognition and the culture of learning. *Educational Researcher, 18,* 32–42.

Bruner J., Haste, H. (Eds.). (1987). *Making sense: A child's construction of the*

world. London: Methuen.

Burns, R. C. (1995). *Discovering the boundaries: Planning for curriculum integration in middle and secondary schools*. Charleston, WV: Appalachia Educational Laboratory.

Burton, B. (2007). Development after modernism. Lowenfeld through the looking glass. In J. A. Park (Ed.), *Art education as critical cultural inquiry* (pp. 172–181). Seoul: Mijinsa.

Choe, M. W. (2008). Think metaphor: Metaphor as a lens and a tool for art education. 『미술과 교육*Journal of Research in Art and Education*』 9집 1호, 63-79.

Cobb, P. (1994a). Constructivism in mathematics and science education. *Educational Researcher, 23*(7), 4

Cobb, P. (1994b). Where is the mind? Constructivist and sociocultural perspectives on mathematical development. *Educational Researcher, 23*(7), 13–20.

Condee, N. (1995). Introduction. In N. Condee (Ed.), *Soviet hieroglyphics: Visual culture in late twentieth-century Russia* (pp. vii–xxiii). Bloomington and London: Indiana University Press and British Film Institute.

Csikszentmihalyi, M. (1998). *Creativity: Flow and psychology of discovery and invention*. New York: Harper and Row.

Danto, A. (1981). *The transfiguration of the commonplace*. Cambridge: Harvard University Press.

Danto, A. (1986). *The philosophical disenfranchisement of art*. New York: Columbia University Press.

Davies, S. (1991). *Definitions of art*. Ithaca and London: Cornell University Press.

Davis, J., & Gardner, H. (1992). The cognitive revolution: Consequences for the understanding and education of the child as artist. In B. Reimer & R. A. Smith (Eds.), *The arts, education, and aesthetic knowing: Ninety-first*

yearbook of the National Society for the Study of Education (Part II, pp. 92–123). Chicago: University of Chicago Press.

Davydov, V. V. (1988). Problems of developmental teaching (Part I). *Soviet Education, 30*(8), 6-97.

Dewey, J. (1933). *How we think.* IL, Chicago: Henry Regnery Company.

Dewey, J. (1934). *Art as experience.* New York: Minton Balch.

Dewey, J. (1938). *Experience and education.* New York: Macmillan.

Dewey, J. (1944). *Democracy and education.* New York: The Free Press.

Dewey, J. (1958). *Experience and nature.* Mineola, NY: Dover Publications, Inc.

Dewey, J. (1990). *The child and the curriculum. The school and society.* Chicago: University of Chicago.

Dilthey, W. (1976). The rise of hermeneutics. In P. Connerton (Ed.), *Critical sociology* (pp. 104–116). Harmondsworth: Penguin Books.

Duffy, T. M. & Jonassen, D. H. (1992). Constructivism: New implications for instructional technology. In T. M. Duffy & D. H. Jonassen (Eds.), *Constructivism and the technology of instruction: A conversation* (pp. 1–16). Hillsdale, NJ: Lawrence Erlbaum Associates, Inc., Publishers.

Eco, U. (1979). *A theory of semiotics.* Bloomington, IN: Indiana University Press.

Eco, U. (1984). *Semiotics and the philosophy of language.* Bloomington, IN: Indiana University Press.

Eco, U. (1990). *The limits of interpretation.* Bloomington, IN: Indiana University Press.

Efland, D. A. (1976). The school art style: A functional analysis. *Studies in Art Education, 7*(2), 37–44.

Efland, D. A. (1995). The spiral and the lattice: Changes in cognitive learning theory with implications for art education. *Studies in Art Education, 36*(3), 134–153.

Efland, D. A. (2002a). *Art and cognition.* New York: Teachers College Press.

Efland, D. A. (2002b). Three visions for the future of art education. 『미술과 교육 Journal of Research in Art and Education』 제3집, 1-41.

Eisner, E. W. (1982). *Cognition and curriculum: A basis for deciding what to teach*. New York: Longman.

Eisner, E. W. (1992). Structure and magic in discipline-based art education. In D. Thistlewood (Ed.), *Critical studies in art and design education* (pp. 14-26). UK: Longman. (Original work published 1989).

Felman, S. (1987). *Jacques Lacan and the adventure of insight*. Cambridge, MA: Harvard University Press.

Forgarty, R. (1991). *The mindful school: How to integrate the curriculum*. Patatine, IL: Skylight Publishing.

Fosnot, C. (1992). Constructing constructivism. In T. M. Duffy & D. H. Jonassen (Eds.), *Constructivism and the technology of instruction: A conversation* (pp. 167-176). Hillsdale, NJ: Lawrence Erlbaum Associates, Inc., Publishers.

Foucault, M. (1972). *The archaeology of knowledge*. New York: Pantheon.

Foucault, M. (1973). *The birth of the clinic*. London: Tavistock Publications.

Freedman, K. (1997). Artistic development and curriculum: Sociocultural learning considerations. In A. M. Kindler (Ed.), *Child development in art* (pp. 95-106). Reston, VA: National Art Education Association.

Freire, P. (2002). 『페다고지 Pedagogy of the oppressed』 (남경태 역). 서울: 도서출판 그린비.

Fyfe, G. & Law, J. (1988). Introduction: on the invisibility of the visible. In G. Fyfe and J. Law (Eds.), *Picturing power: Visual depiction and social relations* (pp. 1-14). London: Routledge.

Gadamer, G. (1976). The historicity of understanding. In P. Connertion (Ed.), *Critical sociology* (pp. 117-133). Harmondsworth: Penguin Books.

Gadamer, G. (1994). *Truth and methods.* (2nd rev. ed.). New York: Continnum Press.

Gage, J. (1999). *Color and meaning.* Berkely and Los Angeles: University of California Press.

Gans, H. (1974). *Popular art, and high art.* New York: Basic Books.

Garbarino, M. S. (1977). *Sociocultural theory in anthropology: A short history.* Prospect Heights, IL: Waveland Press, Inc.

Gardner, H. (1983). *Frames of mind: The theory and multiple intelligences.* New York: Basic Books.

Gilbert, R. (1998). *Living with art* (5th ed.). New York: McGraw-Hill.

Giroux, H. (1981). Hegemony, resistance, and the paradox of educational reform. *Interchange, 12*(2–3), 3–26.

Giroux, H. (1988). *Teacher as intellectuals.* Westport, Connecticut, London: Bergin & Garvey.

Giroux, H. (1996). Is there a place for cultural studies in colleges of education? In H. Giroux, C., Lankshear, P., McLaren, M. Peters (Eds.), *Counternarratives* (pp. 41–58). New York and London: Routledge.

Golomb, C. (1992). *The child's creation of a pictorial world.* Berkeley, CA: University of California Press.

Gombrich, E. (1972). *Art and illusion* (4th ed.). London: Phaidon.

Gombrich, E. (1999). *The uses of images.* London: Phaidon.

Goodman, N. (1968). *Language of art.* Indianapolis: Hackett.

Goodman, N. (1978). *Ways of worldmaking.* Indianapolis: Hackett.

Green, L., & Mitchell, R. (1997). *Art 7-11.* London and New York: Routledge.

Hall, J. (1974). *Dictionary of subjects & symbols in art.* Cumnor Hill, Oxford: Westview Press

Hall, S. (1997). The work of representation. In S, Hall (Ed.), *Representation:*

Cultural representations and signifying practices (pp. 13-74). London: Routledge.

Harvey, D. (1990). *The condition of postmodernity*. Oxford: Blackwell.

Hedegaad, M. (1992). The zone of proximal development as basis for instruction. In L. Moll (Ed.), *Vygotsky and education* (pp. 349-371). Cambridge: Cambridge University Press.

Heywood, I., & Sandywell, B. (Eds.). (1999). *Interpreting visual culture: Explorations in the hermeneutics of the visual*. London and New York: Routledge.

Hodge, B. & Kress, G. (1988). *Social semiotics*. Cambridge: Polity Press.

Hooper-Greenhill, E. (2000). *Museum and the interpretation of visual culture*. London: Routledge.

Housen, A. (1992). Validating a measure of aesthetic development of museum and school. *ILVS Review, 2*(2), 213-237.

Iversen, M. (1986). Sassure v. Peirce: Models for a semiotics of visual art. In A. L. Rees and F. Borzello (Eds.), *The new art history* (pp. 82-94). London: Camden Press.

Jackson, P. (2002). *John Dewey and the philosopher's task*. New York: Teachers College Press.

Jacobs, H. (1989). *Interdisciplinary and curriculum: Design and implementation*. Alexandria, VA: ASCD.

Kellogg, R. (1969). *Analyzing children's art*. Palo Alto, CA: National Press Book.

Kreitler, H., & Kreitler, S. (1972). *Psychology of the arts*. Durham. NC: Duke University Press.

Kristeva, J. (1980). *Desire in language: A Semiotic approach to literature and art*. New York: Columbia University Press.

Kristeva, J. (1984). *Revolution in poetic language*. New York: Columbia University Press.

Lakeoff, G., & Johnson, M. (1980). *Metaphors we live by*. Chicago and London: University of Chicago Press.

Langer, S. (1957). *Problems of art*. New York: Charles Schribner's Sons.

Langmuir, E. (1994). *The National Gallery companion guide*. London: National Gallery Company Ltd. (Distrbuted by Yale University Press.)

Lave, J., & Wenger, E. (1991). *Situated learning: Legitimate peripheral participation*. New York: Cambridge University Press.

Lee, S. E. (1982). *A history of Far Eastern art* (4th ed.). Englewood Cliffs, NJ: Prentice-Hall, Inc & New York: Harry N. Abrams, Inc.

Lister, M., & Wells, L. (2001). Seeing beyond belief: Cultural studies as approach to analysing the visual. In van Leeuwen & Jewitt, C. (Ed.), *Handbook of visual analysis* (pp. 61-91). London: Sage Publications.

Lowe, L. (2003). Foreword: Out of the West-Asian migration and modernity. In E. Kim, M. Machida, S. Mizota (Eds.), *Fresh talk/Daring gazes: Conversations on Asian American art* (pp. xvii-xxiii). Berkeley, Los Angeles, London: University of California Press.

Lowenfeld, V., & Brittain, W. L. (1970). *Creative and mental growth* (5th ed.). New York: Macmillan.

Mason, R. (2006). Celebrating difference in contemporary art. 『미술과 교육 *Journal of Research in Art and Education*』 제7집 1호, 71-88.

Mayhew, K., & Edwards, A. (1966). *The Dewey school: The Laboratory School of the University of Chicago*. New York: Appleton Century Co. (Original work published 1936)

McFee, J. K. (1980). Cultural influences on aesthetic experience. In J. Condous, J. Howlett, and J. Skull (Eds.). *Art in cultural diversity: InSEA 23rd World Congress*. Sydney, New York, Toronto, and London: Holt, Rienhart and Winston.

McFee, J. K. (1988). Cultural dimensions in the teaching of art. In F. H. Farley & R. W. Neperud (Eds.), *The foundations of aesthetics, art, and art education* (pp. 225–272). New York: Praeger.

McLaren, P. (1995). *Critical pedagogy and predatory culture*. London and New York: Loutledge.

McLaren, P. (2000). *Che Guevara, Paulo Freire, and the pedagogy of revolution*. Lanham, Maryland: Rowman & Littlefield Publishers, Inc.

McLaren, P. (2003). *Life in schools: An introduction to critical pedagogy in the foundations of education* (4th ed.). New York: Allyn and Bacon.

Mirzoeff, N. (1999). *An introduction to visual culture*. London and New York: Routledge.

Monaco, J. (2000). *How to read a film*. New York: Oxford University Press.

Morgan, T. (1985). Is there an intertext in this text?: Literacy and inter-disciplinary approaches to intertextuality. *The American Journal of Semiotics, 3,* 1–40.

Morris, C. (1938). Foundation of the theory of signs. *International encyclopaedia of unified science*. Chicago, IL: University of Chicago Press.

Nead, L. (1988). *Myths of sexuality: Representations of women in Victorian Britain*. Oxford: Basil Blackwell.

Newell, A., & Simon, H. (1972). *Human problem solving*. Englewood Cliffs, NJ: Prentice-Hall.

Osborne, H. (1968). *Aesthetics and art theory*. London: Longmans.

Parsons, M. (1987). *How we understand art*. New York: Cambridge University Press.

Parsons, M. (2007a). Interpreting art and understanding other cultures. 『미술과 교육*Journal of Art and Education*』제8집 1호, 1–14.

Parsons, M. (2007b). Metaphor and meaning in the visual arts. Paper for presented at InSEA Asian Regional Congress 2007 in Seoul.

Perry, W. (1970). *Forms of intellectual and ethical development in the college years: A scheme.* New York: Holt, Rienhart & Winston.

Piaget, J. (1950). *The psychology of intelligence.* London: Routledge and Kegan Paul.

Piaget, J. (1952). *The origins of intelligence in children.* New York: International Universities Press.

Piaget, J. (1970). *Genetic epistemology.* New York: Columbia University Press.

Pinar, W. F., Reynolds, W. M., Slattery, P., & Taubman, P. M. (1995). *Understanding curriculum.* New York: Peter Lang.

Postman, N., & Weingartner, C. (1969). *Teaching as a subversive activity.* New York: Dell Publishing Co, Inc.

Raney, K. (1999). Visual literacy and the art curriculum. *Journal of Art and Design Education, 18*(1), 41-47.

Rorty, R. (1992). The pragmatist's progress. In S. Collini (Ed.), *Interpretation and overinterpretation* (pp. 89-108). Cambridge, UK: Cambridge University Press.

Rose, G. (2001). *Visual methodologies.* London: Sage Publications.

Rummelhart, D., & McClelland, J. (1986). *Parallel distributed processing.* Cambridge, MA: MIT Press.

Sarup, M. (1996). *Identity, culture and the postmodern world.* Edinburgh: Edinburgh University Press.

Saussure, F. De (1960). *Course in general linguistics.* London: Peter Owen.

Scheffler, I. (1986). *Inquiries: Philosophical studies of language, science, and learning.* Indianapolis: Hackett.

Seckel, D. (1985). 『불교 미술 *The art of buddhism*』 (백승길 역), 서울: 열화당.

Seznec, J. (1981). *The survival of the Pagan Gods.* (B. F. Session, Trans.). Princeton, Princeton University Press.

Simon, R. (1987, April). Empowerment as a pedagogy of possibility. *Language Arts, 64*(4).

Sollins, S. (Ed.). (2001). *Art 21: Art in the twenty-first century,* (Vol. 2). New York: Harry N. Abrams, Inc.

Spiro, R. J., Feltovich, P. J., Jacobson, M. J., & Coulson, R. L. (1992a). Cognitive flexibility, constructivism, and hypertext: Random access instruction for advanced knowledge aquisition in ill-structured domains. In T. M. Duffy & D. H. Jonassen (Eds.), *Constructivism and the technology of instruction: A conversation* (pp. 57-75). Hillsdale, NJ: Lawrence Erlbaum Associates, Inc., Publishers.

Sturken, M., & Cartwright, L. (2001). *Practices of looking.* New York: Oxford University Press.

Sullivan, G. (2005). *Art practice as research.* London: Sage Publications.

Tyrwitt, J. (2007). *Christian art and symbolism,* Tyrwitt Press

van Leeuwen, T. (1991). Semiotics and iconography. In T. van Leeuwen & C. Jewitt (Eds.) *Handbook of visual analysis* (pp. 92-118). London: Sage Publications.

van Straten, R. (1994). *An introduction to iconography.* (P. de Man, Trans.). Reading: Gordon and Breach.

Vygotsky, L. S. (1960). *Razvitie vysshikh psikhicheskikh funktsii [The development of the higher mental functions].* Moscow: Akad. Ped. Nauk. RSFSR.

Vygotsky, L. S. (1962). *Thought and language.* Cambridge, MA: The MIT Press.

Vygotsky, L. S. (1978). *Mind in society.* Harvard University Press.

Vygotsky, L. S. (1982). *Om barnets psykiske udvikling [On the child's psychic development].* Copenhagen: Nyt Nordisk.

Walker, S. (2001). *Teaching meaning in artmaking.* Worcester, MA: Davis Publications, Inc.

Weitz, M. (1970). The role of theory in aesthetics. In M. Weitz (Ed.), *Problems in aesthetics* (pp. 169–180). New York: Macmillan.

Williams, R. (1976). *Keywords: A vocabulary of culture and society*. New York: Oxford University Press.

Williamson, J. E. (1978). *Decoding advertisements: Ideology and meaning in advertising*. London: Marion Boyars.

Wilson, B. (2001). Art education East and West: The prospects for postmodern pluralism. 『미술과 교육 *Journal of Research in Art and Education*』 제2집, 1–18.

Wilson, B. (2002). Conflicting forms of cultural literacy: Inside school and beyond schooling. 『미술과 교육 *Journal of Research in Art and Education*』 제3집, 123–151.

Wilson, B. (2004). Art education and intertextuality: Linking three visual cultural pedagogical sites. 『미술과 교육 *Journal of Research in Art and Education*』 제5집 2호, 25–48.

Wilson, B. (2007). Children's collative interpretations of artworks: The challenge of writing visual texts within the texts of their lives. In R. Horowitz (Ed.), *Talking texts* (pp. 421–438). Mahwah, New Jersey: Lawrence Erlbaum Associations, Publishers.

Wittenstein, L. (1953). *Philosophical investigations*. New York: Macmillan.

Wolff, J. (1993). *The social production of art* (2nd ed.). London: Macmillan.

Wollen, P. (1972). *Signs and meaning in the cinema* (3rd ed.). Bloomington: Indiana University Press.

Woodward, K. (Ed.). (1997). *Identity and difference*. London: Sage/The Open University.

도판 목록

1. 카지미르 말레비치, 〈절대주의-2차원의 자화상〉, 1915, 캔버스에 유채, 80×62cm, 암스테르담 시립미술관, 암스테르담
2. 서도호, 〈고등학교 교복〉, 1996, 천, 플라스틱, 스테인리스 스틸, 파이프, 다리 바퀴, 149.9×215.9×365.8cm, 3번째 에디션, 작가와 레만 모핀 갤러리의 허가로 수록, 뉴욕
3. 목계, 〈6개의 감〉, 송대, 종이에 수묵, 다이도쿠지, 일본
4. 주답, 〈두 마리의 새〉, 청대, 종이에 수묵, 31.75×26.3cm, 일본
5. 김민혜, 〈같음과 다름〉, 2005, 종이에 아크릴릭, 50×66cm, 작가 소장
6. 고경연, 〈눈 밖에 나다〉, 2007, 캔버스에 아크릴릭, 유리, 사진, 53.0×65.1cm, 작가 소장
7. 왕혜민, 〈동심〉, 2007, 캔버스에 아크릴릭, 116.8×96.0cm, 작가 소장
8. 서구방, 〈양류관음반가상〉, 1323, 비단에 채색, 165.5×101.5cm, 일본
9. 김홍도, 〈벼 타작〉, 18세기 후반, 종이에 담채, 28×24cm, 국립중앙박물관
10. 조르주 피에르 쇠라, 〈그랑드 자트 섬의 일요일 오후〉, 1886, 캔버스에 유채, 207×308cm, 시카고 아트 인스티튜트, 시카고
11. 빈센트 판 고흐, 〈감자 먹는 사람들〉, 1885, 캔버스에 유채, 82×114cm, 판 고흐 미술관, 암스테르담
12. 김홍도, 〈서당도〉, 18세기 후반, 종이에 담채, 28×24cm, 국립중앙박물관
13. 조반니 안토니오 카날레토, 〈대운하에서의 곤돌라 경주〉, 약 1740, 캔버스에 유채, 122.1×182.8cm, 런던 국립미술관, 런던
14. 마르크 샤갈, 〈나와 마을〉, 1911, 캔버스에 유채, 192.1×151.4cm, 뉴욕 현대미술관, 뉴욕 ⓒ Marc Chagall/ADAGP, Paris-SACK, Seoul, 2008
15. 솟대
16. 프리즘에 의해 분리된 색

17. 색환

18. 카스파 다비트 프리드리히, 〈겨울 풍경〉, 1811, 캔버스에 유채, 32×45cm, 런던 국립미술관, 런던

19. 안드레아 만테냐, 〈죽은 예수〉, 1466 이후, 템페라에 캔버스, 68×81cm, 피나코테카 디 브레라, 밀라노

20. 〈책거리 쌍폭 가리개〉, 조선, 견본 채색, 175.3×48.3cm, 호암미술관

21. 가쓰시카 호쿠사이, 〈푸른 바다가 보이는 후지산〉, 1823-1829, 목판화, 26.4×38.4cm, 대영 박물관, 런던

22. 박서보, 〈묘법 No. 92915〉, 1992, 캔버스에 아크릴릭, 182×227.5cm, 작가 소장, 작가의 허락으로 수록

23. 미켈란젤로 다 카라바조, 〈엠마우스에서의 저녁식사〉, 1601, 캔버스에 유채, 141×196cm, 런던 국립미술관, 런던

24. 깊은 포커스의 영상

25. 얕은 포커스의 영상

26. 에드가 드가, 〈무대 위의 발레 리허설〉, 약 1878, 캔버스에 종이, 유화와 파스텔, 54×73cm, 메트로폴리탄 미술관, 뉴욕

27. 우타가와 히로시케, 〈오하시 다리와 아타케에 내린 소나기〉, 1856, 목판화, 36.8×25cm, 도쿄후지미술관, 도쿄

28. 빈센트 판 고흐, 〈다리에 내리는 비: 히로시케를 모방함〉, 1887, 캔버스에 유채, 73.0×54.0cm, 판 고흐 미술관, 암스테르담

29. 앙리 마티스, 〈달팽이〉, 1952, 절지 그림, 286×287cm, 테이트 갤러리, 런던

30. 피에르오귀스트 르누아르, 〈센 강에서의 보트 타기〉, 1879, 캔버스에 유채, 71×91cm, 런던 국립미술관, 런던

31. 폴 세잔, 〈체리와 복숭아가 있는 정물〉, 1883-1887, 캔버스에 유채, 50.2×61cm, 로스앤젤레스 미술관, 로스앤젤레스

32. 파블로 피카소, 〈인형을 안고 있는 마야〉, 1938, 캔버스에 유채, 73.5×60cm, 피카소 미술관, 파리. ⓒ Succession Pablo Picasso-SACK, Seoul, 2008

33. 미켈란젤로 다 카라바조, 〈알렉산드리아의 성녀 가타리나〉, 약 1597, 캔버스에 유채, 173×133cm, 티센보르네미사 박물관, 마드리드, 에스파냐

34. 크리스토펠 예헤르스, 〈베리타, 진실의 화신〉, *An Introduction to Iconography*(Switzerland: Gordon and Breach, 1993)에서 발췌, 원작은 *Iconologia*(Amsterdam, 1644)에 있음

35. 작가 미상, 〈지장보살도〉, 비단에 채색, 105.1×43.9cm, 일본

36. 아뇰로 브론치노, 〈사랑과 시간의 알레고리〉, 약 1540-1550, 나무에 유채, 146×116cm, 런던 국립미술관, 런던

37. 요하네스 베르메르, 〈회화의 우화〉, 1162-1668, 120×100cm, 캔버스에 유채, 빈 미술사박물관, 빈, 오스트리아

38. 카를로 크리벨리, 〈성모 마리아와 아기 예수〉, 1480년대 초기, 나무에 템페라와 금, 전체 크기는 37.8×25.4cm, 그림 크기는 36.5×23.5cm, 메트로폴리탄 미술관, 뉴욕

39. 안토넬로 다 메시나, 〈학문에 몰두하고 있는 성 제롬〉, 약 1475-1476, 린덴 나무에 유채, 16×36cm, 런던 국립미술관, 런던

40. 한스 홀바인, 〈대사들〉, 1533, 참나무에 유채, 207×210cm, 런던 국립미술관, 런던

41. 렘브란트 판 레인, 〈야경〉, 1642, 캔버스에 유채, 363×437cm, 암스테르담 국립미술관, 암스테르담

42. 렘브란트 판 레인, 〈사도 바울의 모습을 하고 있는 자화상〉, 1661, 캔버스에 유채, 91×77cm, 암스테르담 국립미술관, 암스테르담

43. 윤두서, 〈자화상〉, 17세기 후반, 종이에 담채, 38.5×20.5cm, 윤영선 소장, 해남

44. 빌럼 헤다, 〈정물〉, 1635, 패널에 유채, 88×113cm, 암스테르담 국립미술관, 암스테르담

45. 얀 스테인, 〈방탕한 생활을 경계하라〉, 1663, 캔버스에 유채, 105×145cm, 빈 미술사박물관, 빈, 오스트리아

46. 요하네스 베르메르, 〈우유를 따르는 여인〉, 1660, 캔버스에 유채, 45.5×41cm, 암스테르담 국립미술관, 암스테르담

47. 그랜트 우드, 〈미국식 고딕〉, 1930, 비버보드에 유채, 74.3×62.4cm, 시카고 아트 인스티튜트, 시카고

48. 임옥상, 〈보리밭 Ⅱ〉, 1983, 캔버스에 유채, 137×296cm, 가나아트 소장, 작가의 허가로 수록

49. 디에고 벨라스케스, 〈시녀들〉, 1656, 캔버스에 유채, 318×276cm, 프라도 미술관, 마드리드, 에스파냐

50. 에두아르 마네, 〈풀밭 위의 점심〉, 1862-1863, 캔버스에 유채, 208×265.5cm, 오르세 미술관, 파리

51. 신윤복, 〈미인도〉, 18세기 말-19세기 초, 비단에 채색, 114×45.2cm, 간송미술관

52. 신윤복, 〈목욕도〉, 18세기 말-19세기 초, 종이에 채색, 28.3×35.2cm, 간송미술관

53. 니콜라 푸생, 〈사비니 여인들의 약탈〉, 1637-1638, 캔버스에 유채, 154.6×209.9cm, 루브르 박물관, 파리

54. 베노초 고촐리, 〈동방박사들의 베들레헴 여행〉, 1459-1463, 프레스코 부분, 메디치 리카르디 궁전의 예배당, 피렌체

55. 안톤 반 다이크, 〈찰스 1세의 승마 초상화〉, 약 1637-1638, 캔버스에 유채, 367×292cm, 런던 국립미술관, 런던

56. 자크루이 다비드, 〈마라의 죽음〉, 1793, 캔버스에 유채, 162×128cm, 국립조형미술관, 브뤼셀

57. 한간, 〈조야백〉, 당대, 종이에 수묵, 30.8×34cm, 메트로폴리탄 미술관, 뉴욕

58. 조지 스터브스, 〈휘슬재킷〉, 캔버스에 유채, 292×246.4cm, 런던 국립미술관, 런던

59. 토머스 게인즈버러, 〈앤드류 부부의 초상화〉, 1748-1749, 캔버스에 유채, 70×119cm, 런던 국립미술관, 런던

60. 얀 판 오스, 〈테라코타 화병의 과일과 꽃〉, 1777-1778, 마호가니 나무 위에 유채, 89.1×71cm, 런던 국립미술관, 런던

61. 자크루이 다비드, 〈호라티우스 형제의 맹세〉, 캔버스에 유채, 336×420cm, 루브르 박물관, 파리

찾아보기